KB074156

인도 조각사

엠 에스 란다와(M.S. Randhawa) 지음 / 이춘호 옮김

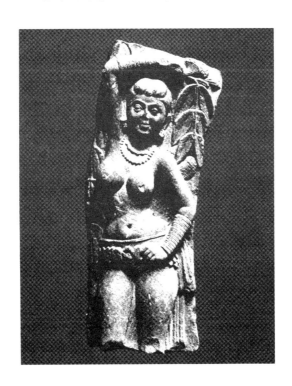

지식과교양

저자 서문

 인도인들은 조각으로 세계 예술에 공헌을 하였는데 이는 그리스만이 비견될 수 있다. 인도인들처럼 그리스인들도 우상 숭배자들이었으며, 여신과 남신의 모습을 가지고 그들은 아름답고 장엄한 이미지들을 창조하였다. 그러나 그리스인과 인도인이 지닌 예술에 대한 이상은 다르다. 영적 초월은 인도 예술의 중심이며 인도 조각은 이상적이고 상징적이며 초월적이다. 그리스인들과는 달리, 인도 조각가들이 창조한 남성적 아름다움의 이상은 근육질의 선수 조각이 아니라 명상에 잠긴 요가 수행자인 요기(yogi)의 모습이다. 힌두인들과 불교인들은 예술을 감각적 쾌락을 위한 도구로써 사용했을 뿐 아니라 영적이고 지적인 개발을 위해서도 사용하였다. 여성미에 대해 그들이 지닌 이상은 모습이 아주 매력적이며 자연스럽고 여성적 우아함으로 가득한 천상에 거주하는 선녀나 천녀(天女)의 모습인 압사라(Apsaras)이다. 어떤 이유로 내가 인도 조각에 대해 관심을 가졌는지에 대해 아래에 기술하겠다.

 1941년 나는 웃따르 쁘라데쉬(Uttar Pradesh) 주, 라에 바렐리(Rae Bareli)에서 고대 인도 정원에 관한 연구를 시작하였는데 지역 부위원장(Deputy Commissioner)으로 발령이 났을 때였다. 나는 우리의 조상들이 정원에서 어떤 식물을 가꾸었는지 알고 싶었다. 이 호

기심은 나를 러크나우 주 박물관(Lucknow State Museum)으로 이끌었고, 거기서 나는 여인과 나무를 주제로 한 쿠샨 시대 조각을 보았는데, 한 눈에 반하고 말았다. 나의 멘토는 바수데와 사란 아그라왈라(Vasudeva Saran Agrawala)였는데 그는 당시 박물관 부서장이었으며 이 조각과 그 주제에 대해 많은 지식을 갖고 있었다. 그 때 이후로 나는 책과 학술지에 실린 인도 조각에 대한 전 범위를 연구하였다. 1955년 인도농업연구위원회(Indian Council of Agricultural Research)의 부회장으로 부임했을 때, 나는 5년여에 걸쳐 인도 모든 주에서 나는 농작물, 가축, 농경 기술 등에 대해 관찰할 수 있었다. 이 시기 동안 나는 많은 박물관의 소장품 뿐 아니라 석굴, 탑, 사원 그리고 사원에 있는 모든 조각들을 전부 볼 수 있었다. 나는 또한 이 주제에 대해 출판된 모든 문헌에 대해 광범위하게 연구하였다. 인도 조각을 다루고 있는 책들이 지닌 결함은 작가들이 자신들의 책을 읽는 독자들이 인도 예술의 역사적 배경을 당연히 알고 있을 것이라 여긴다는 것이다. 그러면서 조각에 대한 이해를 제공하는 신화나 전설에 대해 어떠한 설명도 시도하지 않는다는 것이다. 게다가 책 말미에 한 덩어리로 던져 놓은 도판은 본문과 어떤 유기관계도 찾아 볼 수 없었다. 이런 배치와 관련하여 교차참조도 상당히 필요하였는데 왜냐하면 독자들이 이런 것들의 부족으로 인해 조각이 지닌 아름다움을 즐길 기회를 잃어버리기 때문이다. 단순한 언어로 조각의 주제, 역사적 배경, 기원 등을 적은 책이 있었으면 하고 나는 느꼈다.

특히 힌두 신화에 익숙하지 않은 독자들이 겪는 어려움은 인도 작가들이 남신과 여신의 수많은 이름들을 여기 저기 뿌려 놓아 난처하게 만든다는 점이다. 쉬바(Shiva)만 보더라도 천 한 개 이상의 별칭이 있다. 여신을 의미하는 데비(Devi), 위대한 여신이란 의미의 마하데비(Mahadevi)는 쉬바의 부인이자 히말라야 산신인 히마와뜨(Himavat)의 딸을 지칭하는 용어인데 다양한 형태, 속성, 행위에 따

라 그녀를 지칭한다. 온순한 형태도 있는데, 빛과 아름다운 한 형태란 의미의 우마(Uma), 노란 혹은 영리한이란 의미의 가우리(Gauri), 산을 타는 자란 의미의 빠르와띠(Parvati), 혈통에서 이름이 유래된 히마와띠(Himavati), 세상의 어머니란 의미의 자가뜨마따(Jagatmata) 등이 그것이다. 성난 형태의 그녀도 있다. 접근불가란 의미의 두르가(Durga), 검은이란 의미의 깔리(Kali)와 샤마(Shyama), 격렬한이란 의미의 짠띠(Chandi)와 짠디까(Chandika), 화난이란 의미의 바이라비(Bhairavi) 등이 그것이다.

이 여신들이 악신 아수라(Asura)에 승리한 것을 축하하는 짠디-마하뜨먀(Chandi-mahatmya)로는 다음과 같은 것들이 있다. 그녀가 아수라의 사신(使臣)들을 받을 때는 두르가의 형태, 그녀가 그들의 군대를 물리칠 때 열 개의 팔을 지녔다 해서 다사-부자(Dasa-Bhuja), 그녀가 악신 장군 라끄따-비자(Rakta-Vija)와 싸울 때 사자의 등에 탔다고 해서 싱하 와히니(Sinha-vahini), 물소 형태의 악신 마히샤(Mahisha)의 파괴자란 의미의 마히샤-마르디니(Mahisha-mardini), 그녀가 아수라 군대를 물리쳤을 때 세상의 양육자로서의 자가드-다뜨리(Jagad-dhatri), 그녀가 라끄따-비자를 물리쳤을 때 검다해서 깔리, 그녀의 머리가 헝클어졌다해서 묵따-께시(Mukta-kesi), 그녀가 숨바(Sumbha)를 죽였을 때 별이란 의미의 따라(Tara), 그녀가 니숨바(Nisumbha)를 머리가 없는 형태로 죽였을 때 머리가 없는 이란 의미의 찐나-마스따까(Chinna-mastaka), 그녀의 승리를 신들이 찬송해 세상에서 정의로운 자란 의미의 자가드가우리(Jagadgauri) 등이 그것이다. 여신들이 자신들의 남편으로부터 얻은 이름들로는 바브라비(Babhravi) 혹은 바브루(Babhru), 바가와띠(Bhagavati), 이사니(Isani), 이슈와리(Ishwari), 깔란자리(Kalanjari), 까빨리니(Kapalini), 까우시끼(Kausiki), 끼라띠(Kirati), 마헤쉬와리(Maheshwari), 므리다(Mrida), 므리다니(Mridani), 루드라니(Rudrani), 사르와니(Sarvani),

뜨르얌바끼(Tryambaki) 등이 있다. 그녀의 출생으로부터 산에서 태어난 아드리-자(Adri-ja) 혹은 기리-자(Giri-ja), 땅에서 태어난 꾸-자(Ku-ja), 닥샤(Daksha)에서 태어난 닥샤-자(Daksha-ja) 등이 있다. 그녀는 처녀(Kanya)이고, 젊은 처녀(Kanya-kumari)이고, 어머니(Ambika)이고, 가장 어린 여자(Avara)이고, 영원하고(Ananta & Nitya), 존경받고(Arya), 승리하고(Vijaya), 부유하고(Riddhi), 덕이(Sati) 있고, 오른손잡이(Dakshina)이고, 황갈색(Pinga)이고, 점이(Karburi) 있고, 부지런하고(Bhramari), 옷을 입지 않았고(Kotari), 진주 귀걸이를 하고 있고(Karna-moti), 연꽃으로 더욱 두드러지고(Padma-lanchhana), 항상 신성하고(Sarva-mangala), 약초를 제공하고(Sakam-bhari), 쉬바의 메신저(Shiva-duti)이고, 사자위에 타고(Sinha-rathi), 엄격함이 몸에 밴(Aparna 혹은 Katyayani) 등이 있다. 악귀의 수장으로서 그녀는 부따-나야끼(Bhuta-nayaki)이고, 난쟁이들의 리더로서 그녀는 가나-나야끼(Gana-nayaki)이다. 악의적인 눈을 가진이라는 뜻의 까막시(Kamakshi)이고, 욕망이라 불리는 까마캬(Kamakhya)이다. 다른 이름들은 그녀의 화난 속성을 따라 이름지어졌는데 그것들로는 바드라-깔리(Bhadra-kali), 비마-데비(Bhima-devi), 차문다(Chamunda), 마하-깔리(Maha-kali), 마하마리(Mahamari), 마하수리(Mahasuri) 등이 그것이다. 이 책에서는 간결성을 위해 단지 데비로 통일하였다.

모든 예술의 진보는 깨어난 자의 후원에 기인한다. 이러한 자들은 누구인가? 경제 상태는 어떠했는가? 내가 발견한 것은 예술은 인도에서 발전하였는데 그 인도란 농업이 번성하였으며 그것은 사람들에게 음식을 제공해 주었고 사람들이 사원 건축과 조각을 다듬을 수 있는 잉여생산물을 만들어낸 곳이었다.

인도인들은 역사 의식이 없고 고대 인도사에 대한 기록이 부재하다고 유럽의 역사가들은 종종 언급한다. 만일 역사가 단순히 연대, 왕

의 이름과 그들이 행한 전쟁 등의 뒤범벅이 아니라 그곳에 거주한 사람들의 삶과 환경의 기록을 의미한다면, 고대 조각이나 회화보다도 더 좋은 역사적 기록은 없다. 광대하게 조각된 그림책처럼 바르후뜨(Bharhut)와 산치(Sanchi)의 부조들은 당시의 가정, 농경, 상업 그리고 오락 생활 등에 대해 평범한 사람들의 일상에 대해 생생한 인상을 전달해 준다. 예술적 가치와는 별도로 이 조각들은 또한 과거 인도의 사회 문화사를 단편적으로나마 엿볼 수 있게 한다. 어떤 종류의 의복과 장신구를 우리 조상들은 착용하였으며 그들이 지닌 종교적 믿음은 무엇이었나 등을 알 수 있다.

일반적으로 조각은 사원 건축의 한 구성을 담당하기 때문에 사원 건축에 대한 정보를 아는 것은 어느 정도 필요하다. 이것은 각 장의 맨 앞에 사진을 제공함으로써 해결하고자 하였다. 그런 다음 각 지역별로 대표되는 조각 사진을 실었다. 최초로 출판되는 몇몇 조각도 꽤 있다. 인도 조각의 모든 이야기는 역사, 사회생활, 경제 상태의 배경과 함께 논의되어야 한다. 이 책의 공동 저자는 참고문헌, 도판배열과 본문 작성에 있어 도움을 주었고 이는 내 작업의 양을 상당히 덜어 주었다.

이 책은 돌로 제작된 최고 수준의 인도 조각에 대해 평이한 언어로 쓰인 입문서이다. 독자들은 많은 예술사가들이 사용하는 학문적 전문어로 인해 방해받지 않고 즐길 수 있을 것이다.

엠 에스 란다와(M.S. Randhawa)

감사의 말

재능 있는 인도인 사진 작가들 즉, 고르카(H.K. Gorkha), 구르 짜란 싱(Gurcharan Singh), 모띠 람 자인(Moti Ram Jain)이 이 책에 실린 217개의 조각 사진을 찍었다. 61장은 인도고고학조사국 (Archeological Survey of India) 소장의 사진이다. 이 책의 디자인과 도판 배열은 굴하띠(O.P. Gulhati)가 제공한 조언에 따라 바킬 출판사 예술과(Vakils' Art Department)가 수고해 주었다. 텍스트는 샤르마(Ram Lal Sharma)가 수고해 주었다. 색인작업은 나그라(Harbhajan Singh Nagra)가 수고했다. 이 책의 출판을 위해 진심으로 애써 준 그들에게 감사 드린다.

우리는 또한 볼링겐 시리즈(Bollingen Series) 중 하나인, 조셉 캠벨(Joseph Campbell)이 편집하고 하인리히 짐머(Heinrich Zimmer)가 집필한 『인도 아시아 예술: 신화와 변형(*The Art of Indian Asia: Its Mythology and Transformation*)』에서 구절 인용을 허락해 준 프린스톤 대학 출판부(Princeton University Press)에도 감사 드린다.

역자 서문

　힌두교, 불교, 자이나교 예술은 기본적으로 종교적이다. 장소 이동이 편리한 청동상을 포함, 대중 신앙의 중심인 사원의 부속물로써의 조각은 예술 표현으로 인도인들이 선호한 형태이다. 인도 조각은 신들의 형태를 인간의 모습으로 형상화 것에서부터 링감(lingam)처럼 추상적 형태로 이루어진 것 까지 다양한 형태를 가진다.

　인도 조각은 다른 어느 나라의 조각보다도 많은 상징성을 가진다. 인도 종교의 궁극적 목적은 윤회의 고통으로부터 벗어나는 해탈에 중점을 두고 있고, 예술 작품은 이러한 해탈 실현의 도구로써 활용되는 경향이 많았다. 신을 묘사한 조각은 그 자체적으로 상징성을 지니는데 그가 취한 손동작(수인(手印, mudra), 그가 타고 다니는 승물(乘物, vahana), 그가 손에 지닌 도구, 앉아 있는 좌법(坐法, asana) 등이 좋은 예이다.

　이 책은 1985년에 인도 바킬스, 페퍼 앤 시몬스(Vakils, Feffer & Simons Pvt. Ltd.)에서 출판된 『인도조각(*Indian Sculpture*)』을 번역한 것이다. 저자 모힌더 싱 란다와(Mohinder Singh Randhawa, 1909-1986)는 인도 뻔잡 출신으로 고위 관료이자 식물학자, 역사가, 예술사가였다. 뻔잡 지역 농업 혁명의 아버지로 불리며『바부르나마 회화』,『깡그라 지역 회화』,『바숄리 지역 회화』,『인도 회화』등 인도

예술에 관한 많은 저서를 집필하였다.

　이 책의 구성은 통사적인 형식을 취하고 있다. 모헨조다로 시대부터 18세기까지 지어진 인도 사원들에 대한 소개와 사원 장식으로써의 조각에 대해 서술하고 있다. 부제가 보여주듯이, 조각에 대한 많은 문헌과 전설 그리고 주제들이 280여 장에 이르는 도판들과 함께 설명되었다.인도 조각이나 철학 그리고 미술사에 대한 지식이 부족한 사람이라도 저자가 이야기하는 친절한 설명을 따라 가다보면 커다란 인도 조각사의 줄기와 흐름이 잡힐 것이다. 이는 전문사가의 진부한 언어로 인도 조각을 설명하는 것이 아니라 일반인들도 이해하기 쉬운 언어로 집필했다라는 저자의 고백에서도 알 수 있다.

　모쪼록 본 역서가 인도 조각에 대한 관심을 이끌고, 이 책을 읽기 전과 후에 인도 조각을 바라보는 시선의 차이를 가져오는 기회를 제공할 수 있다면 번역자로서 이보다 더 큰 보람은 없을 것이다.

　이 책이 번역되어 나오기 까지 많은 분들의 도움이 있었다. 먼저 본서의 번역을 흔쾌히 허락해 준 인도 바킬스, 페퍼 앤 시몬스(Vakils, Feffer & Simons Pvt. Ltd.)의 아룬 메흐타(Arun Mehta) 회장과 란다와 유가족에게 지면을 대신해 깊은 감사의 인사를 드린다. 그리고 인도에서 번역자를 대신 원출판사와 접촉을 해 준 바라나스 힌두 대학(Banaras Hindu University) 예술사학과에 근무하는 조띠 로힐라(Jyoti Rohilla) 교수에게도 감사의 인사를 전한다.

　또한 번역원고를 틈틈이 봐 준 영산대학교 인도비즈니스학과생인 정승현 군과 백경민 양과 김혜민 양에게도 고마움의 인사를 전하고 싶다. 마지막으로 늘 인생의 지침이 되어 주시는 한국외국어대학교 인도어과 교수님들과 영산대학교 인도비즈니스학과 교수님들께도 깊은 감사의 인사를 드린다.

이 춘 호

10

차례

1장

인도예술의 배경
경제, 기후, 사회생활 그리고 문헌

　농업은 문화의 어머니이다. 인간이 정착, 곡물 재배를 시작하고 식
량공급이 가능하다고 확신했을 때, 그들은 삶을 윤택하게 만드는 것
에 탐닉할 수 있었다. 그들은 오두막과 사원을 짓고, 흙 항아리와 접
시에 그림을 그렸다. 가난하고 비참한 사회는 창조적이지 못하였다.
왜냐하면, 그 사회에서는 예술에 대한 생각이나, 실험 혹은 추구할 수
있는 여유가 부족했기 때문이었다.

　"문화는 농업 사회가 이미 존재함을 암시하고, 문명은 도시가 이미
존재함을 암시한다"라고 윌 듀란트(Will Durant)[1]는 이야기한다. 부
는 도시로 모이고, 곡물은 도시 주변에서 생산된다. 도시에서는 창조
와 산업이 안락함과 사치, 그리고 여가를 배가시켜 준다. 무역상들은
도시에서 만나고, 상품과 생각들을 교환하며 무역의 교차로에서 사상
의 교류를 통해 인간 지성은 더욱 날카로워지고 창조성이 자극된다.

1) 〈미국 태생 작가이자 역사가, 철학자. 1885년 태어나 1981년 사망. 11권으로 된
　『문명이야기(*The Story of Civilization*)』의 저자로 유명.〉

도시에서 몇몇 이들은 생산 활동을 하지 않고, 과학이나 철학, 문학과 예술 활동에 종사한다. 문명은 농부의 오두막에서 시작되어, 도시에서 꽃을 피운다."[2]

인도에서 농업은 기원전 2,300년경에 시작되었다. 하랍파(Harappa)의 청동 문화는 현재 파키스탄(Pakistan), 펀잡(Punjab), 하리야나(Haryana), 웃따르 쁘라데쉬 서쪽, 라자스탄(Rajasthan)과 구자라뜨(Gujarat) 지역을 포함한다. 하랍파 지역에서는 나무로 만든 쟁기를 이미 사용했으며, 숫소는 노동력을 제공했다. '하랍파인들이 조각 예술 활동을 했다'라는 사실은 '춤추는 소녀상'으로 알려진 알몸의 청동 조각상과 테라코타 남성 흉상에서 찾아 볼 수 있다.

철 기술은 기원전 1,000년경 인도에 전해졌다. 기원전 1,600년경부터 이란에서 인도로 유입한 아리야(Aryans)인들이 북쪽에서 인도로 가지고 들어왔다. 남쪽에서는 토착민들이 독립적으로 발견하였다. 기원전 1,000년경에는 철로 만든 쟁기 날과 손잡이가 있는 도끼가 발명되었다. 펀잡에서 비하르(Bihar)에 이르는 인도-갠지스 평원(Indo-Gangetic Plain)의 정글이 제거되었다. 철로 된 날을 장착한 나무 쟁기는 정착민들에게 인도 갠지스 평원의 충적토로 된 딱딱한 땅의 경작을 가능하게 해 주었다. 고따마 붓다 시기에는 인도에서 철의 시대가 완전히 자리를 잡았다.

기원전 6세기경, 빔비사라(Bimbisara, 통치 기원전 544-493)가 세운 마가다(Magadha) 제국이 인도 동쪽에서 강력한 국가로 등장했다. 박트리아(Bactria) 왕국의 왕이었던 셀레우쿠스 니카토(Seleucus Nikator)가 보낸 대사 메가스테네스(Megasthenes)는 마우리야(Maurya) 제국의 짠드라굽타(Chandragupta)의 조정에 와 있으면서 당시 수도였던 빠딸리뿌뜨라(Pataliputra)를 뛰어난 도시라 묘사하였

2) Durant, W. *The Story of Civilization, 1. Our Oriental Heritage*, p. 2

다. 농업은 번성하였고, 무역은 활발히 진행될 수 있는 자극을 받았
다. 마가다 제국은 강력한 실물 경제의 기반위에서 운영되었다. 아쇼
카(Ashoka, 통치 기원전 274-237) 대왕은 농업 뿐 아니라 원예도 장
려하였다. 기원전 200년경에는 인도의 농부들에게 알려진 대부분의
모든 도구들, 예를 들어 괭이, 가래, 낫, 쇠갈퀴 등이 발명되었다.

잉여 자금을 지닌 상인들은 조각가와 화가들을 후원하였는데 그들
은 마하라슈뜨라(Maharashtra)와 중부 인도(Central India)의 불교 석
굴 사원에서 장엄한 조각을 제작하였다.

인도 유적 중 하나인 탑(Stupa)은 초기 불교 시기의 봉분(封墳)이
발달한 것이다. 아쇼카 시기 탑은 붓다나 고승들의 재나 유물을 담는
성당(聖堂)으로 변형되었다. 바르후뜨나 산치에서 볼 수 있는 가장
초기의 예를 보면, 탑은 호화롭게 조각된 문들과 그 문들을 잇는 울타
리에 의해 둘러 싸여 있었다.

인도 사원의 경우에는, 그 사원이 하나의 독립된 건물이던지, 아니면
여러 건물군 중의 하나이던지 간에, 그 착상과 솜씨에 있어 놀랍도록
조각 같은 느낌을 준다. 이러한 건축이 조각처럼 보이는 것은 아잔타
(Ajanta)나 엘로라(Ellora)의 카일라샤나타(Kailashanatha) 석굴 사원에
서처럼 하나의 바위를 깎아 만든 사원의 경우에 더욱 더 두드러진다.

이러한 사원의 후원자들은 북인도의 경우 굽타(Guptas) 왕조, 남
인도의 경우 빨라바(Pallavas) 왕조, 데칸(Deccan)의 경우 짤루캬
(Chalukyas) 왕조와 바까따까(Vakatakas) 왕조 그리고 라쉬뜨라꾸
따(Rashtrakutas) 왕조 등이다. 『실빠샤스뜨라(Shilpashastras)』[3]에
적힌대로 건축 원리에 아주 친숙한 사제이자 건축가는 주로 브라만
(Brahmans)이었다. 석공들과 조각가들은 슈드라(Shudras)였고, 길
드(Guilds)에 속한 그들은 세습적인 장인들이었다.

3) 〈예술과 공예를 다룬 인도 고대 경전군. 모양, 제작 방법, 원리 등을 서술하고 있
다.〉

인도 예술은 기본적으로 종교적이다. 그것은 붓다나 쉬바, 비쉬누(Vishnu) 등의 형태로 신성을 찬양한다. 그러나 사원의 기둥이나 벽 표면에 조각된 천상의 요정 즉 압사라 조각 등은 눈을 즐겁게 한다.

인도 산스끄릿(Sanskrit) 문헌과 불교-힌두교 경전에서 볼 수 있는 육체를 찬양하는 듯한 모습은 인도의 열대성 몬순-숲 기후와 유쾌한 봄과 우기의 산물이다. 거의 모든 곳에서, 인도인들은 매년 들뜬 마음으로 봄의 효과를 경험한다. 색상과 향기로 가지각색의 꽃을 피우는 인도 숲속의 어떤 나무들은 봄과 우기 동안에 두 번 꽃을 피우기도 한다. 이러한 현상은 인도의 남성과 여성의 경우도 비슷하다. 그들에게 있어 봄과 우기는 사랑의 계절인데, 이 때 남자와 여자들은 창조의 신비로운 경이와 재생산의 즐거움을 경험한다.

어떠한 나라의 문헌에서도 여성미가 그토록 사랑스럽게 흠모된 적은 없다. "그러므로 무엇보다도 사랑하는 아내와 자애로운 어머니로서의 여성이 있다. 여성이란 단어는 가장 자연스럽고 공평한 호칭이다. 그 어떤 곳에서도 이보다 가장 커다랗고 가장 진심에서 우러나는 단어는 없다"라고 마이어(Meyer)는 말한다. 그는 계속해서 "대부분의 문헌에서는 실제 이보다 훨씬 못하다"라고 말한다. 예를 들어, 고대 인도에서 쓰여진 것과 중세 유럽에서 쓰인 것, 특히 고전 그리고 심지어는 근대에 쓰여진 프랑스 문학, 그 중에서도 연애 소설들을 비교해 보라. 항상 고양된 것만은 아니고 늘 흥미롭고 실제 많은 정화작업이 이루어졌음에도 불구하고, 옛 인도의 문헌에는 우리들을 깊은 윤리적 세계로부터 벗어나게 하는 것이 있다. 혹자는 그것을 사람을 즐겁게 만들어 주는 효과를 지닌, 도덕적으로 건전하다고 말하겠지만, 반대로 그것을 매스껍고 부도덕하고 상스럽다고 여기는 것을 다른 문헌에서는 종종 볼 수 있다.[4]

4) Meyer, J. J. *Sexual Life in Ancient India*, p. 5

유사 이래, 인간은 여성의 모습에서 미적 즐거움을 얻어 왔다. 그리고 그들은 시, 회화, 조각에서 그 즐거움을 표현했다. 이것이 힌두교인들이 아름다운 여인들의 조각들로 자신들의 사원을 장식한 이유이다. 마이어는 다음과 같이 언급하고 있다. "여인들을 향유하는 것은 인도의 문헌에서 천상과 지상에서 가장 영광스런 것으로, 삶의 하나의 수단이자 목적으로 수없이 칭송되었다. 때론 고행주의자 역시 그들 앞에서 자태를 과시하는 많은 사랑과 사랑스런 여인들을 피안의 세계 혹은 미래 화신에 대한 목적이나 보상으로 여기기도 한다. 심지어 오래된 윤리적 문헌에서도 이러한 견해를 볼 수 있다. 우바사가다사오(Uvasagadasao)는 여인들과 함께 있는 것을 하나의 행복이라 칭송하였는데 그 행복은 금욕주의자들의 목표였다. 그것이 없는 회개는 의미 없고, 그것만이 공허한 세계에서 실재이다. 따라서 즐거움의 이름으로 그가 사랑하는 이와 함께 하나가 된 그는 브라흐마(Brahma)가 되거나 혹은 열반(Nirvana)을 얻는다."[5]

인도는 베다 시대부터 거의 모든 시대에 걸쳐 '사랑시'에 대한 전통을 가지고 있다. 의심할 바 없이, 기후는 사람들의 사고와 관계를 가지고 있다. 추운 나라에서는 인도 아열대 기후에서 볼 수 있는 따스하고 열정이 있는 문헌을 생산해 내는데 실패했다. 부드러운 빛의 별들은 하늘 어느 곳에서 있으나, 단지 동쪽만이 뜨거운 태양을 생기게 하였다. 심지어 산스끄릿 서정시의 저자들은 여성미를 찬양하면서 '가는 허리의 그녀', '빛나는 눈을 지닌 그녀', '달콤한 미소의 그녀', '봄의 자랑' 등으로 사랑하는 이를 표현한다. 인도의 따뜻한 기후에서, 심지어는 베다의 성인들도 여성미의 매력에 대한 즐거움을 표현했다. 『리그 베다(*Rigveda*)』에서 새벽의 여신인 우샤(Usha)는 그녀의 애인에게 자신의 가슴을 노출하는 소녀로 비유된다. 『아타르바베다

5) Meyer, J. J. *Sexual Life in Ancient India*, p. 133

(Atharvaveda)』의 사랑과 매력에 대한 구절은 성적인 시문학의 시작
이라고 말할 수 있다. 이런 것들 가운데에는 남자가 애인의 집에 밤에
방문시 가족을 잠들게 하는 주문도 있는데 이를 통해 성공적인 임신
이나 부부관계의 축복에 대한 여인의 사랑을 얻고자 하였다. 남자가
다른 곳으로 눈을 돌리지 못하게 사랑을 고정시킬 수 있게 하거나, 다
른 경쟁상대 여자를 싫어하게끔 할 수 있는 주문도 있는데, 이는 다수
의 아내를 갖는데 제약이 없는 사회에서 아마도 필요한 것일 것이다.

산스끄릿 문헌은 여성미에 대한 선명한 묘사로 장식되어 있다.『마
하바라타(Mahabharata)』에 묘사된 빤다바(Pandavas) 족의 부인인
드라우빠디(Draupadi)의 아름다움은 여성미에 대한 힌두인의 이상
을 보여준다. 드라우빠디는 그녀의 남편들과 함께 망명 중에, 변장을
하여 왕 비라따(Virata)의 부인 수데쉬나(Sudeshna)에게 와서 자신을
종으로 바친다. 그녀의 아름다움과 예절에 반한 수데쉬나는 그녀가
미천한 사람이라는 사실을 믿지 않는다. 수데쉬나는 드라우빠디의 정
체를 의심하면서 그녀의 매력을 열거한다. "그대는 실제 남성이던 여
성이던, 하인들의 정부일 수 있다. 너의 발뒤꿈치는 튀어 나오지 않았
고, 너의 허벅지는 서로 닿고 있다. 너는 뛰어난 지혜를 가지고 있다.
너의 배꼽은 깊고, 너는 말을 신중히 한다. 그대의 커다란 발가락, 가
슴, 엉덩이와 등, 발톱과 손바닥은 모두 보기 좋다. 네 손바닥과 발바
닥, 그리고 너의 얼굴은 불그스레하다. 그대의 말은 백조의 소리만큼
이나 달콤하다. 머리카락은 아름답고, 가슴은 모양이 이쁘고, 너는 최
상의 우아함을 가지고 있다. 너의 속눈썹은 아름답게 굽어 있고, 너의
입술은 불그스레한 조롱박 같다. 너의 허리는 가늘고, 목선은 소라껍
질의 그것과 같다. 너의 혈관은 거의 보이지 않는다. 실제 너의 얼굴
은 만월과 같고, 너의 눈은 가을 연꽃잎을 닮았다. 너의 몸에서는 연
꽃과 같은 향기가 난다. 확실히 미에 있어서 너는 가을 연꽃잎 위에
앉아 있는 슈리(Sri) 여신을 닮았다. 아름다운 처자여, 그대가 누구인

지 나에게 이야기 해 다오"

불교는 초기에 청교도적인 종교였다. 열정을 조절하는 것은 주요 교의 중의 하나였다. 그럼에도 불구하고 불교 문헌은 여성미를 묘사한 많은 감각적 구절을 담고 있다. 산스끄릿 시(Kavya)의 가장 이른 예는 불교도이면서 시인이자 철학자인 아슈와고샤(Ashvaghosa, 馬鳴, 대략 기원후 1세기)이다. 그의 시『사운다르난다(*Saundarnanda*)』는 붓다의 이복 형제인 난다(Nanda)의 개종에 대한 전설을 다루고 있다. 시 3편에서 그는 난다의 부인인 순다리(Sundari)의 아름다움을 묘사하고 있다. 그리고 그녀를 연지(蓮池)에, 그녀의 웃음을 백조의 그것에, 그녀의 눈을 꿀벌에, 그녀의 부푼 가슴을 솟은 연꽃 봉오리에 비유를 한다. 난다와 그녀와의 합일의 완전함을 그는 밤과 달의 그것으로 묘사를 한다.

당시의 사회 생활을 묘사한 두 개의 산스끄릿 고전이 있다. 그 둘은 문학과 후에는 조각과 회화에 심대한 영향을 끼쳤다. 그것들은 바라따(Bharata)의『나땨샤스뜨라(*Natyashastra*)』와 바뜨스야야나(Vatsyayana)의『까마 수뜨라(*Kama Sutra*)』이다.

『나땨샤스뜨라』는 아마도 기원후 2세기 경 바라따로 알려진 성인이 썼을 것이다. 반면 전통은 기원전 1세기까지 거슬러 올라간다. 그것은 그와 다른 성인들간의 대화의 형태로 쓰였다. 그것은 극작법(劇作法), 시학, 음악과 춤에 대한 논문이다. 드라마 예술에 대한 도구로써,『나땨샤스뜨라』는 남성과 여성의 감정을 분석하고, 라사(rasa), 즉 미적 경험에 대해 체계적으로 표현하고 있다. 미적 경험은 음식을 맛보는 것과 비유할 수 있다. 사람들이 다른 종류의 향신료로 만든 음식의 맛을 즐기는 것처럼, 교양 있는 사람들도 그의 마음속에서 예술 작품에 구체적으로 표현된 사랑과 슬픔 그리고 유쾌함 등과 같은 감정을 맛본다. 거기에는 8가지의 감정이 있는데, 각각은 예술 작품의 기본인 감정들이다. 이것들 가운데, 성적(性的)인 감정은 사랑이나 욕

망에 감정이 집중해 있는 것인데, 시, 회화, 조각을 포함한 예술에서 아름다움의 기본이다. 성적인 감정은 사랑하는 이와 함께 할 때나, 음악, 시, 좋아하는 계절, 향기로운 화환이나 정원을 거니는 것의 즐거움 속에서 일어난다.

　미적 경험에 대해 상술하는 것과는 별도로, 『나따샤스뜨라』는 남성과 여성을 나야까(Nayaka)와 나이까(Nayika)로 분류하는데, 이것은 그들의 육체적, 정신적 특성, 감정 상태와 상황에 따라 연인들과 사랑하는 이들로 나눠 놓는 것을 의미한다. 그것은 더 나아가 여성의 감정을 분류한다. 그리고 뒤를 이어 여성이 갖는 사랑의 단계, 여자 중매쟁이, 그리고 연인들이 만나는 장소에 대한 분류가 뒤따른다. 이러한 분류를 만들었던 열정과 과학적 엄밀성은 19세기 초반 유럽의 식물학자와 동물학자들에게 가치가 있었는데, 그들은 식물과 동물을 문(門), 과(科), 속(屬), 종(種)으로 분류하였다. 이러한 엄밀성을 가지고 사랑에 빠진 남성과 여성의 감정 상태를 분석하고 분류한 적은 전무후무한 일이었다.

　『나따샤스뜨라』는 또한 시작(詩作)에 도움이 되는 운율 양식의 예를 설명하고 있다. 쁘라바라-랄리따(Pravara-lalita)로 알려진 운율은 다음과 같다. "손톱은 그녀의 몸을 할퀴었고, 이는 입술과 볼을 물었고, 머리는 꽃으로 장식이 되었고, 머리카락은 부스스하고, 걸음걸이는 힘이 빠져 있고, 눈은 불안으로 떨고 있다. 아, 칭찬 받을 만한 방법으로 매우 우아한 사랑의 탐닉을 행하고 있다." 아름다운 여인으로 인격화된 랄리따 운율은 다음과 같이 묘사하고 있다: "오, 처자여! 급히 그러나 우아하게 움직이는, 아름다운 옷을 입고, 섬섬옥수를 지닌, 활짝 핀 연꽃과 같은 얼굴의 그대는 사랑의 놀이로 인해 피곤한 후에도 매력 있게 보인다."[6]

6) Bharata, *The Natyashastra*, translated by M. Ghosh, p. 294

굽타(Gupta) 시대(기원후 320-420)는 또한 산스끄릿 문헌의 고전 시기이기도 하다.『마누 법전(*the Laws of Manu*)』, 까우띨랴의『아르타샤스뜨라』, 그리스에서 이솝 이야기의 원형이 된『빤짜딴뜨라(*Panchatantra*)』등이 이 시기에 씌어졌다. 바뜨스야야나의『까마 수뜨라』역시 이 시기의 산물이다. 인도 문학에 있어 가장 위대한 이름은 깔리다사(Kalidasa)인데, 그는 짠드라굽따 2세(Chandragupta II)의 조정에서 활약했다.

『까마수뜨라』는 기원후 4세기 동안에 이미 존재했던 얼마간의 텍스트로부터 바뜨스야야나가 편집한 것이다. 이 책은 단순히 성(性)만을 다룬 것이 아니라, 당시의 사회 문화 생활에 대한 정보 가치가 있는 기록을 담고 있다. 힌두교인들은 인성(人性) 형성에 섹스가 가진 엄청난 영향을 깨달았고, 여기에서 수세기 후에 현대 심리학이 발견한 것을 예견했다. 그들은 섹스를 세속적인 것으로 여기지 않았으며, 그것을 비밀의 검은 베일 속에 가두지 않았다. 힌두인들의 사고 내에서, 자연은 남성과 여성 원리의 구현이고, 정신과 물질은 남성과 여성, 즉 쉬바와 샥띠(Shakti)로 대표될 수 있다. 그것은 세계를 창조한 물질(Purusha)과 에너지(Prakrit)의 합일이다. 이 개념은 쉬바와 바르와띠의 상징으로 링감(lingam)과 요니(yoni)의 숭배를 설명해 준다. 섹스는 과학적 영성에서 연구 대상이며,『까마 수뜨라』는 섹스 경험과 시대의 예법에 대한 성문화(成文化)이다.

『까마 수뜨라』에서 밝힌 사회의 종류는 행복하고, 물질적인 것인데, 초세속적인 염세주의에 대한 것은 하나도 없다. 내용의 대부분은 삶을 영광스럽고, 아름답고, 즐길 수 있는 것으로 묘사하고 있다. 도시 문화는 발달하고, 상류층들은 오늘날 인도에서 교육받은 중산층이 영어를 이야기하듯이 산스끄릿으로 이야기한다. 그들의 예법은 세련되었고, 시작(詩作)에 탐닉한다거나 예술에 대한 속물적 관심을 표명하였다. 가니까(ganikas)로 알려진 고급매춘부들은 시와 무용 그리고

음악을 아는 교육을 잘 받은 교양 있는 여성들이었다. 그들은 신상과 벽화로 우아하게 잘 꾸며진 집에서 살았다. 그들 중 몇몇은 정원에서 술집을 운영했는데, 꽃으로 장식이 된 가게창으로부터 그들을 따르는 이들에게 술(sura)을 조금씩 나누어 주곤 하였다.

기원후 5세기 경, 깔리다사의 감각적이고 열정적인 시에서, 인도의 사랑시들은 가장 우아한 표현을 사용하였는데, 그것들은 삶과 자연에 대한 깊은 관찰에 어울리는 소리와 감각의 조화로 특정지을 수 있다. 그의 시에서 우리는 힌두 문화가 절정에 달했을 때인 굽타 시대 귀족 사회의 흔적을 엿볼 수 있다. 『리뚜삼하라(Ritusamhara)』에서 계절에 대한 생생한 묘사와는 별도로, 기후가 변함에 따라 사랑하는 이들 안에서 변하는 감정이 많은 따스한 느낌으로 묘사되어 있다. 달이 떠오르면 자신들의 연인을 찾는 여인의 가슴에 사랑이 일어난다. 망고꽃들은 집에서 떠나 있는 연인들을 슬픔에 젖게 하고, 그는 연인에 대한 기억으로 눈물을 흘린다. 천둥 소리는 공작을 즐거움으로 춤추게 만들고, 장난에 대한 즐거움을 배가시켜 준다. 『꾸마라삼바와(Kumarasambhava)』에서 봄의 아름다움 그리고 결혼을 통한 사랑의 즐거움에 대한 가장 웅장한 표현을 찾을 수 있다. 빠르와띠에 대한 다음 구절에서처럼 수줍어하는 젊은 신부의 참된 모습을 어디서 찾을 수 있을 것인가?: "그녀를 찾는 소리가 들렸을 때, 그녀는 대답할 수 없었다. 그가 그녀의 옷을 만졌을 때, 그녀는 그를 떠나고자 했다. 머리를 돌린 채, 그녀는 침상에 붙어 있었다. 그럼에도 불구하고, 그녀는 쉬바를 즐겁게 만들었다."

"거울에 보이는 자신의 아름다움과 매력을 의식하면서, 빠르와띠는 쉬바를 만나기 위해 서두른다. 왜냐하면 정숙한 부인은 자신의 남편만을 기쁘게 하기 위해 옷을 입기 때문이다. 거울 속 그녀의 긴 눈을 바라 보았을 때, 그녀는 자신의 빛나는 사랑스러움이 반사됨을 보았다. 이윽고 그녀는 쉬바를 찾기 위해 서둘러 움직였다. 왜냐하면 여

인의 의상은 연인의 눈에는 빛이기 때문이다.[7)]

『까마 수뜨라』는 인도 문학 뿐 아니라 예술에도 심대한 영향
을 미치었다. 카주라호(Khajuraho), 뿌리(Puri), 부바네쉬와르
(Bhubaneswar), 꼬나룩(Konark), 벨루르(Belur)와 할레비드
(Halebid) 그리고 남인도 많은 사원들의 입구나 벽감(壁龕) 혹은 구
석을 장식한 많은 미투나(mithuna)[8)] 조각에서 『까마 수뜨라』의 영향
을 확실히 볼 수 있다.

7) Keith, A. B. *A History of Sanskrit Literature*, p. 103
8) 〈남녀의 애정 행각을 묘사한 조각이나 행위의 총칭〉

2장

인도조각의 이상적인 인간
여성미와 신성

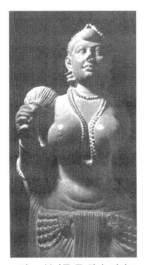

그림 1. 불자를 든 처자, 디다르간지(비하르), 기원전 3세기, 빠뜨나 박물관 소장, 빠뜨나

여성의 모습은 닳지 않는 매력을 가지고 있다. 온 세상의 화가들과 조각가들은 종이나 캔바스 혹은 나무나 대리석, 돌 등에 무한한 다양함으로 그것을 표현해 왔다. 20,000년 전 구석기 시대 유럽에서 과장된 커다란 유방과 골반을 지닌 둔부에 과도한 지방이 축적된 입상(立像)을 헤르시니아(Hercynian) 조산기(造山期)[1]의 숲속을 배회하던 사냥꾼들이 제작하였다. 이것은 지모신의 이미지로 여겨지는데, 아마도 구석기 시대에 음식을 수집하고 사냥하던 이들이 사냥감을 증대시키기 위한 다산 의식에 사용하였을 것이다. 그들은 또한 그것들을 미의 모델로 사용하였을 것이다. 왜냐하면 세계의 몇몇 지역, 특히 아프리카 같은 지역에서는 아직도 펑퍼짐한 엉덩이의 여인을 아름답다고 여기기 때문이다. 기원전 2,000년 전부터 기원전 1,600년 전 사이의 시리아와 메소포타미아에서 발견된 지모신의 이미지는 아주 잘 다듬어진 여성 형상을 보여주고 있다. 흉상도 세세함과 우아함으로 조

1) 〈고생대 후기의 지각 변동기〉

각되었다. 짐머는 구석기와 신석기 시대 지모신에 표현된 미에 대한 초기 형태가 인도 미술사 전반에 걸쳐 나타나고 있다고 한다. 까를라 (Karla)와 쿠샨(Kushan) 시대 마투라(Mathura)에서 볼 수 있는 여성 형상에서 이 점은 더욱 두드러진다. 빨라바, 짤루캬, 오디샤(Odisha) 그리고 짠델라(Chandela) 왕조 시대 조각은 초기 형태서 진화된 모습을 보여준다. 천상의 미를 지닌 유연하고 우아한 여성 형상인 압사라가 그것이다. 이것이 인도에서 볼 수 있는 여성미에 대한 두 번째 이상인데, 짐머는 다음과 같이 언급한다: "시대에 따른 적절한 비전을 지닌 형상의 등장은 힌두 정신의 영원한 공헌이라고 여길 수 있다."[2]

여성 형상에 대한 불교, 힌두교 조각의 관능적인 표현 양식은 인도의 습한 열대성 몬순 기후의 산물이다. 따뜻한 기후가 사람들의 사고와, 외양, 그리고 삶의 양태에 영향을 미치었다. 태양에 자신들의 창백한 몸을 노출시켜 햇볕에 태우고자 가끔 시도하는, 날씨가 추운 나라에서 나체는 단순한 유행이지만, 남인도와 동인도의 뜨거운 날씨에서는 정말 필요한 것이다. 심지어 오디샤, 벵갈 그리고 께랄라 (Kerala)의 여인들은 혼자 있을 때에는 지금도 그들의 가슴을 덮지 않는다.

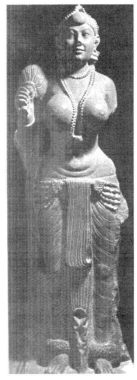

그림 2. 불자를 든 처자, 디다르간지(비하르), 기원전 3세기, 빠뜨나 박물관 소장, 빠뜨나

따뜻하고 열정 있는 문학이 인도의 따뜻한 기후에서 성장했는데 이는 실제 세계 역사에서 독특한 것이었다. 바르뜨리하리(Bhartrihari) 의 『슈린가라사따까(Sringarasataka)』에서 여인의 미에 대한 뛰어난 묘사가 있다. 어떻게 바르뜨하리가 좌절을 극복했는지 그는 다음과 같이 묘사하고 있다. "가슴 아래로 가녀린 허리를 숙이니 딸랑딸랑하고 벨트에 맨 방울이 울리는, 연꽃과 같은 눈에 떠오르는 달의 아름다움을 지닌 다정한 처자들이 없었다면, 나쁜 왕에 맞서 싸우지 못하고 옆방에 숨어 있는 부끄러움으로 인해 용기가 사라져버린 이 불행한

2) Zimmer, H. *Myths and Symbols of Indian Art and Civilization*, p. 70

세상에서 고귀한 이들은 어떻게 그들의 가슴에서 편안함을 찾을 수 있겠는가?"

그리고 나서 침착한 분위기에서 그는 여인의 미가 지닌 유혹적인 매력에 대해 자신의 감정을 다스린다: "오, 방황하는 심장이여, 여인의 매력적인 육체의 숲에서 방황하지도, 그녀 가슴에 빠지지도 않도록. 왜냐하면, 사랑이라는 노상강도가 숨어있기 때문이다."

7세기에 활약한 마유라(Mayura)는 하르샤바르다나(Harshavardhana) 시대의 궁정 시인이었다. 그는 연인과 늦은 밤 사랑을 나누고 되돌아오는 젊은 처자를 다음과 같이 묘사한다: "놀란 무리들을 뒤로한 채 이 늘어지지 않은 부푼 유방을 지닌, 가는 허리, 야생의 눈을 가진 이 겁먹은 가젤[3]은 누구인가? 마치 암내를 풍기는 코끼리의 관자놀이에서 떨어진 것처럼 그녀는 장난삼아 밖으로 나갔다. 그녀의 아름다움을 바라보면서, 노인조차 사랑에 대한 생각을 하였다."

여성적 아름다움에 가장 공헌한 것은 둥근 유방이다. 많은 시인들은 황홀한 즐거움으로 그것들을 묘사하였다. 그러나 목욕하는 젊은 처자들을 관찰한 청년에 대한 시적 언어를 빠니니(Panini)만큼이나 즐거움을 가지고 묘사한 이는 없다: "매력적인 처자들의 유방을 본 청년은 거기에 사로잡힌 시선으로부터 빠르게 벗어나려는 것처럼 자신의 머리를 흔들었다."

왜 여성의 모습은 아름다운가? 이러한 질문에 대한 대답은 기하학과 생물학에 있다. 기하학을 만들어 낸 그리스 인의 미에 대한 개념은 비율의 일정성을 강조했다. 아리스토텔레스는 미를 "통일된 전체 속에서 대칭과 비율 그리고 부분들의 유기적 질서"라고 정의했다. 피타고라스는 수에서 우주의 본성과 아름다움의 신비에 대한 실마리를 찾았다. 허버트 리드(Herbert Reed)는 "우리가 통상 예술 작품을 연상

3) 작은 영양의 일종

할 때, 우리들에게 감정을 불러일으키는 그것은 수
학적 비율이다."라고 이야기한다. 회화이던지 조각
이던지 예술 작품들은 여성미를 반영한다. 실제, 예
술 작품들이 여성미를 지닐 때 우리는 그 작품들을
즐길 수 있다. 형태논리를 창조하는 것은 수학적, 공
학적 법칙인데 이러한 것들은 미에 대한 감정보다
우선한다. 곡선, 원, 그리고 구형은 아름답다. 유연
한 곡선의 리듬감 있는 미는 여성미에 있어 중요한
요소이다. 원형은 "순수함과 단순성으로 아름답고,
연속성으로 훌륭하다."라고 산타야나(Santayana)는
말한다.[4] 실제로 곡선과 구형의 미는 질서 그 자체
의 미이며, 우리가 여인의 아주 잘 균형 잡힌 몸매를
발견하는 것도 이것 안에서이다.

그림 3. 태양 사원의 기둥을 장식하고 있는 여자 조각
들, 모데라(구자라뜨), 12세기, 사진제공: 인도고고학
조사국

미는 그 근원을 섹스에 두고 있다. 그것은 섹스로
부터 매력과 힘을 얻는다. 산타야나가 언급하듯, "우리 미적 감각 중
감성에 속한 전체적 측면은 외부로부터 자극된 우리의 성적 기관에
기인한다". 여성 형상의 미, 넓은 골반과 둥근 가슴은 기능적이다. 모
성과 종의 번식, 그리고 세대 간 흐름을 통한 재생은 여성의 주기능이
다. 아름다운 여성의 참된 몸은 모성의 기능을 가장 잘 발휘할 때이
다. 바르후뜨, 쿠샨 마투라, 까를라에서 본 화려한 여성 형상의 조각
들은 모성의 상징이다. 이러한 조각들에서 우리는 여인, 종족의 어머
니가 표상되어 있음을 알 수 있다. 이것들 안에서 우리는 섹스의 상징
으로 미를 찾아 볼 수 있다. 윌 듀란트는 "미란 원칙적으로 성적으로
욕망되는 것이다. 만일 다른 것이 우리들에게 아름답게 보인다면, 그
것은 파생된 것이고, 미감의 원천과 함께 한 궁극적 관계에 의한 것

4) Santayana, G. *The Sense of Beauty*, p. 89

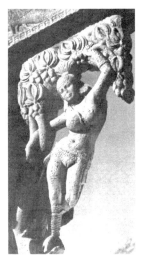

그림 4. 망고 나무아래의 나무 요정, 동문, 산찌 대탑(마댜 쁘라데쉬), 기원전 1세기 초기, 사진제공: 인도고고학조사국

이다"라고 주장한다. 여성 육체의 미가 1차적 미이며, 꽃, 구름, 동물, 시, 그림, 문학 등을 비롯한 모든 다른 미는 2차적 미이다. "네가 나로부터 날아갈 수 있을 것 같으냐, 어리석은 바보야! 너는 꽃의 빛남 속에서, 야자수 나무의 우아함 속에서, 비둘기의 날개짓 속에서, 가젤의 영역 안에서, 개천의 잔물결 속에서, 달빛의 부드러움 속에서, 너는 나와 유사함을 발견할 수 있을 것이다. 만일 너의 눈을 감는다면, 그대는 네 안에서 나를 찾을 수 있을 것이다."

하벨(Havell)은 신성과 인간 형태에 대한 한 쌍의 이상이 불교와 힌두교 조각의 주요 주제란 것을 오래전에 인정했다. 가장 이상적 신성은 굽타 시대 사르나트(Sarnath)와 마투라의 불상에서 볼 수 있다. 이 조각가들은 붓다의 조각 안에서 이러한 이미지들을 특정 짓는 초월성과 숭고성, 고요함, 신비스런 찬찬함 등을 깨닫기 위해 노력했는데, 이러한 것들은 명상에 잠긴 요기에서 그 모델을 가지고 왔다. 바르후뜨, 산치, 쿠샨 마투라, 까를라, 아마라와띠(Amaravati), 나가르주나꼰다(Nagarjunakonda) 등에서 볼 수 있는 불교 힌두 조각들은 인간의 이상미를 보여 주고 있다. 이 유적물들의 조각가들은 여성 형태를 자연스러운 방법으로 다루었는데, 그들의 작품은 매력적인 자연스러움과 여성적 우아함으로 가득 차 있다. 초기 조각들로부터, 아잔타, 엘로라, 아이홀(Aihole), 바다미(Badami)와 빳따다깔(Pattadakal)의 후기 조각가들은 여성 형태의 2차적 이상미를 진화시켰는데, 그것은 부바네쉬와르, 카주라호와 바롤리(Baroli)의 뛰어난 여성 형상에서 최상의 표현을 보여주고 있다.

남성은 수 천 년에 걸쳐 여성 형태의 아름다움 속에서 즐거움을 찾곤 했다. 실제, 초기에는 불교와 후에는 힌두교의 영향 하에 사원 조각을 꽃피웠던 위대한 예술에 영감을 제공했던 것은 여성미였다. 누드 혹은 세미누드의 여성 형태에 대한 찬미는 힌두 조각의 주요 성취이다. 이러한 이상화된 여성 형상은 여성미에 대한 힌두교의 이상을

보여준다.

인간의 상상력이 품을 수 있는, 매혹적인 장식들과 더불어 사원을 꾸미기 위해 그러한 여성 형상들을 그토록 사랑스럽게 조각하는 것만은 아니다. 그것은 또한 쉬바나 비쉬누의 형태로 성소 안 신상 속에 거주하는 신에게 경의를 표하기 위해 그것들은 여성 형상들과 더불어 사원의 외벽을 장식하는 것이다.

여성미는 불교와 힌두교 조각의 주요 주제이다. 고대 불교와 힌두교는 여성의 미를 1차적 미로 인정하였다. 그들은 덩굴손의 나선형에서, 리아나(lianas)[5]의 감김 속에서, 분홍색 연꽃 속에서, 백조의 우아한 목에서, 가젤의 눈 속에서, 달의 원형 안에서 여성미를 보았다. 그들은 여성 형상을 자신들 사원의 주요 장식으로 삼았다. 구자라뜨 주의 모데라(Modhera)에 있는 태양 사원은 그 전형적인 예이다. 1026년 경에 건설된 사원의 현관 입구와 법당의 기둥은 여자 무희들과 애무 행위를 하고 있는 여러 쌍의 조각들로 꾸며져 있다(그림 3). 우아한 여성상은 산치의 탑문에서도 볼 수 있다. 그것들은 또한 남인도 사원의 기둥을 장식하고 있기도 하다. 그것들은 오디샤와 중부 인도의 중세 사원의 감실에서 우리를 수줍어하면서 바라보고 있다.

이러한 형상들은 사원 외부를 장식하고 있다. 따라서, 이것은 인간이 모든 미의 근원인 신에게 바치는 경배이다. 힌두교에 따르면, 미는 형상(rupam)과 가장 안쪽의 영혼(rasam)과의 조화인데, 후자는 자신 안에 근원을 가지고 있으며, 삶이란 강을 영원히 흐르고 있다. 이 자아는 최고 자아(Supreme Self)안에 근원을 가지고 있으며, 최고 자아는 모든 미의 근원이기도 하다. 어떻게 인간이 미의 근원인 신에게 경배를 드릴 수 있는가? 그것은 여인의 아름다운 이미지를 만들고, 그것들로 사원을 꾸미는 것으로 가능하다. 여인의 아름다운 이미지는

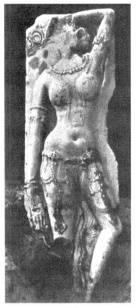

그림 5. 루끄미니로 숭상 받는 여자 조상, (이따, 웃따르 쁘라데쉬), 10세기 경, 사진 제공: 고고학 박물관 소장, 빠뜨나

5) 열대산 칡의 일종

그림 6. 압사라의 흉상, 끼라두,
11세기, 사르다르 박물관 소장,
조드뿌르

사원의 외벽을 꾸밀 뿐 아니라, 사원 내 기둥에서도 찾아 볼 수 있다. 그것들은 나란히 손바닥 위에 흙으로 만든 작은 램프를 들고, 사원 안으로 들어가기 위한 작은 통로에 여러 줄로 위치해 있다. 램프 위에는 목걸이가 걸쳐진 툭 튀어나온 유방이 있는데, 이것은 사원 순례에 나선 가장 둔감한 이들도 느낄 수 있다.

조각들은 크게 두 부류로 나눌 수 있다. 하나는 고정된(achala) 것이고, 다른 하나는 운반이 가능한(chala) 것이다. 그것들은 서 있거나(sthanaka), 앉아 있거나(asana), 비스듬히 기대 있거나(sayana) 식의 포즈를 취하고 있다.

힌두인이 지닌 이상적 여성미가 완전히 구현된 최초의 조각은 비하르, 바뜨나(Patna) 박물관에 소장되어 있는 디다르간지(Didarganj)에서 출토된 '불자(拂子 Chauri)를 든 처자' 상일 것이다. 그것은 쮸나르(Chunar) 사암을 가지고 제작한 전반적으로 둥글게 조각된 운반이 가능한 입상인데, 조각의 표면 마무리는 아쇼카 대왕의 석주에서 볼 수 있었던 매끈함의 흔적을 엿볼 수 있다. 이것은 아마도 페르세폴리스(Persepolis)에 수도를 두었던 이란의 아케메네스(Achaemenids) 왕조의 영향을 받았기 때문 일 것이다. 아쇼카는 아케메네스 왕조와 우호적 관계를 유지하였다. 따라서 이 조각은 마우리야 시대에 제작된 것으로 여겨진다. 가슴선을 따라 부드럽게 늘어진 목걸이와 커다란 유방, 가는 허리, 세 겹의 아랫배는 여성미에 대한 인도인의 이상에 따른 미감을 보여 준다. 도띠(dhoti)의 주름 처리에 있어 우아함을 보여준다. 얼굴은 부드러운 표정을 짓고 있다(그림 1과 2).

기원전 479년 아테네에서는 세계사에서 그 유례를 찾아 볼 수 없는, 예술적 충동의 분출이 시작되었다. 이 움직임을 촉발시킨 자는 기원전 460년 정권을 잡은 페리클레스(Pericles)로, 그의 천재적 행정 때문이었다. 그는 무익한 전쟁에 자금을 낭비하는 대신에, 그 자금을 가지고 종합적인 방법으로 아테네를 아름답게 꾸미는 것에 착수했다.

이러한 노력의 결과를 아크로폴리스와 왕궁과 관련된 건물 및 파르테논 신전과 같은 훌륭한 건물들 가운데서 볼 수 있다. 그리스 건축은 여기서 가장 완벽한 표현을 구가하였고, 그리스 조각은 최상의 배경을 발견하였다.

가장 재능 있는 조각가는 프락시텔레스(Praxiteles)였다. 그는 그의 모델로 매춘부였던 프린(Phryne)을 모델 삼아 아프로디테(Aphrodite)의 상 두개를 조각하였다. 바닷가에서 옷을 벗고 목욕함으로써 아테네 시민을 즐겁게 하였던 그녀였다. 두 개의 조각 중 하나는 옷을 입은 것이고, 다른 하나는 옷을 입지 않은 것이다. 그는 코스(Cos)의 작은 섬의 시민들에게 그들이 선택할 것을 제안했다. 코스의 시민들은 훨씬 더 보수적으로 옷을 입은 여신의 조각을 선호했고, 그들이 거부한 옷을 입지 않은 조각은 아프로디테 신앙의 중심지였던 크니데스(Cnides)의 시민들이 선택하였다. 그것은 크니도스(Cnidos)로 알려진 산의 가장 높은 지점에 모셔졌다.

그림 7. 여자 조각의 일부, 꼬나룩(오디샤), 13세기

크니도스 아프로디테 누드상의 출현 이후, 그리스 세계에서는 누드 조각상이 급속도로 증가하였다. 이 조각들은 거의 모두 상상할 수 있는 포즈를 취하고 있었다. 점잖게 가슴과 치구를 가리고 있는 것, 몸을 웅크린 것, 샌달을 신고 옆에 기댄 포즈, 머리를 말리는 것 등이다. 면과 곡선의 매혹적인 음영을 지닌, 로마 떼르메(Terme) 박물관에 소장되어 있는 치레네 비너스(Cyrenean Venus) 상은 이 범주에 속한다(그림 9). 재료는 찬 대리석이어서, 부바네쉬와르나 카주라호의 압사라 조각이 주는 동일한 느낌을 전달해 주지 않는다.

허버트 리드는 "조각은 시각적 감각에 반대하는 것으로써, 무뚝뚝한 감각을 선호한다. 그러나, 이러한 전형적인 틀에 박힌 상들의 표면은 단조롭고 생기가 없다. 대상은 흰 종이처럼 평평한 표면을 가진 시각적 인상을 낳는 것처럼 보인다. 질감 느낌의 반대 효과를 내기 위해서 현대의 조각가들은 얼룩덜룩하거나 줄이 들어가 있는 돌을 사용하

그림 8. 쉬바 사원 기둥에 묘사된 여자 조상, 바롤리(꼬따, 라자스탄), 10세기

거나, 심지어 돌 표면을 가다듬지 않고 거칠게 놓아 두거나, 어떤 이는 끌이나 망치 자국을 돌 위에 남기기도 한다. 그는 어느 정도는, 흠 없는 대리석을 사용하는 가짜 고전주의 전통을 포기하고, 대신 돌이나 나무, 금속 등의 다양한 재료를 사용한다. 이것들은 특별히 실체의 질감을 미적으로 자극하는 표면을 제공한다."라고 말한다."[6]

불교와 힌두교 조각의 매력적인 비밀은 장신구의 광범위한 사용이다. 여신들과 압사라들은 귀걸이, 목걸이, 팔찌와 발찌를 하고 있다. 이러한 것들이 여성 형상의 매력을 증대시킨다. 이것은 대부분의 조각에서 볼 수 있는데, 라자스탄 조드뿌르(Jodhpur) 끼라두(Kiradu)의 조각은 놀라울 정도로 파괴되어 있다(그림 6). 현재 러크나우 주 박물관에 소장되어 있는 웃따르 쁘라데쉬 에타(Etah) 지역의 노카스(Nokhas)에서 나온 여성 조각에서도 볼 수 있다(그림 5). 이것은 크리슈나(Krishna)의 부인인 루끄미니(Rukmini)로서 마을 사람들이 모시던 것이다. 허리까지는 누드이고, 엉덩이에서부터는 길고 얇은 다리의 섬세한 윤곽을 두드러지게 해 주는 투명한 무슬린 사리로 뒤덮여 있다. 반면 허벅지를 따라 늘어져 있는 의상을 고정시켜 주는 장신구는 팔다리의 흠 없는 부드러움과 놀랍도록 대비된다. "그러나 이 조각의 주요한 영향은 조각의 비율에 있는 것이 아니라, 그것이 표현된 생생한 표면에 대한 미묘함과 세세한 해석에 있다."고 짐머는 말한다. 장인의 끌은 이 살아 있는 유기체를 따라 애무하듯 미끄러져 갔으며, 어떤 미묘한 분위기의 미세한 형태를 기록하기 위해서라면 어느 곳에서든지 멈추었다. 실제, 이 부조는 비록 눈은 그것을 즐기도록 결정 지어졌지만, 눈의 감각에 기초를 두고 제작된 것은 아니었다. 여체에 대한 이러한 상세한 지식은 서 있는 모델의 관찰이나 직접 봤던 것에 대한 연상으로 파생될 수 없다. 이것은 촉감이 낳은 것이자 그것의 표현인 것

6) Read, H. *The Art of Sculpture*, p. 72

이다. 헌신적인 친밀감과 사랑의 경험, 그것에서 기인한 실제적 직관은 형태미에서 알려진 내면적 삶의 비밀로부터 나왔을 것이다. 짐머는 "이 부조가 보는 사람에게 주문을 던지고, 엘로라에서 볼 수 있는 강가 여신상의 엄숙미와 우아함을 가지고 있다"고 결론 내린다.[7]

그림 9. 치레네 비너스, 그레꼬-로만, 떼르메 박물관 소장, 로마

여인을 새긴 인도 조각의 또 다른 숨겨진 매력은 방가(bhangas), 즉 신체의 굴곡에 있다. 디다르간지의 '불자를 든 처자 상'이 꼿꼿이 선 입상(samabhanga)이라면, 가장 매력적인 것은 세 번의 곡선을 지닌 삼곡(三曲, tribhanga)을 보여 준 압사라 상이다. 머리는 오른쪽으로 기울어져 있고, 가슴은 왼쪽으로, 엉덩이는 옆쪽으로 돌출해 있으며, 몸은 오른 다리 위에 중심을 두고 있고, 왼쪽 다리는 약간 굽어 있다. 얇은 허리는 둥근 가슴과 엉덩이와 대비를 이룬다. 이 포즈는 여체의 매력을 완전히 보여주는데, 푸쉐(Foucher)는 이 포즈를 인도의 가장 뛰어난 조각 포즈라 여기었다. 이 포즈는 망고 가지를 붙잡고 있는 산치 탑문에 조각된 약시(yakshi)에서도 볼 수 있다(그림 4). 이것은 라자스탄 바롤리에 있는 훼손이 많이 된 조각에서 가장 매력적으로 묘사가 되어 있는데, 쉬바 사원의 전실(前室, mandapa)의 기둥에 새겨진 이 조각은 잘 발달된 엉덩이와 조화를 이루는 커다란 가슴을 보여 주고 있다(그림 8). 사라스와띠(Saraswati)는 "이 삼곡 포즈가 표현해 낼 수 있는 가장 궁극적 조형 효과를 신체에게 제공한다"고 말한다. 실제 이 삼곡 포즈는 인도의 조각가들과 장인들이 직관으로 만들어 낸 조각 예술의 커다란 발견이다.

비너스(Venus)의 하체는 꼴까타(Kolkatta) 인도 박물관(Indian Museum)에 소장되어 있는 뛰어난 감각미의 한 쌍의 여체 다리와 잘 비교될 수 있다(그림 10). 이 조각은 4세기에서 6세기, 즉 굽타 시대에 제작된 것으로 볼 수도 있고, 9세기 빨라 왕조시대(Pala Dynasty)

7) Zimmer, H. *The Art of Indian Asia*, p. 129

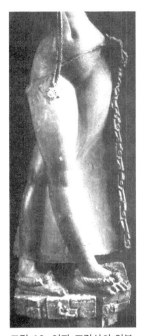

그림 10. 여자 조각상의 일부,
아마도 꾸샨 혹은 굽따 시대 마
투라, 4-6세기 경, 인도 박물관,
꼴까따 소장

조각으로 볼 수도 있다. 사리의 처리는 방글라데시(Bangladesh) 빠하
르뿌르(Paharpur)에서 출토된 라다(Radha)를 묘사한 테라코타와 유
사하다. 이것은 또한 치레네의 비너스와 놀라울 정도의 유사성을 보
여준다. 비슷하게, 꼬나룩에서 만들어진 여체 조각의 하체는 아테네
박물관에 소장되어 있는 몇몇 조각들과 닮아 있다. 이것은 서로 다른
시간과 공간에서 한참 떨어져 있는 나라에서 만들어진 예술 작품의
집합을 보여 준다.

"힌두교 조각들은 율동감 있는 우수함을 지닌 뛰어난 척도이다. 조
각의 우수함은 감각의 방향과 부드러운 사랑스러움의 표현에 달려 있
다. 양질감은 풍부하다. 리듬감은 유연하고, 애무하는 듯하다. 실제로
육체는 신체적으로 뛰어나고, 다산적 측면에서도 그렇다. 돌을 사용
해 인간 형상을 이토록 부드럽고 사랑스럽게 표현한 조각은 좀처럼
없다."고 체니(Cheney)는 말한다.[8]

두 개의 위대한 예술 운동과 그들의 결과물들을 비교하는 것은 공
평하지 않을 수도 있다. 환경이 다르고, 그러므로 영감의 근원도 다르
다. 사용된 재료 또한 다르다. 예를 들어, 그리스의 경우에는 대리석
을 주로 사용했고, 인도의 경우에는 돌을 사용했다. 그럼에도 불구하
고, 사람들은 짐머의 판단에 동의할 수도 있을 것이다.

"여체를 묘사함에 있어, 인도의 예술은 일반적으로 어떤 다른 나라
의 예술이 추종할 수 없는 여체미의 달콤함에 대한 감각과 우아함으
로 가득한 완전한 자연스러움으로 특징지을 수 있다."

8) Cheney, S. *A World History of Art*, p. 304

3장

불교의 탄생
고타마 붓다의 일생, 마우리야, 슝가 왕조
바르후뜨 탑, 기원전 2세기

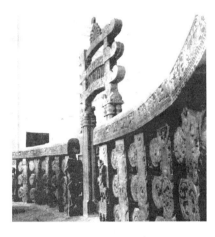

그림 11. 바르후뜨 탑의 울타리 일부분, 기원전 2세기, 인도 박물관 소장, 꼴까따, 사진 제공: 인도고고학조사국

기원전 6세기에 세계의 4대 주요 종교가 탄생했는데, 중국의 유교, 이란의 배화교, 인도의 불교와 자이나(Jaina)교가 그것이다. 이들 종교 가운데, 불교만이 대중적 지지를 받았다. 성장세가 한풀 꺾이기는 하였으나 불교는 과학의 시대에서조차 많은 사람을 끌어들였다. 불교는 진리와 마음의 순수, 모든 살아 있는 것에 대한 비폭력과 친절을 가르쳤다. 불교는 사람들에게 탐욕과 거짓, 오류, 미움과 분노를 피하라고 설하였다. 불교는 브라만교의 제식주의와 카스트 제도에 반대하였기 때문에, 많은 사람들이 마음에 들어 했는데, 특히 억압받는 낮은 카스트들이 환영했다. 불교의 창시자 고타마 붓다는 크샤트리야(Kshatriya)였다. 그는 설법을 위해 귀족의 언어였던 산스끄릿보다는 대중의 언어인 쁘라끄릿(Prakrit)을 사용했다. 이처럼 그의 메시지는 대중에게 도달했고, 그들의 삶에 깊은 영향을 남기었다.

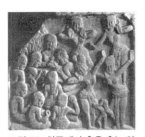

그림 12. 천국에서 춤을 추는 압사라, 바르후뜨 탑(마댜 쁘라데쉬), 기원전 2세기, 인도 박물관, 꼴까따 소장

고타마는 아쇼카 나무 아래에서 태어났고, 보리수 나무 아래에서 득도하였으며, 망고나무 숲과 그늘 많은 반얀(banyan) 나무에서 새로운 진리를 설법하였으며, 살(sal)나무 아래에서 돌아가시었다. 이처럼 초목과 가까운 연관성을 지닌 종교는 전무후무했다.

불교는 당시 민간에 유행했던 자신보다 더 오래된 종교에서 나무 숭배 신앙을 채택하였다. 붓다의 삶과 연관된 나무들은 살, 아쇼카, 그리고 쁠락샤(plaksha) 나무이다. 따라서 불교인들은 이 나무들을 성스러운 것으로 여긴다.

붓다와 나무와의 연관성을 이해하기 위해서 그의 삶을 살펴 볼 필요가 있다. 고타마는 아리얀 인종에 속했던 사캬(Sakya) 부족에 속했다. 그의 아버지는 인도와 네팔 국경 근처에 위치한 조그만 왕국, 까삘라바스뚜(Kapilavastu)의 왕이었던 슈도다나(Shuddhodana, 정반왕)였다. 눈 덮인 히말라야의 봉우리들을 배경으로 살나무 숲으로 둘러싸인 녹색의 논은 왕국사람들에게 영감을 불러 일으킬 수 있는 환경을 제공했다. 여기서 고타마는 기원전 563년에 태어났다. 토마스(Thomas)는 그의 저서에서 붓다의 탄생을 다음과 같이 묘사하고 있다: "마야 부인은 사발이 기름을 담고 있는 듯, 열 달 동안 보살(Bodhisattva)을 품고 있었다. 출산이 임박했을 때, 그녀는 친척의 집에 가기를 원하여, 왕인 슈도다나에게 "왕이시여, 나는 나의 고향, 데바다하(Devadaha)에 가기를 원합니다."라고 청하였다. 왕은 허락하였고, 까삘라바스뚜에서 데바다하로 이르는 길이 매끄럽게 정돈되었고, 바나나가 담긴 그릇들과 깃발들이 길에 장식되었다. 그 길을 그녀는 많은 수행원들과 함께 신하들이 이끄는 금가마에 앉아서 갔다. 두 도시 사이에, 두 도시의 거주자들이 공유하는 룸비니(Lumbini) 동산이라고 하는 살 나무가 많은 쾌적한 동산이 있었다. 당시에는 나뭇가지 전체가 하나의 꽃다발이었는데, 가지 안에서 꽃들은 벌을 불러 모으고 있었고, 새들은 달콤하게 노래하며 놀고 있었다.

"여왕이 그것을 보았을 때, 동산에서 놀고 싶다는 생각이 떠올랐다. 시녀들은 그녀를 이끌고 동산 안으로 들어갔다. 그녀는 살나무 아래로 다가 갔으며, 가지를 잡고자 하였다. 유연한 갈대의 끝부분처럼 그 가지는 그녀가 손으로 잡을만한 거리로 자신을 아래로 내렸다. 그녀는 손을 뻗어 가지를 잡았다. 그러자 곧 심한 산통이 이어졌다. 많은 이들이 그녀를 위해 커튼을 준비하고는 물러났다. 서서 가지를 잡은 채로 그녀는 출산했다."[1]

마야 부인이 꿈속에서 보살이 코끼리의 모습으로 내려오는 것을 보았다는 다른 기록도 있다. "꿈에서 깨어 난 후, 그녀는 시녀들과 함께 아쇼카 나무 동산으로 가, 왕이 동산에 올 수 없음에 따라 정토국의 신들에게 지금 일어난 일을 왕에게 고하도록 도움을 요청하였다." 그녀가 출산 시, 손을 내밀어 잡은 것은 살나무 가지가 아닌, 플락샤 나무라고 다른 기록은 전한다. 살나무와 플락샤는 붓다의 출생지가 위치한 네팔에서는 흔한 나무이다.

현장은 룸비니 동산을 방문하였다. 그는 630년에 인도에 와서 645년까지 머물렀다. 그는 붓다가 태어난 곳은 아쇼카 나무아래라고 언급하였다. "전천(箭泉) 북동쪽으로 80-90리를 가면, 룸비니 동산이 있다. 여기에 석가족 사람들이 목욕하던 못이 있는데, 그 물은 맑고 거울처럼 비치었고, 못의 표면은 여러 가지 꽃들도 덮여 있었다. 북쪽으로 24-25 걸음을 하면, 지금은 시든 아쇼카 나무가 있는데 이곳이 붓다가 태어난 곳이다."

고타마는 야소다라(Yasodhara)와 결혼을 하고, 아들, 라훌(Rahul)을 두었다. 그의 부인이외에도, 궁전에는 요리와 시중을 들던 많은 아름다운 여인들로 가득했다. 그가 삶이란 것은 즐거운 것 뿐 만이 아니라 생노병사와 같은 불행도 있다는 것을 깨달았을 때, 그는 출가에 대

그림 13. 나가 나무 아래의 짠드라 약시, 바르후뜨 탑(마댜 쁘라데쉬), 기원전 2세기, 인도 박물관, 꼴까따 소장

1) Thomas, E. J. *The Life of Buddha*, p. 33

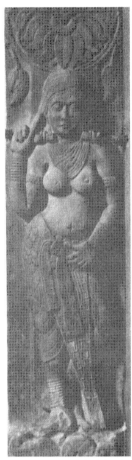

그림 14. 수다르샤나 약시, 바르후뜨 탑(마댜 쁘라데쉬), 기원전 2세기, 인도 박물관, 꼴까따 소장

한 생각을 하였다.

『붓다짜리따(*Buddhacharita*)』는 붓다의 아버지 슈도다나(Shuddhodana)가 그에게 보낸 많은 아름다운 여인들로 가득한 정원에 대해 언급하고 있다. "그들은 붓다가 도착했을 때, '사랑의 신, 까마(Kama)를 보아라'라고 소곤거렸다"라고 『붓다짜리따』는 적고 있다. 궁금함과 커다란 존경심을 가지고 그 둘레에 모여 연꽃잎처럼 부드러운 그들의 손으로 예를 드렸다. 왕의 지시로, 그의 어릴적 친구인 우다인(Udayin)은 모든 종류의 기교를 부려 석가를 꾀하도록 그들을 장려했다. 어떤 여인들은 전요식물(纏繞植物)[2]처럼 석가를 둘러싸고 그들의 팔을 둥글게 만들고 힘으로 석가를 잡으려 했다. 또 다른 이들은 부주의인지 혹은 의도적인지는 몰라도, 운송 수단에 의해 운반되어 와, 그들의 젊은 몸매를 감춘 얇고 투명한 옷이 옆으로 미끄러지도록 허용되었다. 다른 이들은 망고 나무 가지 위에서 고혹적인 모습으로 춤을 추었다. 마지막으로 어떤 이들은 봄의 정취와 은밀한 욕망으로 가득 한 숲속의 노래를 왕자의 귀에 대고 노래하였다. 그러나 모든 존재의 공허함에 대한 그의 의식은 이러한 감언이설을 무감각하게 만들었고, 궁전으로 돌아와서 출가의 결심을 하게 만들었다.[3] 그의 말 사육 담당자였던 짠다까(Chandaka)와 그가 아끼었던 말 깐타까(Kanthaka)를 타고 그는 궁전을 떠났다.

고타마가 득도를 한 곳은 보리수 나무 아래, 현재 비하르 주 보드가야(Bodhgaya)였다. 마가다 국은 기원전 6세기에 동인도에서 가장 강력했던 왕국으로 등장하였다. 기원전 544년부터 492년까지 통치하였던 마가다 국의 왕 빔비사라(Bimbisara)는 앙가(Anga)를 정복하고 마가다 국을 가장 최고의 권력으로 만들었다. 그의 아들 아자뜨사뚜르(Ajatsatru)는 기원전 492년부터 기원전 460년까지 통치하였는

2) 〈다른 것에 감겨 자라나는 식물〉
3) Grousset, R. *The Civilization of the East*, India, Volume II, p. 38

데 라즈기르(Rajgir, 왕사성)에 요새 건설을 시작하였다. 그의 뒤를 이어, 우다인(기원전 460-444)이 통치하였는데, 그는 빠딸리뿌뜨라, 즉 현재 빠뜨나(Patna)를 수도로 삼았다. 기원전 413년에 마가다 왕조는 난다(Nanda) 왕조에 의해 멸망하였는데, 마하빠드마(Mahapadma) 난다는 깔링가(Kalinga)와 꼬살라(Kosala) 왕국을 정복하였다.

　기원전 325년에 짠드라굽따 마우리야 왕조가 난다 왕조를 전복시키고 뒤를 이었는데, 짜나꺄(Chanakya)로도 불린 까우띨랴(Kautilya)는 『아르타샤스뜨라』를 지은 재상이었다. 기원전 322년, 짠드라굽따 마우리야는 뻰잡에서 많은 군대를 이끌고 마가다로 돌아와, 난다 왕조의 왕을 살해하고 빠딸리뿌뜨라를 점령하였다. 기원전 305년에 짠드라굽따는 서아시아의 그리스 통치자였던 셀레우쿠스를 물리쳤다. 셀레우쿠스는 짠드라굽따에게 아프가니스탄 동쪽과 발루치스탄(Baluchistan)과 인더스 강 서쪽을 양도하였을 뿐 아니라, 자신의 딸을 그와 결혼시켰다.

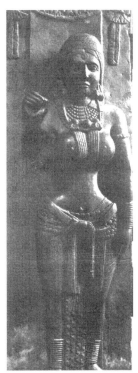

그림 15. 시리마 데와따, 바르후뜨 탑(마댜 쁘라데쉬), 기원전 2세기, 인도 박물관, 꼴까따 소장

　아쇼카는 빈두사라(Bindusara)의 뒤를 이어 기원전 274년에 마우리야의 왕으로 등극하였다. 통치 초반에 그는 깔링가와 간잠(Ganjam)을 정복하였다. 이 전쟁에서 깔링가 왕국은 많은 사상자를 내었고 150,000명에 달하는 인명이 포로로 잡혔다. 아쇼카는 전쟁의 끔찍함과 수만 명에 달하는 사망자를 보고 참회의 마음을 가졌다. 깔링가 전투 후에 그는 불교로 개종하였고, 폭력을 포기하였다.

　아쇼카 제국의 범위는 그가 남긴 암각문과 석주에 새긴 칙령을 통해 유추할 수 있다. 칸다하르(Kandahar) 지역의 암각문은 그리스어와 아람어(Aram)로 적혀있는데, 이는 그의 신하들 가운데 그리스인과 이란인이 있었다는 사실을 보여준다. 만세라(Mansehra)와 샤바즈가르히(Shahbazgarhi)에 있는 암각문은 현재 파키스탄 북서국경주(North-West Frontier Province)에 있다. 인도 서해안 지역에서도 칙령이 발견되었는데, 기르나르(Girnar)와 주나가르(Junagadh), 그리

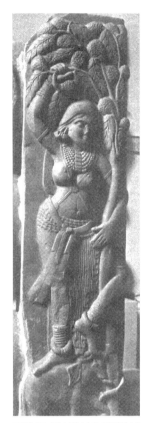

그림 16. 아쇼까 나무 아래의 나무 여신 쭐라꼬까 데와따, 바르후뜨 탑(마댜 쁘라데쉬), 기원전 2세기, 인도 박물관, 꼴까따 소장

고 소빠라(Sopara)가 그곳이다. 남인도에서는 싯다뿌라(Siddhapura)와 마스끼(Maski)에서, 동인도에서는 다울리(Dhauli)와 자우가다(Jaugada) 지역에서 암각문이 발견되었다.

아쇼카는 기원전 322년에 사망하고, 약한 후계자들이 뒤를 이었다. 슝가 왕조가 마우리야 왕조의 뒤를 이었다. 슝가 왕조는 마우리야 왕조의 마지막 왕이었던 브리하드라타(Brihadratha)의 총사령관이었던 뿌쉬야미뜨라(Pushyamitra)가 세웠다. 그는 수도를 빠딸리뿌뜨라에서 말와(Malwa)로 이전하였다. 깔링가는 마가다를 침공한 카라벨라(Kharavela)하에 독립하였고 빠딸리뿌뜨라를 차지하였다. 안드라(사따와하나 왕조, Andhra Satavahana) 왕조는 인도의 북쪽을 점령하였다. 인도 아대륙의 남쪽 반은 촐라(Cholas)와 빤댜(Pandyas) 그리고 쩨라(Cheras)가 장악하고 있었다. 북인도는 인도-그리스계 왕이 통치하고 있었다.

슝가 왕조는 기원전 184년부터 기원전 72년까지 통치하였다. 마지막 슝가 왕조의 왕은 데와부띠(Devabhuti)였다. 그는 자신의 재상이었던 바수데와(Vasudeva)에게 암살 당하였는데, 그는 깐와(Kanva) 왕조를 세웠다.

붓다의 유해는 아쇼카가 세운 많은 탑 속에 모셔졌다. 1873년 인도고고학조사국(Archeological Survey of India)의 첫 번째 국장이었던 알렉산더 커닝햄(Alexander Cunningham)이 발견한 바르후뜨의 유명한 탑은 현재 마댜 쁘라데시에 있다. 바르후뜨는 범위가 12 코스(Kos)였던 바리론뿌르(Bhaironpur)라 불린 옛 도시의 장소이다. 그곳은 비디사(Vidisa 혹은 Bhilsa)에서 빠딸리뿌뜨라로 이어지는 중요한 무역 경로 위에 위치하였다. 커닝햄은 탑의 시기를 기원전 250년에서 200년 사이로 보았다. 후의 연구는 이 시기를 기원전 184년에서 기원전 72년 사이로 상정하였다. 당시는 슝가가 통치하였을 때인데, 아마도 이 시기가 더 타당할 듯하다. 탑을 둘러싼 부서진 울타리의 유

해들은 브라즈 모한 뱌스(Braj Mohan Vyas)가 수집하여, 알라하바드 (Allahabad)의 시박물관에 옮겨 놓았다. 바르후뜨 탑의 발견은 인도 역사에 있어 하나의 이정표이다. 탑에 새겨져 있는 조각들은 우리에게 슝가 시대의 건축 뿐만이 아니라 종교, 예절, 관습, 의상, 패션 등에 관한 간단한 정보를 제공해 주고 있다.

동쪽 출입문 기둥 낮은 부분에 새겨져 있는 비문은 다음과 같다: "슝가 왕국의 영토 안에서, 탑의 출입문이 만들어졌고, 가르기뿌뜨라 비스와데와(Gargiputra Visvadeva)의 손자이자 고띠뿌뜨라 아가라 주(Gotiputra Agaraju)의 아들인 바띠스뿌뜨라 다나부띠(Vatisputra Dhanabhuti)가 조각을 하다." 일부가 손실된 두 개의 다른 비문은 두 개의 다른 탑 출입문 혹은 장식용 아치가 가신 관계는 아니었지만, 슝가의 동맹국임에 분명하였던 동일한 왕이 만든 것임을 밝히고 있다. 다나부띠의 아들 브릿다빨라(Vriddhapala)는 울타리 난간의 기부자 였고, 왕비인 나가락쉬따(Nagarakshita)는 다른 난간의 기부자임을 보여주고 있다. 비디사(Vidisa)에 사는 레바띠미뜨라(Revatimitra)의 부인인 가빠데비(Ghapadevi)도 기부자였고, 비디사 출신의 팔구데 와(Phalgudeva)도 두 번째 기둥을 기부하였다.[4]

1873년 11월 말경, 커닝햄은 처음으로 바르후뜨를 방문하였다. 그가 본 것은 정상이 넓고 꼭대기가 평평한 흙무더기였다. 그곳에는 부서진 불교인들의 조그마한 거주지와 불교를 주제로 한 조각이 되어 있는 세 개의 기둥이 있었다. 기둥은 세 개의 가로장과 여러 개의 기둥으로 구성되었는데 그것들 위에는 입석(笠石)이 놓였다. 기둥 중 하나는 토라나(torana)라 불리는 탑문을 지지하였다. 세 개의 기둥은 반 이상이 땅 아래에 묻혀 있었는데, 현재까지 해독이 가능한 세 개의 비문이 있다. 하나는 출입문 기둥에, 다른 하나는 가로장 밑부분에,

4) Nihar Rajan Ray, *Maurya and Sunga Art*, p. 76

세 번째 비문은 입석에 있었다. "나는 북쪽에서 기둥의 몇몇 파편과 입석 일부를 발견했는데 눈으로 보기에도 부서진 상태였다. 그러나 남쪽에서 몇 시간을 판 후에 출입문 기둥을 발견할 정도로 나는 운이 좋았다. 이것들 중 하나는 남서 사분면의 구석 기둥이었다. 주로 흙과 부서진 벽돌로 이루어진 쓰레기 더미를 제외하고는 돌더미 가운데에서는 거의 아무것도 남아있지 않았다."

어떻게 이 탑이 발견되었는가? 그리고 사람들의 반응은 어떠했는가에 대해 커닝햄은 다음과 같이 서술하였다: "바르후트 대탑 유적은 1873년 11월 말경 내가 처음 발견하였다. 호기심을 불러 일으키는 조각들이 매일 그곳을 방문하는 수 백명의 사람들이 갖는 궁금증의 원인이었다. 그러나 나는 비문을 읽을 수 있었기 때문에 내가 그것에 대해 알게 되었을 때, 나는 비문에 대해 큰 호기심을 갖게 되었다. 매번 새로운 발견을 할 때마다 나는 비문의 주제가 무엇인지에 대해 끈덕지게 알고 싶은 성향이 있었는데, 그것의 내용이 약사(Yakshas)나 신(Devatas) 혹은 나가(Nagas) 등의 이름이거나 기부자에 대한 단순한 기록일 경우에는 실망감이 더 컸다. 고대 건축물이나 예술 작품 혹은 과거에 대한 기록의 발견을 위해 단순히 발굴한다고 믿는 인도인은 거의 없었다.

이러한 발굴에 대한 유일한 그들의 생각은 숨겨진 보물을 찾으려 하는 것은 아닌가하는 것이다. 그들에게 있어서 나는 매장된 보물의 위치를 알리는 비문을 판독하고 그로 인해 드러난 비밀을 신중하고 의도적으로 숨기는 사기꾼에 불과했다. 많은 이들의 의아한 표정에서 나는 그것을 확신할 수 있었다.

"인드라 살라구하(Indra Sala-guha, 인드라 신의 석굴)의 얕은 돋을새김이 바딴마라(Batanmara)에서 발견되었다. 또 11km 정도 떨어진 빠따오라(Pataora)에서 유명한 차단따(Chhadanta) 본생담(Jataka) 조각의 유실된 반은 빨래하는 이들의 빨래판으로 전락하였다."

보호를 위하여, 커닝햄은 이 조각들을 바르후뜨에서 꼴까따로 이전

할 것을 결심하였다. 칠더스(Chiders) 교수가 유물 보호를 이유로 이 조각들을 옮기려 한다는 이야기를 듣고 다음과 같이 적었다: "이 조각들이 우리의 감시가 닿지 않는 먼 곳으로 옮겨져야 한다라는 사실에 대해 한숨 없이 이 조각들에 대한 커닝햄의 가장 흥미로운 기록을 읽는다는 것은 불가능하다. 나는 바르후뜨로부터 그것들을 옮기고자 한다는 제안에 대한 소식을 들었다. 그 계획은 스톤헨지(Stonehenge)를 아무 이상 없이 운반할 수 있다는 식처럼 기물 파손에 대한 어떤 의구심을 동반한다. 내가 나머지 훨씬 더 중요한 조각들을 이미 따로 빼 놓았기 때문에 나는 그 계획에 대해 찬성했다. 뒤에 남은 것들 가운데 제거 가능한 모든 돌은 건축자재의 목적으로 사람들이 운반해 갔다.

위에 인용한 그의 편지에서, 칠더스는 "이 조각들이 꼴까따 인도 박물관에서 한가로이 잊혀지는 것보다는 런던에 있는 인디아 오피스(India Office)로 가기를 희망한다"라고 적고 있다. 이 희망에 대해서, 커닝햄은 다음과 같이 언급하고 있다. "나는 이 조각들이 대영박물관(British Museum)의 훨씬 더 한가로운 보관실에 소장되는 것을 염려하는 것에 대해 전적으로 동의한다. 왜냐하면 나는 10년 전 그곳에서 7개 이상의 인도의 비문이 아무런 방해도 받지 않는 채로, 아무도 보지 않고, 누구도 신경 쓰지 않아, 알려지지 않은 채로 있는 것을 보았기 때문이다."[5]

탑은 어떤 모양이고 구조는 어떠한가? 평이한 벽돌로 만들어진 이 탑의 원 구조는 단단한 돌 기단부위에 놓여 있었다. 반구형의 돔위로 조그만 울타리를 가진 난순(欄楯)이 있었을 것이다. 그 가운데 우산 모양의 솔개(率蓋)를 솔간(率竿)이 받치고 있었을 것이다. 그 구조물 밑으로, 두 번째 탑돌이를 할 수 있는 테라스가 있다. 거기에 도달하려면 7개의 계단을 올라가야 한다. 첫 번째 탑돌이는 탑과 탑 울타리 사이의 공간에 위치한다.

5) Cunningham, A. *The Stūpa of Bharhut*, p. v. to vii

바르후뜨의 조각은 비록 돌에 새겨졌지만, 그 조각 기법은 산치에
서처럼 나무나 상아의 조각 기법을 사용했다. 비록 이것은 고전 인도
조각의 초기 상태를 보여주지만, 둥근 커다란 가슴과 가는 허리, 넓은
엉덩이 등 여성미에 대한 인도인의 이상을 잘 표현해 주고 있다.

기둥에 조각된 판넬은 인드라 신의 천국에서 천상의 음악가와 무희
등을 보여주고 있다. 네 명의 소녀들이 춤을 추고 있고, 다른 여덟 명
은 왼쪽에 반원 모양으로 앉아 있으면서 음악을 연주하고 있다. 그들
중 한 명은 7현의 하프를 연주하고 있고, 다른 이는 심벌즈를 치고 있
고, 다른 이들은 손뼉을 치며 노래를 부르고 있다. 4명의 무희들은 신
화 속 인물들인데, 그들의 이름은 기둥 아래의 비문에 적혀 있는데 다
음과 같다: 미스라께시(Misrakesi), 수바드라(Subhadra), 빠드마와띠
(Padmavati), 그리고 알람부사(Alambusa). 이들은 압사라들인데 전
쟁에서 죽은 영웅들의 배우자들이다(그림 12).

이것들 중에서 가장 놀라운 것은 실물 크기의 약시니 혹은 다른 이름
으로는 브릭샤까의 조각이다. 그들 중 두 명은 나그께사르(Nagkesar)
아래 서 있는 짠드라(Chandra)(그림 13)와 아쇼카 나무 아래 서 있는
쭐라꼬까(Chulakoka)이다. 쭐라꼬까는 생명수를 뿌려주는 코끼리 위
에 서 있다(그림 16). 수다르샤나(Sudarshana)는 마카라(makara)[6] 위
에 서 있다(그림 14). 큰 가슴과 가는 허리의 시리마(Sirima)도 서 있다
(그림 15). 커닝햄은 그녀가 의사였던 지비까(Jivika)의 여동생이자, 사
람들이 하루 동안 그녀와 즐기기 위해서 엄청나게 많은 금액을 지불해
야 했던, 유머와 매력으로 유명한 궁중 무희였을 것이라고 말한다. 그
녀는 병이 들었을 때조차도 붓다의 제자들에게 음식과 기부를 하였는
데, 붓다 제자들 중 한 명은 간소한 의상과 다소곳한 태도로 더욱 고양
된 그녀의 비교불가한 매력에 흠뻑 빠지기도 하였다.

6) 〈머리는 악어, 몸통은 물고기인 상상속의 합성 동물〉

4장

슝가 왕조
산치 대탑
기원전 2세기 – 기원후 1세기

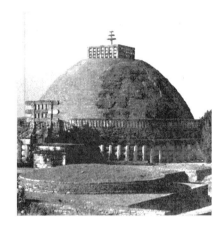

그림 17. 산찌 제 1 대탑, 기원전 200-
기원후 200, 사진 제공: 인도고고학조사
국

 고대에는 슈리 빠르와따(Sri Parvata)로 알려진 산치 언덕에 산치
탑군이 자리하고 있다. 멀리서 보면, 산치 대탑은 파란 하늘에 떠 있
는 커다란 거품처럼 보인다. 환상적인 출입문이 있는 이 오래된 유적
은 보는 순간 즉각적으로 사람의 마음을 끈다. 산치 언덕은 높이가 약
92m이고, 둥근 모양을 하고 있다. 카일라스 산(Kailash Mountain)처
럼 우뚝 서있는 그 모습은 먼 곳에서도 쉽게 발견할 수 있는 이정표이
기도 하다. 이 대탑은 푸른 빈댜(Vindhyas) 산맥과 에메랄드 빛 밀 벌
판으로 둘러 싸인 커다란 진주처럼, 언덕위에 자리하고 있다. 빈댜 산
맥의 낮고 평평한 녹색 구릉 지대에 둘러 싸인 컵 모양의 녹색 계곡은
사람들의 가슴에 커다란 인상을 남긴다.
 산치 언덕은 고대 도시에는 비디사로 불린, 현재는 빌사로 불리는
마을로부터 약 8km 정도 떨어진 거리에 위치해 있다. 스님들은 아침

에 산치의 평화와 고요함 속에서 명상하였으며, 하루의 나머지는 비디사의 마을에서 탁발로 소비하였다. 베스(Bes)와 베트와(Betwa) 강의 합류지점에 위치한 비디사는 두 개의 커다란 무역 경로가 만나는 곳이기도 하였다. 그 중 하나는 서에서 동으로 난 길인데, 웃자인(Ujjain)과 꼬삼비(Kausambi) 그리고 바라나시(Varanasi)를 거쳐 빠딸리뿌뜨라에 이르는 인도의 서해안의 분주한 항구에서 시작한 길이다. 다른 하나는 안드라 왕조의 수도였던 쁘라띠쉬타나(Pratishthana)에서 슈라와스띠(Sravasti)에 이르는 남에서 북서로 이르는 경로였다.

비디사의 중요성은 그곳이 데비(Devi)의 고향이라는 것인데, 그녀는 아쇼카의 아름다운 부인이기도 하였고, 비디사 출신으로 돈을 다루는 자의 딸이었다는 점이다. 그녀로부터 아쇼카는 두 명의 아들, 웃제니야(Ujjeniya)와 마헨드라(Mahendra), 그리고 한 명의 딸, 상가미뜨라(Sanghamitra)를 얻었다. 마헨드라는 실론(Ceylon)의 왕에게 종교적인 목적으로 갔는데, 그가 불교로 개종하는 결과를 낳았다. 실론으로 떠나기 전, 그는 쩨띠야기리(Chetiyagiri)에게 경배를 드렸는데, 그의 이름을 통해 산치 언덕에 종 모양의 탑이 자리하고 있다는 것이 알려졌다. 붓다의 유해를 담고 있는 이 유명한 탑은 아쇼카가 기원전 255년에 지었다. 존 마샬(John Marshall) 경은 "아쇼카 자신이 승가(僧伽 Sangharama)를 설립했으며, 이 탑을 건립하였는데, 왜냐하면, 비디사는 그의 제국 도시들 가운데 가장 커다란 도시중 하나였으며, 부인인 데비의 아름다운 출생지를 기리고 또 자신이 특별하게 행복한 시간을 보낸 곳이기 때문이었다."라고 지적하고 있다.

대탑 꼭대기에는 세 개의 원반 모양의 구조물이 놓여 있고, 보빨(Bhopal) 시골 마을의 농부 집을 둘러싼 나무 말뚝을 박은 울타리를 연상시키는 난순이 탑을 둘러싸고 있다. 난순은 아주 아름답게 조각된 부조가 있는 네 개의 문과 각각 연결되었다.

탑은 숭가 왕조의 왕이었던 아그니미뜨라(Agnimitra)의 재임기간

이었던 기원전 2세기 중반에 벽돌로 제작되었다. 후에 돌로 그 위를 덮고 행렬을 위한 작은 통로에 돌을 깔았다. 울타리가 탑을 둘러싸고 있는데, 그 중 하나는 나무 말뚝을 박은 울타리와 담을 연상시킨다. 난간은 풍부하게 조각이 된 네 개의 탑문과 연결되어 있다. 탑 1번과 3번의 탑문들에는 붓다의 삶과 전생의 삶을 묘사한 부조가 조각되어 있는데, 그것들은 기원전 72년과 기원전 25년 사이 승가 왕조 때 첨가된 것이다. 행렬을 위한 통로의 돌, 난간, 그리고 탑문은 기부로 이루어진 것인데, 기부자들의 이름은 브라흐미(Brahmi) 문자로 새겨져 있다. 각 탑문은 4각의 기둥이 두 개가 있고, 울타리 난간은 그 기둥위로 소용돌이 모양의 끝이 있는 세 개의 평방(平枋)이 주두위에 자리한 구조이다.

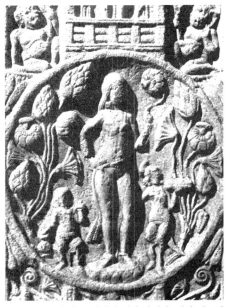

그림 18. 슈리, 혹은 번영의 여신 락쉬미, 산찌 제 2대탑, 산찌(마댜 쁘라데쉬), 기원전 200-기원후 200, 사진 제공: 인도고고학조사국

조그만 탑은 사리불(Sariputra)과 목련존자(Mahammogalana), 그리고 동료와 붓다 제자들의 유해를 모시고 있다. 원래 나무로 되었으나, 기원전 2세기에 돌로 대체하였다. 대탑 남문 근처에는 아쇼카 대왕이 남긴 석주 중 하나의 파편이 있다. 그 석주가 여러 개로 나뉜 이유는 그 동네에 사는 땅 주인이 사탕수수를 짜기 위해서라는 설이 있다. 석주의 돌은 800km 정도 떨어진 쭈나르라고 하는 채석장에서 가지고 왔다고 하는데, 베트와 강을 통해 배로 실어 왔다고 한다. 원탑은 벽돌로 제작되었으나, 기원전 2세기 중반 승가 왕이었던 아그니미뜨라가 돌로 그 위를 덮고, 행렬을 위한 작은 통로(parikrama)도 돌을 깔았다고 한다. 행렬을 위한 작은 통로 그리고 난간 등에 사용된 돌의 대부분은 기부자가 기부한 것이고, 그들의 이름은 비문에 남아 있다.

화려하게 조각된 4개의 탑문은 탑의 구조물중 가장 매력적인 특징을 가지고 있다. 탑문을 구성하는 돌들도 또한 기부자가 기증한 것이

다. 각 탑문은 4각의 기둥이 두 개가 있고, 그 기둥위로 소용돌이 모양
의 끝이 있는 세 개의 평방(平枋)이 주두위에 자리한 구조이다. 세 개
의 평방 중 가장 낮은 평방에는 망고와 아쇼카 나무와 연관이 있는 세
미누드의 우아한 포즈의 약시상이 까치발 역할을 하고 있다. 이 조각
의 상당 부분은 훼손되었는데, 오직 하나의 조각만이 상대적으로 온
전히 보존되어 있는데, 감미로운 과일과 함께 망고 나무 가지를 붙잡
은 아름다운 비율로 조각된 소녀상이 그것이다. 망고 나무 아래에 서
있는 숲속의 요정을 묘사한 이 조각은 산치 탑 1번 탑문을 장식하고
있는데, 인도 조각의 걸작이다(그림 4). "망고 나무 가지를 우아하게
붙잡고 있는 이 숲속의 요정상은 독보적으로 아름답다."라고 마샬은
이야기한다. "활처럼 굽은 망고 나무 가지를 두 손으로 잡고 살라반지
까(Salabhanjika)의 포즈를 취하는 그녀의 가슴은 황금 항아리와 같은
가슴을 앞으로 내민 자세에서 그녀의 몸은 덩굴과 같은 곡선을 보여
주고 있다. 그녀의 머리채는 목뒤로까지 이어져 있고, 그녀 이마의 장
식은 이상한 상투 모양을 하고 있는데, 그것은 아마도 여자 하인이나
숲속에 사는 부족민들의 머리 모양과 비교할 수 있을 것이다. 그녀는
투명한 도띠는 다리 양쪽으로 늘어진 주름과 양 다리 뒤로 말려진 것
으로 옷을 입고 있음을 알 수 있다. 커다란 귀걸이는 파손되었으나, 팔
뚝에서 팔목까지, 다리의 경우에는 무릎까지 뱅글을 하고 있다. 구슬
목걸이와 저렴해 보이는 거들은 세세한 연구 가치가 있다. 이 조각은
궁중의 여인과 숲속의 여인 사이의 즐거운 조화를 보여주고 있다."[1]

유쾌한 곡선의 나무 요정의 우아한 조각은 화려하게 조각된 탑문에
부드러움을 더해준다. 다양하게 조각된 부조는 고타마의 탄생과 붓다
의 삶 등 그의 전생과 현생에 일어났던 일을 묘사하고 있다.

이러한 것과는 별도로 부조는 우리에게 당시 숲속에 거주하던 이들

1) Marshall and Foucher, *The Monuments of Sanchi*, p. 44

의 삶과, 야생동물들과의 만남 등에 관한 생활의 단면을 보여준다. 르네 그로세는 "돌로 만든 성당이 우리에게 백과사전이듯이, 산치의 탑문들은 정글북(Jungle Book)과 같은 인도 자연의 놀라운 시들을 우리 앞에 펼쳐 놓는다."라고 적절히 지적한다.[2]

2번 탑 난간의 메달리온(medallion)에는 비쉬누의 부인인 락쉬미(Lakshmi) 혹은 슈리 신의 즐거운 모습을 보여 주고 있다. 그녀의 누드 형상은 유연하고 우아하다. "그녀의 손은 연꽃을 잡고 있고, 둘레에 벌들이 윙윙거리고 있는데, 그녀는 우아한 얼굴을 돌리어서는 사랑스런 겸허한 미소를 짓는다. 볼은 아름다운 귀걸이로 반짝인다. 완전하게 균형이 잡혀 있고, 서로 인접해 있는 그녀의 두 가슴은 가루로 된 향단 나무와 새프론으로 덮여 있다. 그녀의 배는 너무 작아 거의 보이지 않는다. 그녀가 걸을 때 마다 그녀의 발을 장식한 발찌 때문에 딸랑딸랑 소리가 난다. 그녀의 전체 몸은 금으로 만든 리아나 같다."라고 『바가바따 뿌라나(*Bhagavata Purana*)』에 적혀있다. 슈리는 번영의 여신이다. 여기서 그녀는 연꽃 위에 서 있고, 연꽃들에 의해 둘러 싸여 있다.

13세기이래, 산치는 잔해들로 뒤덮인 방치된 지역이었다. 이 상황이 역설적으로 다행이었다. 왜냐하면 4번에 걸쳐 비디사 근처의 사원을 파괴한 이슬람 우상 파괴주의자의 파괴 행위로부터 벗어날 수 있었기 때문이었다. 1834년 저널 어브 벵갈 아시아틱 소사이어티(Journal of the Asiatic Society of Bengal)에 두 개의 논문을 출판했던 테일러(Taylor)가 산치에 왔다. 그는 산치 대탑의 세 탑문이 제 자리에 위치해 있고, 남쪽문은 무너져 내려 그 잔해들로 뒤덮인 것을 발견했다. 탑의 커다란 돔과 탑 윗부분의 난간 부분은 훼손되지 않았다. 제 2와 제 3탑은 보존 상태가 양호했다. 2탑 근처에 8개의 작은 탑과

2) Grousset, R, *The Civilization of the East*, India, p. 100

오래된 건물들의 잔해가 있었다.

1881년 인도 정부가 개입해 콜(Cole)이 그 유적지를 조사하여 보존하도록 임명되었다. 산치 언덕의 여러 훼손된 유적지로부터 수풀이 거두어졌다. 흩어져 있던 조각돌들이 다시 모아졌으며, 언덕을 덮고 있었던 덩굴들도 제거되었다. 탑 속으로 잘못 가라앉았던 솔간도 다시 채워졌다. 그러나 그 장소는 다시 방치되었다. 존 마샬 경이 1912년 산치를 방문했을 때, 대탑과 사원, 그리고 다른 세 개의 건물만을 겨우 볼 수 있었다. 그 장소 대부분은 많은 파편더미 밑에 묻혀 버렸고, 너무 자라버린 수풀로 인해 유적 잔해 대부분의 존재를 알아 챌 수 없었다.

"고대 인도의 유적지 보존에 대한 존 마샬의 커다란 업적 가운데, 산치가 가장 완전한 작업일 것이다. 여기서 그는 과거를 드러냈을 뿐 아니라, 과거를 거의 재창조했다."라고 라마스와미(Ramaswami)는 말하고 있다.[3]

3) Ramaswami, N. S., *Indian Monuments*, pp. 133, 136

5장

사따바하나(안드라) 왕조
아마라와띠 (안드라 쁘라데시) 유적
기원후 2세기

그림 19. 탑의 일부 석판, 아마라와띠(안드라 쁘라데쉬), 기원후 2세기, 정부박물관 소장, 마드라스, 사진 제공: 인도고고학조사국

　기원전 1세기부터 기원후 2세기까지 북인도는 인도 그리스인들과 그 뒤를 이은 쿠샨인들이 통치하였다. 데칸 지역은 브라만 왕조였던 사따바하나(안드라) 왕조가 통치하였다. 사따바하나 왕조의 주화와 비문은 마하라슈뜨라 주, 아우랑가바드 근처 빠이탄(Paithan)에서 주로 발굴되었다. 점차적으로 사따바하나는 그들의 세력을 까르나따까와 안드라 주까지 확장하였다.

　사따바하나 왕조의 첫 번째 통치자는 시무까(Simuka)였다. 세 번째 통치자 사따까르니 1세(Satakarni I)는 말와 서쪽지역을 정복했다. 사따까르니 2세는 슝가 왕조로부터 말와 동쪽 지역을 정복했다. 7번째 왕 할라(Hala, 기원후 20년-24년까지 통치)는 『사뜨따사이(*Sattasai*)』의 저자로 기억된다. 가우따미뿌뜨라 사따까르니(Gautamiputra Satakarni, 기원후 80년부터 104년까지 통치)는 제국

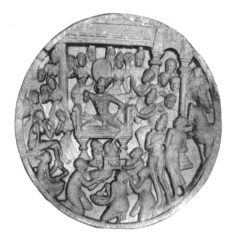

그림 20. 반두마 왕에게 금으로 만든 화환과 백단을 바치는 장면, 아마라와띠(안드라 쁘라데쉬), 기원후 2세기, 정부박물관 소장, 마드라스

의 영토를 라자스탄 서쪽과 비다르바(Vidarbha)까지 확장하였다. 시바깐다(Sivakanda)는 아마라와띠 대탑 기둥 비문에 적힌 시바마까 사다(Sivamaka Sada)일 가능성이 아주 높다. 194년에 사망한 슈리 야즈나 사따까르니(Sri Yajna Satakarni)는 사카(Sakas)족을 물리치고 잃어버린 영토의 상당 부분을 회복했다. 그는 그 시대에 있어 뛰어난 마지막 왕이었다. 그의 비문은 크리슈나 강 유역에 위치한 깐헤리(Kanheri), 나식(Nasik), 찐나 간잠(Chinna Ganjam) 등지에서 발견된다.

아마라와띠는 탑으로 유명한데, 원래 아쇼카가 처음 건설하였고, 후에 사따바하나 왕조가 보수, 확장하였다. 사따바하나 왕조의 왕들은 힌두교를 믿었으나, 부인들은 불교를 추종하였다. 이 탑은 불교 세계의 가장 커다란 유적이고 스리랑카, 태국, 베트남 등지에서 많은 순례객들을 끌어 모았다. 탑의 지름은 50m이고, 울타리의 높이는 4m이다. 주변에는 여러 개의 보조 봉헌탑이 있는데, 크리슈나 강의 남쪽 둑을 따라 넓은 면적을 차지하고 있다. 기부자는 사따바하나 왕조의 군인이나 상인, 향수 제조자와 가죽 제작자 등이다. 대탑의 가로장과 평판은 이 지역 나가르주나(Nagarjuna)의 거주 시기에 첨가되었다. 탑의 숭배는 11세기까지 이어졌다.

아마라와띠 탑 부조물에 대한 훼손에 대한 책임은 측량 군인이었던 콜린 맥켄지(Colin Mackenzie) 대령이 지고 있다. 그는 강렬한 호기심을 가진 자였는데, 유물을 찾고자 하는 열망에 인도인 몇 명을 고용하였다. 그는 많은 수의 조각과 비문, 주화를 수집하였고, 많은 수의 그림과 고고학 장소에 대한 그림과 도면을 준비하였다. 비문을 해석하기 위해, 그는 능력있는 인도인들을 고용하기도 하였다.

맥켄지는 1797년 아마라와띠를 처음 방문했다. 1816년 재차 방문

했을 때, 그는 탑이 완전히 파손된 것을 발견했다. 주변 동네 사람들이 자신들의 집을 지을 목적으로 벽돌을 사용하였고, 마을의 유지이자, 찐따빨리의 왕이었던 바시렛디 나유두(Vasireddy Nayudu)가 건축자재로 조각들 중 일부를 사용하였다. 그는 석회를 얻고자 조각들 중 얼마를 태우기도 하였다. 멕켄지는 남아 있는 것은 전부 수집하였다. 그것들 중 일부를 마드라스로 보냈으나, 대부분은 런던에 있는 대영박물관으로 보냈다. 그는 아시아틱 소사이어티 어브 벵갈(Asiatic Society of Bengal)에 조각들 몇 점을 보냈는데, 이것들이 최종적으로 꼴까따 인도 박물관에 소장되었다.

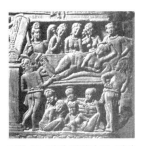

그림 21. 마야 왕비의 꿈, 아마라와띠(안드라 쁘라데쉬), 기원후 2세기, 사진 제공: 인도고고학조사국

　대영박물관으로 보낸 조각수는 총 121점으로 이것들은 1867년 1월 제임스 퍼거슨(James Fergusson)이 우연히 이들의 존재를 발견하기 전까지, 파이프 하우스(Fife House)의 마차 차고에서 쓰레기 더미아래 묻힌 채 방치되었다. 퍼거슨은 인도 조각의 아름다움을 인정한 첫 번째 사람 중 한 명이다. 그는 그것들을 밝은 햇살아래 가지고 나가 사진에 담았다. 같은 해 그는 멕켄지의 도면과 그림을 사용하여, 저널 어브 로얄 아시아틱 소사이어티(Journal of Royal Asiatic Society)에 이 탑에 대한 짧은 기고를 하였다. 1868년 그의 책,『나무와 뱀 신앙(*Tree and Serpent Worship*)』이 출판되고, 아마라와띠 탑의 조각들이 예술세계에 소개되었다.

　탑이 있던 장소는 콜린 멕켄지 이후에도 학자들이나 고고학자들의 관심을 지속적으로 이끌었다. 공무원이었던 로버트 스웰(Robert Sewell)은『잊혀진 제국(*Forgotten Empire*)』이란 이름으로 비자야나가르(Vijayanagar)의 역사에 관한 책을 집필하였는데, 1877년 아마라와띠 지역을 발굴하였다. 1881년에는 인도고고학조사국의 버기스(Burgess)가 90여점에 달하는 조각 파편들을 발견하였는데, 이들은 마드라스 박물관으로 보내졌다. 1888년부터 1909년까지 고고학조사국 국장이었던 알렉산더 레아(Alexander Rea)가 다량의 조각들을 발

그림 22. 하늘을 나는 간다르바, 아마라와띠(안드라 쁘라데쉬), 기원후 2세기, 정부박물관 소장, 마드라스, 사진 제공: 인도고고학조사국

견하였는데, 이들 역시 마드라스 박물관으로 보내졌다. 그 장소는 인도의 독립 이후, 즉 1958-59년 사이에 고고학조사국에 의해 다시 발굴이 되었는데, 중요한 조각들이 발굴되었다. 여기에는 수정으로 만든 다섯 개의 유물함과 비문이 새겨진 많은 수의 기둥 파편과 부서진 건축물의 파편 등이 포함되었다. 탑 돔을 지지하는 목 부분과 안드라 왕조 탑의 특징인 기단부, 탑돌이를 위한 작은 통로 등이 기둥축과 가로장과 함께 발굴되었다.[1]

아마라와띠 부조는 현재 아마라와띠에 있는 박물관과 뉴델리에 있는 인도국립박물관, 마드라스에 있는 정부 박물관, 런던에 있는 대영 박물관, 파리에 있는 기메 박물관(Musee Guimet), 뉴욕에 있는 메트로폴리탄 박물관(Metropolitan Museum). 보스톤에 있는 뮤지엄 어브 파인 아트(Museum of Fine Arts), 칸사스(Kansas)에 있는 넬슨 갤러리 어브 아트(Nelson Gallery of Art)와 아트킨스 박물관(Atkins Museum)에 각각 소장되어 있다.

현재 마드라스 주정부 박물관에 소장되어 있는 탑의 석판에서 아마라와띠 탑의 구조를 유추할 수 있다. 돔 모양의 탑을 조각이 된 가로장들이 둘러싸고 있다. 실제로 모양은 산치 대탑 1번과 상당히 유사하다. 석판 맨 위 가운데 소벽에는 옥좌 위에 앉아 있는 붓다가 조각되어 있고 사람들이 그를 숭배하고 있다. 탑의 윗부분에는 비댜다라(vidyadharas)들이 장식되어 있다. 이와 같은 천상의 정령들의 묘사는 진기한 예술적 느낌을 준다. 가로장은 아름다운 꽃들을 담은 화분으로 장식되어 있다(그림 19).

아마라와띠의 조각들은 일반적으로 룸비니 동산에서의 탄생에서부터 꾸쉬나가르(Kushinagar)에서의 열반에 이르기까지 붓다의 삶과 연관된 사건을 주로 다루고 있다. 따라서, 이 탑은 많은 순례자들이

1) Ramaswami, N. S. *Indian Monuments*, p. 123

찾는 국가적 차원의 커다란 조각 전시실이다. 종교적 중심지와는 별도로, 탑의 장식에 들어간 공이 너무 커서, 이 장소는 예술의 중심지이자 고유한 양식을 창조할 정도여서 이 조각의 영향은 멀리 스리랑카, 태국 그리고 베트남까지 미치었다.

그림 23. 그림 21의 세부, 마야 왕비의 꿈, 아마라와띠(안드라 쁘라데쉬), 기원후 2세기, 정부 박물관 소장, 마드라스, 사진 제공: 인도고고학조사국

 메달리온은 전생담을 묘사하고 있다. 비빳씨(Vipassi)의 시기에, 어떤 왕이 반두마띠(Bandhumati)를 통치하던 왕 반두마(Bandhuma)에게 두 개의 값진 선물을 보냈다. 그 선물은 금으로 만든 화환과 백단이었다. 그 왕은 큰 딸에게 백단을, 작은 딸에게 금화환을 주었다. 그러나 두 딸은 그 선물을 자신들을 위해 사용하지 않고, 케마(Khema)의 사슴 공원에 사는 비빳씨에게 선물하기로 결심했다. 왕의 동의하에 큰 딸은 미래에 붓다의 어머니가 되고 싶다는 기도와 함께 성인에게 가루로 만든 백단을 뿌렸다. 작은 딸은 그녀가 성인(聖人)이 될 때까지 그녀의 목에 비슷한 장신구를 걸치겠노라는 기도를 하면서 성인에게 화환을 걸었다. 그녀의 바램은 이루어졌다. 큰 딸은 베산따라(Vessantara)의 어머니인 푸사띠(Phusati)로 나중에 다시 태어났다. 그녀는 붓다의 어머니였던 마야데비(Mayadevi)였다. 작은 딸은 목에 금 목걸이를 하고 왕 끼끼(Kiki)의 딸로 태어났는데, 16살이 되던 해 목적한 바를 이루었다.[2] 이 조각은 불자를 흔들며 왕의 옆과 뒤에 서 있는 궁녀들과 함께 그의 옥좌에 앉아 있는 왕 반두마를 보여주고 있다. 왕을 포함해 허리 위로는 아무 것도 입지를 않았다. 왕의 왼쪽에는 조정의 신하가 금화환이나 백단 같은 다른 나라의 왕이 보내 온 선물을 든 사신을 소개하고 있다(그림 20).이 부조는 당시의 궁중 생활과 관습에 대한 가치 있는 정보를 제공해 주고 있다.

 그림 25는 담마빠드-앗타까타(Dhammapad-atthakatha)에서 적힌 것처럼, 인드라와 천상의 정령들에 대한 이야기를 묘사한 것으로 확

2) Sivaramamurti, C. *Amaravati Sculptures in the Madras Government Museum, Bulletin of the Madras Government Museum*, p. 234

그림 24. 불족적의 숭배, 아마라와띠(안드라 쁘라데쉬), 기원후 2세기, 정부박물관 소장, 마드라스, 사진 제공: 인도고고학조사국

인되었다. 그 이야기는 다음과 같다: "옛날 사랑스런 한 정령이 네 신의 경계 지역인 33천(天)에서 태어났다. 그 신들이 그녀를 보자마자 미친 듯 사랑에 빠져 그녀를 갖고자 했다. 다툼이 일어나고, 마침내 그들은 인드라 신을 찾아가 자신들의 다툼을 중재해 달라고 요청했다. 인드라 신이 그 사랑스런 정령을 보았을 때, 그의 마음속에서도 그녀를 소유하고픈 욕망이 일어났다. 그래서 그는 네 신들에게 그녀를 보았을 때, 그들이 느낀 것이 무엇인지를 물었다. 그들 중 첫 번째 신은 '자신 안에 잠자고 있던 욕망이 일어나 북을 침으로써 자신을 달랬다'고 고백했다. 두 번째 신은 '생각이 급류처럼 흘렀다'라고 말하였다. 세 번째 신은 '그녀를 처음 보았을 때부터 나의 눈이 게처럼 튀어 나왔다'라고 고백하였다. 마지막 네 번째 신은 '그의 가슴은 사원의 깃발처럼 펄럭였다'라고 말하였다. 인드라 신은 "내가 그녀를 처음 본 순간, 그녀에게 완전히 마음을 빼앗겼고, 그녀 없이 나는 죽을 것 같았다"라고 말하였다. 네 신들은 인드라 신이야말로 그녀를 가장 필요로 하다고 느끼고 그녀를 그에게 양보하고 떠났다. 그는 그녀를 가장 아꼈으며, 그녀가 원하는 것은 무엇이든지 들어주었다."[3]

그림 25는 네 명의 신이 주택의 발코니 아래에서 말다툼을 하고 있는 장면을 보여주고 있다. 동일한 사람들이 여인과 함께 개별적으로 다시 보여지고 있다. 첫 번째 사람은 그녀 옆에 서 있고, 다른 이는 그녀를 잡아 당기고 있다. 세 번째 사람은 그녀를 데리고 가려 하고 있다. 마지막 이는 그의 손을 모아 싸움을 그치고 인드라 신에게 가자고 그들에게 요청하고 있다. 인드라 신은 주택위에 앉아 있다. 그 주택은 '영광의 궁전'으로 빛으로 빛나고 있다. 그 옆에는 네 신들이 자신을

3) Sivaramamurti, C. *Amaravati Sculptures in the Madras Government Museum*, *Bulletin of the Madras Government Museum*, p. 228

데리고 온 신들의 왕, 즉 인드라 신에 대한 존경으로 양손을 모은 요정이 있다.

　다른 부조에서 마야데비는 그녀의 여자 하인들에 의해 둘러 싸인 채 침대에 누워 있다. 그녀는 잠에서 깨어 하얀 코끼리가 자신의 자궁으로 들어 온 꿈에 대해 의아스럽게 생각하고 있다(그림 21). 다섯 명의 여자 하인이 그녀의 침대 앞에 앉아 있고, 그녀가 꾼 꿈에 대해 생각하고 있는 것처럼 보인다(그림 23). 약동감 있는 그림 22는 남자와 여자들로 구성된 음악의 신들이 붓다를 경배하고 있는 것을 보여준다(그림 22).

그림 25. 아름다운 요정을 놓고 다투는 장면, 아마라와띠(안드라 쁘라데쉬), 기원후 2세기, 정부박물관 소장, 마드라스

　환희에 찬 표정으로 불족적을 경배하는 네 명의 여인들 모습이 가장 매력적이다. 서로 다른 동작으로 허리를 굽힌 여인상은 아마라와띠 조각의 특징인 나체 속에 드러난 순수한 즐거움을 보여 주고 있다. 여체의 놀라운 곡선으로부터 경건한 신앙심이 빛난다. 격렬한 역동성이 조각에 충만해 있다. 몸매는 살아 있는 생명력으로 가득 차 있다. 이처럼 안으로부터의 움직임에 대한 표현을 통해 새로운 유연성이 얻어졌다(그림 24).

　작은 원형 안에 조각된 새김은 붓다 삶의 사건을 묘사하고 있다. 질투 많았던 그의 사촌 데와닷따(Devadatta)는 붓다를 살해하기 위해 성난 코끼리 날라기리(Nalagiri)를 풀어 놓았다. 광폭한 공격으로 그는 사람들을 짓밟았는데, 붓다 앞에서 그 코끼리는 무릎을 꿇었다. 이 코끼리의 공격으로 인한 사람들의 공포를 구경꾼의 반응에서 알 수 있다. 발코니에서 여인들은 공격으로 일어난 일들을 근심어린 눈으로 바라보고 있다(그림 26).

　이 부조에서 아마라와띠 예술은 정점에 달했다. 부조들은 매력적일 만큼 자연스럽고 여성적 우아미로 가득 차 있다. 인도 예술에 대한 세 명의 유명한 학자들은 아마라와띠 조각에 대해 다음과 같이 절대적인 찬송을 보내고 있다. 쿠마라스와미(Coomaraswamy)는 "상아

그림 26. 붓다를 살해하고자 난
폭한 코끼리 날라기리를 풀어 놓
는 데와닷따, 아마라와띠(안드
라 쁘라데쉬), 기원후 2세기, 정
부박물관 소장, 마드라스

에 새긴 것과 같은 섬세함과 조각의 정교함, 인물 조각들이 가진 느슨
하고 가는 느낌의 아름다움으로 아마라와띠 조각을 인도 조각에 있어
가장 관능적이고 섬세한 꽃으로 만든다."고 적었다.[4] 벤자민 로우랜
드(Benjamin Rowland)는 "완성도와 항시 일관된 구성적 측면, 그리
고 명암의 효과적인 사용과 표면 처리의 생동감 등과 같은 관점에서
본다면, 이 조각들은 부조 조각의 역사상 가장 뛰어날 것이다. 일반적
효과는 당대 문헌에 반영되듯이 극도로 정제되고 의심할 바 없이 문
명화된 사회의 이상을 전달해 준다"고 설명하고 있다.[5] 빈센트 스미
스(Vincent Smith)는 "아마라와띠 대리석은 세계 역사상 알려진 예술
적 능력 중에서 가장 뛰어난 전시 중 하나를 형성했다"고 언급한다.[6]

4) Coomaraswamy, A. K. *History of Indian and Indonesian Art*, p. 71
5) Rowland, B. *The Art and Architectural of India*, p. 120
6) Smith, V. A. *History of Fine Arts in India and Ceylon*, p. 49

6장

익슈바꾸 왕조
나가르주나꼰다의 마하짜이따
기원후 175-250

그림 27. 탑을 묘사한 석판, 나가르주나꼰다(안드라 쁘라데쉬), 기원후 175-250, 사진 제공: 인도고고학 조사국

나가르주나 언덕에 있는 나가르주나꼰다는 삶의 후반부를 이곳에서 보낸 불교 성인의 이름을 따 지어졌는데, 그는 대승불교의 교리를 설파했다. 나가르주나는 안드라 쁘라데시 주, 군뚜르(Guntur) 지역의 빨나드 딸룩(Palnad Taluk)을 흐르는 크리슈나 강 동쪽에 자리하였다. 옛날에 크리슈나 강은 너비가 약 0.8km 정도 되었으며, 바다로 흐르는 항해를 제공했다. 따라서, 이 지역은 무역뿐 아니라 종교적 번성의 중심지였고, 스리랑카에서 온 불교도들도 이 지역 사람들과 친근한 관계를 유지하고 있었다. 이곳은 또한 크리슈나 계곡의 낮은 곳에 위치한 렌딸라(Rentala), 골리(Goli), 아마라와띠, 비자야와다(Vijayawada), 밧띠쁘롤루(Bhattiprolu) 등의 불교인들의 거주지와 쉽게 왕래하였다.

이 주목할 만한 지역은 마드라스 지역 금석학의 고고학 책임자

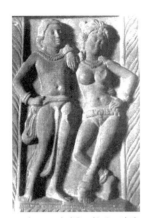

그림 28. 사랑을 나누는 연인,
나가르주나꼰다(안드라 뿌라데
쉬), 기원후 175-250, 사진 제
공: 인도고고학조사국

이자 뗄루구(Telugu)어 보조자였던 사라스와띠(A. R. Sarasvati)가
1926년 3월 발견하였다. 이곳은 1926년과 1931년 사이에 롱거스트
(Longhurst)가 발굴하였다. 커다란 탑과 대승원(大僧院), 8개의 조그
만 탑, 4개의 승방(僧房), 6개의 장축단 구조의 사원과 4개의 전실, 궁
궐터, 크리슈나 강둑에 돌로 만든 선창 등이 추가로 발굴되었다. 대승
원의 지름은 약 32m에 높이는 약 24m였다.

롱거스트가 발굴한 것 가운데에는 비문, 주화, 유골, 도기류, 조각과
아마라와띠 부조를 닮은 대리석과 비슷한 하얗고 회색의 석회암으로
된 500점 이상의 뛰어난 부조물 등이 포함되어 있다. 그것들 중 몇몇
은 기원후 2-3세기에 속하는 익슈바꾸 왕조의 왕들의 이름이 새겨진
비문이 있다. 비문은 빨리(Pali)어와 연관이 있는 쁘라끄릿 계열의 브
라흐미 문자로 적혀져 있다.

1926년 조보 두브레일(Jouveau Dubreuil)은 군뚜르 지역 골리 언
덕을 발굴하였다. 기원후 1세기에, 나가르주나꼰다 지역은 크리슈나
강 하류에서 약 150킬로미터 떨어진 아마라와띠 근처의 단야까따까
(Dhanyakataka)를 통치한 후기 사타바하나 왕국의 일부분으로 편입
되었다. 2세기 후에, 익슈바꾸 왕조가 그들의 수도 비아야뿌리로부
터 그 지역을 통치하였다. 익슈바꾸 왕조의 4세대 통치 동안에 그 지
역은 사원과 탑이 여기저기 건설되었다. 이것들은 브라만교 신자였
던 익슈바꾸 왕비들에 의해 지어졌다. 주로 지었던 사람은 쨤띠시리
(Chamtisiri)로 알려진 공주였는데, 기둥 비문에 따르면, 그녀는 자비
로 칭송받았다고 한다. 대승원은 왕 비라뿌리사다따(Virapurisadata)
의 통치 6년 째에 지어졌다.

대승원은 승려 아난다(Ananda)의 감독 하에 건설되었다. 그것의
구조에 대해서는 붓다의 유해를 포함한, 기둥이 있는 돌출된 기단부
를 형성하는 원형의 구조물이었다. 대승원이 어떻게 생겼나 하는 것
에 대한 것은 동일 장소에서 발굴된 석판에서 알 수 있다. 석판 맨 위

는 비댜다라의 숭배를 묘사하고 있다. 가운데에는 붓다가 앉아 있다. 돔에는 붓다의 일생이 조각되어 있다. 신성스런 상징들 가운데에는 연꽃 봉오리와 꽃으로 가득 찬 항아리인 뿌르나 꿈바(Purna Kumbhas)가 있다(그림 27).

붓다 삶의 여러 일화를 보여 주고 있는 부조를 가진 메달리온은 야한 장면이 조각된 사각의 판으로 바뀌어졌다. 이것들 가운데 가장 매력적인 것은 서로 애무하는 커플 조각이다(그림 28-29). 여인들은 팔찌와 화려한 거들(mekhala)을 입고 있다. 라사나(Rasana)는 궁중의 무희들이 하고 있는 딸랑거리는 거들을 지칭하는 말로 깔리다사가 사용했던 단어이다. 『랄리따 비스따라(*Lalita Vistara*』에서, 사꺄 싱하(Sakya Sinha)를 유혹하기 위해 갖은 수단의 사용에 기진맥진했던 것으로 묘사되는 압사라들은 그들의 몸매를 가렸던 투명한 의상이나 스카프를 갑작스레 내려 자신들의 가장 '중요한 부분'을 보여주었다고 한다. 어떤 다른 이들은 조그만 방울이 매달린 그들의 황금 거들을 흔들었다고 한다.

어떤 석판은 손을 올려 모아 붓다를 경배하는 젊은 신자를 보여주고 있다. 도띠를 입은 그녀의 가슴은 유혹을 하는 것처럼 보인다. 다른 석판에서는 여자 악사가 고대에는 보편적 악기였던 하프를 연주하고 있다. 악사는 자신의 연주에 넋을 잃은 듯 거의 삼매경의 경지를 보여주고 있다(그림 30).

빠리와디니(Parivadini)라 불리는 하프는 집게 손가락과 엄지 손가락 사이에 피크를 넣어 소리를 낸다. 하프가 붓다 시대에 주요 악기였다라는 사실을 우리는 인드라-살라-구하의 전설에서 알 수 있다. 이전설은 인드라가 자신의 하프 연주가인 빤짜-시카(Pancha-Sikha)를 붓다 앞에서 연주하도록 보냈다는 내용이다. 사무드라 굽타(Samudra Gupta)가 7현의 하프 연주하는 모습을 황금 주화에 표현해 냈다는 사실에서, 우리는 동일한 종류의 하프가 굽타 시대까지 이어져 그대로

그림 29. 짬빠 나무아래의 여인들, 나가르주나꼰다(안드라 뿌라데쉬), 기원후 175-250, 사진 제공: 인도고고학조사국

사용되었음을 알 수 있다.

붓다의 이복 동생이었던 난다의 개종을 묘사한 흥미로운 판넬도 있다. 그의 개종은 아슈바고샤가 지은 『사운드라난다(*Soundrananda*)』라고 하는 아름다운 산스끄릿 시의 주제인데, 나가르주나꼰다의 부조에 묘사되어 있다. 그 이야기는 다음과 같다: "난다는 자신의 의지가 아닌 붓다를 즐겁게 하기 위해 종교를 개종했다. 따라서, 그는 승려에게 필요한 종교적 의식을 행하지 않았다. 그러나 최근에 결혼한 그의 아름다운 부인 순다리(Sundari)와의 이별에서 오는 슬픔으로 인해 수척해졌다. 순다리에 대한 난다의 번민을 해결하고, 그를 진리의 길로 이끌기 위해, 붓다는 다음과 같은 장치를 생각해 냈다. 그의 초자연적 힘을 이용하여, 그는 난다를 데리고 천국에 갔다. 히말라야를 넘어 천국으로 가는 길에, 붓다는 난다의 관심을 한쪽 눈이 먼 암컷 원숭이로 돌렸다. 천국 도착 시에, 천상의 매혹적인 요정들이 붓다를 경배하기 위해 왔을 때, 붓다는 난다에게 자신의 부인과 비교해서 이들이 어떠한지를 물었다. 난다는 자기 부인과 원숭이 사이만큼의 큰 차이가 천상의 요정들과 자기 부인 사이에 있다고 대답하였다. 난다가 요정들을 갖고자 하는 욕망에 흠뻑 빠졌을 때, 붓다는 난다에게 진심을 가지고 종교적 행위를 행하면 자신의 욕망을 이룰 수 있다고 말하였다. 지상으로 되돌아 오는 길에, 난다는 요정들을 얻고자 하는 목적으로 열렬히 명상을 하였다. 그러나 결과적으로 그는 아라한(阿羅漢, arhat)이 되었고, 요정들과 부인에 대한 욕망은 사라졌다."[1)]

탑이 있던 장소는 크리슈나 강의 물을 이용한 관개와 전기를 얻기 위해 나가르주나 댐이 건설되면서 수몰되었다. 9개의 중요한 유적은

1) Longhurst, A. H. *The Buddhist Antiquities of Nagarjunakonda*, MASI, No. 54

나가르주나 언덕에 다시 지어졌다. 그 장소에 있던 박물관 역시 다시
지어졌는데, 나가르주나꼰다에서 출토된 유적들이 재건축되어 실물
크기로 전시되어 있다. 이 박물관에는 아야카 석판, 기둥들, 유물함,
조각 등이 소장되어 있다. 이 박물관에서 가장 인상적인 조각은 4미
터 높이의 커다란 불상이다. 원래는 여러 개로 부서진 것을 하나로 다
시 붙인 것인데, 오른 손은 시무외인(施無畏印, abhya mudra)을 하고
있으며, 왼손은 옷단을 잡고 있는 전면 입상이다.

　부조는 아마라와띠 스타일인데, 감각적 아름다움과 율동적인 뛰어
남을 지니었다.

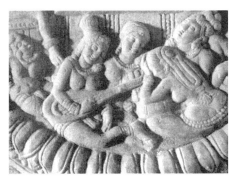

그림 30. 연주회, 나가르주나꼰다
(안드라 뿌라데쉬), 기원후 175–
250, 사진 제공: 인도고고학조사
국

7장

쿠샨 왕조
마투라의 화려한 아름다움과 브릭샤까
기원후 2세기

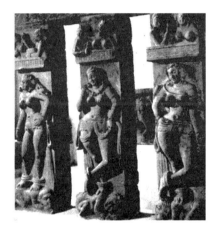

그림 31. 여자들이 조각되어 있는 기둥
들, 꾸쌴 마투라, 기원후 2세기, 인도 박
물관 소장, 꼴까따

　기원전 2세기가 끝날 무렵의 중앙 아시아는 커다란 혼란의 시기였
다. 심각한 가뭄으로 여러 부족들은 생존을 위한 투쟁을 벌였으며, 목
초지를 차지하고자 격렬한 투쟁이 있었다. 이러한 과정에서 월지(月
之)라 불린 부족은 흉노족에 의해 그들의 영토에서 쫓겨나고, 대신 그
들은 박트리아(Bactria) 지역에서 사카(Sakas)족을 몰아내고 그곳에
정착하였다.

　쿠샨은 다섯 개의 월지 부족 가운데 하나의 이름이다. 기원후 40년
경, 카드피세스 1세(Kadphises I)라 불린 쿠샨의 한 지도자가 카불 계
곡과 인더스 강 서쪽의 모든 지역을 정복했다. 그의 후계자, 카드피세
스 2세는 마투라로 진격하였다. 그의 재임 기간 동안에 많은 양의 금,
동 주화가 제작되었다. 이 주화에는 쉬바신과 그가 타고 다니던 소 난
디(Nandi)가 새겨져 있었다. 쿠샨은 금 주화를 대량으로 인도에서 최

초로 제작한 왕조였다. 무역을 통하여 로마 제국과 중앙 아시아의 알타이 산 지역에서 금이 유입되었다. 쿠샨 제국의 영토는 중국과 로마 제국 사이에 위치해 실크로드를 장악했다.

쿠샨 제국 통치자들 가운데 가장 위대한 왕인 카니시카(Kanishka) 대왕은 기원후 78년에 즉위했다. 사카 시대는 그로부터 시작되었다. 그가 겨울에 수도로 정한 곳은 간다라 지역의 뿌루샤뿌르(Purushapur, 지금의 페샤와르(Peshwar))였고, 여름 수도로 삼은 곳은 아프가니스탄의 까삐사(Kapisa)였다. 그는 캐쉬미르, 뻔잡, 신드(Sind)와 말와 그리고 빠뜨나에 이르는 갠지스 평원 지대를 통치하였다. 그는 잘란다라(Jalandhara)에서 4차 불교 결집대회를 열고, 불교 철학에 대한 경전을 집대성하였다. 그는 그의 신하들의 깊은 존경을 받아, 신하들은 그를 제 2의 아쇼카 대왕이라 여겼다.

카니시카의 후계자는 기원후 107년부터 138년까지 통치한 후비시카(Huvishka)와 152년부터 176년까지 통치한 바수데바(Vasudeva)였다. 쿠샨 통치하에 인도는 문화적, 상업적 번영을 누렸다. 불교 사원, 탑, 신성한 장소 등이 세워졌으며, 건축이나 조각 등도 활발한 활동을 보였다.

쿠샨 왕조의 통치 동안에, 아름다운 조각들이 마투라에서 제작되었다. 이런 조각들의 영감을 자극한 것은 불교와 자이나교였다. 야무나 강의 오른편에 자리한 마투라는 탁실라(Taxila)와 갠지스 강 하류와 인도 서해안을 잇는 주요한 무역로였다.

마투라의 유물들은 불상이나 보살상, 왕과 기부자, 그리고 여인과 약시상인데, 두 군데의 구릉에서 출토되었다. 이들 중 한 곳은 깐깔리 띨라(Kankali tila)인데, 후비시카가 세운 사원이 있는 마투라의 남서쪽 지역과 밀접해 있다. 다른 한 곳은 자말뿌르(Jamalpur)라 불리는 구릉지이다. 자이나교 탑이 1890년과 1891년 사이에 퓨러(Fuhrer)에 의해 깐깔리 구릉지에서 출토되었다. 이 구릉은 모양이 직사각형이

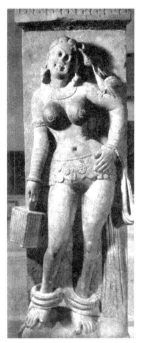

그림 32. 새장을 들고 팔위의 앵무새에게 먹이를 주는 처녀, 꾸샨 마투라, 기원후 2세기, 인도박물관 소장, 꼴까따, 사진 제공: 인도고고학조사국

고, 길이가 152m, 너비가 106m였다. 이곳은 오랜 기간동안 마을 사람들을 위한 벽돌의 제공처로 이용되어 왔다. 고고학적 발굴은 1871년에서 1896년 사이에 이루어졌다. 커닝햄은 1871년에 서쪽 끝에서 발굴했고, 마투라 지역의 수집가인 그로우세(Growse)는 1875년에 북쪽 지역을 맡아 발굴했으며, 버기스와 퓨러는 1887년부터 1896년까지 서로 다른 시기에 동쪽 끝까지 발굴했다.

쿠샨 통치자의 후원하에 마투라에서 조각 양식이 발달하였다. 이것은 다섯 시기로 나눌 수 있다. 초기 조각은 자이나교 것으로 깐깔리 구릉에서 출토된 것이다. 자말뿌르 구릉지에서 출토된 것은 불교 것으로 후비시카가 세운 사원터가 있는 곳이다. 굽타 왕조 이전의 많은 양은 불교 조각으로 이것들은 대략 세 그룹으로 나눌 수 있다. 첫 번째는 쿠샨 시대 이전, 두 번째는 쿠샨 시대, 세 번째는 쿠샨 시대 이후이다. 마지막 두 시기는 굽타 시기에 속하는 5세기와 6세기 것이고, 마지막은 중세 시기에 속한다.

나무 숭배 신앙은 아마도 인도에서 가장 초기의 것이고 가장 넓게 행해졌던 종교형태일 것이다. 인간이 신에게 접근하고 그의 비위를 맞추고자 했던 것도 나무 숭배 신앙을 통해서이다. 인간이 농경을 익히기 전에 그는 식량을 대부분 나무열매와 야생 동물의 고기에 의존했다. 냉혹한 날씨에 나무는 인간에게 쉼터를 제공했으며, 식량으로 열매를 제공했다. 인간은 전쟁이나 평화의 도구로 나무를 사용했다. 인간이 음식을 할 수 있도록 해 주고, 그의 거주지였던 동굴을 따뜻하게 해 준 불을 얻은 것도 나무였다. 이것과는 별도로, 인간의 상상력을 자극한 꽃의 아름다움도 있다. 퍼거슨은 "그들에 대한 모든 시(詩)들과 유용성을 고려해 보아도, 가장 초기의 인류들이 나무들은 신이 인간에게 준 가장 커다란 선물이라 여기고, 나무의 영들이 여전히 가지마다 살아 사람들을 즐겁게 만들고, 잎의 살랑거림을 통해 신탁을

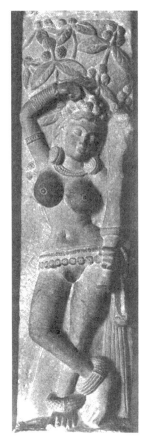

그림 33. 까담바 나무 아래의 여인, 꾸쌴 마투라, 기원후 2세기, 사진 제공: 고고학박물관, 러크나우

이야기한다고 믿었다고 해도 놀랄 하등의 이유가 없다"고 말한다.[1]

마투라 조각들 가운데, 붓다와 자이나교의 티르탕카라 (Tirthankaras)의 우아한 상과는 별도로, 여인과 샬라반지카 포즈를 한 아주 아름다운 조각들이 발굴되었다. 이 조각들은 아그라 지역의 딴뜨뿌르(Tantpore)와 파테흐뿌르 시크리(Fatehpur Sikri)의 채석지 에서 볼 수 있는 하얀 반점이 군데군데 있는 붉은 사암으로 만들어졌 다. 이 까치발 역할의 인물상에 대해서는 빈센트 스미스가 설명해 놓 았다. 이 나체의 조각상들로 인해 그가 지닌 빅토리아 시대의 도덕적 감각은 충격을 받았다. 이 조각들에 대해 그는 다음과 같이 묘사하였 다: "이 조각들은 음란스런 나체이며 불교 것이라고 할 수 없다. 음란 한 자세를 취하고 있는 남자를 조각한 것 하나 이외에, 이 조각상들은 전부 여성을 묘사하고 있으며, 아마 무희들을 묘사하고자 했던 것 같 다. 만일 의상이라고 이름 붙일 수 있다면, 그들이 입고 있는 것이라 고는 단지 보석류들과 엉덩이를 둘러싼 장식용 거들 뿐이다."[2]

4가지 꽃 나무와 잎, 즉 무우수, 알밤 장미, 참파카(Champaka) 나 무, 까담(Kadam) 나무에 대한 정확한 묘사는 쿠샨의 조각가들이 개 인적인 관찰로부터 이러한 나무들에 친숙해 있었음을 보여준다. 이 나무들은 마투라에서는 더 이상 볼 수 없다. 이것은 기후의 변화를 의 미한다. 이 나무들이 마투라 지역에서 번성했을 때, 아마도 마투라 지 역은 습한 지역이었을 것이고, 현재는 사막의 기후에 적응한 식물만 번성하고 있다.

『마하바라따』에서 우리는 델리 남서쪽에 있었던 깜약(Kamyak)이 라고 하는 숲속에서 까담바(Kadamba) 나무에 관한 언급을 찾을 수 있다. 마투라와 바라뜨뿌르(Bharatpur) 지역에서 볼 수 있는 까담바 숲은 아마도 고대 이 깜약 숲속의 자취일 수도 있다. 한 기록에 따르

그림 34. 난장이를 밟고 서 있 는 여인, 꾸샨 마투라, 기원후 2 세기, 인도 박물관 소장, 꼴까따, 사진 제공: 인도고고학조사국

1) Fergusson, J. *Tree and Serpent Worship*, p. 2
2) Smith, V. A. *The Jain Stūpa and other Antiquities of Mathura*, p. 38

그림 35. 앵무새와 여인, 꾸샨 마투라, 기원후 2세기, 사진 제공: 인도고고학조사국

면, 신드의 왕이 깜약 숲을 지나쳐 살바(Salva)란 나라로 자신의 길을 갈 때, 자신의 전령이 빤다바 족의 부인인 드라우빠디에게 다음과 같이 일렀다고 한다. "까담 나무 가지에 허리를 굽힌 자, 밤에 미풍에 흔들린 불꽃처럼 밤에 은둔자의 집에서 반짝임으로 홀로 빛나는 자, 그대는 누구인가? 오, 고운 눈썹을 가진 그대여! 극도의 아름다움을 그대는 지녔으며, 여기 숲속의 그 어느 것도 그대를 두려워하지 않는다."『마하바라따』시기에 또한 크리슈나와 연관성이 있는 까담바 나무는 아마 많이 볼 수 있는 나무였음에 틀림없었을 것이다.

조각들 중 하나는 까담바 나무 아래서 공 모양의 꽃에 닿아 있는 칼을 든 여인을 보여주고 있다(그림 33). 의도적으로 표시한 엽맥(葉脈)과 구형의 꽃이 달린 넓은 달걀 모양의 잎은 까담바 나무의 두드러진 특징이며, 그것들을 조각가들은 충실히 구현해 내었다. 마투라 조각의 인기있는 주제는 약시 묘사이다. 여인이 살나무 아래서 꽃을 꺾는 모양의 샬라반지까 포즈는 룸비니 동산에서의 붓다의 출생 전설에서 나왔는데, 그의 어머니 마야데비가 살나무에 기대어 꽃을 잡으려 팔을 뻗었을 때 출산한 것이다. 이 장면은 바르후뜨, 산치, 아마라와띠 그리고 마투라의 불교 조각에서 종종 볼 수 있는 여인과 나무가 있는 장면 묘사의 원형이 되었다. 붓다의 출생과 관련하여, 브릭샤카 모티브도 다산과 아이를 원해 기도하는 여인의 상징이 되었다.『마하바라따』역시 아이를 원하는 사람들이 모시는 나무에서 태어난 여신인 나무의 요정에 대해 언급하고 있다. 고대 도시 슈라와스띠(Sravasti)에서 열린 샬라반지까 축제는 살나무 꽃이 피었을 때 많은 열정으로 기려졌다. 만개한 살나무 꽃은 자식 기원을 위해 숭배되었다.

"소녀와 젊은 처자는 자연의 모성적 에너지가 인간의 몸으로 구현된 것으로 여겨진다."라고 짐머는 말한다. "그들은 모든 삶의 위대한 어머니의 축소판이자, 다산성의 용기이자, 생기로 가득 찼으며, 새로운 후손에 대한 잠재적 원천이다. 나무와 접촉하거나 그것들을 발로

참으로써 그들은 자신들의 잠재성을 나무 안으로 이동시키고, 그것들로 하여금 꽃과 과일을 맺게끔 한다. 따라서 삶의 에너지와 나무의 다산성을 대표하는 여신들은 그녀들 스스로를 대부분 적절히 이와 같은 다산성의 마술적 포즈로 시각화된다."[3]

본생담에서 향수와 꽃, 그리고 음식과 더불어 숭배 받는 나무의 정령은 커다란 역할을 한다. 그들은 여러 나무에서 거주하나, 반얀, 살나무와 판야 나무를 특별히 좋아한다. 사람들은 나무를 나무라서 숭배하는 것이 아니라, 그것이 정령들의 거주지이기 때문에 숭배한다. 만일 정령들이 나무를 떠난다면, 나무는 시들어 죽을 것이다. 그러나 정령은 불멸하다.

나무의 꽃을 잡으려고 팔을 뻗친 여인의 포즈는 매력적이다. 그것은 조각가들에게 기술과 느낌을 가지고 여성미를 묘사할 수 있는 기회를 제공한다. 이런 요정과 나무신들의 섬세한 미는 불교나 힌두교 예술의 다른 여성 조각들과 비교할 수 없는 그것 자체의 매력을 가지고 있다. 이 나무의 정령들과 함께 꽃이 핀 나무는 아름다운 여성형상을 조각할 수 있는 매력을 제공한다. 여기서 우리는 여인의 아름다움과 결합한 초목의 아름다움을 볼 수 있다. 전체 결과는 실제 황홀하다.

쿠샨 시대에 인도 인구는 상대적으로 적었고 광대한 영토는 개간이 가능한 숲으로 뒤덮여 있었다. 따라서, 개간을 위해 더 많은 인구가 요구되었다. 이것은 약시 신앙의 대중성과 필요성을 설명해 준다.

여인과 나무가 있는 조각은 붉은 사암으로 제작된 쿠샨 시대 마투라 조각에서 가장 우아한 표정을 찾을 수 있다. 아쇼카 나무의 잎과 꽃은 마투라 조각가들에게 가장 인기 있는 소재였다. 아쇼카 나무와 여성 형성과 연관된 많은 조각이 있다. 이것들은 춤추는 소녀상이 아닌, 브릭샤 데와따(vriksha devatas), 즉 아이 없는 여인들이 아이의

그림 36. 바구니를 운반하는 여인, 꾸싼 마투라, 기원후 2세기, 바라뜨 깔라 바완(Bharat Kala Bhavan) 소장, 바나라시, 사진 제공: 인도고고학조사국

3) Zimmer, H. *Myths and Symbols in Indian Art and Civilization*, p. 69

임신을 위해 기도하는 다산성의 상징을 묘사한 것이다. 한 울타리 기둥에서 우리는 꽃 핀 아쇼카 나무 아래 서 있는 여인을 볼 수 있다(그림 37). 행복한 표정의 아름다운 여인은 아쇼카 나무 꽃을 만지고자 팔을 올리고 있다. 그들 뒤에는 아름답게 조각된 아쇼카 나무 가지가 있다(그림 39와 40).

그림 37. 아쇼카 나무 아래의 여인, 꾸싼 마투라, 기원후 2세기, 고고학박물관 소장, 러크나우

깔리다사는 아쇼카 나무를 대부분의 그의 극(劇)에서 묘사하고 있다. 그가 쓴 『리뚜삼하라』에서 그는 달이면 달마다 꽃을 피우는 인도 고유의 아름다운 대부분의 나무들에 대한 매력적인 묘사를 하고 있다. 봄에 대한 그의 묘사를 보면, 그는 적갈색의 빨간 잎들로 늘어진 망고 나무와 여인의 가슴에 사랑의 불을 지피는 3월의 미풍으로 흔들리는 엷은 노란 향기 나는 꽃들로 뒤덮인 가지에 대해 묘사하고 있다. 그는 비단술처럼 늘어진 우아한 어린잎들과 젊은 여인의 가슴을 슬프게 만드는 산호빛 붉은 꽃으로 뒤덮인 아쇼카 나무에 대해 서술하고 있다.

'아쇼카 꽃을 모은다'라는 뜻의 아쇼카-뿌시빠쁘라쨔리까(Ashoka-Pushpapracharika)로 알려진 봄에 기리는 유명한 축제가 있다. 이 날에는 젊은 여인들이 화려한 옷으로 갈아입고, 그들의 반짝이는 칠흑 같은 머리 다발 사이로 오렌지 보라색 꽃묶음을 넣는다. 아쇼카 나무는 젊고 아름다운 여인과 많은 관계가 있다. 이 나무는 자신의 왼쪽 발로 춤의 끝에 그것을 찬 매력 있는 젊은 여인이 발로 뿌리를 밟을 때만 꽃을 피운다고 한다. 깔리다사는 그의 극 『말라비까그니미뜨라 (Malavikagnimitra』에서 아쇼카 꽃에 의해 깨어 난 장면을 가장 매력적으로 묘사하고 있다. 왕 아그니미뜨라와 사랑에 빠진 여주인공 말라비까(Malavika)가 아쇼카 나무 아래서 춤을 춘다. 그녀는 나무를 바라보면서 다음과 같이 말한다: "이것이 내 발에 밟히기를 원하는 아쇼카 나무인가. 아직 자신을 꽃으로 장식하지 않았구나." 이윽고 그녀는 춤을 추면서 자신의 왼쪽 발로 아쇼카 나무를 차면서 소녀의 자부심으로 다음과 같이 이야기 한다: "만일 이 나무가 지금조차 꽃을 피우

지 못한다면, 이 아쇼카 나무는 너무 불쌍하다." 아쇼카 나무가 이와 같은 존경을 받는 것은 하등 이상할 것이 없다. 인도의 즐거운 날들 중에서 아쇼카 나무가 없는 정원은 없다.

여러 주제를 보여 주는 많은 조각들이 있다. 자신들의 애완 동물과 놀거나 목욕을 하는 여인들의 조각이 있다. 어떤 육감적인 미의 조각은 화려한 모습의 여인이 자그마한 새장을 나르고 있으며, 그녀의 팔위에 앉아 있는 앵무새는 과일을 쪼고 있는 것을 묘사한 조각도 있다. 장신구를 잔뜩 걸친 그녀는 무거워 보이는 발찌를 하고 있다. 달고 있는 방울은 그들의 감각적인 걸음걸이의 리듬을 보여준다. 그녀의 둥근 가슴, 가는 허리와 넓은 엉덩이는 인도인이 지닌 이상적인 여성미를 보여준다(그림 31). 그녀의 목에 연꽃 화환을 두르고, 몸을 쭈그린 난쟁이 위에 두 다리를 꼬고 서있는 행복한 표정의 여인상도 있다(그림 33).

부드러운 미소를 머금은 한 여인은 손바닥을 하늘을 향해 든 왼손 위에 자그마한 바구니를 운반하고 있다. 다른 여인상과는 달리, 그녀는 그녀의 벨트 위로 짧은 도띠를 착용하고 있다(그림 36).

목욕하는 장면의 조각도 가끔 있다. 사랑스러운 여인이 도띠를 입고 목욕을 하고 있다. 그녀의 커다란 가슴, 가는 허리와 넓은 엉덩이는 그녀의 커다란 매력이다. 여자 하인이 그녀 뒤에서 천으로 목욕하는 그녀를 가려주고 있다(그림 38). 다른 조각은 폭포 밑에서 목욕하는 여인을 보여주고 있다(그림 42). 발코니에서는 연인이 술을 마시며 사랑을 나누고 있다(그림 34와 35).

마투라 조각에 대해 코드링톤(Codrington)은 다음과 같이 말한다. "마투라의 조각가들은 영적인 것에 대한 해석만 뛰어난 것이 아니다. 형태를 표현하고자 했던 그들의 호기심은 비정상적인 세속적 주제로부터 걸작을 창조해 내었다. 그들은 모델들의 개별성에 명백히 관심을 가지고 있었으며, 뛰어난 예민함으로 그들의 의상, 귀걸이 등의 장신구를 다루었다. 그들은 중세 예술가들 이전의 선구자였으며, 신념

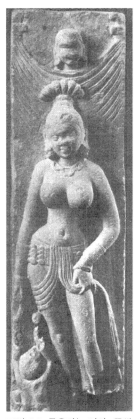

그림 38. 목욕하는 여인, 꾸샨 마투라, 기원후 2세기, 고고학박물관 소장, 러크나우

이 무엇이던지, 인도의 미적 문화의 특징이 얼마나 뿌리 깊은 지를 보여주고 있다."[4]

　나무 정령인 브릭샤까와는 별도로, 세상의 유지자 비쉬누의 배우자이자 번영의 여신인 슈리 역시 마투라 조각에서 묘사되었다. 다른 것과 마찬가지로, 이 조각은 쿠샨 시대의 삶이 청교도적인 것과는 멀었음을 보여주고 있다. 아그라왈라는 다음과 같이 이야기 한다. "마투라 조각의 정신은 낙천적이고 사원의 엄격한 규율에 자신의 쾌활함을 양보하지 않는 만족스런 일상 생활에 대한 행복한 분위기를 묘사해 주고 있다. 여성은 묘사의 중심에 있고, 인도 미술사 전체를 보더라도 마투라 조각가들이 창조한 사랑스런 여성상들이 지닌 우아함, 섬세함, 그리고 매력과 경쟁할 만한 것은 거의 없다."[5]

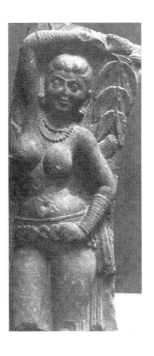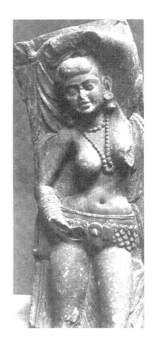

그림 39. 아쇼카 도하다, 꾸샨 마투라, 기원후 2세기, 빅토리아 앤 앨버트 박물관 소장, 런던 ▶

그림 40. 아쇼카 나무 아래의 여인, 기원후 2세기, 빅토리아 앤 앨버트 박물관 소장, 런던 ▶▶

4) Codrington, K. de. B. *Ancient India from the Earliest Time to the Guptas*, p. 4
5) Agrawala, V. S. *The Heritage of Indian Art*, p. 16

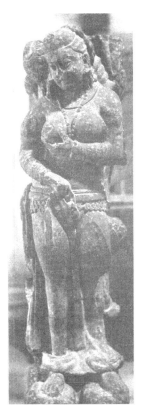
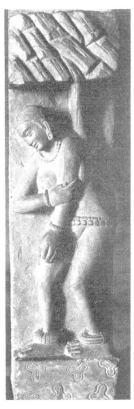

◀ 그림 41. 번영의 여신 슈리, 꾸싼 마투라, 기원후 2세기, 고고학박물관 소장, 러크나우

◀◀ 그림 42. 폭포아래서 목욕하는 여인, 꾸싼 마투라, 기원후 2세기, 고고학박물관 소장, 러크나우

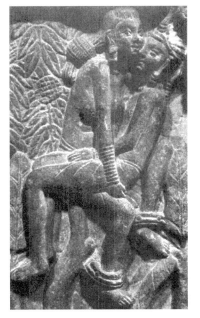

◀ 그림 43. 아쇼카 나무 아래의 연인, 꾸싼 마투라, 기원후 2세기, 고고학박물관 소장, 마투라

76

8장

그레코 부디스트(Greco-Buddhist)
간다라 지역의 인도 그리스 그리고 쿠샨
불상의 기원, 기원후 2-6세기

그림 44. 탑의 외부 동쪽면 판넬 조각,
삐빨, 탁실라, 기원후 2세기

 간다라 지역은 아프가니스탄, 파키스탄 북서국경주, 북뻰잡 지역
으로 구성되어 있다. 그 지역은 오랫동안 이란 아케메니드 제국의 영
토였다. 기원전 327년 알렉산더가 그 지역을 침공하였다. 알렉산더
가 인도를 떠날 때, 자신의 부장이었던 셀레우쿠스 니카토(Seleucus
Nicator)를 남기어 그 지역을 통치하도록 하였다. 기원전 305년에 짠
드라굽따 마우리야가 셀레우쿠스를 물리치고, 아프가니스탄 동쪽, 발
루치스탄과 인더스 강 서쪽을 그로부터 양도받았다.

 아쇼카 대왕은 기원전 274년 마우리야 제국의 왕이 되었다. 아쇼카
대왕의 영토 범위는 그가 세운 암각문과 석주의 칙령을 통해 유추할
수 있다. 파키스탄 북서국경주의 만세라(Mansehra)와 샤바즈가르히
(Shahbhazgarhi)와 칸다하르(Kandahar)의 암각문은 그리스어와 아
람어로 새겨져 있다. 이는 그의 신하들이 아프간인과는 별도로, 이란

인과 그리스인도 있었다는 사실을 반영한다. 아쇼카의 자비로운 통치하에 간다라 거주자들은 대규모로 불교를 포용하였다.

기원전 250년, 셀레우키드 제국은 분할되기 시작하였다. 박트리아의 그리스 식민지 총독이었던 디오도투스(Diodotus)는 스스로 나라를 건립하였다. 기원전 190년에는 데메트리우스(Demetrius)가 북서인도를 침공하여, 탁실라를 점령하였다. 기원전 175년에는 박트리아의 통치자 유크라티데스(Eucratides)가 데메트리우스를 물리치고 뻔잡 지역을 점령하였다. 그는 시르캅(Sirkap)과 탁실라(Taxila) 건설의 기초를 놓았다. 뻔잡 지역의 인도 그리스 왕들 가운데 가장 위대한 이는 불교도였던 메난더(Menander 기원전 180-160년 통치)이다. 그의 수도는 현재 시알꼿(Sialkot)인 사갈라(Sagala)였다. 빨리어로 쓰인 『밀란다왕문경(*Milindapanha*)』은 왕 메난더와 승려 나가세나(Nagasena)가 불교의 문제를 가지고 토론했던 것을 대화의 형식으로 묶은 책이다. 메난더의 영토는 아프가니스탄 중부와 파키스탄 북서국경주, 뻔잡, 신드, 라자스탄, 사우라슈뜨라라(Saurashtra) 아마도 웃따르 쁘라데시 서쪽을 포함한 지역이었다. 메난더 시대 제조되었던 주화의 많은 양이 아프가니스탄에서부터 웃따르 쁘라데시 서쪽 지역까지 출토되고 있다. 기원전 130년에 일어난 그의 죽음은 많은 이들이 애도하였는데, 여러 도시들이 그의 재를 나누어 갖고자 했다.

통치자의 이름과 얼굴이 들어간 주화를 처음 도입한 것도 박트리아 그리스인들이다. 왕의 얼굴은 주화의 앞면에, 신이나 다른 상징들은 뒷면에 새겼는데, 그 예술적 기술은 상당히 뛰어난 편이었다. 인도에서 화폐주조를 예술의 경지로까지 끌어 올린 공로는 그리스 통치자들에게 돌아가야 할 것이다. 그들이 제작한 주화는 마우리야 시대 인도에 이미 있었던 구멍이 있던 주화와 비교했을 때 디자인면에서 아주 우월하다.

기원전 135년경, 인도 그리스인들은 사카 족에 의해 박트리아 밖으

로 쫓겨났다. 기원후 64년에는 탁실라가 쿠산 왕조의 쿠줄라 카드피세스에 의해 함락당하고, 그는 간다라와 뻰잡의 통치자가 되었다. 이미 언급했듯이, 가장 강력했던 쿠산 통치자는 카니시카로 그의 영토 범위는 중앙 아시아에서부터 뱅갈에 이르렀다. 그의 치세 하에 간다라 지역은 최고도의 번성기를 누렸다.

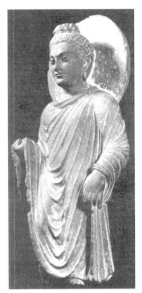

그림 45. 붓다, 간다라, 기원후
2세기, 짠디가르 박물관 소장

쿠산이 후원한 조각은 그레코-로만 조각가들에게 친숙한 인도-그리스 양식이었다. 조각을 위해 그들이 선호한 재료는 스와트(Swat) 계곡에서 볼 수 있는 파란빛의 편암(片巖)과 녹색의 천매암과 치장 벽토였다.

간다라 지역에서 조각은 기원후 1세기부터 5세기까지 번성했다. 훈족의 침입은 간다라 지역의 예술에 재앙이었다. 그러나, 간다라 예술은 7세기까지 캐시미르와 폰두키스탄(Fondukistan)과 아프가니스탄에서 살아 남았다.

간다라 예술의 가장 중요한 유적들은 아프가니스탄의 스와트 계곡 잘라라바드(Jalalabad), 핫다(Hadda) 그리고 바미얀(Bamiyan) 지역에서 찾아 볼 수 있다.[1] 바미얀에는 많은 사원과 거대 불상들이 있는데, 그것들 중 하나는 그 높이가 53미터에 달한다. 유사프자이(Yusafzai) 지역의 탁티 바브리(Takht-i-Babri)에서는 많은 간다라 불상이 출토되었다. 라호르 박물관(Lahore Museum)은 간다라 조각을 가장 많이 소장하고 있는데, 그것들 중 40퍼센트는 뻰잡 정부의 몫으로 파키스탄으로부터 받은 것이고, 현재는 찬디가르 박물관(Chandigarh Museum)에 소장되어 있다. 카불 박물관 역시 많은 간다라 조각을 소장하고 있다. 이것과는 별도로, 전 세계에 걸쳐 많은 조각들이 산재해 있다.

간다라와 마투라의 조각은 그 영감을 불교에서 받았다. 이 새로운

1) 바미얀 대불상은 2001년 탈레반이 파괴하였다.

종교는 인도에서 사회적 영적 혁명을 가져 왔다. 불교는 카스트 제도와 성직자의 지식과 기능, 제식주의 그리고 인간의 마음을 가둔 미신 등을 반대하였다. 개별 자아는 우주적 영의 물질적 현현에 지나지 않고, 그것의 비실재를 강조하면서, 불교는 인류의 영적인 지평을 넓혔다. 평등주의, 동료에 대한 사랑과 모든 살아 있는 존재에 연민을 가지라는 사상은 동물 희생제로 거칠어진 인도인의 마음을 정제하였다. 물질 세계와 관련하여 불교는 무집착의 교리를 가르쳤다. 마치 더러운 웅덩이에 피는 연꽃이 웅덩이 물의 지지를 받지만, 꽃잎은 웅덩이나 물에 영향을 받지 않고, 자신들의 순수성과 사랑스러움으로 신선한 공기에서 꽃 피운다는 사실처럼 말이다.

그림 46. 옷주름이 있는 훼손된 불상, 기원후 2세기, 짠디가르 박물관 소장

초기 불교 예술에서, 붓다는 결코 인간의 형상으로 묘사되지 않았다. 그의 존재는 머리 장식물, 삼보, 법륜, 탑, 보리수, 불족적 등과 같은 상징으로 표현되었다. 그가 가사를 입고 요기처럼 앉아 있거나 서 있는 모습으로 묘사된 것은 그가 죽고 나서도 거의 450년이 지난 후였다.

간다라와 마투라 조각에서 가장 많이 볼 수 있는 좌상은 보드가야 보리수 나무 아래에서 명상하며 깨달음을 얻은 붓다에서 그 영감을 얻었다.

인도는 고도의 명상 훈련과 함께 궁극적 진리에 대한 인식과 의식의 높은 정신 세계를 추구하는 전통을 가지고 있다. 불상이 처음 만들어졌을 때, 그는 결가부좌(結跏趺坐)를 한 채 명상에 잠긴 요기의 모습이나 오른손은 들고, 왼손은 엉덩이 부근에 갖다 댄 법회의 법사의 모습으로 묘사되었다. 앉아 있는 요기에 대해서는 『바가바드기따』에서 다음과 같이 묘사하고 있다:

"비밀스런 곳에 혼자 머무르며, 갈망이나 소유욕 없이, 단정한 사고와 자기 절제로 그는 마음을 하나로 모아, 깨어 있는 지성과 감각을 지니고 너무 높지도 낮지도 않게 딱딱한 자리에 앉아야 한다. 볼과 몸, 머리, 그리고 목이 지닌 감각은 완전한 균형을 유지한 채, 자신

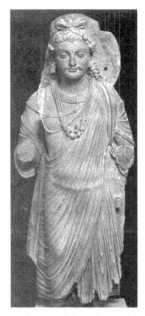

그림 47. 보살상, 파키스탄 북서 국경 지역, 5세기, 짠디가르 박물관 소장

의 주변을 둘러 보지 않고, 명상할 수 있게끔 한다. 그러므로, 궁극적 심연의 평화에 도달한다. 감각을 넘어선 곳에 놓인 끝없는 즐거움을 아는 자, 직관으로 이것을 잡은 자, 모든 욕망으로부터 자유로운 자란 깜빡이지 않는, 바람 없는 곳에 있는 등불과 같은 것이다."

조각이라고 하는 형식을 통하여 붓다 삶의 주요 사건들이 간다라 조각가들에 의해 묘사되었다. 탑과 사원 건설을 위한 재정적 후원은 부유한 상인들이 하였으며, 그들은 또한 붓다와 보살의 조각도 후원하였다. 많은 수의 탑과 사원들이 페샤와르 지역과 스와트와 카불 계곡 여기저기에 산재해 있다. 카니시카 자신도 페샤와르에 탑을 세웠는데, 길이가 약 87m에 이르는 거대한 기초를 가진 탑이었다. 1908-1909년에 근처 샤지끼 데리(Shahji-ki Dheri) 구릉에서 발굴되었다. 비록 탑은 사라졌지만, 현장 스님의 기록을 통해 대략의 모양을 상상할 수 있다. 그것은 당시 가장 높음을 자랑했던 인도에 있던 잠부드비빠(Jambudvipa)처럼 하나의 경이로 여겨졌다. 현장보다 일찍 방문했던 법현은 다음과 같이 묘사하고 있다: "그 탑은 46m 높이에 돌로 만든 5층으로 이루어져 있으며, 그 위에는 13층으로 구성된 아주 풍부하게 나무로 조각된 난순과 철로 만든 솔간이 있는데, 그 높이가 120m에 달했다." 이 탑의 전체 높이는 약194m로, 델리에 있는 쿱툽 미나르보다 거의 세 배가량 높다.

불상은 명상을 돕고, 일반 사람들의 숭배심을 만족시키고자 제작되었다. 조각가의 관건은 명상의 혼자만의 시간에 적합한 침묵을 어떻게 표현해 내는가 하는 것이었다. "예술은 매우 드문 순간을 준비한다. 그 순간은 인간이 우주의 의미에 대해서 잠시나마 힐끗 볼 수 있는 명상하는 현재의 시간이다."[2]

승려들은 예술을 세속적 즐거움을 위해서가 아닌 사람들의 영적,

2) Malraux, A. *The Voices of Silence*, p. 153

지적 발달을 위한 도구로 사용하였다.

초기 유럽학자들은 간다라 조각의 미적 특성을 과대 평가하는 경향이 있었다. 이것은 그들의 교육 배경에 기인하는데, 왜냐하면 그들에게 그리스와 로마는 예술의 시작으로 보이기 때문이다. 그들은 인도 예술의 미학을 이해하지 않았다. 그리고 그들은 대부분의 고대 인도 조각의 기원을 그리스 영향에서 찾으려 애썼다. 그들은 불상의 기원이 간다라에서 먼저 등장했다고 주장했다. 이 견해를 제안한 사람은 푸쉐인데, 많은 학자들이 이 견해를 지지하였다.

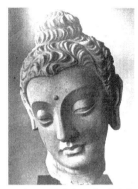

그림 48. 붓다의 두상, 간다라, 4세기, 빅토리아 앤 앨버트 박물관 소장, 런던

이것에 대한 반동이 있었는데, 그것은 간다라 조각은 혼종이고, 경직되어 있으며, 감정 처리도 부족하다는 것이다. 그러나 이것은 사실이 아니다. 어떤 간다라 조각은 아주 뛰어난 예술 작품으로 내 세울 수 있을 만큼의 고요함과 평온함을 가지고 있다는 많은 증거가 있다. 찬디가르 박물관에 소장되어 있는 간다라 불상은 그 좋은 한 예라 할 수 있을 것이다(그림 45). 가장 놀라운 예는 미래불인 미륵상이다. 미륵 불상의 넓은 어깨, 차다르(Chadar)로 뒤덮인 남성미의 상체는 거대한 에너지를 표현해 내고 있다. 그의 얼굴은 평온하다. 머리 뒤에는 태양의 상징인 광배가 있다. 오른 손은 시무외인을 하고 있으며, 의상은 기술적으로 처리되었다. 우쉬니샤(Ushnisha, 육계)는 명확하게 표시되어 있다.

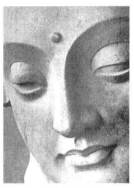

그림 49. 그림 48의 세부

불상이 처음 만들어 진 곳이 어디인가에 대해 많은 학자들 사이에 논쟁이 이어져 왔다. 불상은 간다라 지역에서 처음 제작되었는가? 아니면 마투라 지역인가? 불상은 불교도였던 카니시카 대왕의 후원하에 간다라와 마투라 지역에서 제작되었다. 조각의 제작 연도의 추정은 다소 위험한 것이라 단순히 양식적인 측면을 가지고 어느 곳에서 먼저 제작되었다고 말하기는 어렵다.

간다라와 마투라 불상 양 쪽 다 광배가 있다. 차이는 얼굴 표현방법이다. 간다라의 인도 그리스 조각가들은 아폴로의 얼굴을 채택, 명상에

잠긴 요기의 모습을 표현하기 위해 반쯤 감긴 눈으로 표현했다. 측면을 보면, 확실히 그리스 조각이다. 눈썹 사이에는 제 3의 눈을 상징하는 우르나(Urna, 백호)가 있다. 머리는 끝단을 묶은 파상모이다(그림 48과 49). 의상은 몸을 덮는 주름이 실제적으로 처리되었다(그림 46).

　마투라 근처 까뜨라(Katra)에서 출토된 초기 불상은 다소 조악하다. 얼굴은 굳어 있고, 감정은 전혀 느낄 수 없다. 가슴 역시 비례에 맞지 않게 크다. 서기 130년경 마투라 근처 사하뜨 마헤뜨(Sahat Mahet)에서 출토된 불상의 얼굴 표현이 훨씬 더 평온함을 가지고 있다. 굽타 시대 불상이 지닌 세련된 얼굴은 확실히 간다라 조각의 영향이라 할 수 있을 것이다.

　머리카락 처리에 있어 두 지역의 조각은 커다란 차이를 보인다. 간다라 조각에서 머리카락은 일반적으로 두껍고, 물결 모양이며, 육계는 머리카락으로 덮여 있거나, 그렇지 않으면 나비 모양의 리본으로 대치되었다. 그러나, 마투라 지방의 조각에서 불상의 머리카락 처리는 처음에는 육계가 아닌 머리카락 다발인 나선형 융기로 표현되었다. 후에 머리 전체는 머리카락을 조그맣고 짧은 꼬들머리로 뒤덮이게 되었고 2세기 이후에 이 표현 방법은 일반적이 되었다. 간다라 지역에서는 이후 인도화의 과정이 진행됨에 따라, 물결모양 머리 스타일도 제한되고, 점차로 인도식 고수머리 형식으로 변화하였다. 두 형식, 즉 초기에 하나의 나선형 머리 스타일과 나중에 달팽이 모양의 다수의 머리 스탈일은 니다나꾸타(Nidanaktha)의 전통을 반영한 것처럼 보인다. 이는 보살이 자신의 머리를 잘랐을 때, 그의 머리카락이 5센티미터 길이로 줄어 들어, 오른쪽에서부터 그의 머리에 가깝게 말리기 시작하여 그가 죽을 때까지 동일한 머리 스타일을 유지했다는 이야기이다.

　카니시카 시기에 불상과 보살상은 마투라에서 산치, 쁘라약(Prayag), 타네사르(Thanesar) 근처인 아민(Amin), 까시아(Kasia),

슈라와스띠, 빠딸리뿌뜨라, 사르나트, 보드가야, 라자그르하와 탁실
라를 포함한 뻔잡의 많은 지역으로 전파되었다. 두 양식이 서로 영향
을 주고 받았을 가능성도 확실히 있다.

불상의 기원에 대한 문제를 언급하면서, 쿠마라스와미는 다음과 같
이 결론내린다: "객관적 증거의 균형은 불상이 카니시카 통치 이전에
이미 어느 정도 일반적이었다라는 것을 보여주는 경향이 있다. 50년
이전까지는 아닐지라도, 그의 승계 바로 이전까지라면 가능하다. 그
러나 그 증거는 우리들에게 어느 쪽이 먼저 불상을 제작했는가에 대
한 확실한 보장을 제공해 주지는 않는다. 나는 마투라에서 불상이 우
선 시작되었다고 주장하고 싶다. 그러나 그것은 증거가 아니다. 우리
가 주장할 수 있는 것은 두 지역에서 발생한 가장 초기의 불상의 유형
은 각자의 색을 갖고 있다라는 것이다. 후에 비록 상호 영향의 흔적을
찾아 볼 수 있지만, 양식 발달에 있어 가장 두드러진 특징은 간다라
불상의 인도화이며, 갠지스 계곡에서 마투라 양식에 대한 집착 중 하
나는 쿠샨에서 굽타 양식 사이에 변형을 남긴 일반적 양식적 진화에
종속된다."[3]

인도 불상은 마투라와 간다라에서 각각 독립적으로 진화한 것은 명
확하다. 그러나 마투라와 아마라와띠의 인도 조각가들은 불상의 의복
처리에 있어 간다라 조각으로부터 간다라 식의 그레코 로만 양식을
채택하였다. 따라서 불상은 예술의 두 흐름, 즉 인도와 그레코 로만의
참된 문화적 혼용의 결과물이다. 그것은 삶의 혼란으로부터 고통받는
인간의 영혼에 안락함의 근원이 되는 명상에 대한 고요한 그림을 제
시해 주고 있다.

3) Coomaraswamy, A. K. *The Origin of the Buddha Image*, p. 37

9장

불교 석굴 사원
마하라슈뜨라, 서가트 지역
까를라, 바자(Bhaja), 깐헤리, 기원후 2세기

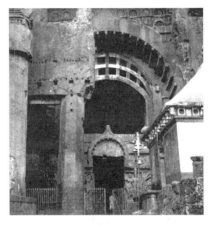

그림 50. 까를라(마하라슈뜨라) 석굴 사원, 1세기

 기원후 2세기에 마하라슈뜨라 서가트(Western Ghats) 지역에서 불교도들은 많은 석굴 사원을 지었다. 이들 석굴 사원중 가장 중요한 곳은 바자, 베드사(Bedsa), 깐헤리, 까를라 등이다. 이들 석굴 사원은 뭄바이에서 반경 320km 안에 모두 위치한다. 이처럼 외진 석굴사원에서 승려들은 그들의 마음을 수련에 집중할 수 있었고, 숲의 고요함속에서 신앙 생활을 할 수 있었다. 이처럼 격리된 산속에 자리하여, 그들은 승방과 승원의 기둥을 완성하고, 극도의 세심함으로 장식을 마무리했다. 주변을 어슬렁거리는 야생 동물과 더불어, 그들은 저녁 예불에서 불경을 읊고, 밤에는 자신들을 사원 안에 가두었다. 석굴을 판 이들이 자신들이 작업을 쉽게 하기 위해 천연동굴을 택해, 자신들의 필요성에 따라 굴을 확대하고 거주했다고 생각해서는 안된다. 천연동굴이라고는 해도 바위의 견고함이 형편없는 동굴이었다. 파편들이

언제라도 떨어질 수 있었고, 따라서 그 안에서 거주하는 것은 위험을 동반했다. 그들은 차라리 바위가 굳건한 절벽을 선택했는데 균열로부터 자유로웠다. 그러다가 석굴을 새로 파는 것은 점차적으로 포기되었는데, 현재도 볼 수 있는 잠복되었던 결함이 점차 나타났기 때문이었다.

위에서 아래로 내려간 구조의 사원은 전부 수작업으로 진행되었는데, 허락되지도 않았지만, 폭파 작업을 행하지도 않았다. 왜냐하면, 머리 위의 바위들의 견고함이 그것들로 인해 무뎌지고, 그 결과 안전이 보장되지 않았기 때문이었다. 완성되지 않은 동굴 표면의 자국은 동굴을 팔 때는 곡괭이를, 마무리 작업에는 끌을 사용했음을 보여 준다. 그러나 데칸 지역의 바위는 대부분의 경우, 작업하기에 용이하지 않았다."[1]

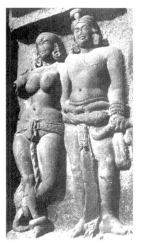

그림 51. 사원 기부자, 까를라, 1세기

뭄바이와 뿌네(Pune) 사이에 위치한 까를라의 승원은 가장 정교하고 크다. 기원후 1세기까지 승려들이 주거한 이곳은 2세기 끄샤뜨라빠(Kshatrapas)의 가신들과 안드라 기원의 몇몇 추종자들에 의해 개발되었다. 자산가의 후원으로 지어진 법당은 길이가 38m, 너비가 14m에 달하는데, 둥근 천장의 높이도 14m에 이른다. 출입구 정면은 커다란 말발굽 모양이다(그림 50). 주목할 만한 것은 37개의 기둥이 있는 법당(nave)이다. 각 기둥의 주두에는 코끼리 위에 올라 탄 한 쌍의 남자와 여자가 서로 팔을 감아 안은 채 앉아 있는 조각이 있다.

법당으로 들어가는 입구를 지키는 한 쌍이 있는데, 이들은 대단히 사실적으로 부조되어 있다. 남자상은 터반을 쓰고, 허리 부근에 걸친 옷을 입고 있는데, 외양이 레슬러처럼 힘이 있어 보인다. 여자상 역시 힘을 지닌 모습으로 묘사되었다. 그들의 팔은 서로의 어깨 위에 걸쳤는데 이는 남녀 친근함의 상징이다. 여자는 알이 있는 구슬 모양의 벨

1) Cousens, H. *The Architectural Antiquities of Western India*, p. 3

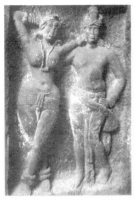

그림 52. 사원 기부자, 법당내 부조, 까를라, 1세기, 사진 제공: 인도고고학조사국

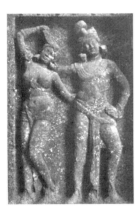

그림 53. 사원 기부자, 까를라, 1세기, 사진 제공: 인도고고학 조사국

트를 입고 있는데, 도띠의 주름이 섬세하게 조각되었다. 그들은 얼굴에 부드러운 미소를 머금고 있다. 그들의 풍만한 가슴, 가는 허리, 넓은 사타구니 등은 전형적인 인도미를 보여주고 있다. 까를라의 이 조각들만큼이나 감각적인 힘으로 삶의 순수하고 즉흥적인 즐거움이 이토록 행복하게 표현된 적은 없었다. 그들이 기부를 한 커플이던지 아니면 단순히 사랑의 한 쌍인지는 상관이 없다(그림 51-55).

까를라 승원은 100-125년에 지어진 것으로 기록되어 있다. 기부자는 로마까지 무역을 행한 야바나(Yavanas)를 포함한 상인이다. 승원의 실내는 나무로 만든 원화창(圓花窓)을 통해 들어 온 빛으로 희미하게 빛을 밝히고 있다. "실내는 어슴푸레한데, 바위의 벽들이 어둠속으로 사라지고, 공간에 대한 어떤 종류의 감각은 비실재적이 된다."[2]

승원 앞 마당, 북쪽과 남쪽 끝에는 실물 크기의 코끼리가 벽으로부터 반부조의 형태로 앞을 바라보며 서 있다. 바깥 문 칸막이 바로 앞에는 지금은 대부분 떨어져 없어진, 비문이 있는 사자상이 올라가 있는 커다란 기둥이 서 있다.

산악 피서지 칸달라(Khandala) 부근에 있는 승방인 바자의 조각은 가장 오래되었다. 앞에는 코끼리를 타고 있는 인드라 신이 있다. 그것 옆에는 소원을 들어주는 나무, 깔빠브릭샤(Kalpavriksha)가 있고, 그것의 기단부는 기둥들에 의해 둘러싸여 있다. 그 나무로부터 몇 개의 여인상이 매달려 있다. 그것은 아름다운 소녀들을 만들어 내는 소원을 들어주는 나무를 상징하는 듯 하다.

뭄바이 근처 살셋떼(Salsette) 섬 위에 있는 깐헤리의 승원은 16세기 포르투갈인들의 관심을 끌었다. 편협한 로마 카톨릭의 포트투갈인들은 최악의 식민주의자들이었다. 그들은 인도의 군대에 대해 전쟁을 일으켰을 뿐 아니라 신이나 사원에서도 전쟁을 일으켰다. 그들은

2) Rowland, B. *The Art and Architecture of India*, p. 67

깐헤리의 많은 불교 사원을 예배당으로 바꾸었다. 훼손을 면한 부조들은 거의 기적에 가까웠다. 깐헤리의 기부상은 거의 살아 있는 것 같다. 들어 올린 손에 꽃을 쥐고, 그들은 깨달은 자의 보이지 않는 현존에 경의를 표하고 있다(그림 55).

그림 54. 사원 기부자, 까를라, 사진 제공: 인도고고학조사국

서가트의 불교 석굴 사원은 석굴 사원 건축의 백미이다. 그들이 지닌 고요함과 정적에서, 사람들은 붓다의 고귀한 정신을 느끼고, 활발한 사실주의로 표현되는 조각이 보여준 인도 여성의 아름다움을 또한 볼 수 있을 것이다.

그림 55. 사원 기부자, 깐헤리(마하라슈뜨라), 1세기

10장

굽타 시대 300-550
예술, 문학, 과학의 르네상스
브라만교의 부활, 불상의 완성

그림 56. 다사와따라 사원, 데오가르(웃따르 쁘라데쉬), 6세기, 사진 제공: 인도 고고학조사국

그림 57. 문틀, 다사와따라 사원, 데오가르, 6세기, 사진 제공: 인도고고학조사국

굽타 왕조는 300년에 세워졌다. 굽타는 첫 번째 왕이다. 그의 손자는 320년에서 335년까지 통치한 짠드라굽타 1(Chandragupta I) 세인데, 그는 네팔 릿차비(Lichchhavi) 족의 공주였던 꾸마라데비(Kumaradevi)와 결혼하였다. 짠드라굽타 1세와 꾸마라데비의 모습을 새긴 몇몇 금화가 있다. 금화 뒷면에는 사자 위에 앉아 있는 두르가(Durga) 여신의 모습이 있다.

짠드라굽타 1세의 아들이자 후계자인 사무드라굽타(Samudragupta)는 335년에서 380년까지 통치하였는데, 그의 모계쪽 조상을 자랑스럽게 여기고 자신을 릿차비 딸의 아들이라는 의미의 릿차비-다우뜨라(Lichchhavi-Dauhtra)라 칭하였다. 이 사실은 당시에 릿차비 족이 많은 존경을 받고 있었음을 말하여 준다. 사무드라굽타는 제국의 영토를 넓게 확장한 전사였다. 그의 영토에는 벵갈, 비하르, 웃따르 쁘

라데시, 뻰잡, 라자스탄, 구자라뜨, 나르마다(Narmada) 강 북쪽의 마댜 쁘라데시 지역이 포함되었다. 그는 또한 남인도를 침공하여, 12명의 왕들을 사로잡았다. 그러나 그들은 융숭한 대접을 받았으며 후에는 풀려났다. 그의 남인도 침공에서 사무드라굽타는 빨라바 왕조의 수도였던 깐치(Kanchi)에 도달했다. 이 침공으로 인해 남인도의 사람들은 북인도의 사람들과 접촉을 하게 되었으며, 그 결과 둘 다에게 이로운 문화적 융합을 가져왔다. 사무드라의 군대에서, 말(馬)은 빠르고, 훨씬 더 활용도가 높아 코끼리보다 더 중요하게 되었다. 이것은 쿠샨에게서 배운 교훈이다. 그는 또한 자신의 제국의 권위를 과시하기 위해 말 희생제(ashvamedha)를 행하였다. 그가 발행한 금화는 제단 앞에 서 있는 말형상을 보여주고

그림 58. 그림 57의 세부, 문설주

그림 59. 그림 57의 세부, 문설주

있다. 사무드라굽타는 교육을 장려한 음악가였는데, 그의 금화 중 몇몇은 루트(lute)를 연주하고 있는 자신을 보여주고 있다. 불교학자였던 바수반두(Vasubandhu, 세친)는 그의 신하였다.

　다음 통치자였던 짠드라굽타 비끄람아디땨(Chandragupta Viramaditya, 통치 380년-412년)는 말와, 구자라뜨, 사우라슈뜨라를 정복하였다. 그는 데칸 바까따까(Vakataka) 왕조의 왕 두르라세나 2세(Rudrasena II)의 딸 쁘라바와띠(Prabhavati)와 결혼하였다. 그의 황금주화에는 긴 활을 들고 서 있는 전사로서의 그가 묘사되어 있다. 뒷면에는 사자위에 앉아 있는 여신이 묘사되어 있다. 중국 구법승 법현이 인도를 방문한 것도 그가 통치할 때였다.

그림 60. 하늘을 나는 간다르바, 데오가르, 6세기, 인도국립박물관 소장, 뉴델리, 사진 제공: 인도고고학조사국

그림 61. 쉬바, 빠르와띠, 가나, 데오가르, 6세기, 사진 제공: 인도고고학조사국

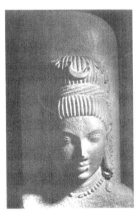

그림 62. 무카링감, 6세기, 알라하바드 박물관 소장

짠드라굽따 비끄람아디땨의 뒤를 이은 꾸마라굽따 1세 (Kumaragupta I, 통치 414년-455년) 역시 전쟁에서 많은 승리를 거두었고, 말 희생제를 행하였다. 그의 황금주화에서 그는 공작에게 먹이를 주는 모습으로 묘사되어 있다. 뒷면에는, 공작을 타고 있는 전사의 신 까룻띠께야(Karttikeya)가 묘사되어 있다. 꾸마라굽따와 다사뿌라(Dasapura) 지역 그의 총독이었던 반두바르마(Bandhuvarma)에 대한 만사도르(Mandador)의 비문은 다사뿌르 지역의 사원이 그 지방에서 비단을 짜던 이들의 조합에서 기부한 것으로 437년과 438년 사이에 건립되었다. 이는 당시에 부유한 계층들이 비단을 사용하였음을 보여주는 것이다.

꾸마라굽따의 재임 기간에 날란다(Nalanda)는 인도 뿐만이 아니라 다른 나라에서도 학자를 불러 모으는 커다란 불교 대학이었다.

스깐다굽따(Skandagupta, 통치 455년-476년)는 굽따 왕조의 마지막 위대한 왕이었다. 그의 통치 기간에 북인도는 훈족의 침공을 받았는데, 그는 그들과 여러 번의 전투를 하였다. 훈족은 숙련된 기마병이자 우수한 궁사들이었는데 북인도는 그들의 침공으로 황폐화되었다. 굽타 시대는 불교 역시 번성하였으나 대규모로 힌두교가 부활된 시기 중 하나였다. 비따리(Bhitari) 비문으로부터, 우리는 스깐다굽따가 비쉬누 상을 세웠다라는 사실을 알 수 있다. 굽따 시대 주화에는 두르가나 스깐다와 같은 많은 힌두 신들의 이미지가 새겨져 있고, 인장 역시 난디와 같은 이미지를 담고 있다. 이런 것들의 종교적 중요성은 별개로, 이런 동물상은 굽타 시대에 가축의 위상을 보여 주고 있다.

이 시기 동안에, 인도의 문화적 영향력이 동아시아에 닿았다. 미얀마, 태국, 말라야(Malaya), 캄보디아, 베트남, 자바, 수마트라, 보르네오, 발리 등지에서 힌두교 국가가 탄생하였다. 5세기 북 미얀마에서는 굽타 불교 미술의 황금시기가 전개되었다. 『라마야나』와 『마하바라따』는 자바에서 대중적 인기를 끌었다. 인도의 종교인들은 중국에

서도 활약을 하였는데, 그것은 물리적 침략이 아니라 정신적 정복이었다.

굽따 시대의 인장, 비문, 그리고 주화는 당시 사회가 법과 질서로 잘 조직된 정부 체계를 갖추고 있으며, 사람들도 평화롭게 살았음을 보여주고 있다. 무역과 농업도 번성하였다.

중국 구법승인 법현은 401년부터 410년까지 인도를 여행하였다. 그는 스와트 계곡을 통하여 인도에 입국한 후, 페샤와르, 탁실라를 거쳐 갠지즈 평원과 빠딸리뿌뜨라까지 여행하였다. 국경에서 빠딸리뿌뜨라까지의 여행길에, 그는 인도 갠지스 평원을 따라 불교의 번성을 목격했다. 마투라에서 그는 20개의 사원과 3,000명의 승려를 목격했다. 인도의 왕국들은 그에게 자비를 베풀었다. 사회 도덕심은 높았고, 법현은 긴 인도의 여행 동안 어느 곳에서도 나쁜 짓을 당하지 않았다.

그림 63. 여자 흉상, 고고학박물관 소장, 괄리오르, 사진 제공: 인도고고학조사국

델리 꿉뚭 미나르 콤플렉스 안에 있는 무게가 6톤이나 나가는 철기둥은 꾸마라굽따가 그의 아버지를 기리기 위해 415년에 세운 것이다. 오랜 시간이 흘렀음에도 불구하고, 이 기둥의 철은 녹슬지 않았다. 볼(V. Ball)은 다음과 같이 말한다: "이러한 쇠기둥을 생산할 수 있는 것은 세계에서 제일 큰 제철소에서도 가능하게 된 것이 오래되지 않았다. 심지어, 비슷한 금속 덩어리를 만들 수 있는 곳도 상대적으로 거의 없다."[1] 그것의 크기와 내용은 굽타 시대의 제철 기술이 상당한 수준이었음을 보여준다. 비하르 남쪽과 인도 중부의 철광석은 철 생산을 위해 개발되었다. 철로부터 무기나 농기구 등이 대량으로 생산되었다. 번영의 기초를 제공한 토지 개간은 이러한 농기구들과 그것들의 사용을 통해서였고, 이것은 소위 황금시기를 예고하였다. 이것은 또한 황금시기가 발달된 농업의 결과였음을 보여 준다.

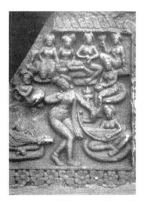

그림 64. 음악과 춤 공연, 6세기, 고고학박물관 소장, 괄리오르

만일 문화 발달의 정도를 사람들의 미적 수준으로 잴 수 있다면, 굽

1) Garratt, G. T. (ed.), *The Legacy of India*, p. 338

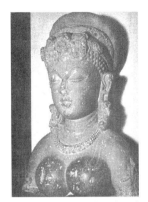

그림 65. 화려한 머리 모양을 한 여인, 6세기, 인도국립박물관 소장, 뉴델리

따 시대 힌두 문화는 그 황금기였다고 사람들은 안전하게 말할 수 있을 것이다. 따라서 굽타 시대를 인도의 황금기라 부르는 것은 타당할 것이다.

『마누 법전』, 『빤짜딴뜨라』는 이 시기에 쓰여졌다. 이 시기 동안에 많은 뛰어난 사람들이 활약하였는데, 그들은 인도의 기록에 광택을 더하였다. 천문학자인 바라하미히라(Varahamihira)는 굽따 시기 말기에 살았다. 수학자이자 『아르야바띠야(Arayabhatiya)』의 저자인 아르야밧따(Aryabhatta)도 이 시기에 활약했다. 그는 해와 달의 식(蝕)에 대한 올바른 원인을 설명했고, 그것들을 정확하게 측정했다. 그는 지구가 자신의 축을 돌며, 태양 둘레를 움직인다는 것을 발견한 최초의 사람이었다. 십진법과 영의 개념도 5세기에 인도에서 사용되었다. 이 시기의 시인과 작가들 가운데에는 단딘(Dandin), 수반두(Subandhu), 바나밧따(Banabhatta), 깔리다사 등이 특별히 주목 받을 만 하다.

굽타 시대 사원들은 마댜 쁘라데쉬의 나츠나(Nachna), 띠고와(Tigowa), 부마라(Bhumara), 알라하바드 지역의 가르하(Garwha), 꼬따(Kota) 지역의 무깐드와라(Mukandwara), 잔시(Jhansi) 지구 랄리뜨뿌르(Lalitpur)의 데오가르(Deogarh) 등에 분포해 있다. 가르하 지역의 사원은 부서진 문설주와 상인방, 그리고 화려하게 조각된 두 개의 기둥이 남아 있다. 무깐드와라에는 부서진 건물이 있다. 굽따 시대 사원들은 평평한 지붕과 출입구 머리 길이가 그 설주보다 길다. 기둥들은 커다란 사각의 주두를 가지고 있다. 주랑 현관의 문틀은 사원 밖에까지 이어져 있다. 강가 여신과 야무나 여신상이 입구를 양쪽에서 지키고 있다. 이 조각들은 단순한 처리와 간직하고 있는 위엄이 특징이다.

데오가르에 있는 다사바따라(Dasavatara) 사원은 베트와 강 오른쪽 제방에 위치한다. 5세기 말, 혹은 6세기 초에 건립된 이 비쉬누 사

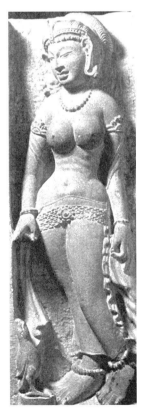

그림 66. 여인, 라즈마할(비하르), 6세기, 사진 제공: 인도고고학조사국

원은 굽따 사원 양식의 마지막 양식을 보여준다. 커닝햄은 이 사원에 대해 다음과 같이 언급하고 있다.

"데오가르의 비쉬누 사원은 사각의 기단부를 가진 일반적인 힌두 사원 양식을 따르고 있다. 사원은 9개의 정사각형의 구획으로 이루어져 있고, 사원 건물 그 자체는 가운데의 정사각형의 자리를 차지하고 있다. 반면, 나머지 8개의 구획은 높이 1.5m의 테라스로 이루어져 있다. 밖에서 보면 사원은 5.6m이나, 3m의 성소로 이끄는 입구가 서쪽에 있다."

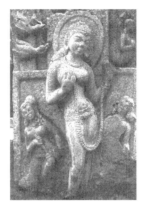

그림 67. 강의 여신 야무나, 다흐빠르바띠야, 다르랑 지역, 아샘, 7세기

"사면의 각 감실에는 커다란 부조판이 있다. 북쪽의 경우, 입에 문 연꽃을 신에게 바치는, 뱀에게 다리를 사로잡힌 코끼리(Gajendra-moksha)를 풀어주고자 가루다(garuda)를 탄 채, 하강하고 있는 바라다라자(Varadaraja)로서의 비쉬누를 보여 주고 있다. 남쪽의 경우, 영원히 잠을 자는 뱀으로서의 비쉬누를 보여 주고 있다. 위에는 인드라와 그가 타고 다니는 코끼리, 그리고 쉬바와 그의 부인 빠르와띠, 그리고 난디가 있다. 가운데에는 잠자는 신의 배꼽에서 나온 연꽃 위에 앉아 있는 브라마 신이 있다. 동쪽 판넬에는 사슴가죽과 염주를 들고 있는 수행자로서의 쉬바가 묘사되어 있다. 두 번째 인물은 아마도 르시(rishis)일 것이다. 전체는 닥시냐무르띠(Dakshinamurti)의 초기 형태를 보여주고 있다."

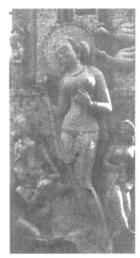

그림 68. 강의 여신 강가, 다흐빠르바띠야, 다르랑 지역, 아샘, 7세기

"사원이 위치한 넓은 기단부 역시 『라마야나』에서 가져온 이야기들로 조각되어 있다. 이러한 부조들과 부조를 나눈 벽기둥은 후에 만들어진 것이다." 가장 매력적인 것은 여성 조각이다.

"아래 위로 여러 개의 평방의 문틀은 종려나무 꽃 모양의 끈 모양의 띠에 둘러 싸였다. 양쪽 문기둥 아래에는 세 사람이 있는데 남자 한 명과 여자 두 명이다. 문 기둥 양쪽 위에는 마카라와 거북이 등에 탄 강가, 야무나 여신상이 있다. 여기서 우리는 새로운 형식의 건강한 여성미에 대한 아름다운 상징과 헤어 스타일의 새로운 패션을 만나게

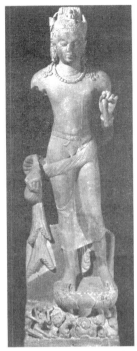

그림 69. 연화보살, 5세기, 사르나트, 사진 제공: 인도고고학조사국

된다. 도띠의 처리도 아름답게 되었다. 다리 사이로 옷 주름이 늘어져 있고, 넓은 활처럼 몸 뒤에 펼쳐져 있다. 그것 아래로 짧게 조여진 속바지가 있다. 머리카락은 가르마를 탔는데, 숱이 많은 가발과 같은 패션으로 장식하였다. 한 다리는 굽히었고, 몸은 약간 허리쪽으로 굽힌 상태이다. 다른 여성상은 똑바로 서 있는데, 보석 벨트사이로 도띠를 입고 있다(그림 59). 동작은 쉽고 벌거벗은 몸과 팔을 점잖게 완벽한 해부학적 기법을 보여주고 있다. 쉬바와 빠르와띠를 보여주고 있는 판넬에는 가나(gana)가 있다. 둥근 얼굴과 화려한 머리 모양을 한 채, 쉬바 쪽으로 숙인 빠르와띠는 인도 여성의 다산성의 상징이다(그림 61). 가장 매력적인 판넬은 현재 델리 국립 박물관에 소장되어 있는 하늘을 나는 간다르바(gandharvas)의 조각이다(그림 60). 공기 중에 빙빙 도는 간다르바의 의상은 그들이 하늘을 날고 있음을 암시한다. 이 조각은 의심할 바 없는 인도 예술의 걸작이다.

사원 건축과 조각과의 조화를 언급하면서, 쿠마라스와미는 다음과 같이 말하였다. "굽따 시대에 조각은 건물 안에 위치하였다. 그 필요성이 늘어가면서, 조각은 자신의 중요성을 상실하고, 사원안의 일반적인 장식물이 되었다. 사원 건물과 조각의 조화는 섬세함과 균형이 요구된다. 동시에 무의식적인 언어로써 사용되고 조화를 이룬 기술은 의식을 전달하는 매개체가 되고 정신적 개념을 밝혀준다. 미에 대한 새로운 개념과 더불어, 한 때 고요하고, 에너지 넘치고, 정적이면서도 육감적이었던 인도 예술의 고전기를 형성한다."[2] 쿠마라스와미의 이와 같은 적절한 발언은 알라하바드 박물관에 소장된 5세기 제작된 무카링감(Mikhalingam)에 적용될 수 있을 것이다. 링감의 한 면에는 쉬바의 흉상이 새겨져 있고, 그의 이마에는 초생달이 새겨져 있다. 혜안을 뜻하는 제 3의 눈은 이마에 표시되어 있다. 그는 위엄과 편안한 휴

2) Coomaraswamy, A. K. *History of Indian and Indonesian Art*, p. 71

식의 부드러운 얼굴 표정을 하고 있다(그림 62).

괄리오르(Gwalior)에 있는 고고학 박물관에는 여자 흉상이 있다. 그녀의 화려한 머리 모양은 그 조각이 굽따에서 유래한 것임을 암시해 주고 있다. 얼굴은 계란형에 부드러운 미소를 머금고 있다. 머리카락과 눈썹 사이의 이마는 시위가 당겨진 활 모양이다. 가슴은 아무 것도 걸치지 않았으며, 부드러움과 풍만함이 가슴 위에 걸쳐진 목걸이에 의해 더욱 드러나고 있다(그림 63).

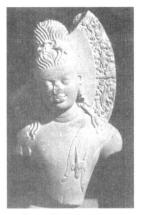

그림 70. 미륵보살, 5세기, 사르나트, 사진 제공: 인도고고학조사국

현재 국립 박물관에 소장중인 마댜 쁘라데시에서 출토된 여자 흉상은 궁극적으로 더욱 완성된 아름다운 형태이다. 미묘하고 감각적인 아름다움을 보여 주는 보석 장식, 목걸이, 웃옷의 깃, 귀걸이 등이 근사하게 사용되었다(그림 65).

라즈마할(Rajmahal)에서 출토된 처녀상은 굽따 시대 비하르 지역의 인도 여성상을 언뜻 보여준다. 벨트로 조여진 도띠를 입고 있는 그녀는 감실에 다소곳하게 서 있다. 그녀의 앞에는 거위가 있는데, 그녀의 머리에서 떨어지는 물방울을 마치 진주라고 생각하는 듯, 그것을 마시고 있다. 여성미를 이처럼 아름답게 보여준 작품은 없다(그림 66).

마지막으로 괄리오르 고고학 박물관에 소장중인 무희를 묘사한 부조를 설명하고자 한다.

그림 71. 좌불상, 5세기, 사르나트, 사진 제공: 인도고고학조사국

부조 가운데에 무희가 있는데, 그녀 주위에는 여자들로만 구성된 악단이 있다. 뒤로는 드럼치는 이들이 있고, 앞에는 두 명의 여인이 있다. 그 중 한명은 하프를, 다른 한명은 시따르 비슷한 악기를 연주하고 있다. 무희는 거의 삼매경에 빠진 듯 보인다. 어떤 다른 조각도 춤의 황홀경에 빠진 무희를 시각적으로 아름답게 묘사한 것은 없다(그림 64). 대부분의 경우처럼, 이 춤도 바라따나땸(Bharatanatyam)인데, 정확하고 부드러운 동작을 요하는 춤이다. 괴츠(Goetz)에 따르면, 남인도 사원에서 현재도 행해지고 있는 이 춤은 이미 굽따 시대에

그림 72. 보살, 5세기, 사르나트, 사진 제공: 인도고고학조사국

그림 73. 그림 72의 세부

기본 교수법과 동작 등이 완전히 완성되었다고 한다."[3]

이러한 여성상에서 보았듯이, 굽따 시대의 예술은 형태와 양식에 대한 이해, 살아 있는 것에 대한 리듬과 그것에 대한 빠른 박자의 사랑, 휴식 속에서의 포즈와 균형 등에 대한 마투라 예술의 자연적 산물이다. "깔끔한 조각 솜씨와 마무리는 아주 뛰어나다. 섬세함과 정확함은 인도 혹은 다른 어느 곳의 조각도 뛰어넘지 못한다."라고 코드링톤은 말한다.[4]

굽따 양식의 영향은 7세기 동인도의 아샘(Assam)까지 미쳤다. 강의 여신인 야무나와 강가 여신의 이미지는 굽따 시대에 지어진 사원 양쪽 문틀에 다양하게 나타난다. 아샘의 다르랑(Darrang) 지역의 떼즈뿌르(Tezpur) 근처 다흐빠르바띠아(Dahparbatia)에 있는 쉬바 사원은 전부 파손되고, 출입구 하나만 남아 있다. 오른쪽에는 손에 화환을 들고 있는 야무나 여신이 있고, 뒤로는 거위가 날아다니고 있다. 세 명의 시녀가 그녀를 둘러싸고 있다(그림 67). 왼쪽에는 두 명의 시녀와 함께 비슷한 포즈로 강가 여신이 있다(그림 68). 여신들의 얼굴은 들창코와 툭 튀어나온 광대뼈의 말라이(Malays)[5]를 닮았다. 그러나 트리방가로 조각된 포즈는 매력적이다.

굽따 시대의 가장 커다란 성취는 마투라와 사르나트 불상의 완벽함이다. 그리스 스타일의 우아한 옷자락은 인도의 영적 평온함과 조화가 되었다. 따라서 사람들은 이 조각 안에서 인간의 형태로 된 신성을 보고 느낄 수 있다.

바라나시 근처의 사르나트는 불교 성지 중 한 곳이다. 붓다가 처음 설법을 한 곳이 녹야원이다. 아쇼카 대왕의 석주 중 하나도 여전

3) Goetz, H. *Five Thousand Years of Indian Art,* p. 99

4) Codrington, K. de. B, *Ancient India from the Earliest Time to the Guptas*, p. 62

5) 〈오스트로네시안〉계 인종으로 말레이 반도, 동 수마뜨라, 보르네오 해안가 등에 거주하는 이들을 말한다〉

히 이곳에 있다. 아쇼카 대왕이 세운 탑도 있다. 탑 근처에서 다수
의 조각이 출토되었다. 이것들 중 하나는 연꽃을 들고 있는 연화보살
(Avalokitesvara Padmapani)이다(그림 69). 다른 하나는 섬세하게 조
각된 머리 뒤로 광배가 있는 미륵(Maitreya)보살의 흉상이다. 형태의
섬세함과 정교함, 몸매의 세세함 등은 이 조각들을 독특한 것으로 만
든다.

그림 74. 붓다, 6세기, 산찌

　사르나트에서 출토된 머리 뒤로 조각된 광배가 있는 좌불상도 조각
예술의 걸작 중 하나이다(그림 71). "육체를 정복한 마음이 드러난,
미묘한 정신적 경험이 평온한 영적 표현과 더불어 인물 전체를 빛나
게 하고 있다. 잘 다듬어진 몸매와 얼굴을 섬세한 곡선 처리는 이것을
가장 잘 전달해 주고 있다. 밑을 내려다보는 눈은 요가에서 명상에 빠
진 자에서 나오는 내적 명상을 미리 보여주고 있다. 조형적으로, 편안
하고 부드러운 곡선과 온화한 표면의 부드럽고 섬세한 모델링은 극도
의 미로 인도할 뿐 아니라 평온하고 평화로운 명상의 세계로 이끈다.
외형적으로 무게가 나가지 않는 것처럼 느껴지는 부드럽고 빛나는 몸
매를 지닌 이 조각은 마음의 내적 평온함에서 우러나오는 지복의 즐
거움으로 숨 쉬는 것처럼 보인다."[6]

　모든 종류의 예술은 그 이전의 것에서 진화한다. 이 경우 굽따의 예
술도 마찬가지이다. "굽따 시대의 예술의 화려한 장식의 배경에는 그
이전의 인도 고유의 것과, 아시아 초기의 것, 그리고 페르시아와 그
리스 세계의 유산으로 이해할 수 있다."라고 쿠마라스와미는 말한다.
"굽따 양식은 통일적이고 민족적이다. 조형적으로, 이 양식은 가녀림
을 강조하기 위해 사건의 자연스런 과정 안에서, 후에까지 영향을 미
친 섬세함과 정확성에 있어 쿠샨 시대 마투라에서 유래했다. 한편, 그
이전 시기 조각보다 덜 무거운 굽따의 조각들은 여전히 그 크기가 특

6) Codrington, K. de. B, *Ancient India from the Earliest Time to the Guptas*, p. 123,
　133

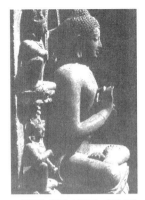

그림 75. 붓다, 7세기, 라뜨나기
리, 오디샤, 5세기, 사르나트, 사
진 제공: 인도고고학조사국

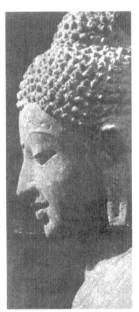

그림 76. 그림 75의 세부

징이다. 조각이 지닌 에너지는 조각 내부에서 우러나온다. 그리고 조
각은 중세 시대의 것과는 반대되는 동적이기보다는 정적이다. 모든
이러한 점에서 굽따 예술은 예술적 진화의 완전하고 일반적인 순환
에 있어 절정이라고 할 수 있다. 다른 곳에서처럼, 인도에서도 원시
기, 고전기, 낭만주의기, 로코코 시기, 그리고 마지막으로 기계적 형태
와 같은 연속 단계를 찾아 볼 수 있다. 진화는 연속적이고, 때론 특히,
초기에는 속도가 빠르다. 우리 지식이 적절한 곳이라면 어디든지, 다
른 나라에서처럼 인도의 작품들은 양식만으로도 연대를 측정할 수 있
다."고 그는 덧붙이고 있다.[7]

굽따 예술은 왕조의 쇠락이후에도 오랜 동안 지속되어 인도 전역의
조각 예술에 자극이 되었다. 6세기에 새겨진 산치의 불상처럼 영적
인 평온함을 느낄 수 있다(그림 74). 6세기 초기의 것으로 추정되는
가장 뛰어난 불상 중 하나는 오디샤, 껏딱(Cuttack) 근처, 라뜨나기리
(Ratnagiri) 사원에서 발견된 것이다. 부드러운 미소를 머금고 있는 그
것은 평화와 고요함을 보여주고 있다.

불상은 마투라에서 오랜 기간동안 제작되었다. 이것들 중 몇몇은
아주 뛰어난 품질을 보여준다. 그 중 하나는 사자 옥좌에 앉아 있는
선정인(禪定印)을 한 불상이다. 광배에는 깨달음의 나무인 보리수 잎
이 새겨져 있다.

굽따 조각의 아름다움과 그것이 표현하는 개념의 장엄함은 불교 도
상학에 고요함과 매력을 주었으며, 인도네시아, 캄보디아, 베트남의
불교 예술에 지속적인 영향을 미치었다.

7) Coomaraswamy, A. K. *History of Indian and Indonesian Art*, p. 72

11장

바까따까 왕조
아잔타
기원전 200년부터 기원후 600년까지

그림 77. 아잔따 석굴, 사진 제공: 인도
고고학조사국

아잔타 석굴은 세계에서 가장 커다란 불교 조각군이자 회화의 보고
이다. 30개의 석굴은 반원 모양의 곡선으로 약 76m의 높이의 급파른
직각의 바위를 깎아 만들어졌다(그림 77). 북쪽에는 험준한 외떨어진
협곡이 있고, 그 아래로는 와고라(Waghora) 강이 흐른다. 사뜨 꾼드
(Sat Kund)로 알려진 7개의 폭포가 드문드문 급작스레 끝나는데, 작
은 것은 21-24m의 높이고, 큰 것은 30m 이상 높다. 이 장소는 자연
미가 뛰어나다.

커다란 말발굽 모양의 입구를 지닌 10번 동굴 앞에는 기원전 2세기
것으로 추정되는 비문이 있다. 9번과 10번 석굴은 승가 스타일로 지
어졌는데, 기단부나 주두가 없는 8각형의 단순한 기둥이 있는 바자와
베드사의 승원과 유사하다.

그림과 조각으로 대부분의 석굴을 장식한 것은 4-5세기 바까따까

그림 78. 붓다와 그의 부인 야소
다라, 아들 라훌, 아잔따, 6세기,
사진 제공: 인도고고학조사국

왕조에서이다. 바까따까 왕조는 250년경 데칸 지역에서 통치를 시작
해, 약 300여 년간 그 지역을 다스렸다. 이 시기, 그들의 영토는 북쪽
으로 나르마다 강에서부터 남으로는 툰가바드라(Tungabhadra) 강,
그리고 서쪽으로는 아라비아 해와 동쪽으로는 벵갈만에 이르렀다.

바까따까의 왕, 쁘라바르세나 1세(Pravarsena I)는 정복자였고, 말
희생제를 행하였다. 이 왕조는 굽따 왕조와 결혼을 통한 동맹관계를
맺었다. 짠드라굽따 비끄람아디뜨는 자신의 딸, 쁘라바와띠를 바까따
까의 왕 루드라세나 2세(Rudrasena II)에게 시집보냈다. 395년 그의
사후, 그의 부인 쁘라바와띠는 섭정인으로 왕국을 다스렸다. 바까따
까 왕조에 끼친 굽따의 영향은 아잔타 조각에서 볼 수 있다.

굽따 시기, 많은 새로운 건축이 아잔따에서 이루어졌는데, 대부분
은 승방이었다. 그러나 19번과 26번 석굴은 화려하게 꾸며진 승원이
다. 19번 석굴에는 불입상이 고부조로 묘사되어 있다. 19번 석굴의 정
면과 안은 많은 불상이 있어 그것 자체가 조각 전시실이라 할 수 있다.
26번 석굴은 좌불상 뿐 아니라 대열반에 든 불상이 묘사되어 있다.

여기 석가의 일생을 되돌이켜 보는 적절한 일화가 있다. 석가가 그
의 말, 깐타까와 그의 충실한 종 짠다까와 함께 그가 고향 까삘라바스
뚜를 떠나 아버지의 영토를 벗어났다. 숲 끝에 이르렀을 때, 그는 말에
서 내려, 가지고 있던 금목걸이와 다른 장신구를 짠다까에게 주었다.
그런 다음 그와 그의 발을 사랑스럽게 핥고 있었던 말에게 작별을 고
하였다. 그리곤 자신의 칼로 머리카락을 자르고, 입고 있던 귀한 옷을
사냥꾼의 허름한 옷과 바꾸었다. 그는 몇 군데서 은둔 생활을 하며, 수
행자들을 만났으나, 만족감을 얻지 못하였다. 그는 마침내 마가다 국,
우르빌바(Urvilva)에 도착, 나무와 수풀이 있는 니란자나(Niranjana)
강의 깨끗한 물을 바라 보았다. 여기서, 그는 다섯 명의 도반과 함께 6
년간 수행을 하였다. 결가부좌를 한 채, 움직임 없이 앉아, 그는 피골
이 상접할 정도의 고행을 하였다. 그는 고행의 무용성을 깨닫고, 금욕

주의를 포기하고, 깨달음을 통해 진리를 얻기를 결심
했다. 수자따(Sujata)라 불린 어린 소녀가 가져다 준
우유와 쌀로 기운을 차리고, 그는 니란자나 강에서
목욕을 하였다.

그는 보드가야로 가, 보리수 아래에 정좌를 한 다
음 세상을 구원할 수 있는 진리를 얻기 위한 숭고한
명상을 시작했다. 악마 마라(Mara)가 나타나 자신의
파괴를 가져 올 붓다의 깨달음을 방해하고자 하였
다. 그는 소름끼치는 괴물을 풀어놓아 많은 무기를
그를 향해 던졌다. 화염이 그들의 눈과 입에서 나왔
으나, 그 어떤 것도 붓다에게 해를 입힐 수는 없었다.

그림 79. 붓다를 유혹하는 마라 딸들의 춤, 제 3굴, 아
잔따, 600-642, 사진 제공: 인도고고학조사국

마지막 수단으로, 마라는 자신의 딸들을 보내어, 그에게 다음과 같
은 노래를 부르며 온갖 유혹적인 책략을 사용하였다:

"친구여, 다 같이 즐기세나-

보라! 가장 아름답고 매력적인 계절인 봄이 왔다. 나무에서 꽃이 피
고 선남선녀들은 즐거워한다. 모든 것은 새들로 가득 차 있다. 어린
가지를 가진 꽃 핀 나무를 보라, 그 위에서 꼬낄(Kokil)새가 노래하고,
벌들이 날아 다닌다.

와라! 그대 자신을 대지 위 쾌락에 던져 버려라. 숲속의 요정이 관여
하는 이 숲에서는 푸르고, 부드럽고, 풍부하고, 무성한 잔디가 자란다.

몸매는 매력적이고, 우아하다. 우리는 신과 인간에게 즐거움을 주
기 위해 태어났다. 이 목적을 위해 우리는 존재한다. 지금 빨리 일어
나 아름다운 젊음을 즐거라."

『방광대장엄경(Lalitavistara)』에서는 다음과 같이 말한다:"그들
의 비단같은 머리는 짙은 향수가 뿌려져 있고, 그들의 얼굴은 그림같
이 화장되었으며, 그들의 눈은 사랑스럽고, 만개한 연꽃잎만한 크기
이다. 매혹적인 목소리가 이어진다. "그것들을 보세요. 높으신 분이시

그림 80. 아쇼카 나무 아래의 약시, 600-642, 사진 제공: 인도 고고학조사국

여. 그들은 사랑스럽고, 사랑을 구하고자 하는 생각이 없습니다. 오, 높으신 분이시여. 가슴 위에 둥근 모양으로 자리한 탱탱한 그들의 가슴을, 높게 위치한, 허리에 둥근 세 개의 매혹적인 주름과 넓은 엉덩이의 우아한 몸매 선을 보세요. 그들의 넓적다리는 코끼리의 코와 같고, 그들의 팔은 두툼해 팔찌를 볼 수 없고, 허리는 반짝이는 거들로 장식되어 있습니다. 오, 높으신 분이시여. 그들을 보아 주시기를. 그들은 백조와 같이 우아하고, 심장으로 느낄 수 있는 달콤한 사랑의 언어를 말합니다. 이것들 이외에도, 그들은 신성한 육체적 쾌락에 있어 최고의 전문가들입니다. 오, 높으신 분이시여. 그들을 보아 주시기를. 그들은 당신의 노예입니다." 붓다는 이 유혹을 이겨냈다.

3번 석굴에 새겨져 있는 조각은 이 장면을 묘사하고 있다(그림 79). 마라의 매력적인 딸들이 뜨리방가 포즈로 중심에 조각되어 있다. 르네 그로세(Rene Grousset)는 이 조각들을 다음과 같이 언급하고 있다: "꽃과 같은 우아함, 몸매의 자유로움, 표정의 다양성 등을 지닌 아잔타의 누드 여자 조각상들은, 말하자면 힌두 여인상의 시처럼 그들을 만들고 있다. 예를 들면, 마라의 공격에서, 우리는 한 때는 어린이 같고, 또 순진하지 않은 요부들의 유혹적인 책략과 음란함으로 가득 찬 그들의 유혹을 읽을 수 있다."[1]

붓다가 설법과 자신의 공동체를 형성하면서 네팔 근처 갠지스 강 하류를 여행할 때, 늙고 쇠약해진 그의 아버지 슈도다라가 그가 죽기 전에 그를 보고 싶다고 사신을 보내 왔다. 붓다는 고향으로 가서 그의 아버지와 부인과 그의 아들 라훌을 만났다. 그러나 그곳에서 붓다는 아버지의 호의를 거절하고, 탁발을 계속했다. 붓다는 머리 뒤로 광배를 가진, 실물보다 훨씬 크게 묘사가 되어 있으며, 반면 그의 부인과 아들은 그 앞에서 작게 그려졌다. 조각은 이런 식으로 다른 사람과 비

1) Grousset, R. *The Civilization of the East, India*, pp. 44, 46 and 156

교해서 그의 위대한 인성을 표현하였다(그림 78).

붓다는 쿠시나가르의 히란야바띠(Hiranyavati) 강 둑을 따라 살나무가 많은 동산에서 80세를 일기로 입적하셨다.

그림 81. 마라의 딸들, 제 16굴, 아잔따, 600-642, 사진 제공: 인도고고학조사국

아쇼카 나무아래의 약시를 주제로 한 조각도 아잔 타에서 매력적으로 조각으로 표현되었다. 아쇼카 나 무 아래서 꽃을 든 소녀가 뜨리방가 포즈로 서 있다. 그녀의 눈은 타원형이고, 관능적인 눈은 긴 모양으 로 조각되었다. 그녀의 가슴과 넓적다리는 풍만하 고, 황금으로 된 거들을 입고 있었다. 이 조각은 세련된 단순미를 보 여준다(그림 80).

아잔타에서 종교적 신심은 건축, 조각, 그리고 회화에 통일성으로 녹아서 불교 예술의 가장 뛰어난 유적 중의 하나를 생산하였다.

아우랑가바드(Aurangabad)

9개의 석굴이 마하라슈뜨라, 아우랑가바드 근처의 가파른 절벽에 만들어졌다. 4번 석굴은 사따바하나 시기까지 제작 시기가 거슬러 올 라간다. 다른 석굴들은 굽따 왕조 이후에 만들어졌다. 비하라의 구조 는 기둥이 있는 현관을 지나면 사각의 승방이 있다. 3번 석굴은 홀에 기둥이 있는데 벽 쪽으로 승려들의 방들이 위치해 있다. 2번 석굴은 승려들의 방 없이 홀 하나만 있다. 6번과 7번 석굴은 승려들의 방이 신상이 모셔진 성소를 둘러싼 둥근 보행 공간과 떨어져 있다. 정육면 체의 기반과 그 위로 선 기둥은 화려한 모양이고, 기둥 가운데가 부드 럽거나 아니면 세로로 홈이 파져 있다. 기둥 위에는 화분 밖으로 꽃이 넘쳐 흐르는 모양의 주두가 엔테블러처(entablature)를 지지하고 있 다. 기둥에는 둥근 모양과 반만 묘사된 연꽃 장식이 새겨져 있다. 붓 다, 보살, 신자 등의 여러 인물들이 고부조로 성소와 석굴 입구를 장

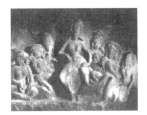

그림 82. 무희들, 아우랑가바드, 6세기, 사진 제공: 인도고고학 조사국

식하고 있다.

이 석굴은 무희를 묘사한 일련의 부조들로 유명하다. 무희는 6명의 여자 악사들에 둘러싸여 가운데에 있는데, 세 명이 그녀를 둘러싸고 양 옆에 위치해 있다. 모두 반나체의 의상을 하고 있다. 무희의 포즈는 관능적인데, 그녀는 몽상에 정신을 잃은 듯 하다. 악사들 중 한명은 대나무 피리를 불고 있는데, 지금도 인도의 시골에서는 인기가 있는 악기이다(그림 82).

이 석굴 중 하나에는 세 명의 매력적인 여성상이 있는데, 허리 위로는 누드이고, 허리 둘레에 거들을 입고 있다. 그들은 거의 살아 있는 듯 보인다. 그들은 발리 섬의 여인들이 축제 시에 입는 것과 같은 주목할 만한 머리 장식을 쓰고 있다. 보통 방문객들은 이것을 보고 감동을 받지 않을 수 없는 매력적인 조각이다(그림 84).

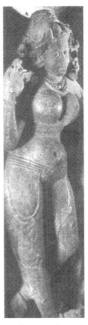
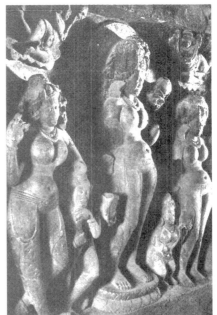

그림 83. 그림 84의 세부
그림 84. 여자 조각들, 아우랑가바드, 6세기, 사진 제공: 인도고고학조사국

12장

서 짤루꺄 왕조
바다미, 아이홀, 빳따다깔
6세기에서 8세기까지

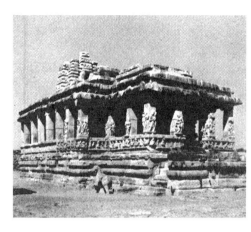

그림 85. 두르가 사원, 아이홀, 6세기, 초기 서 짤루꺄 왕조, 사진 제공: 인도고고학조사국

까르나따까(Karnataka) 주, 비자뿌르(Bijapur) 지역의 외딴 곳에 아주 아름다운 조각들이 있는 사원군이 있는데, 바다미, 아이홀, 빳따다깔이 그곳이다. 이 사원들은 웃따르 쁘라데시의 아요댜(Ayodhya)에서 왔다고 전해지는 서 짤루꺄 왕조가 건설하였다. 그들은 쌉따마뜨리(Saptamatri)라고 하는 일곱 명으로 구성된 모신(母神)의 보호 아래 살았으며 전쟁의 신인 까르띠께야를 선호하였다. 비쉬누 화신 중 하나인 멧돼지(varaha)의 형태도 그들이 숭배한 형태이다. 초기 짤루꺄인들은 비쉬누 신을 섬겼는데, 후에는 쉬바신도 동등하게 믿었다.

뿔라께신 1세(Pulakesin I, 통치 536년-566년)는 짤루꺄 왕조의 창시자이다. 그는 수도를 바다미로 정했으며, 543년에 그곳 언덕에 요새를 건설하였다. 그의 후계자 끼르띠바르만 1세(Kirtivarman I, 566년-597년 통치)는 사원과 다른 건축물로 바다미를 아름답게 조성하

그림 86. 뱀위에 앉은 비쉬누 묘사인 아난뜨나그, 바다미, 제 3굴, 578년경, 사진 제공: 인도고고학조사국

그림 87. 비쉬누의 화신인 나라싱하 바다미, 578년경

그림 88. 마하비르, 바다미, 서 짤루꺄, 7세기

였다. 다음 왕인 망갈레샤(Mangalesha, 597년 즉위)는 선왕의 재임기간에 건축을 시작한 바다미의 비쉬누 석굴 사원을 완성하였다.

뿔라께신 2세(609년에서 642년까지 통치)는 북인도 최고의 군주 하르샤(Harsha)의 침략을 성공적으로 막아냈다. 620년경에는 나르마다 강이 하르샤의 북인도 왕국과 짤루꺄의 남인도 왕국의 국경으로 인정되었다. 뿔라께신 2세는 641년과 642년에 페르시아하고도 관계를 가졌다. 그는 620년 페르시아의 왕인 쿠스로(Khusrau)에게 사절단을 보내기도 했다. 그의 여행 동안에 현장은 짤루꺄의 두 번째 수도였던 나식(Nasik)에서 뿔라께신을 만났다. 그는 왕에게서 호의적인 인상을 받아 다음과 같은 기록을 남기었다: "그의 사고 범위는 넓고 심오하였다. 그는 동정과 자비를 넓게 베풀었다."[1]

뿔라께신 2세는 빨라바 왕인 나라싱하(Narasimha)와 전쟁을 벌였는데, 전투에서 목숨을 잃었다. 말릭아르주나(Mallikarjuna) 사원에 남아 있는 비문은 빨라바 왕의 바다미 점령을 증언하고 있다.

끼르띠바르만 2세는 744년 왕위에 올랐는데, 라슈뜨라꾸따(Rashtrakuta) 왕조를 설립한 그의 장수 단띠두르가(Dantidurga)에게 전복 당하였다. 이것이 서 짤루꺄 왕조의 종말이다.

서 짤루꺄 왕조의 수도였던 바다미는 북쪽과 남동쪽의 커다란 바위 언덕 사이의 출구에 위치해 있었다. 언덕 아래 부분 사이 마을의 동쪽에 건설된 댐은 마을에 물을 공급해 주는 커다란 저수지를 형성하고 있다. 이 저수지의 북쪽을 따라 오래된 사원들이 있는데 이들 대부분은 커다랗고 단단한 바위 덩어리를 파 지어진 것이다. 반면 사원들 뒤쪽 언덕에는 부서진 요새가 있다. 바다미는 640년 빨라바 왕에 의해 파괴되었다. 라슈뜨라꾸따 왕조가 753년 그곳을 점령하였다. 가장 최근에는 1818년에 마라타(Marathas)를 물리친 영국군이 점령하였다.

1) Beal, S. *Chinese Accounts of India*, Vol. II, p. 459

남동쪽 언덕의 급경사면에는 유명한 석굴 사원이 있다. 사원의 수
는 총 4개이다. 4개의 석굴 사원이 공통적으로 가지고 있는 다음과
같은 특징들이 있다. 기둥이 있는 베란다와 열주(列柱)가 있는 홀, 그
리고 신상이 조각되어 있는 사원 안쪽의 사각의 방이 그것이다.

언덕 서쪽 가장 낮은 곳에는 쉬바 석굴 사원이 있다. 석굴의 왼쪽에
는 춤추는 쉬바를 보여주는 강력한 상이 있다. 그는 손에 뱀과 드럼,
삼지창(Trisula), 현악기를 들고 있다. 그의 다른 손은 다른 춤 동작을
하고 있는데, 이는 짤루꺄 예술의 걸작이다.

서 짤루꺄 왕조의 조각은 힌두교의 부활에 자극 받았다. 힌두교 관
념에 따르면, 신은 세 가지 측면을 갖는데, 창조자, 유지자, 파괴자가
그것이다. 4방위를 보는 4개의 머리를 가진 브라흐마는 창조자이다.
비쉬누는 유지자이다. 그의 색상은 깊고 투명한 파란색인데, 그것은
하늘의 색이다. 어떤 조각에서 그는 똑바로 서서 경직된 포즈를 취하
고 있는데 우주의 기둥으로서 자신의 성격을 반영한다. 에너지의 근
원이자 삶을 유지시켜 주는 태양은 그의 주요 상징이다. 삶의 바퀴인
짜끄라(Chakra)는 스와스띠까(Swastika)에서 진화한 형상이다. 그가
목에 걸치고 있는 보석, 까우스뚜바(Kaustubha)는 세계의 순수 정신
이자, 깨끗하고, 우주 공간을 상징한다. 화살은 태양의 빛과, 행위와
인식 능력을 상징한다. 오른 손에 든 빛나는 칼은 때때로 무지란 칼집
안에 숨기는 신성한 지혜를 상징한다. 역시 다른 오른 손에 든 철퇴는
지혜의 힘을, 원반은 무기와 같은 사고하는 마음으로 바람보다 더 빨
리 날아간다."[2]

짐머에 따르면, "세계의 유지자로서 비쉬누의 역할은 우주의 삶의
과정에 관여하는 적대적 에너지 사이에서 중재자의 기능을 한다. 그
리고 그는 파괴적이고 분열시키는 힘을 뿜어내는 것을 삼가한다."고

그림 89. 망고 나무 아래의 여
인, 바다미, 서 짤루꺄, 6세기

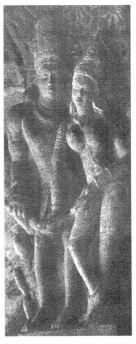

그림 90. 연인, 바다미, 서 짤루
꺄, 사진 제공: 인도고고학조사국

2) Havell, E. B. *The Ideas of Indian Art,*

그림 91. 천상의 연인, 바다미, 서 짤루꺄, 6세기, 사진 제공: 인도고고학조사국

그림 92. 연인, 바다미, 서 짤루꺄, 6세기, 사진 제공: 인도고고학조사국

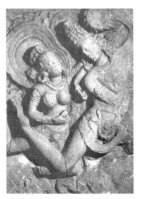

그림 93. 하늘을 나는 간다르바, 두르가 사원, 아이홀, 6세기, 사진 제공: 인도고고학조사국

한다.[3]

　3번 석굴은 비쉬누 사원인데, 영원의 뱀인 아난뜨나그(Anantnag)의 또아리 위에 앉아 있는 비쉬누의 머리 뒤를 뱀들이 자신들의 머리로 덮개를 만든 모습을 보여주고 있다(그림 86). 비문에 따르면, 이 사원은 578년에 건립되었는데, 이 시기는 끼르띠바르만 1세의 재임 기간과 관계가 있다.

　짤루꺄의 왕들은 넓은 마음을 가지고 있어 자이나교에 대해서도 관대했다. 4번 석굴은 자이나교 창시자에게 바쳐진 사원이다. 고요와 평화의 분위기를 자아내는 명상에 잠긴 앉아 있는 마하비라(Mahavira) 상이 있다(그림 88). 붓다와 동시대 사람인 바르다마나 마하비라(Vardhamana Mahavira)는 비하르 주 북쪽 바이샬리(Vaisali)에서 기원전 540년에 태어났다. 그의 아버지는 전사 계급의 수장이었으며, 그의 어머니는 릿차비족의 공주였다. 마하비라는 30의 나이에 수행자가 되었으며, 비폭력의 교리를 설법하며 이곳 저곳을 옮겨 다녔다. 그는 기원전 현재 라즈기르 근처, 빠와뿌리(Pavapuri)에서 기원전 468년 72세를 일기로 숨을 거두었다.

　자이나교에 따르면, 땅의 개간도 살아 있는 존재에 대한 폭력이라고 한다. 따라서 자이나교는 무역과 상업 그리고 돈 빌려주는 것을 자신들의 직업으로 삼았는데, 최근에는 기업가도 포함이 된다. 그들은 산스끄릿보다 쁘라끄릿어를 선호하였고, 자신들의 문헌에도 이를 적용하였다. 자이나교는 인도 전역에 퍼졌는데, 많은 자이나 사원들은 힌두교와 불교 사원과 공존하였다.

　가장 아름다운 조각은 3번 석굴에 있는 베란다에 있는 여자상이다. 망고 나무아래 사랑스런 여인이 과일을 들고 서 있다(그림 89). "우아하게 생기 넘치는 몸매는 머리에 두른 보석 달린 긴 장식과 유연한

3) Zimmer, H. *The Art of Indian Art*, p. 87

허리와 미세한 변이에서 보듯 갸름한 허리와 합쳐지는 긴 다리에서 이미 강조된 길이로 특징지을 수 있다. 겨드랑이에서 발목까지 내려오는 생기 넘치는 몸매는 새로운 여성적 매력의 새로운 이미지가 무엇인지를 완벽하게 보여주고 있다. 섬세하고, 좁은 허리라인에 대해 가슴과 엉덩이 그리고 넓적다리의 넉넉함으로 대변된, 오래된 형식의 마지막 흔적은 확실히 버려졌다. 대신에 여성적 존재와 육체의 영혼을 구체화시키는 정신적인 가녀림을 선호하여 천상적 정신성에 접근하면서 부드러운 관능미가 묘사되었다.”고 짐머는 말한다.[4]

어떤 기둥에는 상대방에게 반해 정신이 없는 한 쌍이 조각되어 있다. 그들이 왕관을 쓰고 있다라는 점을 고려한다면, 그들은 아마도 왕족일 것이다(그림90). 다른 기둥에서는 한 쌍의 남녀가 사랑스런 포즈를 하고 있다(그림 92). 이러한 사랑스런 장면은 메달리온에서도 볼 수 있다. 여인의 얼굴 표정으로 미루어, 여인이 그 상황을 즐기고 있음을 알 수 있다(그림 90).

6세기와 7세기와 짤루꺄 왕들의 후원 하에 아이홀에 많은 사원이 건립되었다. 그 수는 70여개에 이르는데, 그 중 30여개는 울타리를 가지고 있다. 이것은 한때 아이홀이 사원 도시였음을 보여주는 것이다. “이 사원의 부조들은 거의 서정적인 리듬을 조각들이 공유한 것과 같은 부드러운 몸매가 특징이다.”라고 사라스와띠는 말한다. “조각의 형태는 감각적일 뿐 아니라 섬세하다. 호리호리하고 긴 모양을 그들은 선호했다.”라고 사라스와띠는 말한다.[5]

아이홀 마을 북서쪽으로 마하쁘라바(Mahaprabha) 강이 흐르는데, 거기에 6세기에 지어진 두르가 사원이 있다. 법당의 길이가 13m의 네이브와 두 개의 측랑(側廊)이 있는 두 줄로 된 기둥이 있다. 지붕은 편평하고 석판으로 이루어져 있다. 성소(聖所 garbha-grha)위로 시카라

그림 94. 브라흐마, 핫짭빠-구디, 아이홀, 6세기, 짜뜨라빠띠 쉬바지 박물관 소장, 뭄바이, 사진 제공: 인도고고학조사국

그림 95. 그림 94의 세부

그림 96. 여신 강가, 난디만다빠, 말릭까르주나 사원, 빳따다깔, 740년

4) Zimmer, H. *The Art of Indian Art*, p. 86
5) Saraswati, S. K. *A Survey of Indian Sculpture*, p. 149

그림 97. 한 쌍의 왕족, 말릭까 르주나 사원, 빳따다깔, 740년

그림 98. 그림 97의 세부

(Sikhara)가 솟아 있고, 육중한 기둥이 받치고 있는 위가 덮인 처마가 있는 베란다가 있다. 거기에는 몇몇 뛰어난 조각이 있다(그림 85).

두르가 사원의 기둥은 압사라와 장식용 소벽으로 꾸며졌다. 짐머는 성소는 여신들이 사는 천상의 거주지를 본 따 만들었고, 아름다운 여인들이 하고 있는 장식은 충실한 신자들을 위해 내세에 저장해 둔 감각적 쾌락과 사랑의 즐거움을 대표한다고 믿었다. 이러한 신자들은 후에 압사라의 배우자인 간다르바가 되는데, 그들은 이러한 것들을 이승의 진실어린 믿음 뒤에 따르는 보상으로 즐긴다.

하늘을 나는 간다르바가 새겨진 석판은 두르가 사원 안에 있던 것인데, 현재 뉴델리 인도국립박물관에 소장중이다. 그것은 인도 조각의 걸작이다. 그 석판의 아름다움을 언급하면서, 짐머는 다음과 같이 말하였다. "이러한 날아오름은 완벽한 통일 안에서의 조화 내에서 육감적이고, 꿈처럼 떠도는 구성의 주 주제이다. 육체와 그들의 세세함은 일치하지 않지만, 하나의 역동적인 상형문자 속으로 녹아들었는데, 마치 천상의 축복 속에서 날아오름을 의미하는 것 같았다."

국립박물관은 이 부조를 위해 석고를 제작하였고, 출판을 위해 이 조각의 인장을 채용하였다. 의심할 바 없이, 이 조각은 예술을 사랑하는 모든 이들이 좋아하는 인도의 위대한 조각 작품 중의 하나이다. 유럽이나 페르시아 예술에서 천사나 요정은 그들의 어깨에 새 날개가 있는 이미지로 묘사된다. 그것들은 매우 부자연스럽게 보인다. 여기 아이홀에서 조각가는 간다르바의 몸을 가볍게 처리하였고, 우아한 곡선으로 그들의 도띠를 처리하였으며, 그들 다리의 배열은 그들이 날고 있음을 암시한다(그림 93).

가장 뛰어난 브라흐마 신의 이미지도 아이홀에서 나왔다. 원래는 핫짜빠-구디(Haccapya-Gudi) 사원에 있던 것을 현재는 뭄바이 짜뜨라빠띠 쉬바지 박물관(Chhatrapati Shivaji Museum)에 보관중이다. 브라흐마 신은 연화좌에 앉아 있다. 오른쪽으로는 브라만이 타고 있

는 거위가 있다. 양쪽에는 브라흐마 신을 경배하는 신도들이 있다. 나신을 덮기 위해, 허리 둘레에 끈으로 묶은 얇은 옷을 입고 있다. 이 의상은 당시 일반 사람들이 착용하던 옷차림이다(그림 94). 그림 95는 창조자로서의 브라흐마를 보여주는 훨씬 친숙한 이미지이다. 얼굴은 몰입과 고요함으로 삼매경에 빠진 모습을 하고 있다.

브라만교와 자이나교의 다른 사원군은 7세기와 8세기 바다미에서 16km 정도 떨어진 빳따다깔에 건설되었다. 그곳은 짤루꺄 왕조의 두 번째 수도였다. 짤루꺄 왕들의 즉위식은 여기서 거행되곤 하였다. 10개의 사원 중에, 빠빠나트(Papanath), 말릭아르주나(Mallikarjuna), 비룹빡샤(Viruppaksha) 사원에는 뛰어난 조각상이 꽤 있다.

비룹빡샤 사원은 빳따다깔에서 가장 커다란 사원인데 740년에 짤루꺄 왕 비끄람아디땨 2세의 부인이 지었다. 쉬바 신에게 헌정되어 그것은 현재에도 사용 중인 쉬바 사원이다. 그것은 아주 커다란 규모로, 모르타르(mortar)없이 촘촘히 이은 돌을 사용해 지었다. 이 사원의 건축가는 군다(Gunda)이다. 이 사원은 빨라바 영향을 보여준다. 사원의 건축을 위해, 짤루꺄 왕조가 빨라바 왕조의 수도인 깐치뿌람(Kanchipuram)을 정복했을 때, 거기에 있던 인부들과 건축가들을 데리고 와 작업하도록 만들었다. 이 사원은 드라비다(Dravidian) 사원의 전형을 보여 주고 있는데, 성소 위로 높게 피라미드처럼 위로 갈수록 줄어드는 구조물과 그 위에 탑이 놓여 있다. 법당 앞에는 모임을 위한 홀과 현관이 있다. 빛은 홀의 외벽에 난 구멍 뚫린 창을 통해 들어온다. 쿠마라스와미는 이것을 인도의 가장 고귀한 구조라고 불렀다.[6]

말릭아르주나 사원은 비룹빡샤 사원과 인접해 있는데 그것과 상당히 유사하다. 쉬바에게 바쳐진 이 사원은 로까마하데비(Lokamahadevi)의 여동생이자 비끄람아디땨와 그의 부인이었던 뜨

그림 99. 연인, 난디만다빠, 말릭까르주나 사원, 빳따다깔, 740년

그림 100. 연인, 말릭까르주나 사원, 빳따다깔, 740년

6) Coomaraswamy, A. K. *History of Indian and Indonesian Art*, p. 95

그림 101. 왕 비끄람아디따 2세
와 왕비 뜨라일로꺄마하데비

그림 102. 술 취한 연인, 말릭까
르주나 사원, 빳따다깔, 740년

라일로꺄 마하데비(Trailokya Mahadevi)의 이름을 따 뜨라일로께쉬
와라(Trailokyesvara)라고 불렸는데, 깐치에서 그녀 남편의 승리를 축
하하기 위해 건립되있다. 왕은 왕다운 포즈를 취하고 있는데, 그의 왼
손은 부인을 보호하는 것처럼 그녀의 어깨 위에 얹어 있다. 이 사원은
깐치에 있는 까일라스 사원을 본따 만들어졌다.

말릭아르주나 사원에는 많은 아름다운 조각이 있다. 이 사원의 난
디만다빠(Nandimandapa)[7]에는 강가 여신의 사랑스런 이미지가 있
다. 그녀는 두 명의 난쟁이의 시중을 받으며, 왼손에는 쪼리를 들고,
뜨리방가 포즈를 취하고 있다(그림 96). 사원 안에는 왕족인 듯한 남
녀상이 있다. 여인의 머리 모양은 아주 인상적이다(그림 97과 98). 난
디만다빠에 서 있는 한 쌍은 거의 황홀경에 빠져 있다(그림 99). 어떤
다른 여성상들은 마투라의 조각을 연상시키듯 육중하다(그림 100).
술을 마시는 장면도 묘사되어 있다. 한 사람은 오른손에 술잔을 들고
있고, 술 취한 듯 보이는 여인은 균형을 잃고, 거의 넘어질 듯하다(그
림 102).

빠빠나타의 쉬바 사원은 비룹빡샤 사원의 남쪽에 있다. 북인도 스
타일로 7세기 말에 지어졌다. 비문에 따르면, 이 사원의 조각가는
발라데바(Baladeva)와 짠감하(Changamha)가 건축가 사르와싯디
(Sarvasiddhi)의 제자인 레와디-오밧자(Rvadi-Ovajja)와 함께 이 사
원을 지었다고 한다. 사원의 안은 육중한 기둥들과 함께 바위에 지은
듯한 사원을 밀접하게 닮았다(그림 104). 난디만다빠에는 기둥과 벽
에 미투나(Mithuna) 상이 새겨진 화려한 16개의 기둥이 있다(그림
105). 압사라는 뜨리방가의 포즈로 구석에 서 있다(그림 106). 그녀
는 부드러운 미소를 머금고 있다. 그녀는 짤루꺄 왕조의 이상적 여성
미를 보여 주고 있다.

7) 〈난디가 모셔져 있는 전실(前室)〉

◀◀ 그림 103. 유희, 말릭까르
주나 사원, 빳따다깔

◀ 그림 104. 빠빠나트 사원 내
부, 빳따다깔, 740년

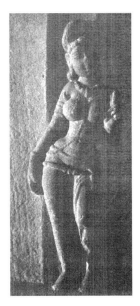

◀◀ 그림 105. 연인, 빠빠나트
사원, 빳따다깔, 740년

◀ 그림 106. 압사라, 빠빠나트
사원, 빳따다깔, 740년

13장

빨라바와 초기 빤댜 왕조
드리비다, 나라와 사람, 마말라뿌람과 깔루가말라이의 조각, 6세기에서 8세기까지

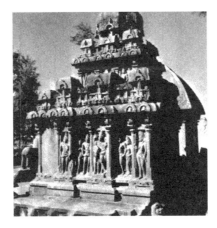

그림 107. 다르마라자 라타, 마말라뿌람, 빨라바 왕조, 7세기 초반

　지금의 따밀 나두 주를 포함한 드라비다 지역은 비옥한 땅이다. 쪼베리(Cauvery), 바이가이(Vaigai), 빨라르(Palar)와 같은 강들은 땅을 더욱 기름지게 만든다. 18가지의 쌀과 밀이 자란다. 따밀어 고전인 『티룩꾸랄 티루발루바르(*Thirukkural Thiruvalluvar*)』는 존경받는 직업으로서 농업을 칭송하고 있다. "힘든 육체 노동을 포함한 농업은 모든 직업들 가운데 가장 좋은 것이다. 농부는 모든 문명의 축이다."라고 언급한다. 그것은 더 나아가 어떻게 농부들이 왕의 번영에 책임이 있는가를 말하고 있다. "만일 농부들이 존경받고, 격려 받는다면, 왕의 힘과 명망은 더욱 지속될 것이다."라고 적고 있다. 2세기의 일랑고 아디갈(Ilango Adigal)은 '농부는 왕의 승리와 가난한 자의 복지에 대한 책임이 있다'라고 말하고 있다.

　농부에는 두 종류가 있는데 지주와 소작농이 그것이다. 지주는 왕

족과의 정략 결혼을 통해 특권을 다진다. 지주는 스
스로 땅에서 쟁기질을 하지 않고, 일꾼들을 고용한
다. 쌀의 모내기나 수확 그리고 근채(根菜) 작물을
캐는 것은 여자 일꾼들이 하였다.

　기원후 2세기 이전, 상감(Sangam) 시대의『빳띠
납빨라이(*Pattinappalai*)』와 기원후 2세기의『칠라
빠티까람(*Chillapathikaram*)』을 보면, 다양한 농경
법에 대해 서술하고 있다.『칠라빠티까람』은 서 가트
(Western Ghats)로 알려진 말라야(Malaya) 산에서
자라는 백단 나무에 대해서도 언급하고 있다.『칠라
빠티까람』은 비단과 백단, 장뇌(樟腦), 정향, 육두구

그림 108. 드라우빠디 라타, 마말라뿌람, 빨라바 왕조,
7세기 초반

(肉豆蔲), 계피와 같은 향신료 등을 싣고 남동 아시
아에서 드라비디아 지역의 해안으로 이동했던 배들에 대해서도 언급
하고 있다.

　"생필품도 풍부했고, 나라 안팎으로 무역활동도 나름대로 활발하
였다. 물질 문화의 수준도 상당히 높았고, 정신적인 영역에서도, 인도
에 새로 이주한 아리얀들과 그 이전 선주민들의 형식과 관습의 점진
적인 통합도 이루어졌다. 초기 타밀 문헌이 남긴 일반적 인상은 사회
적인 조화, 보편적인 만족과 행복이었다."[1]이것은 의심할 바 없이 예
술의 탄생과 발달에 적절한 환경이었다.

　7세기에 남인도를 방문한 현장은 오랜 시간이 흘렀음에도 불구하
고 지금도 그 관찰이 옳다고 할 수 있을 정도로 이 지역 사람들에 대
한 예리한 관찰을 남겼다. 그는 드라비다 지역에 대해 다음과 같이 말
하였다. "땅은 기름지고, 규칙적으로 경작되며, 풍부한 곡식을 산출한
다. 많은 꽃과 과일이 있다. 귀한 보석과 물품도 생산한다. 날씨는 뜨

1) Sastri, K. A. N. and Srinivasachari, G. *Advanced History of India*, p. 181

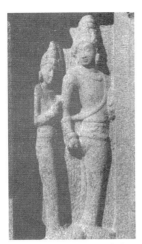

그림 109. 마헨드라바르만과 그의 부인, 아르주나 라타, 빨라바 왕조, 7세기 초반

겁고, 사람들의 성격은 용기가 있다. 그들은 정직과 진리에 대한 깊은 믿음을 가지고 있고, 많이 배운 자를 공경한다."

이 지역은 6세기 중반에서 9세기 초반까지 빨라바 왕조가 통치하였다. 빨라바 양식은 후원자에 따라 다음과 같이 분류할 수 있다. 마헨드라 양식(Mahendra Style, 600-625), 마말라 양식(Mamalla Style, 625-674), 라즈시마(Rajsimha)와 난디바르만 양식(Nandivarman Style, 674-800), 아빠라지따 양식(Aparajita Style, 9세기 초반).

싱하바르만(Simhavarman, 통치 550-558)은 깐치에 수도를 정하고 빨라바 왕조를 세운 이다. 그의 아들 마헨드라바르만 1세(Mahendravarman, 통치 600-630)은 시인이자 음악가, 그리고 열성적으로 사원 건축을 한 왕이었다. 그는 타밀 지역에 바위를 깎아 만든 사원을 도입하였다. 그의 별명 중 하나가 피치뜨라칫따(Vichitrachitta)인데, 그의 뛰어난 상상력을 기리는 말이다. 마헨드라바르만 1세와 그의 두 부인은 마말라뿌람의 바위 사원의 벽에 묘사되어 있다(그림 109). 아르주나 라타(Arjuna Ratha)에 묘사된 마헨드라바르만의 강인한 신체와 두 부인의 아름다움에 대해 짐머는 다음과 같이 말한다. "강인한 다리 위에 굳게 서 있는 넓은 어깨와 가슴을 지닌 평온한 집중의 왕의 모습과 두 부인의 가녀린 몸매가 대비를 이루고 있다. 그들은 머리를 약간 숙이고 있고, 그들의 섬세한 팔다리와 부드러운 몸은 머리에 쓴 관으로 인해 실제보다 커 보인다. 두 여인은 부드러운 미풍에 흔들리는 긴 줄기 위의 꽃과 같다."[2]

빨라바의 예술은 의심할 바 없이 아마라와띠의 영향을 받았다. 그러나 인도 아대륙의 다른 지역의 예술과 비교해 볼 때, 그들은 자신들만의 독특한 인간 형태의 이상을 발전시켰다. 그것은 남성적 강인함과 전형적인 인도 여성의 우아함과 비교된다.

2) Zimmer, H. *The Art of Indian Asia*, p. 86

7개의 라타로 유명한 마말라뿌람은 벵갈만에 위치해 있다. 기원후 얼마간 이곳은 로마 제국과의 해상 교역을 한 중요한 항구 중의 하나였는데, 로마의 주화가 여기서 발견되었다. 이 도시에 대해서는『에유트라 해 안내서(*Periplus of the Erythraean Sea*)』와 프톨레미(Ptolemy)의『지리학(*Geography*)』에 인용되어 있다. 현재 남아 있는 유적은 7세기 초반인 빨라바 왕조 때부터이다. 해안으로부터 멀지 않은 곳에 하나의 돌을 깎아 만든 다섯 개의 사원이 있는데, 각기『마하바라따』에 나오는 다섯 빤댜바족의 이름이 붙어 있다. 빤댜바족은 이 사원들과 아무런 관계가 없으나, 이러한 명칭은 빤댜바족들이 그들의

그림 110. 두르가 마히샤수라-마르디니, 마헤샤 만답, 마말라뿌람, 빨라바 왕조, 7세기 초반

망명하는 동안에 만들었을 것이라는 근거 없는 믿음에 기인한다. 화강암으로 된 하나의 바위를 파 만든 각각의 사원들은 모양이 다 다르다. 다르마라자 라타(Dharmaraja Ratha)에서 보는 것처럼, 하부구조는 조그만 건물 모양이나, 상부구조는 피라미드 모양의 사각형의 기단부를 가진 사원(그림 107), 드라우빠디(Draupadi) 라타처럼 이엉을 얹어 만든 사각형 기단부의 자그마한 집모양을 한 것(그림 108), 비마(Bhima) 라타처럼 감실이 있는 사각형 기단부의 단층짜리 사원, 불교 승원처럼 후진(後陣)을 가진 사하데바(Sahadeva) 라타가 그것이다. 퍼거슨과 버기스는 이 사원군은 원래 남쪽 끝이 높이 약 12m였고, 북쪽 끝이 높이 약 7m 정도 되는 하나로 된 커다란 바위군이었으나 마헨드라바르만의 후원 하에 사원으로 나중에 만들어졌다고 믿었다.

마말라뿌람에서 가장 뛰어난 부조는 7세기 초에 만들어진 지상에 내려오는 강가 여신의 하강을 커다란 바위 표면에 묘사한 조각이다. 바위 사이의 자연적으로 갈라진 틈으로부터 세차게 흘러나오는 물은 갠지스 강을 상징한다. 쉬바 사원 앞에 고행을 하며 손을 모은 바기라

그림 111. 비쉬누 아난뜨사야나, 마말라뿌람, 빨라바
왕조, 7세기 초반
그림 112. 비쉬누 뜨리비끄라마, 마말라뿌람, 빨라바
왕조, 7세기 초반

타(Bhagiratha)가 있다. 바위의 갈라진 틈은 뱀이 장악하고 있다. 그 양쪽 위로는 간다르바가 있다. 기도하는 수행자, 성지 순례자, 신성한 강물 쪽으로 향하는 많은 동물들 등의 많은 세세한 묘사들이 이 뛰어난 구성의 매력을 더해주고 있다. 갠지스 강 물줄기의 양쪽으로 여러 명의 수행자들과 뱀, 그리고 동물들이 자리하고 있다. 묘사된 동물은 남인도의 숲속에서 많이 볼 수 있는 사슴과 사자들이다. 모든 피조물들은 은혜 넘치는 물 주변으로 몰려 들었다.(그림 113) "이 부조는 구성의 너비에 있어 고전 예술의 걸작이다."라고 그로세는 말한다.

라타가 만들어짐과 동시에 석굴도 제작되었다. 가장 중요한 것 중 하나가 뜨리무르띠(Trimurti)가 있는 석굴인데, 여기에는 세 개의 방이 있다. 그 방에는 각각 신상이 모셔져 있다. 두르가 굴에는 악마인 마히샤수라(Mahishasura)와 싸우는 사자를 타고 있는 두르가와 뱀 셰슈나그(Sheshnag)에 위에 있는 비쉬누가 조각되어 있다. 가장 중요한 굴은 무릎을 꿇은 사자가 지탱하는 기둥이 있는 열주식의 바라하(Varaha) 굴인데, 락쉬미(Lakshmi) 여신과 두르가, 그리고 바라하가 네 개의 부조로 장식되어 있다.

위대한 여신인 두르가는 쉬바의 부인이자 히말라야 신 히마바뜨의 딸이다. 쉬바의 여성적 에너지인 샥띠(Shakti)로, 그녀는 두 가지 측면을 가지고 있는데, 온순한 측면과 사나운 측면이 그것이다. 그녀는 사자를 타고 다니기 때문에, 싱하 바히니(Sinha-vahini)라는 명칭이 붙었다. 여기서 그녀는 물소의 형태인 악마 마히샤를 죽이는 사자를 탄 아름답고 힘이 넘치는 여인으로 묘사된다(그림 110).

여러 마리의 뱀이 차양을 만들어 셰스나그 위에서 잠을 자는 비

쉬누의 이미지를 볼 수 있다. 그것은 위엄 있는 평
온함과 자극적인 경외감, 그리고 헌신의 느낌을
준다(그림 111). 비쉬누의 이름인 뜨리비끄마라
(Trivikrama)는 세 단계로 세상 일에 관여하는데, 다
른 강력한 이미지를 지닌 조각으로 묘사된다(그림
112). "비쉬누는 전 우주에 걸쳐 다른 개념으로 관여
한다. 세 군데에서 그는 자신을 관여시키는데, 첫 번
째는 땅위에, 두 번째는 대기 중에, 세 번째는 하늘에
관여한다."라고 주석가는 말한다. 보는 이에게 깊은
감명을 주는 위엄이 빨라바 조각에는 있다.

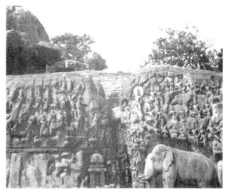

그림 113. 강가 여신의 하강, 마말라뿌람, 빨라바 왕
조, 7세기 초반

마헨드라바르만 1세의 뒤를 이은 나라싱하바르만 마하말라
(Narasimhavarman Mahamalla, 통치 630-668)는 레슬러이자 전사였
다. 나라싱하바르만의 업적 가운데 하나는 싱할라(Sinhalese) 왕자인
마나베르마(Manaverma)를 복위하기 위해 행한 실론으로의 성공적
인 해병 원정이다. 나라싱하바르만은 마말빠뿌람의 항구를 아름답게
만들었다. 현장이 남쪽을 여행한 640년 무렵은 그가 통치하던 시기였
다. 그는 자이나교가 빨라바 왕조와 빤댜 왕조에서 성행하고 있음을
목격하였다. "깐치는 반경 9.5km 정도 되는 도시이다. 백 여개가 넘은
사원에 만 명 이상의 소승불교도가 살고 있다. 불교가 아닌 80개의 사
원 대다수는 디감바라(Digambara)파 자이나교에 속한다. 비록 불교
가 남인도에서는 쇠락하고 있지만, 똔다-만달람(Tonda-mandalam)
에서 불교의 위치는 두드러진다. 띠또뻬뚜 혹은 똔다만달람의 사람들
은 많이 배운 사람들을 존경하고 있다. 수도의 남쪽에서 얼마 멀지 않
은 곳에 커다란 사원이 있는데, 그곳에서는 나라의 가장 저명한 사람
들이 만나는 곳이기도 하다."[3]

3) Majumdar, R. C. *The History and Culture of the Indian People - The Classical Age*,
 p. 261

그림 114. 깔루가말라이에 있는 하나의 바위로 만든 비마나. 위: 쉬바와 빠르와띠, 아래: 가나, 빤댜 왕조 초기, 8세기, 사진 제공: 인도고고학조사국

　7세기 뿌드꼿따이(Pudkottai) 근처 싯딴나바살(Sittannavasal)에 바위를 파 세워진 자이나교 성소는 마헨드라바르만의 재임기간에 만들어진 것으로 알려져 있다. 사원 입구 앞 현관이 있고 들어가면 사각의 홀이 있다. 그곳은 아잔타 석굴의 회화 양식과 아주 유사한 벽화로 특히 유명하다. 벽화 중 가장 유명한 것은 현관 천정에 그려진 것인데, 연꽃 웅덩이에서 물을 마시는 동물을 묘사하고 있다.

　나라싱하바르만 2세 라자싱하(Narasimhavarman II Rajasimha, 통치 699-722)가 그의 아버지 빠르메쉬바라바르만(Parmeshvaravarman)의 뒤를 이었다. 그는 깐치의 까일라쉬나타(Kailashnatha) 사원과 마말라뿌람의 해안 사원(Shore temple)을 건설하였다. 다음 왕은 난디바르만 2세 빨라바말라(Nandivarman II Pallavamalla, 통치 730-800)였다. 그는 깐치에 묵떼쉬와라(Mukteshwara) 사원과 바이꾼타-뻬루말(Vaikuntha-Perumal) 사원을 세웠다. 그는 배움을 장려한 학자였다. 그의 시대에 성인 띠루망갈 알바르(Tirumangalk Alvar)가 활약하였다.

　오늘날 대략적으로 띤네벨리(Tinnevelly), 람나드(Ramnad), 마두라이(Madurai) 지역에 해당하는 인도 아대륙의 가장 남쪽과 남동쪽을 점령했던 빤댜 왕조에 관한 짧은 언급을 하고자 한다. 수도는 남쪽의 마투라라고 할 수 있는 마두라이였다. 빤댜 왕조의 왕 닌라시르네두마라우(Ninrasirnedumarau)와 그의 후계자 라지싱하는 많은 사원을 지었다. 가장 우아한 바위 사원은 깔루구말라이에 있는데, 두 마리의 난디가 좌우로 있는 쉬바와 빠르와띠의 아름다운 조각이 있다. 쉬바와 빠르와띠 밑에는 즐거운 분위기의 가나가 있다. 사원의 지붕은 아름답게 장식이 되어 있다(그림 114). 이 양식은 빨라바 영향을 받았음을 확실히 보여준다.

14장

라슈뜨라꾸따 왕조

엘로라
6세기에서 8세기

그림 115. 엘로라, 라메쉬와라 석굴 제
21번, 베란다 측면: 강가 여신, 7세기

마하라슈뜨라 주, 아우랑가바드로부터 19km 정도 떨어진 엘로라
(Ellora)에는 34개의 석굴 사원이 있다. 1.6km 이상 늘어진 그곳은 사
흐야드리(Sahyadri)[1] 산의 자이나가 번성한 초생달 모양의 가파른 절
벽에 조각되어 있다. 3세기에 걸쳐 만들어 진 이 석굴사원은 불교, 힌
두교, 자이나교 사원들로 이루어져 있다. 불교 계열의 석굴 사원이 가
장 오래되었는데, 석굴은 아마도 6세기에서 8세기 초반에 조성되었
을 것이다. 힌두교 사원은 650년에서 750년 사이에 걸쳐 짤루꺄 왕조
초기에 만들어졌다. 이것들 가운데 다음 석굴들이 가장 주목할 만 하
다. 다스 아바따라(Das Avatara), 라반 까 카이(Ravan ka Khai), 두마

1) 〈서가트(Western Ghats)라 불리기도 하며 인도 서해안을 따라 길이 1,600km에 달
 하는 산악 지형을 말한다.〉

그림 116. 악어 위에 서 있는 강가 여신, 7세기, 사진 제공: 인도 고고학조사국

그림 117. 그림 116의 세부, 사진 제공: 인도고고학조사국

르 레나(Dhumar Lena)와 라메쉬와라(Rameshvara). 자이나교 사원 가운데에는 인드라 사바(Indra Sabha)가 하나의 돌에서 만들어졌고, 드라비디아 양식을 닮아 있다.

힌두 사원을 만든 라슈뜨라꾸따 왕조는 753년에 서 데칸 지역에서 짤루꺄 왕조의 뒤를 이어, 말케드(Malkhed)에 수도를 두었다. 이 왕조의 창시자는 단띠두르가(Dantidurga)로 바다미 짤루꺄 왕조의 관리였다. 자신이 섬기던 왕 끼르띠바르만 2세의 힘이 약해진 것을 깨닫고, 그는 마하라슈뜨라를 정복한 후, 구자라뜨와 마댜 쁘라데시 일부를 병합하였다. 753년, 자신을 데칸의 위대한 통치자라 지칭하였다. 까르나따까의 강가 왕조를 물리친 그의 삼촌인 크리슈나 1세가 뒤를 이어 756년 즉위했다. 엘로라에 있는 하나의 바위에서 만든 까일라사 사원은 그가 후원해 만든 것이다. 773년 크리슈나가 사망하고 그의 아들 고빈다(Govinda)가 즉위했다. 크리슈나 3세는 라슈뜨라꾸따 왕조의 마지막 왕이었다. 그는 949년 쫄라 왕조의 영토를 침공, 딱꼴람(Takkolam)에서 쫄라 왕을 물리쳤다.

짤루꺄 왕조가 데칸 지역을 통치했을 때, 최고로 중요한 종교 운동이 인도에서 발생했는데, 그것은 힌두교의 부활이었다. 그것은 엘로라와 엘레판타(Elephanta)의 조각 활동을 자극하였는데, 후자의 경우 역동적인 포즈와 신성어린 우아함이 특징이다. 인도 예술은 처음으로 전적으로 종교적이 되었다.

최초로 엘로라를 본 영국인은 원주민들로 구성된 뭄바이 소속 보병 대위였던 존 실리(John Seely)였다. 그는 1810년 엘로라에 왔다. 당시 동굴에는 거지들이 살고 있었다. 그는 그들을 쫓아내고 그 동굴 중 한 곳에 거주하였다. 실리는 다음과 같이 그가 발견한 경이에 대해 언급하고 있다. "사원에 가까이 갈수록 눈과 상상력은 동굴 모든 면에서 자신을 드러내고 있는 흥미로운 다양한 조각들로 인해 놀라 어쩔 줄 몰랐다. 그 느낌은 처음에는 고통스러웠으나 경외와 놀라움 그리고

즐거움으로 변하였다. 그들이 충분히 음미하고 주변의 놀라운 환경에 대해 깊은 주의력을 가지고 바라보면서 잠잠해지기까지 꽤 오랜 시간이 걸렸다. 그 장소의 죽음과도 같은 적막감, 다른 지역과 떨어짐으로 인한 고립감, 시골의 낭만적 아름다움, 산 절벽 여기저기 난 구멍, 이 모든 것은 아주 새로운 감정으로 이방인의 마음을 자극하였고, 사람이 많은 곳에서 아주 뛰어난 유적을 바라보는 감정과는 사뭇 다른 느낌이었다. 여기에 있는 모든 것은 마음이 묵상하는 것을 가능하게 해주었고, 주변의 모든 대상들은 먼 시대와 고도의 문명 국가에 살았던 힘있던 사람들을 연상시켰다. 반면 우리가 살고 있는 곳의 사람들은 야만인들이고 숲이나 들판에서 산 것 같았다."

그림 118. 까치발, 엘로라, 7세기, 사진 제공: 인도고고학조사국

그가 가장 감명 받은 곳은 까일라사 사원이었다. 그는 다음과 같이 적었다. "공간적으로 주변의 산들과 떨어지고, 그것을 구성하는 모든 부분이 완벽하고 아름다운, 천연의 바위 위에 홀로 자랑스럽게 서, 단단한 바위를 깎아 만든, 넓은 앞마당을 가진 엄청난 사원을 우연히 보았을 때 갑자기 솟아나는 놀라움을 생각해 보라. 아테네에 있는 파르테논 신전이나 로마의 성베드로 대성당이나, 폰트힐 대저택(Fonthill Abbey)을 짓기 위해서, 과학과 막대한 노동이 투여되었다. 그러나 우리는 어떻게 그것이 지어졌고, 과정은 어떠했으며, 마무리 공정은 어떤 것이었는지를 안다. 그러나 순간 많은 인간의 육체, 정복할 수 없는 인간의 정신, 거대한 자원이 커다란 바위산에 도전, 대부분의 높이가 30m에 달하고, 끌로 천천히 파고, 내가 희미하게 묘사했던, 많은 신상들이 모셔진 방이 있는 신전을 생각한다는 것은 광대한 넓이의 신전, 형언할 수 없는 조각덩어리, 끊임없이 많은 조각 등, 이 모든 작업은 그것 자체가 믿음을 넘어선 것처럼 보여 마음은 놀라움으로 당황해 하고 있다."[2]

그림 119. 야무나 여신, 엘로라, 7세기, 사진 제공: 인도고고학조사국

2) Ramaswami, N. S. *Indian Monuments*, pp. 62, 63

그림 120. 인드라니, 엘로라, 7세기, 사진 제공: 인도고고학조사국

까일라사 사원은 단순하게 구경꾼이나 관광객에게 볼거리를 제공할 뿐 아니라 그것을 만든 사람들도 놀라움을 갖는 근원이기도 하다. 한 비문은 다음과 같이 읽힌다. "자신들만의 동물을 타고 천상으로 이동하면서 엘라뿌라(Elapura) 산위의 이 놀라운 사원을 바라보며 놀란 신들은 "인공적으로 만든 것이 아닌, 이 사원은 확실히 스스로 존재하는 신 쉬바신의 거주지이다."라고 항상 심사숙고한다. 이와 같은 아름다움을 본 적이 있는가? 심지어 이것을 건축한 이조차, "어떠한 인내심을 가지고 작업을 하더라도 다시는 이와 같은 사원을 짓지 못할 것이다. 내가 어떻게 이런 사원을 지었단 말인가?"라고 놀라움으로 말하였다고 한다. 이러한 이유로, 왕은 그의 이름을 칭송하였다.

이 사원은 건축에 대한 경전의 원리와 관행을 잘 아는 빠따까(Pataka)의 건축가 빠라메쉬와라 탁샤까(Paramesvara Thakshaka)가 마을의 장인들과 함께 지었다.

까일라사 사원은 남인도 양식과 북인도 양식의 혼합을 보여주고 있다. 고뿌람(gopuram), 난디 만다빠, 비마나(vimana)와 사원 담 주변의 회랑 등과 같은 강한 드라비다 사원 양식의 요소를 보여주고 있다. 이 사원의 원형은 깐치에 있는 까일라시나타 사원이다. 성소 앞마당 양 쪽에는 보조 사당이 설치되었다. 사원 북쪽 안마당에는 랑께시와라(Lankesvara)와 강의 여신을 모신 사당이 있다. 출입구는 2층으로 구성되어 있고, 살라-시카라(sala-sikhara)가 있다. 윗출입구 너머로 사각의 그리바(griva)와 시카라가 있다. 난디 만다빠의 너비는 25평방이고, 화려한 장식의 기단부 위에 놓여 있다. 까일라사 사원은 쉬바 사원인데 성소 가장 안쪽에는 링감(lingam)이 모셔져 있다. 조각된 판넬들 위로 기둥이 있고, 그 위에 기단이 놓여 있다. 그 위로는 코끼리 조각의 소벽과 비둘기 조각이 있다. 기단부의 측면에는 다수의 미투나 상이 있다(그림 121과 122). 기단부는 마차의 밑부분과 크게 닮았다. 사원 전체는 코끼리 등에 얹힌 마차와 같은 느낌을 준다.

이 사원의 조각은 전형적인 힌두 양식으로 역동적이고 힘이 있다. 만일 회랑 주변을 돈다면, 과거의 찬란했던 역사가 눈앞에 전개될 것이다. 100여년에 걸쳐 위에서 아래로 하나의 바위를 깎아 만든 이 사원은 건축의 정교함과 조각의 아름다움은 비교할 대상이 없다. '돌 위에 새겨진 서사시'로 묘사되어 왔다. "만일 시를 돌로 표현할 수 있다면, 이것이 그것이다. 모든 것은 까일라사 사원의 기적을 떠올리기 위해 합쳐진 것처럼 보이는 뮤즈(Muse)이다. 이것 이상으로 인간은 만들 수 없다."

그림 121. 미투나 상, 까일라쉬나타 사원, 엘로라, 750-850년경, 사진 제공: 인도고고학조사국

까일라사 사원에서 가장 극적인 조각은 쉬바와 빠르와띠의 거주지인 까일라사 산을 흔들고자 시도하는 라바나(Ravana)를 묘사한 것이다. 여러 개의 팔을 지닌 라바나는 까일라사 산을 흔들고자 그의 모든 힘을 다한다. 그러나 쉬바는 산을 그의 발로 간단히 지긋하게 누름으로써 라바나의 나쁜 의도를 좌절시킨다. 쿠마라스와미는 이 조각을 두고 다음과 같이 말한다. "어떤 다른 예술도 여기서 묘사된 것과 같은 힘을 가지고 땅의 흔들림이란 개념을 구체화해 내지 못하였다."[3] 산이 흔들리자, 빠르와띠는 두려움으로 쉬바의 팔을 잡는다. 그녀의 놀란 감정 표현은 아주 뛰어난 방법으로 그녀의 동작과 몸짓을 통해 표현되고 있다.

석굴 21번 라메쉬와라 사원의 베란다는 열매로 가득한 망고 나무 아래에 난쟁이들과 동행한 건축학적으로 까치발 역할을 하는 나무 요정 조각들로 뛰어나게 장식이 된 꽃과 항아리가 있는 주두를 가진 육중한 기둥들로 꾸며져 있다. 베란다 양쪽에는 강가와 야무나 그리고 사라스와띠와 같은 강의 여신상이 있다(그림 115). 이것들 가운데 매력적인 상은 강가와 야무나 상이다(그림 116과 119). 야무나 강의 유속은 천천히 흐르기 때문에 그녀는 거북이를 타고 있다. 다른 한편 갠

3) Coomaraswamy, A. K. *History of Indian and Indonesian Art*, p. 100

그림 122. 미투나 상, 까일라쉬나타 사원, 엘로라, 750-850년경, 사진 제공: 인도고고학조사국

지스 강의 유속은 빠르기 때문에 그녀는 악어를 타고 있다. 이 조각들이 선호하는 포즈는 뜨리방가이다. 머리는 똑바른 반면, 상반신은 왼쪽으로 향해 있다. 엉덩이는 옆으로 삐죽 나온 상태이고, 다리는 오른쪽으로 향해 있다. 따라서 몸은 가능한 한 최대한의 조형적 효과를 내고 있다. 가녀린 허리는 둥근 가슴과 엉덩이와 대비를 이룬다. 몸매의 곡선도 말할 수 없이 부드러운 선속에 녹아 있다. 이러한 강의 여신의 묘사에서 인도의 여성 조각은 그 정점에 도달했다.

여성을 묘사한 아름다운 다른 조각은 인드라의 부인인 인드라니(Indrani)를 묘사한 것이다. 여자 시종들에 의해 둘러 싸인 그녀는 망고 나무 아래 앉아 있다. 인상적인 것은 달콤한 휴식의 완벽한 균형 속에서 전체적으로 느껴지는 우아한 자태이다(그림 120).

엘로라에서 우리는 묵상에 잠긴 조각에서부터 야한 조각까지 모든 종류의 조각을 볼 수 있다. 회색의 고색창연한 방들로 가득 찬 이와 같은 굴속에 서 있으면 우리는 마치 시간과 공간의 세계가 아닌 놀라운 예술적 창조가 표현해 낸 강한 정신적 신앙심의 다른 세계를 바라보는 듯한 느낌을 갖게 된다. 점차적으로, 사람들은 아름다운 조각들이 품고 있는 뛰어난 상상력에 대해 의식적이 된다. 이러한 조형적인 장식은 예술형태의 단순한 기록을 넘어선 더할 나위없는 영광이자, 뛰어난 영적 성취이다.

15장

엘레판타
쉬바의 숭상, 8세기

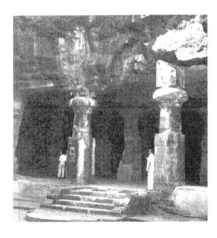

그림 123. 엘레판타 석굴 사원의 입구
베란다

　8세기경, 쉬바 숭배 사상이 인도 전역에 퍼졌다. 북인도에서 힌두 사원을 쉬바의 거주지라는 뜻의 쉬바라야(Shivalaya)라 불렀는데, 이 것은 북인도에서 쉬바 사상의 광범위한 대중적 인기를 설명해 준다. 남인도에서는 다양한 쉬바의 이미지가 있었다. 링가와는 별도로, 사 람의 형상을 한 여러 가지 쉬바의 모습도 있다.

　숲과 회오리 바람의 신인 베다에 등장하는 루드라(Rudra)는 힌두 삼신 중 하나인 쉬바가 시대가 흐름에 따라 강력하고 뛰어난 신으로 변하였다. 그는 단순히 파괴의 신으로 묘사되곤 하나, 실제 그의 힘 과 그가 지닌 속성은 훨씬 더 다양하고 넓다. 루드라 혹은 마하깔라 (Mahakala)의 이름으로, 그는 커다란 파괴를 행하고 힘을 약화시키 는 자이다. 그러나 힌두교에서 파괴란 재생산을 의미한다. 따라서 쉬 바 혹은 신성하다라는 의미의 샹까라(Shankara)는 한때 그가 파괴한

그림 124. 쉬바와 빠르와띠의
결혼, 엘레판타 섬, 8세기

그림 125. 마헤쉬무르띠, 엘레
판타 섬, 8세기

것을 영속적으로 재생산해 내는 힘을 소유한 자가 된다. 따라서 그는
최상의 신 이슈와라(Iswara), 위대한 신 마하데바(Mahadeva)로 여
겨지며, 유일자이자 유일한 우주의 다른 신들은 단지 그의 소산에 지
나지 않는다. 재생산자로서의 그의 특성은 남성 성기의 상징인 링가
로 표현된다. 링가 단독 혹은 그가 지닌 여성 에너지의 상징이자, 여
성 성기의 상징인 요니(yoni)와 합한 형태로 그는 어디에서나 숭배된
다. 세 번째로 그는 위대한 금욕 수행자인 마하요기(Mahayogi)로 묘
사되기도 한다. 그 안에서 그는 엄격한 고행과 추상적 명상의 최상의
완벽한 상태의 중심에 있는 모습으로 묘사된다. 그리고 그는 그러한
것을 통하여 위대한 힘을 얻고, 기적을 행하고, 최상의 영적 지식을
얻고, 우주의 위대한 정신들과의 합일을 얻는다. 이런 특성을 가지고
그는 발가벗은 수행자인 디감바라 혹은 머리를 틀어 묶은 두르자띠
(Dhurjati)가 되고, 그는 재로 몸을 바른다. 그의 파괴적 성격은 때론
강화되는데, 그 때는 바이라바(Bhairava)가 되어 파괴 속에서 즐거움
을 찾는 엄청난 파괴자가 된다.

　어떤 곳에서는 쉬바의 1,008가지의 이름을 거론하나, 이들 대부분
은 다음과 같은 형용사로 정리할 수 있다: 뜨릴로짜나(Trilochana:
세 개의 눈을 가진), 닐라깐타(Nilakantha: 파란 목을 가진), 빤짜나나
(Panchanana: 다섯 개의 얼굴을 가진). 보통 그의 이마 한 가운데 제
3의 눈이 있고, 머리에는 초생달이 그려져 있는, 깊은 명상에 잠긴 앉
아 있는 모습으로 묘사된다. 그의 엉켜붙은 머리는 틀어 올려져 있
고, 그 위엔 강가 여신의 상징이 있는데 마치 하늘에서 하강 시에 그
가 잡은 것과 같은 형상이다. 해골로 된 목걸이(munda-mala)를 하
고 있고, 옷깃처럼 목둘레에 뱀이 감겨져 있다(naga-kundala). 그의
목은 세계를 파괴한 치명적인 독을 마시어서 파랗다. 손에는 삐나까
(Pinaka)라고 하는 삼지창을 들고 있다. 의상은 호랑이나 사슴 아니
면 코끼리 가죽으로 된 옷을 입고 있다. 끄릿띠바사(Krittivasas)란 이

름도 여기서 유래가 되었다. 때때로 그는 가죽옷을 입고 호랑이 가죽으로 된 깔개위에 앉거나 손에 사슴을 든 모습으로 묘사되기도 한다. 그가 타고 다니는 소 난디가 같이 묘사되기도 한다. 그는 아자가바 (Ajagava)라 불리는 활과 모래 시계 모양의 다마루(damaru)라 불리는 작은 북 한쪽 끝이 해골로 되어 있는 곤봉 카뜨왕가(Khatwanga)와 나쁜 짓을 하는 상대를 묶는 줄 빠사(Pasa)를 갖고 다닌다. 그를 모시는 이들은 다양한데, 도깨비도 있고, 여러 종류의 악마들도 있다. 제 3의 눈은 파괴적이다. 그것으로 그는 그가 고행을 하고 있는 동안에 그의 부인인 빠르와띠를 꾀하려 했던 사랑의 신 까마를 재로 만들기도 하였다. 신을 비롯한 모든 피조물들은 우주 주기 중 파괴의 시간이 오면 그가 뿜는 광선으로 파괴된다. 그는 자신에게 불경스럽게 이야기 한 브라흐마의 목을 베는 모습으로 묘사되기도 하는데, 이 때문에 브라흐마는 다섯 개의 머리 대신에 네 개의 머리만을 가진 모습으로 묘사된다. 쉬바의 거주지는 까일라스 산이다.

그림 126. 그림 125의 세부

　쉬바를 묘사한 것 중에 가장 인상적인 것은 8세기 후반에 엘레판타 섬에 만들어진 석굴 사원의 조각이다. 엘레판타 섬은 뭄바이에서 약 9.6km 정도 떨어져 있고, 내륙 해안가에서는 약 6km가량 떨어져 있다.[1] 엘레판타라고 하는 이름은 포르투갈 사람들이 그 섬을 방문했을 때, 섬의 남쪽 선착장 근처에 길이 4m, 높이 약 2m의 돌로 만든 커다란 코끼리 상이 있던 것에서 유래한다. 현재 이 조각은 뭄바이 시민 공원에 전시되어 있다.

　섬의 서쪽 언덕에 조성된 엘레판타 석굴은 해발 76m 높이에 있다. 단단한 암석을 파서 만든 이 석굴은 동쪽과 서쪽에 입구가 있어 넓은 열린 공간을 확보할 수 있었다. 정문은 북쪽을 향해 있다(그림 123). 중앙 홀 안에는 자그마한 사각의 사당이 있고, 네 개의 문

1) 〈뭄바이도 원래는 섬이었다. 섬이었던 것을 현재는 다리로 본토 내륙과 이은 것이다.〉

그림 127. 그림 126의 세부(맨
왼쪽 머리: 쉬바의 격노한 측면)

은 드와라빨라(dvarapalas)라는 문지기 신이 지키고 있다. 이 사원에
는 링가가 있다. 포르투갈인들이 이 섬을 16세기에 점령했을 때, 대
포를 쏘아 드와라빨라의 얼굴은 훼손되어 있다. 실제 성소는 석굴 뒤
쪽에 위치하고 있는데, 거대한 세 개의 머리를 가진 신 마헤샤무르띠
(Maheshamurti)가 있다.

석굴 안에는 쉬바의 전설을 묘사한 장관의 10여개 조각이 있다. 이
들 중 하나는 춤추는 쉬바상이다. 이는 태양계의 영속적인 움직임을
상징하는 것이다. 그것 안에는 우리는 우주의 경외로운 장관에 압도
당한 인상을 얻을 수 있을 것이다. 우주의 질서 잡힌 움직임에 대한
이 조형물의 해석의 엄청난 에너지는 균형이 잡혀있다. "이런 최고의
개념과 필적하기란 쉽지 않은 일이다."라고 로텐쉬타인(Rothenstein)
은 이야기한다.[2] 그는 이 조각을 인간 지성의 가장 강력한 개념 중 하
나로 간주하였다.

엘레판타 섬에 묘사된 조금 더 부드러운 조각은 쉬바와 빠르와띠의
결혼을 묘사한 것이다. 진지한 표정의 신부는 외향적이고 태연한 신
랑 옆에서 그녀 삶의 가장 절정기에 가장 열정적인 감정과 믿기 힘든
즐거움으로 묘사되어 있다. 그녀가 견딘 가장 극도의 금욕주의적 고
행으로 인해 합일이 여기서 일어나려 한다. 그녀의 형태는 가녀리고
우아한데, 최고의 순간에 걸맞게 정중함과 차분함 그리고 근엄함이
배어있다. 높은 왕관을 쓴 쉬바는 위풍당당한 얼굴을 하고 있고, 최상
의 즐거움을 암시하듯 반쯤 감긴 눈을 하고 있다. 뒤로는 음악 연주와
하늘을 나는 간다르바가 묘사되어 있다(그림 124).

엘레판타 조각에서 가장 놀라운 것은 석굴 뒤쪽에 위치하여 입구를
향해 바라보는 세 개의 얼굴을 가진 뜨리무르띠(Trimurti)라 불리는
거대한 조각상이다. 이 조각은 뒤로 약 3m가 들어가 있고, 너비는 6m,

2) Rothenstein, *Ancient India from the Earliest Time to Guptas*, p. 5

기단부로부터 높이는 약 90cm, 상 높이는 약 5m이다. 이 조각의 크기는 사진에서 조각 앞에 앉아 있는 사람과 비교해 보면 알 수 있다. 어떤 학자에 따르면, 이 조각은 신의 세 가지 면을 상징한다고 한다.

그림 128. 그림 126의 세부(맨 오른쪽 머리: 신의 여성적 측면인 우마를 상징)

고요하고 위엄 있는 표정의 가운데 상은 창조자로서의 역할로서 쉬바를 상징하거나, 유지자로서의 쉬바를 상징한다. 왼쪽 상은 치켜 올린 눈썹과 반쯤 열린 입술과, 입 양쪽의 송곳니가 보여 주듯이 파괴자, 공포의 신으로서의 쉬바를 상징한다. 마지막으로, 부드럽고 웃는 듯한 제 3의 눈을 가진 오른쪽 상은 쉬바의 여성적 측면을 보여주는 빠르와띠나 우마를 상징한다(그림 128). 쿠마라스와미에 따르면, 그것은 쉬바를 마헤샤나 마헤샤무르띠로 표현한 것이라고 한다.

"전 세계 예술에서 이처럼 균형이 잘 맞고 강력한 신성의 원리를 조각으로 표현한 것은 거의 없다."고 그로세는 말한다. "아니, 더 나아가, 여기서 우리는 인간의 손으로 여지껏 만들어진 신의 가장 위대한 표현을 갖는 것이다."라고 그는 덧붙인다. 이 극도로 뛰어난 시적 조형물에 대해서, 프랑스 조각가 로댕(Rodin)도 다음과 같은 언어로 기념하였다. "귀하게 생긴 바로 숨쉬는 듯한 코와 감각적 표현이 풍부한 둥글고 삐죽 내민 입술은 즐거움의 호수 같다." 실제 어떠한 삶의 원기 왕성한 힘도, 질서 잡힌 균형 속에서 그것 자체로 드러나는 우주적 즐거움의 소란도, 어떤 다른 것보다도 우월한 힘에 대한 긍지도, 모든 살아 있는 것에 내재하는 신성의 비밀스런 찬미 속에서도 이와 같은 평온한 표정을 찾을 수 없다. 올림피아 신들의 위엄을 지닌 듯한 엘레판타 섬의 이 메헤샤무르띠 상은 밀라사(Mylasa)의 제우스나 멜로스(Melos)의 아스클레피오스(Asklepios)와 비교해도 그 가치가 있다."[3]

3) Grousset, R. W. *The Civilization of the East, India*, pp. 245, 246

16장

동인도의 빨라와 세나 왕조
8세기에서 13세기

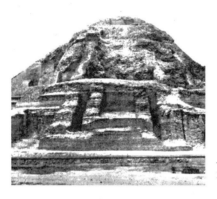

그림 129. 빠하르뿌르 구릉, 라즈샤히 지역, 방글라데쉬

그림 130. 벵갈의 전형적 미인, 데비까 라니, 스베토슬라프 로에리치(Svetoslav Roerich) 그림

　빨라(Pala)와 세나(Sena) 왕조는 8세기부터 13세기까지 동인도를 통치했다. 빨라 왕조는 760년에 고빨라(Gopala)가 세웠다. 그는 그의 영토를 불교의 요람이었던 마가다까지 확장하였다. 오디샤 북쪽의 통치자들은 그의 가신이었다. 다음 통치자는 불교 신봉자인 다르마빨라(Dhamapala, 통치 776-810)였는데 그는 비끄라마실라(Vikramashila)와 빠하르뿌르(Paharpur)에 사원을 세웠다. 빨라 왕조의 세 번째 왕은 데와빨라(Devapala, 통치 810-850)였다. 몽기르(Monghyr)가 그의 수도였다. 그는 수마트라(Sumatra)의 슈리비자이(Srivijay) 제국과 밀접한 관계를 맺었는데, 벵갈과 자바 그리고 수마트라 섬들 간에 활발한 무역도 있었다. 다음 통치자는 마히빨라 1세(Mahipala I, 통치 970-1030)였다. 다르마빨라가 티벳으로 불교 선교를 위해 떠난 것도 그의 재임기간이었다. 라마빨라(Ramapala, 통치

1080-1123)는 많은 사원을 지었는데, 자가달라(Jagadala)에 유명한 불교 사원을 건축하였다. 시골은 번성하였고, 상인들의 주거지는 강둑과 벵갈의 수로를 따라 건설되었다. 우리는 이슬처럼 투명한 면으로 만든 좋은 옷과 구름과 같은 옅은 파란 색의 사랑스런 의상, 공작의 깃털과 같은 무지개 색의 의상이 있었음을 안다. 빨라 왕조의 마지막 통치자는 인드라드윰나빨라(Indradyumnapala)였다. 빨라 왕들은 자신들에 대한 기억을 보존하기 위해 비하르와 벵갈에 많은 호수와 저수지를 만들었다.

세나 왕조는 꼬나륵(Konark) 출신의 브라만과 크샤뜨리야 계급이다. 오디샤 북쪽에 정착한 그들은 점차 벵갈까지 자신들 왕국의 영토를 확장했다. 그들은 빨라 왕조의 뒤를 이었다. 발랄라세나(Vallalasena, 통치 1108-1119)가 카스트 제도를 재정비하고 브라만, 바이드야(Vaidyas)와 까야스타(Kayasthas) 사이에 카스트 및 혼인 규칙인 쿨리주의(Kulinism)를 도입했다.

락쉬만세나(Lakshmansena, 통치 1178-1202)는 벵갈의 마지막 통치자였다. 그는 학자이면서 배움을 장려한 후원자였다. 산스끄릿 시, 『기따 고빈다(*Gita Govinda*)』의 저자 자야 데바(Jaya Deva)도 그의 궁정 시인이었다. 1202년에 일어난 무슬림의 정복은 이 왕조의 종말을 의미했다.

빨라 왕조 조각의 주제는 붓다와 보살이다. 대승불교의 영향 하에 붓다, 특히 세자재불(世自在佛)을 주제로 한 조각이 자주 있었다. 10세기는 밀교가 빨라 조각에 커다란 영향을 미치었다. 11세기와 12세기에는, 따라(Tara)와 같은 불교계의 여신과 더불어 강가나 사라스와띠와 같은 힌두계 여신들도 등장하게 된다.

검은 돌에 화려하게 장식된 조각이 빨라 시대 조각의 특징이다. 그것은 5세기 동안 벵갈과 비하르에서 번성하였다. 날란다는 9세기와 10세기 동안에 가장 커다란 중심지였다. 종교 건물의 장식을 위

그림 131. 강가 여신, 세나 왕조, 12세기, 바렌드라 리서치 박물관(Varendra Research Museum), 라즈샤히, 방글라데쉬

그림 132. 북치는 여자, 세나 왕조, 12세기, 인도국립박물관 소장, 뉴델리

그림 133. 훼손상 여자 상, 따라로 추정, 빨라 왕조, 11세기, 인도국립박물관 소장, 뉴델리

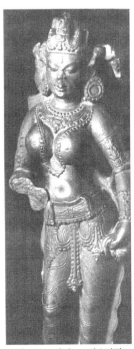

그림 134. 따라, 끄리슈나짠드라뿌르, 24 빠르가나, 벵갈, 빨라 왕조, 11세기, 아슈또쉬 박물관, 꼴까따

해 필요한 예술을 배우고자 수 천명의 승려들이 이곳에 거주하였다. 날란다 예술은 도상학에 따라 세 단계로 나눌 수 있다. 1) 돌과 청동으로 불상과 보살상을 주로 제작하던 대승 초기 시대 2) 사하자야나(Sahajayana) 이미지 3) 까삘리까(Kapilika) 체계의 깔라짜끄라(Kalachakra). 빨라 왕조의 조각은 날란다(Nalanda), 라즈그리하(Rajgriha), 보드가야(Bodhgaya), 꾸르끼하르(Kurkihar), 디나뿌르(Dinapur), 라즈샤히(Rajshahi), 바갈뿌르(Bhagalpur)와 오디샤 마유르반즈(Mayurbhanj) 지역의 키창(Khichang) 지역에서 주로 발견되었다. 이 예술의 근원은 굽따 예술이 단순화되고 부드러워졌다고 볼 수 있으나 굽따 시대의 예술 경전에는 훨씬 더 세세하고, 조각이 좀 더 길고 우아한 쪽으로 변화나 차이가 더 경미한 쪽으로 진행중이었다. 굽따 시대의 특징으로는 양쪽으로 조금 더 튀어나온 엉덩이, 조금 더 눈을 내리깐 자세, 더 복잡한 수인(手印), 더 위계질서가 있으면서 더 유연성을 지닌 아주 묘한 조화, 장식용과 개인용 장식구의 풍부함, 끝이 뾰족한 아치와 불꽃 등 이 모든 것이 인도의 화려한 양식을 강조하기 위한 효과를 준다.[1)

심지어 돌조각조차 금속 가공의 그것과 가까워졌다. 모든 것은 윤곽이 뚜렷했고, 초기 학파의 것과 비교해서 적당한 모델이 없다. 세나 예술의 가장 큰 매력은 강가 여신의 이미지이다(그림 131). "이 강가 여신의 이미지에서 새로운 특성이 느껴진다."라고 짐머는 말한다. "인물은 개념과 정서, 그리고 기술 처리 등에서 완전히 벵갈의 속성을 보여준다. 예술가들이 벵갈의 처녀들과 부인들을 일상생활에서 관찰한 것처럼 그들이 지닌 생명력과 달콤함, 젊음과 아름다움 등이 표현되어 있다. 여신은 건강과 부, 번영 그리고 풍부와 위엄, 용기의 미래이다. 이러한 혜택은 강가 여신이 부여한다. 몸통위로 흐르는 가벼운 바

1) Rothenstein W. Introduction to Binyon, L. *Examples of Indian Sculpture at the British Museums*

람으로 살아난 듯한, 빠른 흐름과 거대한 줄기의 부드러운 파동."[2]이 조각을 위대한 벵갈의 여배우이자 전형적인 벵갈의 미를 지닌 데비까라니(Devika Rani)[3]와 초상화와 비교해 보라(그림 130). 그녀의 칠흑같은 머리는 그녀의 부드러운 얼굴 표정에 미를 더해준다. 무지개의 우아한 곡선으로 연필로 그린 듯한 그녀의 눈썹은 강가 여신의 그것과 아주 비슷하다. 만일 그녀가 강가 여신의 흉상을 덮고 있는 여러 장신구들로 자신을 꾸몄다면, 유사함은 정점에 달했을 것이다.

그림 135. 사라스와띠, 24 빠르가나, 벵갈, 빨라 왕조, 10세기, 아슈또쉬 박물관, 꼴까따

빨라와 세나의 조각들이 우상 파괴에 자부심을 갖고 있었던 이슬람 침략자들의 특별한 주의를 끈 것을 반영하듯이, 목이 없어진 많은 여성 조각상이 발견되었다. 훼손된 북치는 여자 조각상에서 한 예를 볼 수 있다. 이 조각은 뜨리방가 포즈를 하고 있다. 상체는 아름답게 조각되어 있으나, 엉덩이는 강의 물결을 연상시키는 파도모양의 의상으로 덮혀 있다(그림 132).

그림 133은 불교의 여신인 따라로 판명되었다. 상체는 장신구로 덮혀 있고, 보석이 있는 벨트로 사리를 묶었다. 우아함으로 가득 찬, 매력있는 조각이다. 이것을 끄리슈나짠드라뿌르(Krishnachandrapur)에서 출토된 따라와 비교해 보자(그림 134). 후자의 것은 무게감이 느껴진다. 전체적으로 너무 세세하고, 동작도 생동감 없이 형식적이다. 쇠퇴하는 예술의 모든 징후들이다.

그림 136. 물 항아리를 들고 있는 강가 여신, 마하나드, 벵갈, 세나 왕조, 12세기, 인도국립박물관 소장, 뉴델리

두 개의 매력 있는 여신의 조각, 즉 사라스와띠와 강가 여신의 조각을 살펴보기로 하자. 사라스와띠는 빨라가 통치하던 10세기 것으로 추정된다(그림 135). 현재 뉴델리 국립박물관에 소장중인 강가 여신의 이미지는 커다란 매력을 가지고 있다(그림 136). 인물은 다소 긴 모양인데 섬세하게 조각되어 있다. 강가 여신은 물의 상징인 연꽃 위에 서 있다. 벵갈 미인의 특징인 둥근 얼굴을 하고 있다. 상반신은 부

2) Zimmer, H. *The Art of Indian Asia*, p. 127
3) 〈1930-40년대 활약한 인도 여배우로 인도 최초의 여배우로 인정받고 있다.〉

그림 137. 연인, 빠하르뿌르, 9세기, 사진 제공: 인도고고학조사국

드럽고 잘 다듬어져 있다. 이 조각은 독특한 감각적 매력을 가지고 있다.

국립박물관에 소장중인 다른 조각은 아이와 함께 침대에 누워 있는 왕족 부인상이다. 구석에서는 시녀가 그녀의 발을 맛사지하고 있다. 양쪽에는 두 명의 시종이 뜨리방가 포즈를 하고 있다. 이 조각은 야쇼다와 어린 끄리슈나 혹은 붓다의 어머니 등으로 다양하게 조각의 해석이 이루어지고 있다. 이 조각은 어머니를 여성으로 묘사하고, 모성의 부드러움을 지니고 있다.

빨라 예술의 가장 매력있는 예는 현재 방글라데시, 라즈샤히(Rajshahi) 지역의 빠하르뿌르에서 출토된 사랑하는 쌍을 묘사한 조각일 것이다. 사라스와띠에 따르면, 이 사원은 8세기 말 혹은 9세기 초 다르마빨라의 재임 기간에 건설되었다고 한다. 이 조각은 사원의 지하벽에서 발견되었다. 이 조각은 라다와 끄리슈나라고 잘못 명명되었는데, 왜냐하면 12세기 이전 산스끄릿 문헌에서 라다라는 명칭은 등장하지 않기 때문이다. 이 조각의 매력은 다음과 같다. 풍만한 가슴과 가는 허리, 매력적인 얼굴의 이 조각은 벵갈의 미인을 연상시킨다. 그녀는 자신의 애인을 지극히 행복한 눈으로 바라본다. 그녀의 가슴에는 진주 목걸이가 걸려있다. 매력적인 미소가 그녀 얼굴에 흐르고 있다. 강렬하고 단순한 디자인에서 표현된 삶의 신비스런 감각과 생명력을 조각에서 볼 수 있다(그림 137).

빨라-세나 왕조의 조각은 무슬림의 날란다 침략 이후 승려들이 피난처로 택한 네팔에 깊은 영향을 주었다. 이 시대의 예술은 네팔뿐 아니라, 티벳, 미얀마, 태국, 캄보디아, 자바, 아프가니스탄, 중국 신장의 툼슉(Tumshuk) 지역에까지 영향을 미치었다.

17장 /

쫄라 왕조
드라비다 문명의 정점
위대한 사원들과 훌륭한 조각들

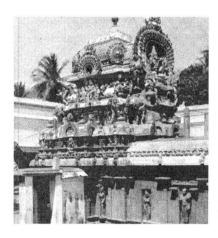

그림 138. 나게쉬와르스와미 사원, 꿈바꼬남, 쫄라 왕조, 9세기

　남인도의 왕조는 남인도만의 역사와 특징을 갖고 있다. 이것은 경계 지역의 울창한 삼림이 북인도와의 왕래를 가로막고 있었기 때문이다. 이러한 고립은 남인도만의 강력한 독창성을 지닌 문화의 탄생을 낳았다. 이러한 남인도 왕조들에는 빨라바, 빤댜, 쩨라(Cheras), 쫄라 등이 속한다.

　남인도 왕조의 경제와 사회 생활에 대한 정보는 300-600년 사이에 결집된 『상감(Samgam)』 문헌에서 얻을 수 있다. 상감은 마두라이 빤댜 왕조의 후원 하에 개최되었던 따밀 시인들의 시모음 문헌이다. 다른 정보는 『에유트라 해 안내서(Periplus of the Erythraean Sea)』인데 로마 제국과 남인도 사이의 교역에 대한 정보를 제공하고 있다. 기원전 300년 무렵, 프톨레마이오스 하의 이집트에 있던 그리스인들은 인도와 정기적으로 교역을 하였고, 이집트가 로마 제국의 일부가 되

었을 때, 이 교역은 로마인들에 의해 더욱 발달하였다.

쫄라 왕조는 뻰나르(Pennar) 강과 벨루르(Velur) 강 사이에 있던 빤댜 왕조의 북동쪽에 있었다. 비옥한 땅의 까베리(Kaveri) 강 델타 지역은 쫄라 왕조에게 우수한 경제적 기반을 제공하였다. 역사 시기는 기원후 2세기 중반 까리깔라(기원후 190)의 재임과 더불어 시작된다. 그는 쩨라와 빤댜의 연합군을 물리쳤다. 그는 해안가에 까베리 빳따남(Kaveripattanam)이라고 불리는 수도를 건설하였다. 그는 또한 스리랑카를 침공하여 12,000명을 포로로 삼았다. 그는 이 포로들을 사용하여 홍수로부터 토지를 보호하기 위하여 까베리 강을 따라 160km에 달하는 제방을 건설하였다. 그는 숲을 없애고 농업을 장려하였다.

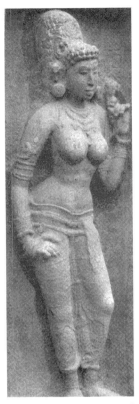

그림 139. 쫄라 왕조의 공주, 비마나 감실, 나게쉬와르스와미 사원, 9세기

쫄라는 드라비다 문명이 절정에 달한 10세기 남인도의 역사에서 가장 영광스런 국면의 안내자 역할을 하였다. 그들은 남인도의 여러 난립 왕국을 통합하고 새로운 관개 제도를 도입함으로써 농업을 향상시켰다. 관개 수로 개선을 통한 번영은 궁극적으로 예술의 개화기를 이끌었다. 뛰어난 사원이 건축되고, 아름다운 이미지들이 돌과 청동으로 만들어졌다.

쫄라 왕 라자라자 1세(Rajaraja I, 통치 985-1014)는 역동적인 지도자였다. 그는 빤댜와 께랄라의 쩨라 왕조를 종속시켰다. 그는 스리랑카로 수군 원정을 보내, 섬의 북쪽 반 이상을 점령, 쫄라의 영토로 편입시켰다. 그는 마이소르(Mysore) 지역의 상당부분을 정복하고, 벵기(Vengi)의 동 짤루꺄 왕조를 자신의 보호령으로 삼았다. 서 짤루꺄 왕조는 후에 병합되었다.

라젠드라 쫄라(Rajendra Chola, 통치 1014-1044)는 그의 아버지 라자라자 1세의 뒤를 이어 1014년에 즉위하였다. 그는 스리랑카의 정복을 마무리하였다. 빤댜와 께랄라 지역은 마두라이에 본영을 두고 분리된 태수의 지위를 통합하였다. 그는 오디샤와 벵갈

의 해안까지 군세를 확장, 사일렌드라(Sailendras)의 제국을 공격
하였다. 그는 쫄라 왕조를 가장 강성한 왕국으로 만들었으며, 그
의 지배력은 벵갈만과 동시에 말라카 해협까지 미쳤다. 그는 자신
의 승리를 기리기 위해 꿈바꼬남(Kumbakonam)에서 27km 정도
떨어진 띠루찌라빨리(Tiruchirapalli) 근처의 강가이꼰다쫄라뿌람
(Gangaikondacholapuram)에 수도를 건설하였다.

딴조르(Tanjore)에 있는 브리하데쉬와라(Brihadeshwara) 사원은
모든 사원 중에 가장 뛰어남을 자랑하는데, 라젠드라 쫄라가 쉬바에
게 바친 것이다. 사원의 감실 중 한 곳에는 화환을 목에 감은 쉬바의
발밑에 앉아 있는 그가 묘사되어 있다. 성소 위로 솟아 있는 탑의 높
이는 66m이다. 돔은 무게가 약 80톤 가량으로 추정되는 하나의 화
강암 위에 놓여 있다. 그 돌을 올려 놓기 위해 사원에서 약 6km 떨어
진 마을에서 시작된 경사로로 돌을 이동했다고 한다. 사원 앞에는 하
나의 바위를 깎아 만든 앉아 있는 거대한 난디 상이 있다. 이 난디 상
은 인도에서 두 번째로 커다란 조각인데, 가장 큰 것은 아난뜨뿌르
(Anantpur)에 있는 레빡시(Lepakshi) 사원에 있는 것이다. 사원 안에
는 벽화가 있는데 두꺼운 석회벽에서 발견되었다.

다라수람(Darasuram)에 있는 사원에는 악기를 연주하고 춤을 추는
장면을 묘사한 아름다운 조각이 있다. 춤을 추는 장면을 묘사한 조각
이 있는 다른 사원은 찌담바람(Chidambaram)에 있다. 바라뜨의『나
따샤스뜨라』에 나오는 춤 동작이 사원의 부조에 많이 묘사되어 있다.

쫄라 왕조의 다음 중요한 통치자는 꿀롯뚱가(Kulottunga, 통치
1070-1118)이다. 무역을 장려하기 위해 그는 1077년에 중국으로 72
명의 상인으로 이루어진 사절단을 보냈다. 쫄라 왕조는 인도 차이나
반도의 미얀마와 캄보디아와도 외교적 관계를 유지하였다.

비끄라마 쫄라(Vikrama Chola, 1118)는 찌담바람이 나타라자
(Nataraja) 사원을 개조하였고, 슈리랑감(Srirangam)에 있는 랑가나

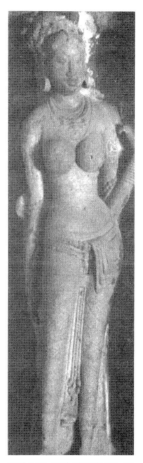

그림 140. 쫄라 왕조의 공주, 비
마나 감실, 나게쉬와르스와미
사원, 9세기

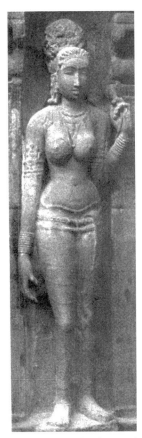

그림 141. 쫄라 왕조의 공주, 비마나 감실, 나게쉬와르스와미 사원, 9세기

타(Ranganatha) 사원을 개량하였다. 꿀롯뚱가 2세(Kulottunga II, 통치 1135-1173)는 『나땨샤스뜨라』에 나오는 춤 동작이 있는 찌담바람 사원을 재건축하였다. 꿀롯뚱가 3세(Kulottunga III, 통치 1178-1205)는 쫄라 왕조의 마지막 통치자였다.

이 시기의 가장 중요한 개발은 관개를 통한 쌀 경작 기술의 확장이다. 아마도 그것은 기원전 300년경 철기 시대에 오디샤의 인근에서부터 안드라(Andhra)와 따밀 나두의 해안가쪽으로 보급되었을 것이다. 초기 따밀 왕국이 강가의 델타 지역에 위치한 것도 우연은 아니다.

상감 문헌은 그 시대 사람들이 가진 다양한 직업들에 대한 정보를 제공해 준다. 농부들과는 별도로, 양치기, 사냥꾼, 그리고 어부들이 있다. 마을에 사는 장인들에는 대장장이, 목수, 직조공, 가죽 다루는 이, 소금 만드는 사람 등이 있었다. 마을에는 상인, 배 만드는 사람, 세리(稅吏), 말 수입업자 등이 있었다. 악기 다루는 이와 무희들은 사람들을 즐겁게 하였다. 왕 주변에는 부족의 지도자들, 전사들, 학자들, 시인들 그리고 사제들이 있었다.

사원은 남인도 사람들의 사회와 문화생활에 있어 중심축의 역할을 하였다. 사원은 일반적으로 거주자들의 중심지에 위치하였다. 기둥이 있는 만다빰은 축제의 경우 순례객들로 붐비었다. 순례객들은 사원에 딸린 호수나 저수지에 몸을 담그기도 한다. 성소로 이르는 길에는 참배객들을 위한 화환이나 꽃들을 파는 많은 가게들이 늘어서 있다. 저녁에는 커다란 종교적 열정 속에 사람들은 불을 밝힌 등잔으로 비쉬누와 쉬바같은 신상에게 기도드린다. 데와다시(Devadasis)라 불리는 사원에 속한 무희들은 북과 피리소리에 맞추어 공연을 하기도 한다. 사원은 신앙의 장소일 뿐만 아니라 학식을 가진 사제로부터 산스끄릿으로 교육을 받기 위해 마을의 어린이들이 찾는 학교이기도 하다. 사원은 또한 만다빰이나 고뿌람 등을 장식하는 이미지들을 조각한 석공이나 조각가들에게 일자리를 제공해 주기도 한다.

가장 우아한 쫄라 조각을 볼 수 있는 곳은 딴조르 지역 까베리 강
유역에 위치한 꿈바꼬남에 있는 사원이다. 꿈바꼬남은 녹색의 논밭과
코코낫과 바나나 숲으로 둘러싸여 있다. 거기에는 18개의 사원이 있
다. 사랑가빠니(Sarangapani)의 비쉬누 사원은 아름답다. 고뿌람에는
『나땨샤스뜨라』에 나오는 춤 동작이 묘사되어 있다.

나게쉬와르스와미 사원은 9세기에 쫄라 왕이 건설하였다. 외벽에
는 실물 크기의 여자상이 있다. 이 인물들의 머리 스타일은 화려하고
다양하다. 이 여성상들은 드라비다인들의 이상적 여성미를 보여준다.
얼굴은 길고, 코는 가는 선을 보여준다. 팔은 가늘고 길고, 넓적다리는
갸름하다. 엉덩이의 곡선은 너비와 무게를 강조한 전통적인 외양을
따르고 있다. 이 인물들의 갸름한 우아함은 그 지역에 사는 여인들이
지닌 실제적이고, 섬세한 가녀린 인물상을 반영한다(그림 139-142).

가장 우아한 쫄라 시대 조각은 마드라스 주정부 박물관에 소장되어
있다. 이것들 가운데 가장 아름다운 것은 화려한 왕관을 쓴 데비이다.
그녀의 얼굴은 잘 조각되어 있고, 가슴은 유연하고, 처지지 않았으며
배꼽은 깊게 조각되어 있다. 전체적으로 부드러운 표현을 하고 있다
(그림 146-147). 다른 우아한 조각은 쉬바와 빠르와띠의 조각이다
(그림 145).

딴조르에 있는 전시가 엉망인 조그만 박물관에는 쉬바의 흥미로운
조각들이 있다. 이것들 가운데 하나는 그는 간가다르(Gangadhar)로
묘사되어 있다. 위쪽 구석에는 그녀가 하늘에서 떨어졌을 때 그녀를
잡은 강가 여신의 상징인 자그마한 여성상이 있다. 쉬바는 그녀를 보
호하려는 것처럼 그녀 옆에 서있다(그림 148).

쉬바의 의상과 무기에 대한 여러 가지 전설이 있다. 옛날 그는 탁
발승으로 변장해 숲을 방문했다. 거기에는 7명의 수행자들의 부인들
이 살고 있었는데 쉬바의 아름다움에 사랑에 빠졌다. 수행자들은 이
것에 대해 분노하여 쉬바에 대한 자신들의 힘의 우월성을 보여주고

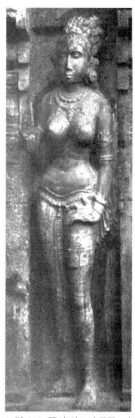

그림 142. 쫄라 왕조의 공주, 비
마나 감실, 나게쉬와르스와미
사원, 9세기

그림 143. 141의 세부

그림 144. 불의 신, 아그니, 9세기, 마드라스 주정부 박물관, 마드라스

그림 145. 쉬바와 빠르와띠, 9세기, 사진 제공: 인도고고학조사국

자 했다. 그들은 구멍을 파고, 마술을 부려 쉬바가 살해하고 그 가죽으로 자신의 옷을 삼은 호랑이를 그곳에서 나오도록 하였다. 그런 다음 그들은 사슴을 쉬바에게 달려 들도록 만들었다. 그러나 그는 사슴을 자신의 왼편에 두고 계속 그곳에 있도록 만들었다. 다음에 르시들은 빨갛게 달군 쇠를 만들었으나 이것 역시 쉬바는 빼앗아 자신의 무기로 만들어 버렸다. 코끼리 가죽은 가야(Gaya)라고 하는 악신이 갖고 있던 것이었다. 가야는 신들을 정복하고, 바라나시로 도망가지 못하고 쉬바의 사원에서 피난처를 구한 수행자(munis)들을 죽이고 이러한 힘을 얻었다. 쉬바는 악신을 죽이고, 그의 몸을 찢고 코끼리 가죽을 벗기어 자신의 망토로 어깨에 걸쳤다.

딴조르 박물관에 있는 매력적인 쫄라 조각은 르시의 7명의 부인들이 쉬바의 아름다움에 반해 정신을 잃은 채 서 있는 것을 묘사하고 있다(그림 149-150).

마드라스 주정부 박물관에 있는 우마와 마헤쉬와라(Meheswara)의 우아한 조각은 부부애의 행복을 보여주고 있다. 이 조각은 쫄라 왕조의 가신이었던 놀람바(Nolambas)의 수도였던 헤마와띠에서 온 것이다. 조각 아래에는 놀람바의 공주였던 빠사납베(Pasanabbe)의 이름이 언급되어 있는데 그녀는 이 조각을 사원에 기증하였다(그림 151).[1]

쫄라 조각은 세계 여러 박물관에 소장되어 있다. 가장 많이 소장하고 있는 박물관은 마드라스 주정부 박물관, 뉴델리 국립박물관, 빠리 기메 박물관 등이다. 루(Mr. C. T. Loo) 역시 상당수의 쫄라 조각을 소장하고 있었는데, 이 소장품은 그로세의 책, 『동양 문명, 인도(*The Civilization of the East, India*)』에서 소개되었다. 가장 많은 관심을 끌고, 그들이 지닌 우아함과 아름다움으로 두루두루 감탄 받았던 것은 쫄라 시대의 청동상이었다.

1) Sivaramamurti, C. *Indian Sculpture*, p. 89

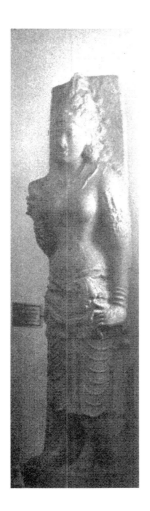

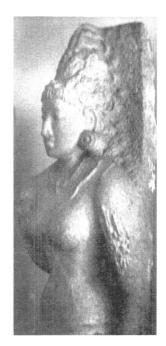

◀◀ 그림 146. 여신, 9세기, 마드라스 주정부 박물관, 마드라스

◀ 그림 147. 146의 세부

◀ 그림 148. 쉬바 강가다르와 빠르와띠, 쫄라 왕조, 11세기, 딴조르 박물관

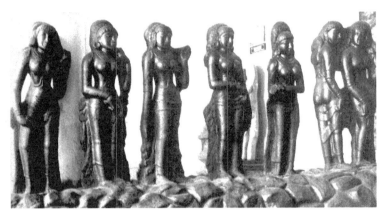

그림 149. 쉬바와 사랑에 빠진 7명의 수행자 부인들, 11세기, 딴조르 박물관

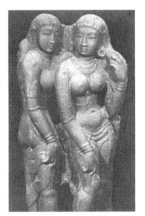

그림 150. 149의 세부

그림 151. 우마와 마헤쉬와라, 아난뜨뿌르, 쫄라 왕조, 9세기, 기부자인 공주 빠사납비의 이름이 새겨진 비문이 있다. 마드라스 주정부 박물관, 마드라스

18장

불교의 탄생
아샘
9세기에서 10세기

그림 152. 까마캬 데비 사원, 구와하띠, 아샘

아샘은 인도의 동쪽 끝에 위치한 주이다. 북으로는 부탄(Bhutan)과 아루나짤 쁘라데시(Arunachal Pradesh)와, 동으로는 아루나짤 쁘라데시, 나갈랜드(Nagaland)와 마니뿌르(Manipur), 남으로는 미조람(Mizoram)과 메갈라야(Meghalaya), 그리고 서로는 서벵갈 뜨리뿌라(Tripura)와 방글라데시와 경계를 이루고 있다. 북서쪽으로는 히말라야 산 기슭의 좁은 산세를 따라 인도의 다른 주들과 연결이 되어 있다. 주도는 이전에는 실롱(Shillong, 현재는 메갈라야의 주도)이었으나, 1972년 구와하띠(Guwahati)의 교외인 디스뿌르(Dispur)로 임시적으로 이전하였다.

아샘은 브라흐마뿌뜨라 계곡(Brahmaputra Valley), 수르마 계곡(Surma Valley), 아샘 산맥이, 이렇게 세 개의 자연 경계를 갖는다. 브라흐마뿌뜨라 계곡의 길이는 724km, 너비는 80km의 충적토의 평지

그림 152A. 하늘을 나는 간다르바, 살라스탐바, 9세기, 아샘 박물관 소장, 구와하띠

인데, 서쪽을 제외하고는 모두 산으로 둘러 막혀 있다. 브라흐마뿌뜨라 강은 평지의 가운데를 흘러간다. 북쪽에는 논과, 겨자, 코코넛과 대나무 숲이 있고, 산림이 우거진 파란 바위산들이 둘러싸고 있거나 그것들에 의해 막혀있다.

비록 지형적으로 아샘은 인도 갠지스 평원의 부분이지만, 기후는 몬순의 영향으로 더 전형적인 해양성 기후이다. 그 지역 인구가 지닌 드라비다 요소들은 벵갈과 비하르의 아리얀들과 섞여 있고, 브라흐마뿌뜨라 강의 흐름에 따라 중국-티벳 그룹과도 섞여 있다. 그곳은 인도와 미얀마 그리고 남서 중국과의 문화적 상업적 교차로이기도 하다. 기원전 2세기에도 이미 중국과 교역을 했다라는 증거도 있다.

오랜 옛날에 아샘 지역과 인근은 브라흐마뿌뜨라 강 남쪽 쁘라지죠띠샤뿌라(Pragijyotishapura, 현재의 구와하띠)에 수도를 둔 까마루빠(Kamarupa)로 알려졌었다. 고대 까마루빠의 영토는 브라흐마뿌뜨라 계곡, 부탄, 현재 방글라데시인 랑뿌르(Rangpur) 지역, 서벵갈의 꼬치-베하르(Cooch-Behar) 지역을 포함하였다. 『마하바라따』 시기에 나라까수라(Narakasura) 왕과 그의 아들 바가닷따(Bhagadatta)는 까마루빠의 통치자였다. 까마루빠는 기원후 4세기 사무드라굽따의 알라하바드 비문(Allahabad Inscription)에서 처음 언급되고 있다.

전설에 따르면, 까마루빠란 이름은 사랑의 신인 까마데바와 연관되어 있다. 쉬바의 부인이 사띠(Sati)[1]를 행하였다. 왜냐하면 그녀는 닥샤(Daksha)의 야즈나(yajna)에서 쉬바에게 한 모욕을 참을 수 없었기 때문이었다. 슬픔에 잠긴 쉬바는 그녀의 시신을 어깨에 매었는데, 그녀 몸의 여러 부분이 여러 다른 곳에 떨어졌다. 그녀의 성기

1) 〈남편이 죽으면 화장시 부인도 같이 따라 죽는 것〉

는 구하띠 부근 닐라짤(Nilachal) 언덕에 있는 까마
캬 데비(Kamakhya Devi) 사원에 떨어졌다. 까마
데바가 창조의 과정이 계속되기 위해 쉬바와 사랑
의 감정을 느낀 것도 여기였다. 까마캬 사원은 오랫
동안 아샘 지역 사람들의 사람과 문화의 중심지였
다. 이 사원에서 동물과 새의 희생제와 거기에 참석
했던 지모신 형태의 샥띠(Shakti)를 숭배하는 힌두
교 형태인 밀교가 발생하였다. 이 사원은 7-8세기에

그림 153. 물 나오는 곳, 살라스탐바, 9세기, 아샘 박물
관 소장, 구와하띠

건립되었으나, 후에 헐리고, 1565년 꼬츠(Koch) 왕조의 나라나라얀
(Naranarayan) 왕이 재건축하였다.

 보기(Bhogis) 숭배도 아샘에서 빈번하였다. 보기란 '자발적 희생
자'를 의미한다. 그들은 고삐 풀린 황소와 같고, '여신들이 그들을 원
한다'라고 공표되는 순간부터 모든 종류의 감각적 쾌락을 탐닉할 수
있는 권한이 주어진다. 까마캬 사원의 연례 축제에서 그들은 제식에
따라 희생된다.

 아샘 지역에 대한 이후의 권위있는 기록은 643년 이후부터 등장하
는데, 이 때는 현장 스님이 바스까르바르만(Bhaskarvarman)의 재임
기간 동안에 까마루빠를 방문한 때였다. 바스까르바르만은 까나우지
(Kanauj)의 하르샤바르다나(Harshavardhana)와 동시대인이었다. 그
는 바스까르바르만의 적이기도 했고, 그가 인정한 자치권을 지닌 자
이기도 했다. 그는 가우다(Gauda)의 왕 사산까(Sansanka)의 패퇴를
도왔으며, 가우다의 많은 영토를 병합하였다. 바스까르바르만은 650
년에 사망하였고, 655년에는 살라스땀바(Salastambha)가 왕위를 찬
탈하였다. 그는『마하바라따』영웅 중의 한 명이자 아루주나가 죽인
까우라바 족의 적인 바가닷따의 후손임을 주장했다.

 『하르샤짜리따』의 저자, 바나는 아샘의 후계자가 사신 함스바가
(Hamsvaga)를 통해 하르샤에게 보내 온 선물에 대해 자세하게 적고

그림 154. 여신, 살라스탐바, 9세기, 까마캬 데비 사원 소장, 구와하띠

있다. 이 선물에는 장신구, 보석, 사탕수수 나무로 만든 가구, 가죽 제품, 비단 옷, 향수, 새와 동물 등이 포함되었다. 이것들은 그들이 누린 문명이 번성하였음을 보여준다.

바나는 다음과 같이 계속해서 적고 있다. "사신이 가져온 화려한 우산을 왕이 직접 검사해 보았으며, 하인들이 차례로 나머지 선물들을 펼쳐 놓았다. 그것들 가운데에는 바가닷따와 다른 왕들에게서 물려받은 유명한 장신구들이 있었다. 그 장신구들은 천상의 것인 양 진홍색으로 빛나는 최상급 보석들; 빛나는 머리 장식 보석들; 진주 목걸이; 다양한 색상의 갈대로 만든 바구니에 말아 담은, 가을 달빛만큼 순수한 비단으로 만든 수건; 다량의 진주, 조개, 사파이어; 장인들이 세공한 음료 용기; 끝을 밝은 금박으로 감은, 끝 모양이 매력적인 가죽으로 만든 둥근 방패인 까르다란가; 그들 색을 보호하기 위한 상자; 박달나무 나무껍질만큼 부드러운 허리용 옷; 사무루까 가죽으로 만든 베개와 여러 종류의 직물; 기장의 이삭만큼이나 노란 껍질의 사탕수수로 만든 걸상; 알로에 껍질과 잘 익은 핑크색 오이로 만든 잎이 있는 여러 권의 책; 녹색 깃털을 가진 어린 비둘기 녹색과 작은 가지에 매달린 달콤한 빈랑나무 열매; 망고 즙과 검은 알로에 기름을 담은 두꺼운 대나무 통과 반죽된 세안약처럼 검정 알로에 껍질로 되어 실크로 짠 가방에 담긴 꾸러미들; 가장 격렬한 불꽃을 내는 고시르사 백단, 얼음조각만큼이나 차갑고 순수하고 하얀 장뇌와 사향 수소향의 가방, 정향 나무 한 아름, 육두구 얼마, 털이 있는 잘 익은 과일들 한 아름; 가장 달콤한 와인의 향을 퍼트리기 위한 과일 쥬스 컵들; 흑색과 백색으로 된 작은 비들; 그림을 고정시켜 주기 위한 붓과 그릇이 들어 가 있는 판넬로 조각이 된 상자; 키나라(Kinnaras)[2], 오랑우탄, 꿩과의 새들, 금으로 된 족쇄를 목에 두른 남자 인어; 자신들의 향기

[2] 〈인간의 몸과 말의 머리를 한 전설상의 합성체, 부의 신인 쿠베라(Kuvera) 계열의 신으로 반신(半神)으로 취급〉

로 온 공간을 채우는 사향; 온 집안을 돌아다님에 익숙한 암사슴; 금
으로 색칠한 대나무 새장에 갇혀 많이 지저귀는 앵무새, 구관조와 다
른 새들; 산호색 자고새; 코끼리 이마로부터 일련의 커다란 진주로 덮
인 하마 상아의 반지들[3]

그림 155. 여신, 살라스탐바, 9
세기, 까마캬 데비 사원 소장, 구
와하띠

살라스땀바 왕조의 다섯 번째 왕은 하르샤 바르마 데브(Harsha
Varma Dev)였다. 그의 뒤를 살람바, 아랏띠(Arattee), 하르자르바르
만(Harjarvarman)과 바라말라바르만(Vanamalavarman)이 이었다. 뜨
야가 싱하(Tyaga Singha)는 970년에서 985년까지 통치하였는데, 살
라스땀바 왕조의 마지막 왕이었다. 그는 후손 없이 사망했는데, 백성
들은 빨라 왕조를 세운 브라흐마빨라를 추대하였다. 이 왕조의 세 번
째 왕은 라뜨나빨라(Ratnapala)인데 그는 구아하띠에 수도를 건설하
였다. 그는 교역과 상업, 그리고 힌두교를 장려하였다."[4]

1228년에 따이(Tai) 기원의 부족 아홈(Ahoms)은 아샘을 침공하였
다. 미얀마에서 빠뜨까이(Patkai) 지역을 넘어 아샘 북쪽 평원을 통치
하던 지역 부족장들을 정복하였다. 15세기 자신들의 이름을 왕국명
으로 삼은 아홈은 아샘 지역 북쪽의 압도적인 세력이었다. 2세기 후,
꼬체(Koches), 까짜리(Kacharis)와 다른 부족 세력들을 물리친 후에,
아홈은 고알빠라(Goalpara) 아샘 지역 남쪽의 통치자가 되었다. 아홈
의 힘과 번영은 루드라 싱(Rudra Singh, 통치 1696-1714)의 재임 기
간에 절정에 도달하였다. 아홈은 원주민이었던 힌두의 문화와 언어
그리고 종교를 자기 것으로 만들었다.

아홈은 벵갈에 정착한 무슬림도 성공적으로 물리쳤다. 이 싸움에
서 루드라 싱은 특별한 명성을 얻었다. 그러나 그 이후에 18세기를 통
하여 아홈 세력의 점진적 쇠락이 이어졌고, 1800년 이 지역을 침략한
미얀마인들에 의해 최후의 일격을 받았다. 아샘은 이후 영국이 정복

3) Cowell, E. B. and Thomas, W. (trans.) *The Harshacharita of Bana*, pp. 200-201
4) Chaudhury, P. D. *Archaeology in Assam*, p. 20

그림 156. 연인, 살라스탐바, 9세기, 아샘 박물관 소장, 구와하띠

하였는데, 그들은 처음에 이 지역을 벵갈 지역과 합쳤으나 후에는 분리시켰다.

아샘 지역의 최초 거주자는 아마도 양쯔강과 황허강 유역에서 온 중국의 유목인이었을 것이다. 동시에 브라흐마뿌뜨라 계곡은 힌두들이 점령하였다. 침략과 이민의 지속적인 흐름은 문화와 인종의 융합을 야기하였다.

일반적으로 힌두교인들은 건강하고, 즐거운 성향에 낙천적이다. 그들의 언어는 산스끄릿에서 파생된 것인데, 빨리와 미틸리(Mithili), 브라자볼리(Brajaboli)를 통해 현대 아샘어로 발전하였다. 힌두들은 비쉬누에 대한 믿음을 장려했던 마하뿌르샤 샹까르 데브(Mahapursha Shankar Dev)의 추종자들이었다. 비쉬누 추종자들은 밀교를 산 쪽으로 몰아내고 피와 공포로 오염된 종교를 정화하였다.

아샘의 거주민들은 대개 빈랑나무, 코코낫 나무, 바나나 파파야 나무 그늘이 있는 대나무로 만든 오두막에 거주한다. 그들이 농번기로부터 자유로울 때, 그는 비후(Bihu) 축제 등으로 즐거운 시간을 보낸다. 비후 축제 동안에 그들은 집단 춤이나 노래, 공연, 물소 싸움 등을 즐긴다. 봄의 축제인 보학 비후(Bohag Bihu)는 겨울의 끝과 봄의 시작을 알리는 봄의 축제로 4월에 기려진다. 가장 좋은 옷을 입은 남녀가 넓은 공간에 모여 사랑 노래와 관능적인 춤을 즐긴다.

사람들의 문화는 그들의 예술에 깊은 인상을 남긴다. 아샘의 조각에서 우리는 이것을 알 수 있다. 까마캬 데비 사원 근처에는 아름다운 데비의 이미지가 두 개 있다. 그들의 부드러운 얼굴은 그들이 확실히 몽골 인종임을 보여준다(그림 154와 155). 커다란 귀걸이는 현재 아샘의 부족 여인들이 하고 있는 것과 비슷하다. 이 조각들은 살라스땀바(Salastambha)가 통치하던 9세기와 10세기 것으로 추정된다.

아샘 조각의 가장 뛰어난 것은 유명한 학자였던 바루아(K. L. Barua)가 설립한 구와하띠에 있는 아샘 주 박물관에 소장되어 있다.

이 박물관에는 물 나오는 꼭지 모양을 여자 얼굴로 한 조각이 있다
(그림 153). 그들의 얼굴과 귀걸이는 까마캬 사원의 데비 조각들과
유사하다. 석판위에 조각된 하늘을 나는 간다르바는 비슷한 양식의
얼굴을 하고 있다(그림 152). 이 박물관에서 가장 흥미로운 전시는
밀교식 좌법을 행하고 있는 미투나 상일 것이다(그림 157). 이러한
종류의 예술작품에서는 사랑의 황홀경에 자신들을 잃어버린 두 명의
연인들을 악의없이 묘사해 놓고 있다(그림 156). 이 조각에서 우리는
보학 비후의 사랑스런 놀이를 연상시키는 원시적 활기와 관능적 매력
을 볼 수 있다.

그림 157. 밀교식 좌법, 살라스
탐바, 9세기, 아샘 박물관 소장,
구와하띠

19장

오디샤, 부바네쉬와르
묵떼쉬와르, 링가라즈, 라즈라니 사원과 조각
950-1100

그림 158. 묵떼쉬와르 사원, 950년경

오늘날 오디샤는 동쪽으로는 벵갈만과 북으로는 비하르와 서벵갈과, 서쪽으로는 마댜 쁘라데시와 남으로는 안드라 쁘라데쉬와 주경계를 접하고 있다. 오디샤는 비옥한 고원이 대부분이나 바다 쪽으로는 습지대나 석호가 있는 나빠지는 지형이다. 남쪽으로는 바다와 고원 가운데 끼어있다. 서쪽으로는 동가트의 고원지대인데, 그 사이에 서에서 동으로 흐르는 다섯 개의 강이 있는 비옥한 굽이치는 계곡이 자리하고 있다. 고다바리(Godavari) 강 델타는 많은 쌀 생산량을 기록하는데 오디샤의 주 곡창지대이다.

오디샤의 초기역사는 불분명하다. 오디샤에서 발생한 가장 커다란 역사적 사건은 아쇼카 대왕이 재임 초기에 오디샤를 정복한 사건이다. 깔링가(현재의 오디샤) 사람들은 완강한 저항을 하였다. 정복의 뒤를 이은 대규모 학살은 아쇼카에게 깊은 영향을 미치었다. 살육에

대한 참회와 후회로 가득 찬 그는 전쟁을 그만두고, 불교의 가르침인 생명의 신성함을 설법함으로써 사람들의 마음을 정복하였다. 다울리 (Dhauli) 언덕에는 그의 칙령을 새긴 암각문이 있다.

깔링가의 가장 잘 알려진 왕은 자이나교 신자인 카라벨라 (Kharavela)인데, 그는 기원전 150년에 정권을 잡고, 무쉬까 (Mushikas) 왕조를 정복하고 안드라 왕인 사뜨까르니(Satkarni)를 물리쳤다. 그는 라스뜨릭(Rastriks)과 현재 마하라쓔뜨라와 베라르 (Berar) 지역에 해당하는 보자까스(Bhojakas)를 물리쳤다. 남과 서를 병합하면서, 카라벨라는 마가다의 왕, 뿌쉬야미뜨라(Pushyamitra)를 물리침으로써 앙가와 마가다를 정복하였다. 카라벨라는 부바네쉬와 르(Bhubaneswar)를 수도로 삼았다.

카라벨라 이후에 깔링가 왕조는 점차 쇠약해졌다. 610년으로 기록된 마가다 왕 사산까의 비문에는 깔링가가 자신의 영토 일부이고, 640년에는 까나우지의 하르샤바르다가 정복했다고 기록되어 있다. 그것은 후에 빨라의 왕인 데바빨라(통치 815-845)의 수중에 떨어졌다. 10세와 11세기에 오디샤는 께사리(Kesari) 왕들이 통치하였는데, 이 중에서 자나메자야(Janamejaya), 야야띠(Yayati) 그리고 랄라뗀두 (Lalatendu) 왕이 가장 유명하였다. 부바네쉬와르에 있는 쉬바 사원들은 이들 께사리 왕조의 후원으로 세워진 것이다.

1038년 동강가 왕조의 바즈라하스따(Vajrahasta)는 뜨리깔링가디 빠띠(Trikalingadhipati)란 이름으로 왕위에 올라 30여 년 간의 번영기를 보냈다. 이후 왕위는 그의 아들 라자라자 1세가 물려받았다. 다음 통치자는 아난따바르만 짜다강가(Anantavarman Chodaganga)인데, 그는 11세기 말에 뿌리(Puri)에 있는 자간나트(Jagannath) 사원의 비마나(Vimana)와 자가모한(Jagamohan)을 세운 사람으로 알려져 있다. 비쉬누를 추종했던 강가 왕조의 왕들은 유명한 왕들이 많았는데, 이들 가운데 가장 유명한 왕들은 아난가비마 1세(Anangabhima I), 라

그림 159. 브릭샤까, 라즈라니 사원, 1100년경

그림 160. 발찌를 차고 있는 소
녀, 라즈라니 사원, 1100년경

자라자 2세(Rajaraja II), 아난가비마 2세(Anangabhima II), 나라싱하
데와 1세(Narasingha Deva I) 등이었다. 나라싱하 데와 1세는 태양신
인 수리야(Surya)를 기념하기 위해 꼬나륵(Konark)에 유명한 태양
사원을 건립하였다고 믿어진다.

뒤를 이어 북인도 무슬림들과의 빈번한 전쟁이 발생하였다. 1361
년경 피로즈 샤 투글락(Firoz Shah Tughulaq)이 오디샤로의 원정을
단행하였다. 1434년에는 수르야반시(Suryavansi) 왕조의 초대 왕인
까삘레쉬와라(Kapileswara)가 왕좌를 찬탈하고 자신의 영토를 남쪽
뻰나르(Pennar) 강 유역까지 확장하였다. 그러나 그의 후계자들은 영
토를 지키지 못하였다. 북으로부터의 무슬림 침입은 내전, 즉 오디샤
의 마지막 힌두 통치자였던 무꾼다 데바(Mukunda Deva)가 술라이
만 까라니(Sulaiman Karani)의 장수였던 깔라 빠하르(Kala Pahar)에
의해 전복 이후까지도 증가하는 세력으로 계속되었다. 아프간들은
1592년 즉 아크바르의 부하였던 만 싱(Man Singh)이 오디샤를 병합
하기 전까지 오디샤와 미드나뿌르(Midnapur)를 장악하였다. 1751년
알리 와르디 칸(Ali Vardi Khan)은 이 지역을 나그뿌르(Nagpur)의 본
슬라(Bhonslas)에게 양도하였는데, 본슬라는 영국이 1803년 장악 전
까지 이 지역을 다스렸다. 오디샤는 1935년 인도통치법(Government
of Indian Act)에 따라 1936년 비하르로부터 떨어져 독립주가 되었다.

깔링가와 그곳의 사람들에 대해 현장은 다음과 같이 기록하고 있
다. "숲과 정글은 수백리에 걸쳐 계속되었다. 거기에는 주변의 다른
지역 사람들이 부러워한 커다란 황갈색 야생 코끼리가 살고 있었다.
기후는 타는 듯 더웠다. 사람들의 기질은 열정적이고 성급하였다. 비
록 남자는 거칠고 미개하였으나 그들은 자신들이 한 말을 지켰고, 그
것은 믿을 만 했다. 언어는 가볍고 경쾌하였으며, 발음은 또렷하고 정
확했다."

오디샤의 사람들을 오리야(Oriyas)라 부르는데, 어떤 다른 종족이

나 인종에도 속하지 않는다. 다른 시기에 다른 장소에서 사람들이 와 오디샤에 정착하였다. 삼발뿌르(Sambalpur)에는 농사를 짓는 카스트는 아가리아(Agharia), 직물을 짜는 불리아(Bhulia)가 있는데 그들은 아그라와 델리에서 왔다. 삼발뿌르에는 6개의 브라만 계급이 있는데, 우뜨깔라(Utkalas)가 그 중 가장 높다. 그 다음으로는 아란야까(Aranyakas)인데 그들은 숲을 벌목하여 삼발뿌르 최초의 정착자가 되었다. 다음으로 중요한 계급은 라잔야(Rajanyas), 즉 지주인데 크샤트리야나 라즈뿌뜨에 속한다고 알려져 있다. 인구의 상당 부분을 차지하는 칸다이뜨(Khandaits)는 오디샤 힌두 왕족의 봉건 군대의 후손이라고 알려져 있다. 깐다이뜨는 차사(Chasas)와 함께 땅을 경작하며 살아가고 있다. 목동 계층인 가우라(Gauras)는 발라소레(Balasore),

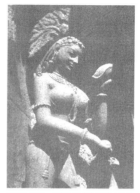

그림 161. 거울에 자신을 비추어 보는 소녀, 라즈라니 사원, 1100년경

껏딱(Cuttack), 뿌리와 간잠(Ganjam) 지역에서 볼 수 있다. 서기 계층인 보이(Bhoi)는 숫자상으로 보면 미미하다. 토착민에 속하는 빠우(Paws)는 한때 오디샤의 몇몇 지역을 통치하기도 하였다. 칠카(Chilka) 호수 남쪽에는 뗄루구(Telugu)어를 말하는 사람들이 사는데 땅을 경작해 사는 까뿌르(Kapur)와 고대 깔링가 지역의 통치 계층이었던 깔링기(Kalingis)로 나누어져 있다.

북 오디샤 서쪽에는 많은 부족이 살고 있다. 가장 중요한 부족들로는 부이얀(Bhuiyan), 문다(Munda), 산딸(Santal), 곤드(Gond), 깐드(Kandh), 호(Ho), 주앙(Juang), 빠로자(Paroja), 사바라(Savara), 빈잘(Binjhal), 부미지(Bhimiji) 등이 그들이다. 이들이 몰려 살고 있는 곳은 꼬라뿌뜨(Koraput), 마유르반즈(Mayurbhanj), 순데르가르(Sundergarh), 간잠(Ganjam)이다. 그들은 오리사 주에 사는 전체 부족민들 중 약 66%를 차지한다. 오디샤 부족민들의 경제생활은 주로 사냥이나 채집 생활이나 경작을 위한 이동이나 정착 등이다. 각 부족은 자신들만의 독특한 문화를 가지고 있는데 삶의 사회 경제적 양태는 부족이나 지역마다 각각 다르다.

그림 162. 소녀의 사리를 잡아 당기는 원숭이

그림 163. 나무 아래의 브릭샤까, 라메쉬와르 사원, 1100년경

그림 164. 연인을 기다리는 나이까, 묵떼쉬와르 사원, 950년경

오디샤의 사원은 시카라라 불리는 구근(球根) 모양의 곡선으로 이루어진 탑이 특징이다. 갈비뼈 모양의 뼈대 모양의 구조가 두드러지는 시카라는 마치 자발적인 움직임으로 하늘쪽으로 튀어 오르는 것처럼 보인다. 시카라 위에는 아말라까(amalaka)라고 하는 튀어나온 쿠션 모양의 구조물이 있다. 다시 그 위에는 깔라샤(kalasa)로 불리는 가볍고, 호리병 모양의 장식구조가 자리하고 있다. 시카라 이외에 이 사원은 계단형식으로 된 여러 개의 처마돌림띠 구조로 이루어진 피라미드 모양의 지붕을 가진 만다빠가 특징이다. 이와 같은 단순하나 생동감 있고, 여러 면에서 종합적인 양식은 8세기부터 12세기까지 오디샤 지방 사원의 주요 특징이다. "이러한 특징을 가진 주요 사원은 부바네쉬와르와 뿌리에 있다. 750년경 지어진 것으로 추정되는 빠라수라메쉬와라(Parasurameshvara) 사원, 950년경 지어진 것으로 추정되는 묵떼쉬와르(Mukteshwar) 사원, 1000년경 지어진 것으로 추정되는 링가라자(Lingaraja) 사원 등이 그것이다. 다음으로 뿌리에 지어진 라즈라니(Rajrani) 사원과 자간나타(Jagannatha) 사원은 1150년경 지어진 것으로, 메게쉬와라(Meghesvara) 사원은 1200년경에 지어진 것으로 추정된다."[1] 뿌리에 있는 자간나타 사원은 링가라자 사원보다 더 크다. 이 사원은 강가의 왕이었던 아난가 비마 데바(Ananga Bhima Deva, 통치 1182-1223)가 지었다.

부바네쉬와르의 묵떼쉬와르 사원은 최고로 우아함을 지닌 조그만 사원이다. 조각가는 새와 동물이 여기저기 흩어져 있는 인물과 그룹의 세세한 묘사에 모든 그의 역량을 기울였다. 단독으로 서 있는 출입문은 아름다운 아치 양 끝에 마카라의 머리가 있다. 피라미드식 지붕이 있는 현관은 아말라까가 올라 가 있는 시카라와 좋은 균형을 맞추고 있다. 현관 양쪽의 가림막에는 원숭이와 악어, 거북이와 백조와 같

1) Grousset, R. *The Civilization of the East, India*, pp. 220-222

은 우화가 조각되어 있다. 수십개의 조각이 벽면을 장식하고 있다. 나가라자(nagarajas)와 나기니(naginis)가 있는 기둥들, 그들의 꼬리는 축에 말려 있다. 그들은 화환이나 왕관, 물로 가득 찬 소라, 향로 등과 같은 예배를 위한 물품이나 쉬바나 두르가, 가네샤나 다른 신상들을 잡고 있다. 사람들이 가장 많이 만지는 조각 중 하나가 먼 곳으로의 여행에서 주인의 무사귀환을 비는 듯 걱정스런 표정으로 반쯤 열린 문에 기대어 주인을 기다리는 나이까이다(그림 164).

그림 165. 브릭샤까를 묘사한 라즈라니 사원의 정면, 1100년경

부바네쉬와르에서 가장 크고 중요한 사원은 1,000년경에 지어진 링가라자 사원이다. 사원은 크기가 약 160m×142m인 넓은 울안에 자그마한 몇 개의 사원들 가운데 서 있다. 담은 높고, 벽 안쪽으로는 순찰이나 방어를 목적으로 대와 능보를 두었다. 경내 안에는 많은 조그만 보조 사원들이 있는데, 이것은 신자들이 신앙의 행위로 때때로 기부한 것이다. 이 사원은 소마반시(Somavansi)의 왕 마하바바굽따 자나메자야(Mahabhavagupta Janamejaya)가 지은 것으로 알려져 있다. 현관과 접견실 이외에 무희들의 춤공연을 위한 정자와 식당이 있는데 나라싱하와 아낭가비마의 시기에 본당에 덧붙여졌다. 링가라자 사원은 오디샤에 남아 있는 사원 중 가장 인상적인 사원이다. 비마나가 올라가는 사이에, 그 과정을 땅에 묻어야 할 만큼 공사가 빨리 진행이 되었다. 돌은 경사로를 통해 높은 곳까지 이동되었다. 자이나교 석굴 사원이 있는 칸다기리와 우다이기리(Khandagiri-Udaigiri) 언덕의 석재가 주로 사용되었으며, 비마나 건설을 위한 경사로는 칸다기리 서쪽에서부터 시작되었다. 이것을 증명한 것은 칸다기리 서쪽 구릉에서 훼손된 구릉이 발견되었고, 경사로의 마지막 지점에서 발견된 짜라 나라야나(Chara Narayana)라고 하는 조그만 사원이었다. '짜라'라고 하는 것은 '경사로'라고 하는 말이다. 비마나와 동시에 지어진 자그모한은 직사각형으로 가로 21m 세로 17m에, 높이는 지상에서부터 약 30m였다. 비마나처럼 자그모한도 위로 올라 갈수록 줄어드는

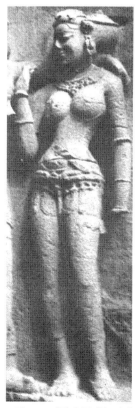

그림 166. 재회의 즐거움, 링가라자 사원, 1000년경

형태이다.

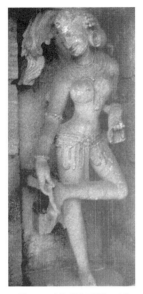

그림 167. 발찌를 걸치고 있는 소녀, 라즈라니 사원, 1100년경

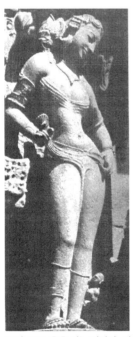

그림 168. 옷을 벗는 압사라, 라즈라니 사원, 1100년경

사원 건축과 조각에서 가장 커다란 성취는 링가라자 사원의 비마나 할 수 있다. 우아한 곡선과 위엄 있는 비율은 이 사원을 인도 사원 건축의 가장 뛰어난 것 중 하나로 만든다. 비록 주 건물은 핑크색 사암으로 만들었지만, 녹니석으로 만든 가네샤, 빠르와띠, 스깐다(Skanda) 상등이 커다란 감실 안에 안치되었다. 조각 대상의 선택과 조각은 정교하게 진행되었다. 8개의 방위를 지키는 파수꾼, 천상의 미녀들, 나이까 등은 매력적이다. 수직으로 된 옆 모습은 바닥에서부터 꼭대기까지 시카라를 특징짓고, 반면 수평의 선은 벨 모양의 꼭대기 구조물과 함께 현관의 피라미드 지붕을 지배한다.

링가라즈 사원 감실에 있는 사랑을 나누고 있는 한 쌍의 조각도 실제 매력적이다. 여자의 팔을 잡고 있는 남자는 그녀에게 무엇인가 제안하고 있고, 수줍은 그녀의 표정이 조각에 잘 묘사되어 있다(그림 175). 이들 쌍은 사랑스런 대화에 열중하고 있는 듯 보이고, 여자의 얼굴에는 즐거움이 느껴진다(그림 176과 177). 관능적인 미투나 조각은 사랑 나눔에 정신이 없는 열정적으로 포옹하고 있는 연인을 묘사하고 있다(그림 178).

다른 조각은 환희에 빠진 여자 얼굴을 묘사하고 있다(그림 180). 이러한 조각들은 부드럽고 관능적인 자극을 보여주고 있다.

라즈라니 사원은 인도에서 가장 매력적인 사원 중의 하나이다. '오디샤 예술의 보석'이라 불리는 것은 타당하다. 이 사원을 다른 사원과 구별되게 해 주는 것은 위로 올라 갈수록 여러 층으로 작아지는 중앙 시카라를 둘러 싼 자그마한 시카라 군이다. 자그마한 많은 시카라와 정상에 아말라까를 얹어 마무리 한 이 특별한 종류의 장식은 별 모양의 설계 구조를 갖도록 해 준다. 그러나 현관은 피라미드 구조의 평범한 것이다. 입구는 똘똘 감은 모양의 나가라자(nagarajas)가 있는 두 개의 아름다운 기둥이 있다. 압사라나 나이까 등 다양한 분위기를 한

장식용 조각들이 여기저기 있다. 넓은 엉덩이와 가는 허리를 한 천상의 요정들은 상체의 미를 더해주는 보석 장식을 하고 있다. 이 장식들은 금세공업자가 직접 돌에 작업을 한 것임을 암시해 준다(그림 163-164). "이러한 보석 장식의 사용은 인도 조각을 더욱 풍부하게 해 주는 가장 독창적인 특징 중의 하나이다. 그것은 또한 나체에 특별한 원만함과 아름다움을 준다."라고 로덴슈타인은 말한다.[2] 다양한 장신구들 중에서, 특히 이들 조각에서 볼 수 있는 다양한 종류의 목걸이는 오디샤에서 부족민의 여인들이 현재도 하고 있는 장신구임에 주목할 필요가 있다(그림 170).

그림 169. 장신구를 걸친 여인, 1100년경, 키칭 박물관 소장

압사라가 화장하고 있는 모습을 묘사한 많은 조각이 있다. 사랑스런 소녀는 발찌를 하고 있다(그림 160과 167). 거울을 바라보고 있는 조각도 있다(그림 161). 부드러운 얼굴에 미소를 머금은 매력 있는 여인은 옷을 벗고 있다(그림 168). 그녀는 오디샤의 몇몇 부족 여인들이 여전히 지니고 있는 이상적인 여성미를 반영하고 있다. 한 매력적인 여성은 얼굴에 부드러운 미소를 띤 채 손가락을 자신의 입술에 갖다 댄 채 감실에 서 있다. 삶의 비밀을 알아 챈 듯한 표정처럼 보인다(그림 171). 우아한 몸매들이 금과 은의 다양한 장신구들로 치장된 이러한 조각들에서, 우리는 중세 인도의 가치 있는 삶을 고증할 수 있다. 그것은 지나치게 치장하지 않더라도 벌목된 오디샤의 숲속에서 행복하고 근심 없는 것처럼 사는 부족민이 그들이라는 것이다.

그림 170. 부족 여인이 걸친 장신구와 그림 169의 장신구를 비교해 보라

2) Rothenstein W. *Examples of Indian Sculpture at the British Museum*, p. 10

그림 171. 사랑의 여명, 링가라자
사원, 1100년경

그림 172. 뜨리방가 포즈의 나이
까, 라즈라니 사원, 1100년경

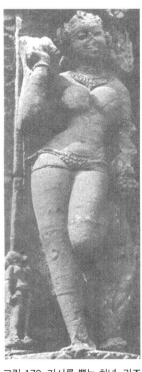

그림 173. 가시를 뽑는 처녀, 라즈
라니 사원, 1100년경

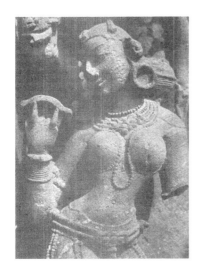

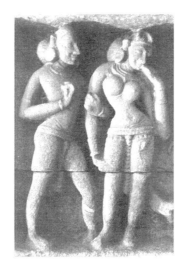

◀◀ 그림 174. 거울에 자신을
비추어 보는 소녀, 브라흐메쉬
와르 사원, 1100년경

◀ 그림 175. 연인, 링가라자 사
원, 1000년경

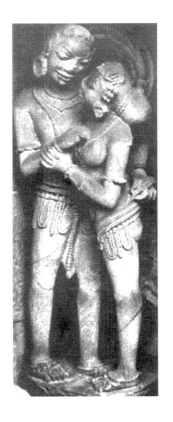

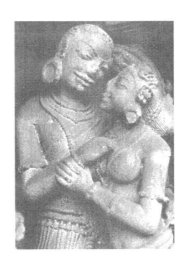

◀◀ 그림 176. 미투나 상, 링가
라자 사원, 1000년경

◀ 그림 177. 176의 세부

그림 178. 연인, 링가라자 사원,
1000년경 ▶

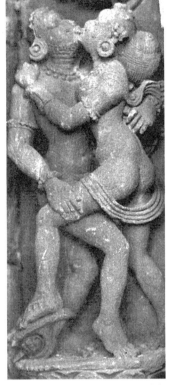

그림 179. 미투나 상, 라즈라니 사원,
1100년경

그림 180. 환희, 사리 데울 사
원, 1100년경 ▶

20장

마댜 쁘라데쉬 – 짠델라 라즈뿌뜨
카주라호, 사원의 도시
916년에서 1029년까지

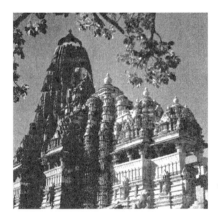

그림 181. 깐다리야 마하데와 사원,
1000년경

마댜 쁘라데쉬는 인도의 중앙 지역이다. 거기에는 많은 저수지와
사원이 있다. 산언덕에는 전략적 위치에 자리한 요새와 성들이 있다.
이 주는 바위산 지형과 티그 나무 숲속과 좁은 골짜기 등으로 유명하
다. 주면적의 3분의 1정도를 뒤덮고 있는 숲속에는 호랑이, 야생 물
소, 반점이 있는 사슴, 커다란 인도 사슴과 같은 야생동물이 많다.

마댜 쁘라데쉬를 구성하는 인구는 주로 두 개의 인종이다. 마댜

그림 182. 압사라, 쉬바에게 복
종하는 빠르와띠, 비쉬와나타
사원

쁘라데쉬 북쪽에는 인도 아리얀 계열이, 마댜 쁘라데쉬 남쪽과 동
쪽에는 원주민 계열이 거주한다. 원주민들에는 곤드(Gonds), 꼬르
와(Korwas), 마리아(Marias), 바이가(Baigas), 우라온(Uraons), 빌
(Bhils)이 있다. 농사를 주업으로 삼는 계층으로는 아히르(Ahirs), 가
다리아(Gadarias), 라즈뿌뜨(Rajputs), 꾼비(Kunbis), 구자르(Gujars)
와 까치스(Kachhis)가 있다.

그림 183. 쉬바와 빠르와띠, 카주라호, 100년경

그림 184. 가슴을 주무르는 처녀, 깐다리야 마하데와 사원

마댜 쁘라데쉬의 분델칸드(Bundelkhand) 지역은 거대한 화강암으로 덮여있다. 레와(Rewa)의 까이무르(Kaimur) 지역은 사암과 혈암(頁岩)으로 구성되어 있다. 마댜 쁘라데쉬 전역에 걸쳐 퍼져있는 사원 건축을 위한 원자재로 사용된 것은 이 품질 좋은 사암이었다.

중세 인도 가장 아름다운 사원 군중 하나인 카주라호(Khajuraho)는 델리에서 약 595km 떨어져 있다. 카주라호라는 명칭은 이 지역에서 까주르(Khajur, 대추야자)가 많이 있기 때문이었다. 게다가, 이 마을에 들어가는 입구는 금으로 만든 두 개의 까주르 나무로 아름답게 꾸며졌다. 현재는 자그마한 마을에 지나지 않으나, 전성기 시절에 카주라호는 약 20km²의 사원 도시였다. 예전에는 방문도 어려웠는데 길고 지겨운 기차 여행을 해야 했다. 그러나 현재는 비행기도 닿고 있고, 국제적인 관광 명소가 되었다.

짠델라(Chandelas) 왕조는 분델칸드 지역을 통치하였다. 짠델라는 전사 계급으로 품위가 있었던 곤드와 연관이 있는 원주민들의 수장들이었다. 하르샤데바(Harshadeva, 916)는 유명해진 최초의 통치자였다. 분델칸드의 주요 도시들로는 카주라호, 깔란자라(Kalanjara), 마호바(Mahoba), 아자이가르(Ajaigarh) 등이 있었다.

카주라호에서 사원 건축 활동을 시작한 것은 야쇼바르만(Yashovarman)의 재임기간 동안이었다. 그는 비쉬누 신을 위해 락쉬만 사원을 지었다. 그의 아들 당가(Dhanga, 통치 950-1008)는 신심을 가지고 카주라호를 아름답게 꾸미는 작업을 하였다. 그의 후원하에 지어진 가장 뛰어난 사원에는 칸다리야 마하데바(Kandariya Mahadeva) 사원, 데비 자가담바(Devi Jagadamba) 사원, 찌뜨라두르가(Chitradurga) 사원, 비쉬와나타(Vishvanatha) 사원, 빠르샤바나타(Parshavanatha) 사원 등이 있다. 당가는 통치 중심지를 깔란자라로 옮기었고, 카주라호는 혼자서 종교 중심지가 되었다.

당가는 100세까지 장수하였다. 그의 장수비결은 그가 조예가 깊던

샥따의 밀교 의식을 행하는 것과 같은 회춘의 과정을 했기 때문이라고 괴츠(Goetz)는 말한다.

빈댜다라(Vindyadhara, 통치 1017-1029)가 다음 통치자이다. 그는 카주라호에서 훨씬 떨어진 강가 강에서 1022년에 벌어진 가즈니의 마흐무드(Mahmud of Ghazni)와의 전투에서 패한다. 이것이 어떻게 카주라호의 사원과 조각들이 악명 높은 우상 파괴주의자였던 마흐무드로부터 무사할 수 있었는지를 설명해 주고 있다.

짠델라 왕조의 마지막 왕은 1165년에서 1203년까지 통치하였던 빠라마라디데바(Paramaradideva)였다. 그는 1182년 쁘리트비라즈 쪼한(Prithviraj Chauhan)을 물리쳤다. 1203년 그는 깔란자라 요새를 정복한 꾸툽 우드 딘(Qutub ud-din)에게 패했다.

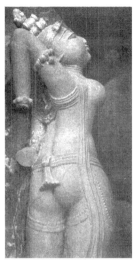

그림 185. 지루한 표정으로 몸매를 보여주고 있는 처녀

카주라호에는 쉬바, 비쉬누, 자이나 성인들에게 헌정된 짠달라 왕들이 지은 85개의 사원이 있다. 이것들 중 다수는 쉬바신에게 바쳐진 것이다. 그것들은 모두 높은 테라스위에 위치하고 있다. 이 사원들 중 날씨와 사회 경제적 환경 변화를 이겨내고 22개의 사원이 현재 남아 있다.

이 사원들의 아름다움은 공간, 돌의 처리, 구조, 사원 외벽의 살아 있는 듯한 조각의 처리 등에 있다. 카주라호의 사원들은 높은 테라스 위에 자리하는데, 테라스는 기단부의 형태로 결합되어 있다. 따라서 사원은 통일성의 느낌과 함께 간결한 건축학적 건물의 느낌을 준다. 남아 있는 사원 중 가장 큰 것은 깐다리야 마하데와(Kandariya Mahadeva) 사원이다. 길이 33m, 너비 18m, 지상에서부터는 35m의 높이이고, 기단부 위에 선 사원건물의 높이는 27m이다. 기단부의 높이는 4m이고, 그 위로 세 개 층으로 된 조각군이 있다. 천상의 여인들과 나이까 등의 이 조각들에서 사람들은 생명감 있는 관능미와 매혹을 느낄 수 있다. 사원의 구조는 현관(ardhamandapa), 전실(mandapa), 대전실(mahamandapa), 중실(中室 antarala)과 신상이

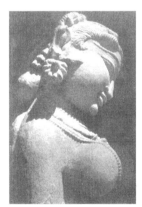

그림 186. 처녀의 흉상, 빠르슈와나타 사원

그림 187. 발찌를 빼며 매력을 보여 주는 처녀, 깐다리야 마하데와 사원

그림 188. 카주라호 근처 밭에서 밀을 수확하는 여인. 그림 187의 여인이 한 팔찌와 팔뚝의 장식을 비교해 보라

모셔져 있는 성소인 가르바그르하(garbhagriha)가 있다. 4개의 기둥과 8개의 두 곡선이 만나 세모꼴을 이루는 끝이 있는 천정은 인상적이다. 각 세모꼴에서 내려온 장식과 복잡한 디자인으로 가득 찬 커다란 원으로 장식된 문양 전체는 보는 사람이 자신 주변을 잊어 버리게 만드는 아름다움이 있다.

인도고고학조사국 초대 국장(1871-1885)을 지낸 알렉산더 커닝햄 경은 이 사원의 조각수를 872개로 보고, 사원 안에 226개, 사원 밖에 646개가 있다고 보고하였다. 이 조각들은 크기가 거의 90cm에 이르는데, 세 개의 연속적인 띠로 되어 있다. 여기에는 완벽하게 조각된 사랑을 나누는 인물이나 단독상, 혹은 두 명이 한 조로 되어 있는 조각들이 있다.

깐다리야 마하데바 사원 북쪽에는 자그마한 데비 자가담바(Devi Jagadamba) 사원이 있다. 비록 깐다리야 사원이 지닌 뛰어남과 비례감은 떨어지지만, 이 사원은 자체로 간결한 아름다움을 지니고 있다. 길이 23m, 너비 15m인 이 사원은 대전실로 이르는 두 개의 수랑(袖廊)을 지닌 십자형 사원이다.

데비 자가담바의 약간 북쪽에는 찌뜨라굽따(Chitragupta) 사원이 있다. 비록 자가담바 사원과 거의 동일한 구조로 지어졌지만 훨씬 더 높은 느낌을 준다. 길이 26m에 너비는 17m이다. 특히 수많은 원들이 서로 서로 얽혀 있는 구조의 천정은 환상적이다. 이 사원은 태양신인 수리야를 위한 사원이다.

깐다리야 사원과 동일 구조를 가진 비슈와나타(Vishwanatha) 사원은 길이 27m, 너비 14m이고 성소에는 쉬바상이 모셔져 있다. 두 개의 사당은 파손되었으나, 북동과 남서에 있는 사당은 남아 있다. 성소를 둘러싼 벽에는 완벽하게 조각된 압사라가 있다.

'네 개의 팔을 지닌'이란 뜻의 짜뚜르부자(Chatrubhuja)로 알려진 락쉬만 사원은 비쉬누 사원이다. 길이는 26m, 너비는 13m이다. 커닝

햄은 기단부 위 사원의 내 외부 벽에는 두 줄로 되어 있는 조각수를 밖에 230개, 사원 안에 170개로 보았다.

락쉬만 사원의 중요한 특징은 길이 2m, 너비 90cm에 달하는 커다란 석판인데, 그것들은 사원 입구 오른쪽 벽에 있다. 그것은 카주라호를 포함한 영토를 지녔던 찻따뿌르(Chattapur)의 왕의 명령으로 1843년 복구 작업 중 사원 바닥의 폐허에서 발견된 것이다. 이 석판의 비문은 짠델라 왕조의 연대기를 밝히는데 중요한 실마리를 제공하고 있다.

자이나교 역시 짠델라 왕조에서 번성하였는데, 특히 상인 계급들이 많이 신봉하였고, 때론 왕권의 후원을 받기도 하였다. 자이나교 성인인 바사바짠드라(Vasavacandra)는 당가의 종교적 스승이기도 하였다. 자이나교의 번성은 카주라호에 남아 있는 자이나교 사원들에 의해서도 증명된다. 빠르슈와나타(Parshvanatha) 사원은 카주라호에 남아 있는 사원 중 가장 크고 아름다운 자이나 사원이다. 길이는 71m, 너비는 11m인데 사원의 입구는 동쪽을 향하고 있다. 성소 뒤에는 뛰어난 특징을 가진 조그만 사당이 있다. 내부적으로 이 사원은 세 개의 방으로 구성이 되어 있다. 대전실, 중중실, 성소가 그것이다. 세 개의 방은 공통적으로 보행 통로가 있다. 위로 갈수록 줄어드는 구조의 현관 쪽 천정은 조각의 걸작이다. 입구로부터 사슬과 꽃 문양으로 장식된 펜던트가 서로 뒤엉켜 나는 두 명의 인물상으로 매듭져 매달려 있다. 사원 입구에는 가루다를 탄 자이나 여신이 있고, 성소의 평방에는 자이나 성인상이 있다.

성소 외벽에 조각되어 있는 압사라는 조각의 걸작이고, 모델링에 있어 최상의 우아함을 보여준다. 특히 뒤로 기대어 자신의 가슴을 보여 주는 여인상이 주목할 만하다(그림 185). 북쪽에는 아이를 어르고 있는 여인상과 편지를 쓰고 있는 여인상이 있다(그림 196). 또한 자신의 발바닥에서 가시를 빼 내는 여인상과 화장에 열중하고 있는 여

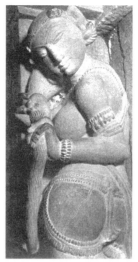

그림 189. 목욕후 자신의 젖은 머리를 짜는 여인, 깐다리야 마하데와 사원

그림 190. 피리를 연주하는 압사라, 깐다리야 마하데와 사원

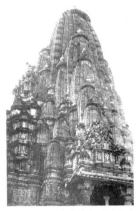

그림 191. 깐다리야 마하데와 사원, 하늘로 올라 가는 듯한 아름다움을 보여주는 시카라 윗부분

그림 192. 깐다리야 마하데와 사원, 압사라와 연인들의 조각이 있는 남쪽벽의 아랫 부분

인상도 있다(그림 207).

초기 조각의 미적 품질을 과장한 고고학자들과 예술사가들 사이에 일종의 경향이 있다. 실제로 조각 예술이 정점에 달한 것은 부바네쉬와르와 카주라호의 중세 사원에서이다. "조각 제작한 시기를 결정할 때 소심하고 편견에 사로잡힌 판단을 하기도 한다. 나는 인도 중세 사원보다 인간이 손으로 만든 어떤 사랑스런 것이 있다 하더라도, 연대기적으로 늦은 것이 있을까 의심스럽다. 이러한 조각들이 보여준 숙련성, 형태의 조형미, 빛에 따라 움직이는 조각의 에너지와 미묘함, 아주 자그마한 부분까지 집중한 디자인과 리듬에 대한 감각, 테두리 장식이나 기단부, 기둥 그리고 문설주 등이 한 건물 안에 모두 들어가 있다는 것은 놀라운 일이다."라고 로센쉬타인은 말한다.

"장식은 즐겁도록 의도된 인간 정신의 꽃밭이다."라고 그는 말한다. "무능력과 상상력의 빈곤, 그리고 아카이즘(archaism)과 단순성의 외양을 흉내 낼 때부터도 장식에의 요구가 있었다. 이러한 특징을 가진 건물은 오늘날에도 많이 존재한다. 인도 사원은 봄의 밤나무와 비슷하다. 가녀린, 흔들리는 몸매의 압사라는 형식과 움직임의 최후의 완벽함을 보여준다. 그들은 바람을 맞아 흔들리는 촛불처럼 빛나는 수많은 원뿔 모양의 꽃으로 단순한 사원구조를 밝게 하고 있다."[1] 칸다리야 사원의 시카라를 장식하는 수많은 조각들이 있다(그림 193).

카주라호 사원의 가장 매력적인 특징은 여성상, 압사라 그리고 사랑을 나누는 커플과 단체의 조각이다. 압사라는 그들의 노래와 춤 그리고 아름다움으로 유명한 천상의 요정이다. 인드라의 천국에서 그들은 전쟁에 참여한 영웅들에게 보상으로 주어진다. 그들은 또한 회개하는 성인의 덕을 유혹하거나 중단 없는 고행을 통해 획득한 능력을 탈취하도록 신들이 보낸다.

1) Rothenstein, W. "An Essay on Indian Sculpture", Introduction to Codrington, K. de B., *Ancient India from the Earliest Times to the Guptas*, p. 6

카주라호 압사라 상에서 인도의 조각가들은 가정사로부터 분리된 여성 정신의 감성과 수줍음 섞인 우아함을 표현한다. 이러한 개념으로 이끄는 동기는 조각가들이 느낀 여성미에 대한 자연스런 발로이다. 카주라호의 압사라 혹은 사라순다리(Sarasundaris) 상은 여성미에 대한 남성의 즐거움을 배가 시켜주는 현현(顯現)이다.

조각가들에게 이러한 영감을 준 실제 모델이 존재했는가? 아그랄 왈랄은 쁘렉샤니까(prekshanikas)라고 하는 무희들이 실제 존재했다고 주장하는데, 이들은 일년 내내 궁중에서 춤을 추던 이들이다.[2] 이러한 조각에서 우리가 알아챌 수 있는 여성미는 심지어 지금도 카주라호에 사는 농사 짓는 여성들에게서도 볼 수 있다. 훨씬 더 놀라운 것은 귀걸이, 목걸이, 팔찌, 벨트, 발찌 등 수세기 동안 변하지 않은 채 전해져 온 장신구의 디자인와 형태이다. 그림 188의 여인이 착용한 장신구와 그림 187의 압사라의 것을 비교해 보라(그림 187).

사라순다리 조각은 짠델라 시대에 여성의 위치를 또한 보여준다. 매력적인 여성이 대나무 피리를 불고 있다(그림 190). 연꽃 아래 서 있는 사랑스런 여인이 볼을 가지고 놀고 있다. 그녀의 화려한 시뇽(chignon)[3]과 그녀 다리의 굴곡은 매력을 더해주고 있다. 나체가 아닌 것은 그녀의 넓적다리와 다리에 걸쳐 있는 사리의 자수로 알 수 있다. 락쉬마나 사원에 있는 이 조각은 의심할 바 없이 걸작이다(그림 194). 모든 사라순다리가 경박한 행동만을 하는 것은 아니다. 편지를 쓰고 있는 매력있는 여자 조각도 있다. 꼴까타 인도 박물관에 소장중인 이 조각은 다른 걸작이다(그림 206). 이 조각은 부바네쉬와르에서 나온 것으로 이전에는 알려졌으나, 카주라호의 한 사원에서 나온 것임이 최근에는 인정되었다.

카주라호의 몇몇 조각은 섬세한 관능미와 즐거운 신선함을 보여 준

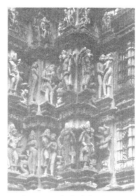
그림 193. 깐다리야 마하데와 사원, 조각이 있는 남쪽벽 전면부, 시카라 아랫부분의 세 줄은 압사라와 미투나 조각들로 되어 있다.

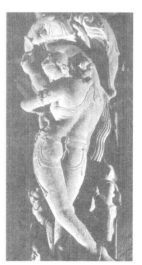
그림 194. 공을 가지고 노는 여인, 연꽃 아래에서 뜨리방가 포즈로 서 있다. 락쉬마나 사원

2) Agrawala, Vasudeva S. *The Heritage of Indian Art*, p. 26
3) 〈뒷머리에 땋아 붙인 쪽〉

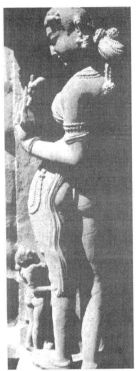

그림 195. 편지를 쓰는 여인, 깐다리야 마하데와 사원

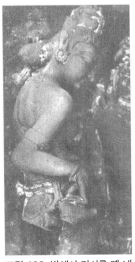

그림 196. 발에서 가시를 빼 내는 여인, 비쉬와나타 사원

다. 자기의 가슴을 애무하는 소녀상은 사춘기에 사랑에 눈을 뜬 이미지를 연상시킨다(그림 184). 동일한 주제의 조각이 깐다리야 사원 조각에서 볼 수 있다(그림 201). 부풀어 오른 가슴의 곡선이 이 조각에서 실제적으로 묘사되었다.

여성의 미에 관심을 가진 것은 남성만이 아니라 원숭이도 있다. 원숭이가 소녀의 옷을 짓궂게 벗기는 조각은 빠르슈와나타 사원에서 볼 수 있다. 그녀는 원숭이의 얄궂은 짓에 당황스러워 하고 있다(그림 200). 동일한 주제가 깐다리야 사원에서 다시 나타난다(그림 204).

사랑하는 사람의 몸을 긁거나 손톱 자국을 남기는 것은 『까마수뜨라』에 따르면 일종의 전희이다. 이러한 손톱 자국은 여성의 조각에서 볼 수 있다(그림 203). 아침에 일어나 그녀는 손톱 자국을 발견하고, 지난 밤 그녀가 탐닉했던 사랑을 회상한다.

이러한 사원들 다수의 조각들이 사랑 놀이를 하거나 열정적으로 포옹하고 있는 커플 조각을 보여준다(그림 209-210). 이들 조각들이 예술로써 가치를 갖는 것은 예술가의 직관이다. 그것은 강렬함을 가지고 잠재된 에너지를 불러일으키고 소통하는, 그 자체가 커다란 목적이다. 대부분의 인종과 나라에서 예술에서 금기인 성행위를 묘사하고 있는 것이 어떻게 카주라호의 조각에서는 이토록 극명하게 보여지는가? 이것 뒤에는 어떤 종교적 승인이 있는가? 오해를 하지 않기 위해서는 이러한 조각이 유행했을 때의 상황에 대한 지식이 필요하다.

9세기와 10세기에 불교는 인도에서 쇠퇴하였다. 사원에 비구니로서 여성 출가를 허락하였기 때문에 밀교 의식이 승려들 사이에서 보통이 되었다. 벵갈에서는 바마짜리(Vamachari)승려가 사하지아(Sahajia) 의식을 퍼트렸다. 해탈은 젊은 남녀가 사랑 행위가 필요한 의식의 과정을 통해 얻어지고 숭배되었다. 신에 대한 사랑을 강조하는 고상한 측면이 섹스에는 있다. 발랄라 센 왕은(1100-1169) 자신

의 정실부인보다 높은 위치에 둔 빠드미니(Padmini)라 이름 붙인 짠
달(Chandal) 카스트에 속하는 아름다운 여인을 두었다. 그녀는 왕의
밀교 의식을 돕기 위해 궁궐에 불려 왔다. 비문은 아름다운 깔링가 여
인들과 섹스를 하는 락쉬만세나를 칭송하고 있다.

10세기 후반부를 살았던 학승인 까누 밧따(Kanu Bhatta)는 벵갈에
서 사하지아 신앙의 사랑 노래를 신봉했던 첫 번째 제자이다. 이 사
랑은 사회가 용인한 합법적인 것이 아니다. 이 교리에 따르면, 자신
의 부인으로는 완벽의 높은 단계에 도달할 수 없다. 벵갈어로 쓰
인 까누 밧따의 작품은 짜르야-짜르야-비닛짜야(charrya-charrya-
vinicchaya)라 불린 바마짜르의 교리를 조직화하고 있다. 이 책에는
외설적인 사랑을 노래한 구절이 있다. 그러나 그것들은 신비한 영적
인 의미를 담고 있고, 더 높은 해석의 차원을 필요로 한다.[4]

그림 197. 옷을 벗는 압사라, 빠
르슈와나타 사원

중세에는 여러 종류의 쉬바파가 중부와 북부 인도에서 유행했다.
까빨리까(Kapalika), 깔라무카(Kalamukha), 라꿀린(Lakulin), 요기
니-까울린(Yogini-Kaulin) 등이 그것이다. 7세기 혹은 그 이전, 대부
분 밀교로부터 설립된 이들 종파는 요가와 밀교 계열의 불교계인 싯
다짜르야(Siddhacharya), 인도네시아의 바이라바(Bhairava), 몇몇 승
려와 중국과 일본의 도교와 밀접하게 관련을 맺고 있다. 까빨리까는
7세기 초반에 마하라슈뜨라에서 설립되어, 8세기에는 중심지를 나가
르주나꼰다로 옮기었다.

그림 198. 압사라의 머리, 깐다
리야 마하데와 사원

10세기와 11세기에 샥따 숭배는 캐시미르에서 아주 강성했고,
주요 도시들 중 하나는 깔라짜우리(Kalachauri)의 다할라(Dahala)
였다. 12세기에는 아나힐라빠따까(Anahilapataka)와 차하마나
(Chahamana)의 짤루꺄 왕조 시 까빨리까(Kapalika)[5]와 까울라

4) Sen, D. C. *History of Bengali Language and Literature*, pp. 38, 39
5) 〈비뿌라나 전통에 기반을 둔, 쉬바파에 속하는 밀교 형태. 바이라바 탄트라
 (Bhairava Tantras)를 작성하였고, '까울라'로 불리는 세부 파를 포함한다.〉

그림 199. 압사라들, 깐다리야
마하데와 사원

그림 200. 여인의 옷을 짓궂게
벗기는 원숭이와 당황해 하는 여
인, 빠르슈와나타 사원

(kaula)의 문헌이 제작되었다. 게다가, 까빨리까와 까울라는 당대의
작가들이 수시로 인용하였다. 10세기 라자세카라(Rajasekhara), 11
세기 끄세멘드라(Ksemendra), 11세기와 12세기 끄리슈나 미슈라
(Krishna Misra), 12세기 후반 소마데바(Somadeva) 등이 그들이다.
이러한 사실은 샥따 신앙이 궁전이나 왕족들 사이에서도 번성하였을
뿐 아니라 사회의 낮은 계층 사이에서도 번성하였음을 보여준다. 사
메쉬와라(Someshvara) 왕은 짤루꺄 출신의 어머니가 있었고, 뜨리뿌
리(Tripuri)의 깔라짜우리 공주와 결혼했다는 사실을 기억해 두어야
한다. 짠델라 왕조를 포함한 이 왕국들은 정통 보수 브라만들이 보기
에는 이단으로 여길 수 있는 비전의 종파를 얼마간 신봉했다.[6]

이 종파들은 신자들에게 술과, 생선과 고기 섭취를 허락했다. 그들
은 여인들과 함께 거주하며 마술을 행하였다(kapala-vanita). 그들
에게 섹스는 신비적 합일의 실현이었다. 실제, 그들의 궁극적인 목표
(kula)는 '마음과 시야가 시각화된 대상 속으로 사라지는 상황'을 얻
는 것이었다. 만일 꿀라가 샥띠라면, 그것의 반대는 아꿀라, 즉 쉬바
인데 그는 매력의 힘으로 영원한 삶과 우주의 근원을 소유한 링가의
형태로 선호되어서 숭배된다. 영적 해방은 진지한 심심을 링가에게
보여줌으로써 얻을 수 있다. 그 영적 해방은 명상의 여러 방법이나 마
술을 행함 혹은 신성한 창녀(vesyakumari)와 제례에 따라 섹스를 행
함으로써 얻을 수 있다.[7]

쉬바와 샥띠 혹은 음과 양의 합일이던, 이러한 조각에 주어진 설명
이 어느 것이던지 간에, 남성과 여성간의 촉감은 성기에 가장 고도로
발달되어 있다는 것은 부정할 수 없는 생물학적 사실이다. 이것이 종
을 번성시키는 자연의 장치이기도 하다. 육체적이나 정신적으로 좋아
하는 두 남녀 사이에 성적 결합이 일어날 때, 더 이상의 즐거움은 없

6) Goetz, H. India, *Art of the World Series*, pp. 35-47
7) Zannas, E. and Jeannine, A. *Khajuraho*, p. 63

다. 힌두 사상가와 조각가들이 대부분의 정상적인 인간들이 감탄하는
이러한 조각을 인정하는 것도 이러한 사실에 기인한다.

그림 201. 가슴을 주무르고 있는 여인,
깐다리야 마하데와 사원

◀ 그림 203. 손톱 자국을 보여
주는 여인, 깐다리야 마하데와
사원

그림 202. 압사라의 장식 머리와 장신
구, 비쉬와나타 사원

그림 204. 처녀의 옷을 벗기는 원숭이, 깐다리야 마하데와 사원 ▶

그림 205. 사랑의 갈구, 데비 자가담바 사원 ▶▶

그림 206. 편지를 쓰는 처녀, 화려한 머리모양과 장신구를 주목하라. 인도 박물관 소장, 꼴까따 ▶

그림 207. 화장(化粧) 장면, 비쉬와나타 사원 ▶▶

◀◀ 그림 208. 연인들, 가운데 줄, 비쉬와나타 사원

◀그림 209. 사랑을 나누는 연인, 자가담바 사원

◀◀ 그림 210. 열반의 즐거움, 카주라호 박물관 소장

◀ 그림 211. 둘이 하나가 될 때, 카주라호 박물관 소장

그림 212. 환희, 깐다리야 마하
데와 사원 ▶

그림 213. 사랑으로 하나가 되
다 ▶▶

그림 214. 포옹, 데비 자가담바 사원

21장

오디샤 동 강가 왕조
꼬나륵의 태양 사원
13세기

그림 215. 태양 사원

오디샤, 꼬나륵(Konark)에 있는 태양 사원은 강가 왕조의 왕 나라싱하 데바 1세(Narasinha Deve I)가 무슬림들의 침략을 물리친 것을 기념하기 위해 건설하였다. 이슬람의 물결은 이웃한 벵갈의 힌두 왕국을 압도하였으나, 나라싱하는 세 번에 걸쳐 그들을 물리쳤다. 이 뛰어난 사원은 오디샤의 대표적 유적이라 적절히 불리고 있다. "사원 벽의 조각은 놓칠 수 없는 구절로 된 이야기를 말해주고, 즐거움과 환희, 승리의 정신이 사원 구석구석마다 새겨져 있다."라고 만싱하(Mansinha)는 말한다.

태양 숭배는 불교의 쇠퇴 이후에 인도에서 광범위하게 퍼졌다. 『베다』에서조차 비쉬누는 태양의 형태로 표현된다. 태양은 비쉬누의 주요 상징이다. 하벨(Havell)은 비쉬누를 표현한 많은 팔에 대한 근원은 햇빛이며, 그의 짜끄라(Chakra, 바퀴)는 지구를 도는 태양의 외형적

그림 216. 여인상

그림 217. 피리 연주자

순환을 상징한다고 믿었다. 뻰잡의 물탄(Multan), 라자스탄의 오시아 (Osia), 구자라뜨의 모데라(Modhera)와 다른 많은 곳에 태양 사원이 있다. 그러나 아무것도 꼬나륵 사원이 지닌 조각의 아름다움과 웅장함을 이겨낼 수 없다. 태양 숭배는 오디샤의 중앙 평원에 거주하는 원주민들 가운데 퍼져있는 믿음이다. 삶의 근원으로서의 태양은 비옥이 신이며, 여성들은 아이의 건강과 남편의 출세를 태양신에게 기원한다.

지금은 모래 많은 황량한 지역이지만, 꼬나륵은 한때 번성했던 항구였다. 그곳에서 오디샤 사람들을 지칭했던 깔링가의 상인들은 동인도(East Indies)와 실론과 활발한 무역활동을 하였다. 처음 사원이 지어졌을 때, 사원은 해안가와 아주 밀접했으나 지금은 바다와 꽤 떨어져 있다. 그것은 마하나디의 비옥한 델타와 짠드라바가 (chandrabhaga) 강의 오디샤의 산맥들과 숲들과 연결되어 있다. 현재는 말라 버린 그 강은 당시엔 항해가 가능했었다. 실제 그곳은 상품의 운반을 위한 대동맥이었다. 사원 건축을 위한 육중한 자재와 석공과 조각가들을 위한 식량이 대규모 호위선과 함께 이곳으로 운송되었다. 왕은 사원을 위해 왕국의 12년치 세입에 해당하는 대규모 금액을 소비하였다. 1,200명의 석공과 조각가가 이 사원을 짓기 위해 16년간 고생하였다.

왜 이 거대한 사원이 황폐화되었는가? 왜 하늘 높이 솟아 오른 비마나가 훼손되었는가? 헌터(Hunter)는 다음과 같이 말한다: "울창한 삼림은 이토록 건설에 많은 비용이 들어가고 아름다운 사원이 황폐화된 이유를 설명해 준다. 배들이 해안선을 따라 만(灣)에 그 모습을 드러냈을 때, 사원은 이정표가 되었다. 부정확한 방향, 정박 안내의 방치는 지속적으로 배를 난파시켰다. 마을 사람들은 사원의 꼭대기에 놓여 있던 커다란 자석에 대한 이야기로 불행에 대한 설명을 하였다. 그것은 마치 불행한 배들을 모래 위에 끌어 왔던 신드바드에 나오는 항해사의 바위와 같다. 그것들은 마침내 어떻게 무슬림 항해사들이

사원을 측정하여, 운명의 자석을 운반해 갔느냐 하는 것과 연관된다. 성직자들은 신성 모독된 사원을 버리고 뿌리(Puri)로 그들의 신과 함께 즉시 이주했다."라고 마을 사람들은 말한다.

아크바르의 재상이자 『아크바르나마(Akbarnama)』의 저자인 아불 파즐(Abul Fazl)은 그 사원에 대해 1580년경 다음과 같이 말하였다: "자간나트 사원 근처에는 태양 사원이 있는데 그것의 건립에 왕국의 12년치 세입에 해당하는 금액이 지출되었다. 누구나 이 사원을 놀라움을 가지고 쳐다본다. 사원을 둘러 싼 벽은 150 완척(腕尺)[1] 높이에, 19 완척 두께이다. 사원 앞에는 45m 높이의 8각형의 검은 돌기둥이 있다. 거기에 오르려면 9개의 계단이 있고, 오른 후에는 사방의 시야가 한 눈에 들어온다. 거기에는 돌로 만든 태양과 별이 조각된 큰 아치가 있다. 그것들 둘레에는 모든 부족민들을 포함한 여러 신자들이 묘사되어 있는 테두리 장식이 있다. 거기에는 서 있거나 앉아 있는 이, 엎드려 절하는 이, 웃거나 울거나 하는 이, 당황해 하거나 보통의 자세를 하고 있는 이, 연주하는 사람과 함께 상상속의 이상한 동물들이 함께 조각되어 있다. 이 사원 주변에는 28개의 다른 사원들이 있다. 거기서는 모두 마법이 행해졌다고 기록되어 있다."[2] 아불 파즐은 정숙하지 못함 때문에 색정적인 조각에 대한 묘사를 일부러 누락시킨 것으로 보인다.

태양 사원은 사원 양쪽에 12개의 바퀴가 있는 전차의 형태를 하고 있다. 그것은 태양신의 전차를 형상화한 것이다. 기단부에는 코끼리 부조가 있다. 그 다음에는 장식용 무늬가 있는 석판층이 있다. 이 층 위에 나가, 나기니, 나이까들이 있다. 애정 행위를 하는 다른 층이 뒤

그림 218. 북 연주자

그림 219. 여자 연주자의 흉상

1) 〈가운뎃손가락 끝에서 팔꿈치까지의 길이로 고대 이집트, 바빌로니아, 이스라엘, 그리스, 로마 등의 척도; 이스라엘이 약 45cm로 가장 짧고, 이집트가 약 52. 4cm로 가장 김.〉 다음 사전에서 인용.
2) Hunter, W. W. et al. *A History of Orissa*, p. 126

그림 220. 여자 연주자의 흉상

그림 221. 심벌즈를 연주하는
여자 연주자

를 잇고 있다.

사원 앞에는 악기를 연주하는 춤을 추는 여인들의 여러 조각상이 있는 무희들이 춤을 추기 위한 홀이 있다. 오딧시 춤에 관한 문헌인 『상기따다르빠나(Sangitadarpana)』에 묘사된 춤동작이 거기에 묘사되어 있다. 사원에 있던 4개의 홀 가운데, 현재는 신자들의 모임을 위한 홀인 자그모한만이 남아 있다.

부바네쉬와르쪽에서 접근하면 약 10km 전부터 사원이 보이기 시작한다. 사원은 모래둔덕으로 둘러싸인, 카주아리나 관목의 금속성 녹색의 수풀 안에 묻힌 피라미드 모양의 어두운 덩어리처럼 보인다. 하얀 대리석의 사랑스러움 때문에 멀리서도 인상적인 타지마할과는 달리 태양 사원은 처음에 보면 실망스럽다. 모래를 천천히 헤쳐 파고, 가지에서 뿌리가 내리는 반얀 나무의 허공에 매달린 뿌리와 화장용 장작으로 사용하는 카주아리나 관목과 어두운 팔미라 코코낫 덤불을 헤치고 나아가면 무희가 춤을 추기 위한 홀이 나온다. 오른쪽에는 두 개의 코끼리 상이, 왼쪽에는 코를 킁킁거리는 두 마리의 말 조각이 있다. 그 앞에는 두 명의 병졸의 유해를 짓밟고 있는 코끼리 위로 웅크리고 있는 두 마리의 사자가 있다.

남쪽으로부터 사원에 접근하면, 전차의 바퀴가 사람의 관심을 끈다. 애정 행위에 빠진 커플과 사랑스런 여인 조각상을 멀리서도 볼 수 있다. 사원을 처음 보았을 때 가졌던 실망감이 이젠 사라졌다. 확실히 태양 사원의 아름다움은 감실과 사원 구석구석에 숨겨져 있어 인내심 어린 관찰을 필요로 한다. 가이드는 필요 없고, 결혼을 한 젊은 쌍 대부분은 스스로를 즐기기 위해 자유롭게 돌아다니는 것을 선호한다. 이곳의 조각은 혼자 보아야 최고로 즐길 수 있는데, 왜냐하면 이들 조각이 지닌 아름다움이 너무 은밀하고 색정적이기 때문이다. 사람들은 열정으로 돌에 생명력을 부여한 예술가의 능력에 감탄할 것이다.

부풀어 오른 가슴과 엉덩이의 부드러운 곡선과 덩굴 식물과도 같

은 팔, 얼굴에 머금은 옅은 미소를 지닌 사랑스런 여인 조각상을 바라보면서, '사람들은 젊음이란 즐거움을 위한 계절이고, 그렇다면 사랑을 하는 것은 의무이다'라는 사실을 회상할 것이다. 자신의 부인들과 떨어져 16년간 작업을 했던 오디샤의 조각가들은 그들의 아름다움을 이상화해 이와 같은 사랑스런 조각 안에 그것을 표현했다.

그림 222. 북치는 여자 연주자

피라미드 모양의 지붕은 가장 아름답게 디자인되었고, 완벽한 비율로 되어 있다. 그것은 세 개의 테라스로 구성되어 있고, 연꽃 모양의 장식물로 마무리되었다. 1층 테라스에는 악기를 들고 서 있는 매혹적인 여자 조각이 있다. 루트를 켜고, 심벌즈를 울리며, 드럼을 치는 그들은 오디샤 예술가들이 형상화 해 낸 여성미의 정점을 보여준다(그림217-222). 1820년 처음 이 조각을 보았을 때, 헌터는 그들이 지닌 미묘한 매력과 부드러운 사랑스럼에 감동받았다. 그는 이들 매혹적인 여인들에 대해 다음과 같이 묘사하였다: "부풀어 오른 가슴, 둥근 목, 섬세하게 뒤로 물러선 머리, 관능적이고 성숙미를 보여 주는 모델, 돌에 새긴 정열적인 창조를 지닌 여인의 조각들은 실물보다는 다소 컸다. 그들은 머리 뒤에서 앞으로 튀어나오는 다양한 시뇽(chignon)을 하였다. 머리에 쓴 장식물은 우아한 꽃 장식으로 관자놀이 양쪽 밑으로 내려와 양쪽 귀에 금으로 만든 장식으로 끝을 맺었는데, 그 귀에는 화려한 귀걸이가 걸려 있다. 그들이 한 목걸이는 뚤시(tulsi)나무로 만든 염주로 되어 있는데 가슴까지 삼각형으로 내려 와 있다. 각 팔에는 어깨 바로 아래에 멋있는 팔찌를 하고 있다. 팔꿈치 아래에는 더욱 화려한 것을 하나 더 하고 있다. 그들이 착용한 장식은 너무 많아서 마치 또 다른 옷 종류처럼 보여 허리 위로 그들이 유일하게 입은 의상을 보완해 준다. 허리에는 많은 주름이 있는 거들이 아래를 에워싸았다. 이것으로부터 얇게 비치는 모슬린이 팔다리까지 내려와 있다. 그러나 그들이 지닌 섬세한 몸매를 감추지는 못한다. 조각 전체는 표면이 매끄럽게 처리된 적색 화강암으로 만들어졌고, 파란 하늘을 배경으로

그림 223. 떠오르는 태양을 맞이하는 북치는 여자 연주자

그림 224. 연인

서 있는 관능적인 가슴과 달콤한 옆모습은 시간의 흐름 속에 어느 정도 무뎌졌다."[3]

그들이 지닌 뛰어난 아름다움으로 다른 여자 조각들 가운데서도 두드러진 악기를 다루는 여자 조각들은 오디샤의 다른 사원뿐 아니라, 태양 사원 그 자체의 다른 인물들 속에서도 볼 수 없다. 아리얀 인종들이 지닌 오똑한 콧날과 관능적인 입술, 섬세하게 뒤로 물러선 머리, 부푼 가슴, 육중하게 보이는 사지 등은 오디샤의 여인보다는 뺀잡 지방의 여인을 상기시킨다. 이러한 종류의 여인상이 어떻게 태양 사원에 표현되었는가는 의문이다. 그들의 관능적 미, 미묘한 매력, 신비한 미소는 꼬나락에 묘사된 조각들뿐 아니라 힌두교 전체 신전에 묘사된 여성미에 있어서 독특한 위치를 이 조각들에게 부여해 주고 있다.

힌두교 창조신화에 따르면, 여성은 그녀 스스로를 비존재로 여기고, 그녀는 남성과 결합 시에만 그의 실체와 더불어 진정한 의미를 갖는다고 한다. 왜냐하면 여성은 남성의 반영(反影)에서 창조된다고 믿어지기 때문이다. 그 반영이란 남성이 자신의 고독함을 극복해 내고자 연못에 투영된 자신을 바라보며 배우자를 구하는 것을 의미한다. 그녀는 태어나자마자 울기 시작하고 그녀의 무력함을 표현한다. 그리고 오직 남자와의 합일을 통해서 그녀는 위로 받는다. 이 전설은 또한 인도 조각에서 미투상의 근거를 설명해 준다. 여성의 미는 남성과 결합할 때 새로운 빛을 내 뿜는다. 이것이 태양사원의 감실에 많이 표현되었다. 이러한 조각 중의 하나가 미소를 머금은 애인의 어깨에 자신의 팔을 걸친 여인의 조각상이다(그림 224). 다른 조각으로는 기대를 가지고 자신을 바라보는 사랑하는 이의 얼굴을 든 남자 조각이 있다. 턱을 서로 닿으면서 있는 한 쌍은 마치 새 두 마리가 부리를 비비는 것처럼 보인다. 여체의 유혹적인 매력이 가장 풍부하게 묘사된 것

3) Hunter, W. W. et al. *A History of Orissa*, p. 131

은 실물 크기의, 서로 섹스를 하는 커플의 조각에서이다. 남녀합일의 엑스타시를 이처럼의 리얼리즘으로 표현한 다른 조각은 없다(그림 225).『까마수뜨라』에서 반다(bandhas)를 묘사한 많은 성적인 장면이 있다. "각각은 뛰어한 부조물의 독립적인 걸작이다. 그것 안에서 움직임에 대한 느낌, 사랑으로 자기를 잃어버리는 행위자의 놀라운 암시는 행위를 초월한다."라고 벤자민 로울랜드는 적고 있다.[4]

그림 225. 하나됨의 환희

깡그라(Kangra) 회화가 보여주는 달콤함과 서정적 아름다움은 시에 많은 신세를 지고 있다. 왜냐하면 그림의 대부분은 산스끄릿과 힌디 시를 선과 색으로 옮긴 것이기 때문이다. 물끄 라즈 아난드(Mulk Raj Anand)는 꼬나륵 사원의 디자인은 문학 애호가였던 아라싱하 데바가 제안했고, 태양을 칭송했던 수 백개의 절로 된 마유라(Mayura)의 수르야 사따까(Surya Sataka)에서 힌트를 얻었을 것이라고 믿고 있다. 마유라가 태양이 떠오르는 웅장함을 심벌즈와 북, 피리를 가지고 칭송하는 천상의 소리를 언급했을 때, 사람들은 꼬나륵 사원 테라스의 여자 악사들을 연상한다. 그들은 여전히 모든 삶을 유지시켜 주는 근원으로써의 태양에게 소리 없는 찬가를 노래하며 서 있다. "사원 그 자체는 삶에의 찬가이며, 창조적 힘에 대한 솔직하고 아주 아름다운 찬양"이라고 쿠마라스와미는 말한다. 사원 밖에는 이 삶, 즉 윤회(Samsara)의 세계가 있다. 사원 밖에 묘사된 조각은 모든 이 세계에 속하는 것이다. 인간과 삶과 죽음의 바퀴를 묶는 모든 제약과 사랑에 대한 욕망이 그것이다. 그것은 여성의 아름다움과 사랑에 대한 진정한 신격화이다.

4) Rowland, B. *The Art and Archtiecture of India*, p. 162

22장

호이살라 – 까르나딱, 지역과 사람
할레비드, 벨루르의 사원
12세기

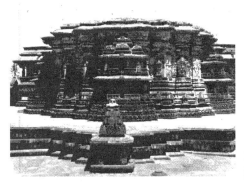

그림 226. 호이살레쉬와라 사원, 할레비드

　까르나따까는 깐나다(Kannada)어를 말하는 지역을 포함한다. 중앙 데칸 고원의 서쪽에 위치한 이 주에는 19개의 지역이 있는데, 이 중 하산(Hassan)과 벨라리(Bellary)는 고대 사원과 조각으로 유명하다. 마이소르란 명칭도 여신 두르가가 살해한 물소 머리를 한 악마 마히샤수라의 전설과 연관이 있다.

　까르나따까는 크게 세 개 지형으로 나눌 수 있다. 가트 지역, 해안 지역 그리고 동쪽의 고원이 그것이다. 가트는 북쪽에서 남쪽으로 주를 가로지르는데, 높이는 중앙이 약 342m에서 남쪽에는 약 2400m에 달하고 있다. 까르나따까에 흐르는 강의 대부분의 기원은 가트에 있다. 동쪽의 지형은 해발 342m에서 900m에 달하는 완만한 고원이다.

　까르나따까 주 거의 전체의 지질학적 형성은 지구 표면의 역사에서 가장 오래된 시대인 아키안(Archaean)까지 거슬러 올라간다. 까르

나따까에서 알려진 가장 오래된 바위는 일반적으로 용암이 굳어져 된 다르와르(Dharwar) 편암이다. 다르와르 편암을 강조하는 반도의 편마암은 가장 분포도가 넓어 건물의 건설이나 구조적 목적으로 사용되었다. 제일 많은 흙은 붉은색인데 화강암으로부터 생겨났다. 관개가 가능한 곳이라면 풍작이었다.

재배한 농작물로는 쌀, 왕바랭이, 팥수수, 펄 밀렛, 땅콩, 사탕수수, 면화 그리고 담배였다. 그곳 사람들은 일반적으로 체격이 건장하고 건강하였으며 평균적인 특징을 지니고 있었다. 상류층은 위엄이 있었고 스스로에게 자신이 있었고, 호의적이었다. 헥가다(Heggadas)와 말라바 가우다(Malava Gaudas)들은 키가 크고 잘 생겼다.

그림 227. 사원의 무희, 쩬나 께샤바 사원, 벨루르, 12세기

까르나따까 민속음악과 무용은 지속적인 신선함이 있다. 그들은 『라마야나』와 『마하바라따』의 전설적인 영웅들의 이야기를 말하며, 실연한 남녀, 평범한 농부의 희망과 두려움을 이야기한다. 민속 춤꾼들은 자유분방함으로 특징지울 수 있다. 이러한 모습은 우리가 벨루르의 첸나케샤바(Chennakeshava) 사원에서 볼 수 있다.

예술의 관점에서 관심을 끌만한 통치 왕조는 야다바(Yadavas) 족에 속하는 호이살라로 그들은 짤루꺄의 가신이었다. 그들은 짤루꺄와 쫄라 왕조와의 완충지 역할을 하며 까르나따까 중앙에 위치하였다. 호이살라 왕조는 빗띠가(Bhittiga)가 원래 이름인 비쉬누바르다나(1110-1191)가 건립하였다. 원래는 자이나교였으나 그는 라마누자(Ramanuja)[1]의 영향 하에 비쉬누 추종자가 되었고, 자신의 이름을 비쉬누의 추종자임을 천명하는 뜻에서 비쉬누바르다나라 칭하였다.

그림 228. 야미니 끄리슈나무르띠, 안드라 쁘라데쉬 출신의 유명한 무용가, 그림 229의 나이 까의 동작을 흉내내다

비록 한 세기 먼저 조각되었지만, 하산 지역, 슈라반벨고라(Sravanbelgora), 돗다-벳따(Dodda-betta) 언덕에 있는 곰마떼쉬와라(Gommateshvara)의 거대한 조상에 대한 언급도 되어야 한다. 높

1) 〈11세기 철학자. 비슈뉴 파의 가장 대표적 학자 중 한 명〉

그림 229. 거울에 비친 자신을 바라보는 여인, 벨루르, 12세기

그림 230. 그림 231의 동작을 흉내내는 야미니 끄리슈나무르띠

이 17m, 세계에서 가장 커다란 입상 중 하나이다. 이 조상은 983년 짜문다 라자(Chamunda Raja)를 위해 현재 그 자리에 조각되었다. 첫 번째 띠르탕까라(Tirthankara)의 아들이자, 자신의 왕국을 포기하고, 수행자가 된 성인은 자신의 발아래의 뱀이나 넓적다리까지 자라난 개미탑이나 혹은 이미 자신의 어깨까지 도달한 덩굴에도 방해받지 않고 까요뜨사르가(kayotsarga)를 행하는 부동의 고요함으로 표현되었다.

호이살라 왕조의 후원하에 지어진 가장 유명한 사원은 솜나트뿌르(Somnathpur), 벨루르(Belur)와 할레비드(Halebid)에 있다. 슈리랑가빠뜨남(Srirangapatnam)에서 약 32km 떨어진 솜나트뿌르에 있는 께샤바(Keshava) 사원은 중앙에는 기둥으로 이루어진 홀이 있고, 그 홀과 인접한 세 개의 사당이 있고, 사원 전체는 사각의 회랑으로 되어 있다. 비쉬누의 사원이다.

드와라사무드라(Dvarasamudra)로 이전에는 알려진 할레비드는 11세기부터 14세기까지 300년 동안 호이살라 왕조의 수도였다. 그것은 왕궁과 성벽 그리고 요새를 가진 커다란 중요성이 있는 도시였다. 과거 영화를 유일하게 보여주는 증거는 호이살라 예술에서 가장 뛰어난 것 중 하나이자 쉬바에게 바쳐진 호이발레쉬와라(Hoysaleshwara) 사원이다. 비문은 공공사업을 담당하던 재상 께따말라(Ketamalla)의 감독 하에 나라싱하 왕을 위해 께다라자(Kedaraja)가 지었다고 밝히고 있다. 호이살레쉬와라 사원은 하나의 기단부에 나란히 동일한 크기의 두 개의 사원으로 이루어져 있는데, 수랑으로 연결되어 있다(그림 226). 각 사원에는 성소가 있고, 사원 앞에는 전실과 기둥이 있는 정자가 있다. 두 사원은 넓은 석판으로 이루어진 층층으로 된 평평한 지붕이 있는데, 미완성으로 남았기 때문이다.

"조각 예술의 화려함과 함께 호이살라레쉬와라 사원은 인간의 손으로 만들어진 것 중에서 가장 뛰어난 것 중 하나라고 말하여진다."

라고 아그라왈은 말한다. "사원 벽을 따라 걷노라면, 조각된 벽은 자신의 눈앞에 펼쳐지는 방대한 두루마기 삽화와 같이 보일 것이다. 벽에는 엄청난 세세함으로 조각된 인드라의 천국 세계가 묘사되어 있다."[2] 사원 외벽에는 세 개의 조각 띠가 둘러져 있다. 코끼리, 말, 사르둘라(Sardulas), 『라마야나』의 여러 장면들을 화려하게 묘사한 숙련된 노동의 양, 무한한 아름다움의 조각, 디자인의 다양함, 신과 여신 그리고 압사라를 묘사한 판넬 등은 비교 대상을 다른 어느 곳에서도 찾아 보기 힘든 그 무엇이 있다. 코코낫 나무에 둘러싸인 이 사원은 자바(Java)의 보로부드두르(Borobuddur) 불교 사원을 연상시킨다.

벨루르의 사원은 호이살라 기간 중 가장 초기의 것으로 호이살라와 비쉬뉴바르다나가 약 1117년경에 지었다. 이것들은 비대칭으로 흩어져 있어서 울타리 안으로 모아 놓았다. 가운데에는 잘 생긴 끄리슈나란 뜻인 쩬나께샤바(Chennakeshava) 사원이 있다. 높은 테라스 위로 전실과 별모양의 비마나가 사각형의 현관과 연결되어 있다. 이 사원은 성소 안과 밖의 화려한 장식 조각으로 유명하다. 계단으로 연결된 세 곳의 출입구는 전실로 통한다. 속이 보이도록 돌로 만든 창이 벽을 장식하고 있다. 창은 기하학적 문양이나 신화집의 여러 이야기들로 장식이 되어 있다. 비문은 건축가의 이름이 자까나짜르야(Jakanacharya)라고 밝히고 있다. 몇 몇 조각상에는 그의 이름이 새겨져 있다.

호이살라의 건축가들은 결이 고운 돌을 재료로 선택했는데, 그것은 녹색이나 파란 빛이 도는 검정 녹니석, 편암 종류였다. 결이 고와 금세공만큼이나 섬세하고 세세한 작업이 가능하였다. 이 재료를 사용해 조각가는 쩬나께샤바 사원 안의 까치발의 역할을 하는 무희나 나이까의 뛰어난 조각을 하였다.

그림 231. 춤추는 마다니까이, 쩬나 께샤바 사원, 벨루르, 12세기

그림 232. 앵무새와 이야기하는 여인, 쩬나 께샤바 사원, 벨루르, 12세기

2) Agrawala, Vasudeva S. *The Heritage of Indian Art*, p. 24

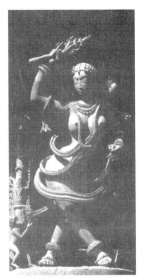

그림 233. 춤 삼매경에 빠진 여인, 쩬나 께샤바 사원, 벨루르, 12세기

조각된 무희상들은 바라따나땀의 동작을 하고 있다. 그들은 우아하고 여전히 커다란 가슴을 갖고 있다. 그들은 발리 섬의 무희처럼 아름다운 왕관을 쓰고 있고, 그들의 나신은 다양한 장신구들로 꾸며졌다. 이러한 조각상 위로는 춤의 리듬이 반영된 듯이 곡선으로 이루어진 꽃 장식이 있다. 격렬한 춤의 끝은 무희의 회전하는 모양의 사리에 반영되어 있다(그림 234). 리듬에 맞추어 추는 발동작과 함께, 그들은 삶과 운동으로 충만한 대단히 뛰어난 예술작품이다.

나이까들 가운데 가장 매력적인 것 중 하나는 자신의 애인을 만나기 위해 준비하는 거울에 비친 자신의 아름다움을 살피는 처녀상이다. 그녀의 목걸이와 보석달린 벨트는 그녀의 벗은 몸에 독특한 둥근 느낌과 빛을 제시하고 있다(그림 229). 그녀가 착용하고 있는 많은 수의 장신구들을 야미니 *끄리슈나무르띠*(Yamini Krishnamurti)같은 바라따나땀 무희가 아직도 착용하고 있다라는 사실은 놀랍다. 그림 230에서 보듯, 야미니는 벨루르 사원의 까치발 인물 중 하나의 동작을 흉내내고 있다. 얼마나 유사한가! 다른 까치발 조각은 그녀의 손에 앵무새를 잡고 있는 나이까를 보여주고 있다(그림 232). 먼 여행에서 돌아오는 남편의 도착을 기다리고, 자신의 원함이 채워지기를 바라는 이 여인은 얼마나 기쁘고, 행복하고, 우아해 보이는가.

어떤 이는 호이살라 사원이 지나치게 조각되고, 장식되었다고 한다. 그러나 일반적으로 인도의 풍경은 삭막하고 단조롭다라는 사실을 기억해야만 한다. 계단이 있는 조그만 저수지가 있는 사원군은 단순한 의상에 화려하게 자수된 가장자리의 역할을 하고 있다.[3]

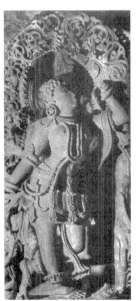

그림 234. 춤, 쩬나 께샤바 사원, 벨루르, 12세기

3) Binyon, L. *Examples of Indian Sculpture at the British Museum*, p. 11

23장

북인도 라즈뿌뜨 왕국
쁘라띠하라, 쁘라마라, 쬬한, 마댜 쁘라데시,
라자스탄, 자가뜨, 갸라스뿌르, 라짐, 바롤리,
오시아의 사원과 조각들
8세기에서 11세기

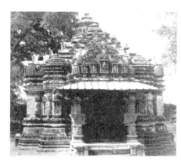

그림 235. 암비까 사원, 자가뜨(라자스탄), 10세기

 라즈뿌뜨(Rajputs)는 중앙 아시아의 훈족(Huns)과 구르자라(Gurjara) 부족의 후예들로 힌두 사회에 동화되고 귀족이 되었다. 8세기부터 11세기에 세 라즈뿌뜨, 즉 쁘라마라(Pramara) 왕조를 건설한 빠와르(Pawar), 쁘라띠하라(Pratihara) 왕조를 건설한 빠리하르(Parihar), 그리고 쬬한 왕조가 북인도의 최고 실세가 되었다.

 쁘라띠하라 라즈뿌뜨는 가계가 구르자라이다. 쁘라띠하라 왕조는 650년에 나가밧따 1세(Nagabhatta I)가 건립하였다. 나가밧따 2세(통치 800-833)가 까나우지(Kanauji)를 정복하고 그곳을 수도로 삼았다. 가장 뛰어난 쁘라띠하라 왕은 인도 역사에서 전설이 된 라자 보자(Raja Bhoja, 통치 840-890)였다. 그는 북서로는 서뜰레즈(Sutlej) 강을, 서쪽으로는 하끄라(Hakra)를, 남으로는 나르마다(Narmada) 강을, 동으로는 비하르와 벵갈에 이르는 광대한 영토를 통치하였다.

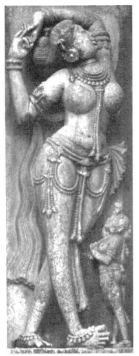

그림 236. 지루한 표정의 나이까, 암비까 사원, 자가뜨, 10세기

보자의 후계자인 마헨드라빨라 1세(Mahendrapala I, 통치 890-908)는 그의 아버지로부터 물려받은 광대한 영토를 잘 보존했다. 961년에 쁘라띠하라는 안힐와라(Anhilvara)의 짤루꺄에게 구자라뜨를 내어 주었다.

쁘라띠하라 제국은 북인도 마지막의 커다란 힌두 제국이었다. 마줌다르(Majumdar)는 쁘라띠하라 왕국의 주요 공헌은 서쪽으로부터의 무슬림 침공을 연속적으로 막아낸 것이라 한다. 이슬람 군대가 중동과 아프리카 그리고 유럽에서 빠른 확장세를 보일 때, 쁘라띠하라는 무슬림의 첫 번째 인도 정복지였던 신드(Sindh)의 경계를 넘어 인도의 영토로 진군하는 것을 거의 3세기동안 막아냈다.

다르(Dhar)의 쁘라마라 왕조는 10세기 초에 끄리슈나라자(Krishnaraja)가 건립하였다. 쁘라마라 왕조의 왕 중에서 가장 유명한 사람은 다르의 라자 보자(1018-1060)였다. 그는 전사였고, 학자였고, 예술과 배움을 권장한 왕이었다. 그는 천문학과 건축 그리고 시학에 관한 많은 책을 저술했다. 그는 또한 산스끄릿 대학을 건립하였다. 그의 이름은 힌두 문명의 정점이었다고 쿠마라스와미는 말한다. 그의 여러 업적 중 하나는 250평방 미터에 달하는 보팔(Bhopal)의 남동쪽에 호수를 만든 것이다. 이 호수로부터의 관개로 기근 동안에도 말와(Malwa) 지역은 안심이었다.

괄리오르(Gwalior) 지역에서 가장 뛰어나고 가장 보존 상태가 좋은 사원은 1059년과 1080년 사이에 우다야디땨 쁘라마라(Udayaditya Pramara)가 우다야뿌르(Udayapur)에 지은 닐라깐타(Nilakantha) 혹은 우다예스와라(Udayesvara)라 불리는 사원이다. 시카라는 아래에서 꼭대기까지 좁고 평평한 네 개의 띠로 꾸며 졌으며, 띠 사이 공간은 가장 커다란 시카라에서 문양을 가져 온 동일한 장식의 반복으로 채워져 있다. 전체는 뛰어난 정밀도와 섬세함으로 조각

되었고, 두 시카라와 전실은 완벽한 보존 상태를 자랑한다.[1]

마댜 쁘라데쉬 우다야뿌르에서 약 43km 정도 떨어진 자가뜨(Jagat)에는 아름다운 암비까(Ambika) 사원이 있다. 지하로 2m 정도 내려가 있는데 호는 손상되지 않았다. 시바라마무르띠에 따르면, 이 10세기 사원은 구르자라-쁘라띠하라 시기에 속한다고 한다. 카주라호 사원처럼, 이 사원은 높은 기단부 위에 세워졌다. 사원 네 구석에는 조각된 기둥과 돌출 부분이 있는 집회당과 내부 사당이 있고, 계단을 오르면 현관으로 이어진다(그림 235). 사원 외벽을 장식하는 다양한 분위기의 나이까가 있다. 약간 경사진 머리 뒤로 손을 하고, 다소 나른한 표정의 나이까는 유혹이라도 하는 모습으로 자신의 가슴을 보여주고 있다(그림 236). 다른 조각은 아이와 함께 놀고 있는 모습이다(그림 237). 짓꽂은 원숭이가 그녀의 옷을 벗기기 위해 사리를 잡아 당기고 있다. 그녀의 표정에서 불쾌감을 금방 읽을 수 있다(그림 238).

괄리오르 성 밖에 있는 고고학 박물관의 방치된 조각 더미 속에서, 스텔라 크람리쉬(Stella Kramrisch)는 자신의 저서 『인도 미술(The Art of India through the Ages)』에서 언급한 숲속의 요정 조각을 발견했다(그림 239). 이 조각은 중세 조각 중 가장 사랑스런 조각 중 하나이다. 잔잔한 미소는 그녀의 매력적인 얼굴에 걸쳐 있다. 그녀의 눈썹은 사랑의 신 까마의 활처럼 곡선이고, 허리는 좁고, 배꼽은 깊다. 목걸이는 그녀 가슴의 아름다움을 더해준다(그림 239). 이 조각은 우다야뿌르와 빌사 지역 사이에 위치한 갸라스뿌르의 말라데비(Maladevi) 사원에서 갖고 온 것이라고 한다. 언덕의 경사면에 위치한 이 사원은 현관과 집회당, 사원 둘레를 걸어 다닐 수 있는 좁은 통로와 사당이 있는 거대한 사원이다. 쉬바라마무르띠(Sivaramamurti)는 이 사원을 전형적인 쁘라띠하라 유적으로 여기고, 사원 외부 벽의 층

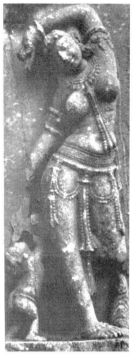

그림 237. 어머니와 아이, 암비까 사원, 자가뜨, 10세기

1) Coomaraswamy, A. K. *History of Indian and Indonesian Art*, p. 109

층에 배치된 이 요정 조각이 아주 아름답다고 말하였다.

나는 꽐리오르의 고고학 박물관에서 다른 여자 흉상을 발견하였다. 머리는 없으나, 달과 같은 가슴은 잘 균형이 잡혀 있다. 그녀가 착용한 목걸이는 그녀의 매력을 더해 주고 있다(그림 240). 이 조각의 가슴과 마댜 쁘라데쉬 동쪽 지역에 사는 부족 여인의 가슴을 비교해 보라(그림 241). 만일 부족 여인이 많은 구슬로 된 목걸이를 하고 있지 않았더라면, 유사성은 거의 100%에 달했을 것이다.

꽐리오르 고고학 박물관의 보물은 그 양이 방대하다. 기둥에 기댄 매력적인 두 명의 나이까가 조각이 있다. 그것 중 하나는 즐거운 표정으로 관객을 바라보고 있다. 다른 하나는 오른 손을 머리 위로 올리고 왼손으로는 자신의 가슴을 감싸 만지는 조각이다(그림 234). 순진한 얼굴을 한 다른 매력적인 여자 조각상이 있다. 허리 위로는 아무 것도 걸치지 않은 그녀는 목에 목걸이와 화려한 머리 스타일을 하고 있다.

꼬따(Kotah)에서 멀지 않은 바롤리에는 쉬바 사원이 있는데 사원 앞으로 냇물이 흐르는 한적한 곳에 있다. 사원 둘레는 망고 나무와 꾸르(Kur) 나무가 있다. 라자스탄 지역 전문가로 유명한 토드(J. Tod)는 원래 우다이뿌르(Udaipur)의 브리티쉬 라즈(British Raj)의 주재관이었다. 그는 여행하는 동안 이 사원을 보고 크게 감명 받았다. 그는 다음과 같이 기록하였다: "거대하고 다양한 사원 건축을 묘사하는 것은 불가능하다; 연필로 사무실에서 그릴 수 있으나, 그 노동은 끝없을 것이다. 여기에서 예술은 그 자체로 고갈된 것처럼 보인다. 아마도 지금 우리는 처음으로 힌두 조각의 아름다움에 크게 감명 받았을 것이다. 기둥, 천정, 사원 바깥의 지붕에 놓인 돌들은 사원의 축소판이고, 항아리 모양의 깔라쉬(Kalash)가 우리의 시선을 끌 때 까지 차례대로 올라가 있다. 각 기둥 주부의 조각은 설명을 필요로 한다. 아주 오래되었음에도 불구하고 보존 상태는 놀라울 정도로 좋다. 여기에는 두 가지 이유가 있다. 모든 조각은 조밀한 석영이 많은 바위를 깎아서 만

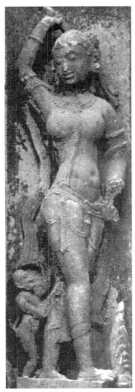

그림 238. 여인의 옷을 벗기려는 짓궂은 원숭이, 암비까 사원, 자가뜨, 10세기

든 것인데, 아마도 이 바위가 작업하기도 가장 어렵고 영속성이 가장 강하였을 것이다. 다른 하나는 이슬람교도들은 우상 파괴의 이슬람 법을 피한 이유가 있어야 했기 때문에, 그들은 사원 전체를 잘 붙도록 가는 희고 매끄러운 시멘트로 발랐다. 많은 바람이 표면을 스치고, 그것이 닿아, 돌 조각의 끝 부분이 마치 어제 조각한 것처럼 부드럽고 보기 좋게 되었다.

"바롤리의 거대 사원은 쉬바에게 바쳐졌다. 쉬바의 상징은 어디서나 볼 수 있다. 퍼거슨은 이 사원이 9세기 혹은 10세기에 지어진 것이며, 이러한 사원이 지닌 양식면에서 인도의 다른 어떤 곳의 사원만큼이나 아름답고, 이 지역에서 접한 당대의 가장 완벽한 사원이라고 말하였다. 사원은 시멘트 없이 일정한 형태를 갖추지 않은 담으로 둘러싸인 약 207m²에 자리잡고 있다. 사원 담 밖은 커다란 나무들과 많은 조그만 사당과 성스런 샘이 있는 작은 숲이다.

"높이 약 18m로 옛날 형식으로 특히 쉬바에게 바쳐진 거대한 사원이 있다. 신상이 모셔져 있는 성소를 포함한 사원의 수평축과 그것 위로 피라미드 모양으로 하늘을 향해 올라간 시카라는 단지 크기가 6m인 사각 안에 있다. 그러나 돔이 있는 전실과 현관의 추가는 그것을 길이 13m, 너비 6m로 만들었다.

"서쪽에는 다른 형태의 쉬바상이 있다. 그가 산의 요정인 메나(Mena)를 꾀어 포옹하려고 할 때여서 표정은 부드럽고 아름답고 생기 있다. 그가 쓴 관은 섬세하게 조각된 불꽃이고, 그의 뱀으로 된 관은 화환처럼 그의 목에 둘러져 있고, 셰쉬나그의 두 머리가 에워싸 있다. 반면 난디는 그의 발아래서 담루 소리를 평온하게 듣고 있다. 사용할 준비가 되어 있는 그의 코쁘라(Khopra), 해골바가지, 카륵(Kharg, 칼)은 피의 신을 상징하는 유일한 부속물이다.

"현관과 전실의 천정은 두 군데 다 화려하고 아름답다. 현관의 천정은 하나의 블록으로 구성되어 있는데 그것의 아름다움은 타의 추종을

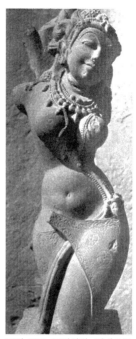

그림 239. 브릭샤까, 갸라스뿌르, 10세기, 고고학 박물관 소장, 괄리오르

그림 240. 나이까의 흉상, 10세기, 고고학 박물관 소장, 괄리오르

그림 241. 바스따르(마댜 쁘라데쉬) 출신의 부족여인의 가슴. 가슴과 화려한 목걸이에 주목해 보라

그림 242. 훼손된 압사라 상의 세부. 쉬바 사원, 바롤리, 11세기

불허한다. 외부 벽은 나는 더 이상 서술 할 수 없다. 그것의 거대함, 건축가의 뛰어난 노력, 기단부에서 돔위를 장식하는 항아리에 이르기까지 어느 하나의 아름다움은 다른 것에 의해 추월당하고, 그것은 다시 그것보다 더 아름다운 것에 의해 추월당하는 것을 반복하고 있다.[2]

현관 기둥이 받들고 있는 천정에는 훼손당한 요정 조각이 있다. 우상 파괴 그 자체는 추천할 만한 아무것도 가지고 있지 않다. 무슬림의 침공 이후에 특히 파탄(Pathans)과 아우랑제브(Aurangzeb)의 긴 통치 시에 북인도의 많은 아름다운 조각들이 파손되었다. 목 없는 이러한 조각을 보면서 사람들은 이렇게 조각을 파괴하는 사람들은 자신도 모르게 몇몇 서비스를 예술로 만드는 것은 아닌가라고 느낄 것이다. 이런 것이 바롤리에 있는 쉬바 사원 앞 기둥에 조각되어 있는 목 없는 여인의 조각을 보면서 갖는 감정일 것이다(그림 242).

부푼 가슴과 엉덩이의 곡선과 같은 조각이 지닌 관능미에 감탄하면서도, 혹자는 얼굴은 어떠했을까라는 궁금증을 갖는다. 나머지 부분을 관찰자의 상상력에 맡기면서, 그는 예술가와 하나가 된다. 관람객은 예술가의 창조적 충동을 공유한다. 이러한 점에서 이처럼 훼손된 이미지는 무로마치 막부(室町幕府)[3]시대 일본 예술가들의 암시적 아름다움을 공유한다. 뛰어난 걸작의 덮여지지 않은 몇몇 실크 끝은 완성된 그림보다 더 자주 상상력을 불러일으킨다. 비슷하게 바롤리의 이와 같은 부서진 이미지도 상상력을 자극한다. 궁금함이 마음속에서 일고, 관람객들은 조각의 잃어버린 얼굴을 재구성하기 위해 많은 즐거운 시간을 보낸다.

브릭샤 데와따와 브릭샤까와 같은 나무 정령을 다루는 주제는 인도 조각가들에게 많은 상상력을 주었다. 라짐(Rajim)의 람 짠드라(Ram

2) Tod, J. *Annals and Antiquities of Rajasthan*, pp. 1753-1757
3) 〈아시카가 다가우치(足利尊氏, 1305~1358)가 1336년 무로마치에 세운 일본의 무사 정권을 지칭〉

Chandra) 사원에는 이 주제에 대한 흥미로운 조각이 있다. 이곳은 마
댜 쁘라데쉬의 마하나디 강변 라이뿌르에서 51km 떨어져 있다. 오
디샤와 주경계를 접하고 있는 이 지역은 마하꼬살라(Mahakosala)
로 알려져 있는데 굽따와 바까따 왕조의 가신이었던 사라바뿌라
(Sarabhapura)가 자치적으로 통치하던 지역이었다. 이 나무 정령들
은 서로 꽉 끌어안은 남과 여의 형태로 묘사되었다. 이러한 주제의 다
른 모습은 바니 데울(Bhani Deul) 사원에서 볼 수 있다.

 조두뿌르의 북서쪽은 오시아(Osia)로 12개의 사원이 있다. 이 사
원은 8세기에서 12세기 사이에 걸쳐 지어진 브라만교와 자이나교 사
원이다. 이 중 세 개는 하리하라(Hariharas)에게 바쳐진 가장 초기의
것으로 작지만, 솜씨 있게 건립되었다. 사원의 시카라는 초기 오디
샤 양식을 연상시킨다. 기둥에는 일반적으로 뿌루나 깔라샤(puruna
kalasha)로 꾸며졌다. 성소로 통하는 문의 장식은 각별한 주의를 가지
고 조각되었다. 10세기에 지어진 가장 뛰어난 사원 중 하나인 태양 사
원은 시카라와 전실로 구성되어 있다. 사찌까 마따(Sachika Mata) 사
원은 임신을 원하는 많은 젊은 부부를 불러 모은다. 이 사원에서 가져
온 남녀가 포옹하고 있는 조각은 자이뿌르(Jaipur) 관광 휴양지에 있
다. 그것은 라자스탄, 라즈뿌뜨 조각의 매력을 보여 주는 예이다.

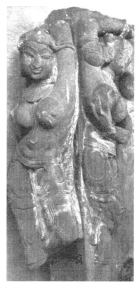

그림 243. 두 명의 여인상, 11
세기, 고고학 박물관 소장, 괄리
오르

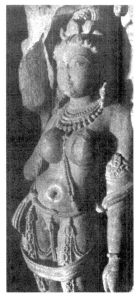

그림 244. 압사라, 11세기, 고
고학 박물관 소장, 괄리오르

그림 245. 브릭샤와 브릭샤까,
람 짠드라 사원, 라짐(라이뿌르
지역), 마댜 쁘라데쉬 ▶

그림 246. 키스, 바니 데울 사원
▶▶

그림 247. 연인, 사찌까 마따 사원, 오시아, 조드뿌르 지
역, 라자스탄, 11세기

24장

구자라뜨와 라자스탄
구르자라-쁘라띠하라와 솔랑키,
화려한 아름다움이 있는 모데라, 사뜨룬자야,
딜와라, 라낙뿌르의 사원, 10세기에서 13세기까지

그림 248. 리샤바나타 사원, 옆 사당의 모습,
11세기, 아부 산, 라자스탄

　인도 서쪽에 위치한 구자라뜨와 라자스탄은 사막, 건조한 구릉지
대, 힌두교와 자이나교의 공존 등 많은 공통점이 있다. 구자라뜨는 서
쪽으로 아라비아 해와 접해 있고, 북쪽으로 라자스탄, 동쪽으로는 마
댜 쁘라데쉬, 남쪽으로는 마하라슈뜨라와 접해 있다. 이 지역에 살
고 있는 주 구성원들은 자이나교인들인데, 상인 계층인 빠띠다르
(Patidars 혹은 Patel), 농업에 종사하는 라즈뿌뜨와 빌(Bhils) 계층이
있다.

　라자스탄은 다음과 같은 라자스탄의 소왕국들을 병합하여 1956
년 하나의 주로 통합되었다: 자이뿌르, 우다이뿌르(Udaipur), 조드뿌
르(Jodhpur), 비까네르(Bikaner), 꼬따(Kotah), 분디(Bundi), 잘라와
르(Jhalawar), 반스와라(Bhanswara), 두르가뿌르(Durgapur), 샤뿌
라(Shahpura), 똥끄(Tonk), 바라뜨뿌르(Bharatpur), 알와르(Alwar).

그림 249. 천정, 떼자빨라가 지은 네미나타 사원, 아부 산, 라자스탄

서쪽으로는 파키스탄과 국경을 접하고 있고, 북쪽으로는 뻔잡과 하리야나(Haryana), 동쪽으로는 마댜 쁘라데쉬와 웃따르 쁘라데쉬(Uttar Pradesh), 남으로는 구자라뜨와 주를 접하고 있다. 이 소왕국들의 통치자들은 다양한 부족의 라즈뿌트로 구성되어 있었다: 시소디아(Sisodias), 라토르(Rathors), 까쯔와하(Kachwahas), 밧띠(Bhattis), 딴와르(Tanwars), 솔란끼(Solankis), 빠리하르(Parihars), 쪼한(Chauhans). 이 소왕국들의 재상들은 주로 바니야(banias)나 브라만이었다.

10세기부터 13세기까지, 구자라뜨와 사우라슈뜨라 그리고 라자스탄 일부는 솔란끼 라즈뿌뜨가 통치하였다. 솔란끼 왕조는 물라라즈(Mularaj, 통치 974-995)가 안힐와라(Anhilvara)를 수도로 삼고 건립하였다. 물라라즈는 사우라슈뜨라를 정복하였다. 그의 아들 짜문다라자(Chamundaraja)는 다르의 빠와르 통치자였던 신두라자(Sindhuraja)를 물리쳤다. 비마데바 1세(Bhimadeva I, 1022)는 가즈니의 마흐무드가 이전에 파괴한 소마나트(Somanath) 사원을 재건축하였다. 비마데바 2세(Bhimadeva II)는 꿉뜹 우드 딘과 싸워, 그를 1196년 아즈메르(Ajmer)까지 몰아내었다. 1197년 수도 안힐와라는 무슬림의 수중에 떨어졌다.

솔란끼 왕들은 브라만교와 자이나교의 보호자였다. 그들은 또한 뛰어난 건축자였으며, 많은 사원을 건축하였다. 사원 건축의 최고 시기는 11세기인데, 모데라에 태양 사원, 깔얀(Kalyan) 근처에 암베르나트(Ambernath) 사원, 싯다뿌르(Siddhapur)에 루드라말라(Rudramala) 사원, 아부 산(Mt. Abu)에 비말샤(Vimalshah) 사원이 건축되었다.

가장 인상적인 폐허는 싯다뿌르에서 남서쪽으로 45km 떨어진 모

데라에 있는 태양 사원이다. 마을 너머 태양이 떠오르는 동쪽을 향한 지상보다 약간 높은데 위치한 사원 둘레의 땅은 벽돌로 된 넓은 초석들로 볼 때, 이전에는 현재의 자그마한 진흙 담의 마을보다 훨씬 더 중요한 도시였음을 시사해 주고 있다. 지금은 사라진 탑과 전실의 지붕을 제외하곤 보존상태가 양호한 사원은 사당과 커다란 그러나 사방이 막힌 홀과 더불어 하나의 세트를 이루고 있다. 이와는 별도로 이것들 앞에 별도의 건물로 사방이 뚫린 기둥이 있는 홀이 있다(그림 3). 계속해서 사방이 뚫린 기둥이 있는 홀 동쪽으로 화려한 물탱크가 있는데 그 앞에 두 개의 기둥으로 구성된 조그만 끼룻띠스땀바(Kirttistambha)가 있다. 계단을 내려가면 물탱크가 나온다.

그림 250. 무희, 네미나타 사원, 라낙뿌르, 13세기 중반

19세기 초반 측량 주임이었던 모니에르 윌리암스(Monier Williams) 대령은 이 사원 방문후 다음과 같이 적었다: "내가 모데라에서 본 고대 힌두 사원은 가장 뛰어난 종류 중 하나이다. 그것은 현재의 그것과 유사한 구조를 가진 탑이다. 그러나 장식은 매우 화려해서 그것을 만든 이가 인간의 예술 감각으로 할 수 있는 가장 최고의 작품을 만들겠다고 결심한 것의 증거이다. 상부 구조는 가장 우아하고 아름답게 조각이 새겨진 기둥이 떠받치고 있다. 이 시대의 눈으로 보아도 정확한 미적 감각을 지닌 작품이고, 장인의 손으로 만든 것임에 간주해도 될 정도이다. 나는 이 사원과 사원에 부속된 물탱크의 돌만큼이나 시간의 완전한 효과를 내는 어떤 건물도 인도에서 본 적이 없다."[1]

라자스탄 시까르(Sikar)에서 남동쪽으로 13km 떨어진 914m 높이의 하르샤나트(Harshanath)라 불리는 언덕에 쉬바에게 헌정된 사원이 있다. 전설에 따르면, 쉬바가 인드라와 다른 신들을 천국에서 몰아 낸 악마 뜨리뿌라를 물리치고 신들의 숭배를 받은 곳이 이곳이

[1] H. Cousens in the *Architectural Antiquities of Western India*, p. 38

그림 251. 공연, 뿌라나 마하데와 사원, 하르샤기리, 시까르 지역, 라자스탄, 구자라 쁘라띠하라 왕조, 961년-975년

그림 252. 자이나 신의 경배, 남부 라자스탄, 15세기 중반

라고 한다. 이 사원은 973년 쪼한 왕조의 싱하라자 왕의 재임 동안에 지어졌다. 사뜨 쁘라까쉬(Satya Prakash)에 따르면, 이 사원을 지은 사람은 라꿀레쉬 빠슈빠따(Lakulesh Pashupata) 쉬바파에 속하는 알라뜨(Allat)라고 하는 가명을 지닌 바라까르따(Bharakarta)라고 한다.[2] 사원 벽은 음악 야회(夜會)나 술 마시는 장면을 묘사한 다수의 석판으로 되어 있다. 두 명의 남성이 북을 치고 있고, 무희 한 명이 그들 사이에서 춤의 황홀경에 빠져 있다. 한 쪽에는 나체 여자 한 명이 피리를, 다른 한 쪽에서는 비나(Veena) 모양의 현악기를 연주하고 있다(그림 251).

이 사원은 1679년 아우랑제브의 장수였던 칸 자한 바하두르(Khan Jahan Bahadur)가 파괴하였다. 다행히 몇몇 석판은 부서지지 않고, 그림 251에서 보는 것처럼 시까르 박물관에 현재 소장되어 있다.

자이나교 건축은 자이나교 성지를 중심으로 발달하였다. 특히 1032년부터 라자스탄 아부 산에 지어진 비말샤 사원과 떼자빨라(Tejahpala) 사원이 유명하다. 이 외에 1230년과 1270년 사우라슈뜨라, 기르나르(Girnar) 지역과 9세기의 사원도 있는 구자라뜨의 빨리따나(Palitana)가 있다. 최상의 시기에 지어진 건축 사원의 중요한 특징은 다음과 같다. 오디샤의 시카라로부터 모양을 베낀 곡선 모양의 돔이 있는데 그 돔을 지지하는 8각형의 건물이 있다. 그 건물 앞에는 4개의 기둥이 있는데 이 기둥은 8각 건물과 만나며 그 건물의 현관을 구성한다. 그러나 건물 내부는 비어있고 조금 더 높고 갸름하다. 현관을 지나면 나오는 성소와 곡선으로 이루어진 탑. 시카라 둘레에는 다

2) Satya Prakash, *Mount Harsh*, p. 10

양한 부차적 건물이 부속되어 있다. 많은 기둥, 정자, 시카라, 돔, 첨탑 등은 건축 자재의 품질을 높여 주고, 꾸밈에 있어 무한한 다양성을 부여해 준다.

빨리따나, 혹은 종종 불리듯이 싸뚜룬자야(Satrunjaya)는 언덕 위에 많은 사원이 몰려 있다. 11개의 독립 공간에 500여개가 넘는 사원이 있다. 지어진 시기는 11세기까지 거슬러 올라가나 대다수는 15세기부터 현재까지 지어진 것이다. 빨리따나 언덕에 자리한 사원, 반은 궁전, 반은 요새인 이 지역은 전문 조각가와 석공들이 지었다. 인도 전역에서 오는 부유한 자이나교 순례객들은 그들에게 넉넉한 금액을 지불했다. 높은 산에 위치한 이 건물들은 마치 다른 세계의 건물들 같다. 은으로 만든 등잔에 희미하게 불을 밝힌 사원의 깜깜한 벽감에는 흰 대리석으로 만든 명상자세로 책상다리를 한 아디나타(Adinatha)나 다른 자이나 띠르탕까라(Tirthankaras) 상이 있다. 향이 공기 중에 퍼져 있고, 흰색 옷을 입은 순례객들은 띠르탕까라를 칭송하는 찬송을 읊으며 사원을 돈다. 영원을 향하는 많은 탑들로 언덕이 가득 찼다. 햇빛 아래 그들은 낯선 광채로 반짝반짝 빛난다.

그림 253. 무희, 네미나타 사원 1232년, 라낙뿌르, 남부 라자스탄, 흰 대리석, 15세기 중반

포브스(Forbes)[3]는 그의 『라스 말라(*Ras Mala*)』에서 싸뚜룬자야 산을 다음과 같이 묘사하였다: "신드 강에서 갠지스 강, 히말라야 눈 덮인 얼음 정상의 왕관에서 루드라의 부인이 되도록 운명 지어진 신부이자 히말라야 산신의 딸의 옥좌에 이르기까지 그 어떠한 인도의 도시도 길이와 너비에 있어서 빨리따나(Palitana) 언덕을 장식한 건물들에서 볼 수 있는 것처럼 한 번에 혹은 많은 수의 기부가 이루어진 도시는 없다. 길이면 길, 여기 저기 자신들만의 견고한 울타리 안에 반은 요새 같고, 반은 궁전 같은 대리석으로 화려하게 지은 자이나

3) 〈Alexander Kinloch Forbes(1821-1865), 1821년 런던 출생의 구자라띠(Gujarati) 언어를 구사하면서 브리티시 인디아 시절 영국의 행정가를 역임. 『라스 말라』는 1856년 그가 발간한 저널의 이름〉

그림 254. 사라스와띠, 대리석,
비카네르, 라자스탄, 13세기, 인
도국립박물관 소장, 뉴델리

교 사원이 경관이 좋고 다른 산과 격리된 산위에 홀로 자리 잡고 있
었다. 그것은 다른 세계의 건물들처럼 속세와 관련된 일체의 분위기
가 나지 않았다. 사원의 어두운 감실에는 하나의 신상 혹은 아디나타
(Adinatha)나 아지뜨(Ajit) 혹은 티르탕까라 중 하나가 석고상의 특징
중 하나인 무기력한 휴식의 모습을 한 채 자리하고 있었다. 그 모습은
은으로 만든 램프에서 새어 나오는 희미한 불빛에 의해 겨우 볼 수 있
었다. 향내음이 대기 중에 퍼져 있었다. 금색과 진홍색으로 치장한 여
자 교인들은 단조로운 찬송가를 외우며 원을 그리며 움직이고 있다.
샤뚜루자야는 실제 서양인들이 동양의 산악 지형에 대해 갖는 환상어
린 로망스를 적절히 대표하는 지역 중 하나이기도 하다. 거기 거주자
들은 모든 것을 대리석으로 즉각 바꾸었고, 사람들은 쉬지 않고 무엇
인가를 하는데, 향을 피우거나 모든 것을 깨끗하고 산뜻하게 유지한
다. 기분 좋게 신들을 찬양하는 쾌활한 목소리들이 대기 중에 퍼져 있
다. "[4]

딜와라 마을 근처, 해발 1219m 이상 되는 외진 황량한 언덕에 다섯
개의 자이나 사원이 있다. 이것들 가운데, 가장 초기의 것은 1032년
재력가였던 비말샤가 지은 것이고, 다른 것은 떼자빨라와 바수뚜빨라
(Vastupala) 형제가 1232년 지은 것이다. 거기에는 바깥에서 보면 거
의 볼품없게 생긴 돔을 가진 사당이 있다. 그러나 안으로 들어가면 흰
대리석으로 만든 놀라운 마술을 볼 수 있다. 기둥, 문, 판넬, 감실 등이
모두 흰 대리석으로 무한한 인내와 기술로 새겨져 있다. 종유굴의 종
유석처럼 지붕에서 늘어진 조각된 펜던트도 걸려 있다. 지붕 조각과
기둥위의 조각은 수정으로 만든 것과 같은 아름다움을 지니고 있다
(그림 249).

"이 사원 전체에 걸쳐 천정, 기둥, 문, 판넬 그리고 벽감에 아름답고

4) H. Cousens in the *Architectural Antiquities of Western India*, p. 45

세세하게 조각된 양은 놀랍다. 대리석을 경쾌하고, 얇고, 투명하고, 자개와 같이 다룬 것은 다른 어느 곳에서 본 것보다도 뛰어나다. 어떤 디자인들은 아름다움을 실제로 구현하였다. 이 작업은 너무 섬세하여서 일반 끌질로는 할 수 없었을 것이다. 이 작업은 대리석을 따로 한 조각 떼어내어 제거한 대리석의 먼지만큼 석공들은 보수를 받았다고 전해진다. 모든 것들 가운데 비말샤와 떼즈하빨라 사원의 홀의 커다란 돔형 지붕은 가장 주의를 끌고, 칭송을 받는다. 시간은 하얀 대리석을 연한 크림색으로 만들었다. 사당의 지붕위에는 덩굴나무처럼 서로 엉킨 사랑스런 소녀들의 흉부와 팔이 있다.

단순하고 좀 더 대담한 구조인 비말(Vimal) 사원은 자이나교의 첫 번째 띠르땅까라인 아디나타에게 헌정된 사원이다. 화려한 목걸이와 눈을 보석으로 처리한 아디나타의 청동상이 있다. 바깥 마당과 대(臺)는 48개의 기둥으로 이루어진 현관으로 덮여있다. 중앙에 있는 8개의 기둥은 화려하게 조각된 펜던트가 있는 돔을 지탱하며 8변형을 이룬다. 안마당은 가로 45m, 세로 27m이다. 두 형제가 지은 사원, 즉 떼자빨라와 바수뚜빨라 사원도 섬세한 조각과 뛰어난 세세함으로 유명하다. 이 사원은 22번째 띠르땅까라에게 헌정되었다. 홀을 지탱하는 홈이 파진 기둥은 이전 사원보다 높고, 조각의 품질도 더 우수한 것으로 여겨진다.

자이나교의 다른 성지인 라낙뿌르(Ranakpur)는 우다이뿌르로 가는 도중에 위치한다. 커다란 나무 그늘에 둘러싸인 조그만 무덤이 있는데 거기에는 자이나 성인의 재가 안치되어 있다. 양 쪽에서 사원 기둥을 볼 수 있다. 기둥은 세세하게 조각되었고, 유혹적인 동작을 취하고 있는 나체의 여자 조각상이 있다(그림 250과 253). 정복해야만 하는 육체와 속세에 대한 유혹이 있다. 이걸 넘어서야 해탈을 얻을 수 있다. 벽감에는 명상 포즈의 띠르땅까라 상이 있다. 라낙뿌르는 커다란 연꽃처럼 보이는 둥근 천장의 화려한 장식으로 유명하다. 다른 것

은 소원을 들어 주는 전설의 나무 깔빠라따(Kalpalatas)의 덩굴손을
본 딴 덩굴나무이다. 관광객의 발길과 유흥을 즐기려는 자들과 떨어
진 한적한 곳에 자리한 이 사원의 아름다움과 평화는 잊을 수 없다.

자이나교 성인들에서 힌두교 신전으로 관심을 옮겨보자. 우주의 유
지자, 비쉬누에게는 두 부인이 있다. 부의 여신인 락쉬미와 언어, 노
래, 지혜의 후원자인 사라스와띠(Saraswati)가 그들이다. 그녀는 산스
끄릿과 데바나가리(Devanagari)를 발명하고, 예술과 과학의 후원자
이다. 사라스와띠를 가장 아름답게 표현한 것은 뉴델리 인도국립박물
관에 현재 소장되어 있는 비카네르 지역 빨루에 있는 사원에서 나온
12세기 대리석이다(그림 254). 그녀는 하얀색으로 표현되었다. 이것
은 그녀의 우아한 모습을 표현하기에 하얀 대리석이 적당했음을 설명
해 준다. 그녀는 연꽃 위에 서 있고, 연꽃 아래에는 백조가 있다. 이것
은 그녀가 강의 여신임을 암시해 준다. 사라스와띠 강은 초기 아리얀
의 고향인 브라흐마바르따(Brahmavarta)의 한 경계이다. 이 강은 신
성한 강으로 여겨지고, 강물은 정화력과 생산성으로 유명하다. 사라
스와띠는 위 오른손에는 연꽃을 들고 있고, 위 왼손에는 코코넛 잎으
로 만든 책을 들고 있다. 아래 오른손에는 염주를, 아래 왼손에는 물
항아리를 들고 있다. 그녀는 보석이 박힌 왕관을 쓰고 있다. 몸의 상
체는 아무 것도 걸치지 않았고, 하체는 사리를 입고 있다. 꽃 줄 장식
과 술이 거들에서 허벅지까지 걸려 있다. 그녀 양쪽에는 여자 시종들
이 비나를 연주하며 서 있다. 대(臺)에는 조각의 기부자와 기부자의
부인이 무릎을 꿇고 손을 모아 여신에게 경배 드리고 있다. 이 조각은
그 아름다움과 우아함 그리고 고요한 휴식의 느낌에 있어 다른 것을
뛰어 넘고 있다.

25장

비자야나가르 제국
하자라 라마와 빗딸라 사원,
함피 옥좌대의 부조
1336-1646

그림 255. 하자라 라마스와미 사원, 함삐, 16
세기

투글락(Tughlaq) 제국의 쇠퇴와 먼 지방에 대한 통제력 약화는 남
인도에서 14세기에 두 왕조가 탄생하는 계기가 되었다. 북쪽 경계를
끄리슈나 강으로 하는 비자야나가르(Vijayanagar)의 힌두 왕국과 그
위의 무슬림 왕국인 바흐마니(Bahmani) 왕조가 그것이다.

비자야나가르 왕조의 창시자 하리하라 1세(Harihara I)는 1336년
왕좌에 올랐다. 왕좌에 오른 바로 그날, 그는 현재 까르나따까의 벨라
리(Bellary) 지역인 뚱가바드라(Tungabhadra) 강 남쪽에 승리의 도
시라는 이름의 비자야나가르의 기초를 놓았다. 황량하고 외진 곳에
자리한 그곳은 처음에는 관심을 거의 끌지 못했다. 남인도의 다른 지
역에서 자리를 잡지 못한 힌두의 전사들이나 난민들이 여기로 점차
몰려 들었다. 하리하라의 재임은 정복과 영토 확장 시대의 시작을 알
리는 표시였다. 처음에 몇몇 뗄루구와 깐나다(Kannada) 지역의 연합

그림 256. 무희, 하자라 라마스와미 사원 기단부의 부조, 함삐

으로 시작된 조그만 왕국은 꽤 큰 크기로 성장하였고, 그의 통치 말기에는 빠른 속도로 제국의 면모를 갖춰 나갔다. 고아(Goa), 짜울(Chaul), 데블(Debul) 등의 항구를 무슬림으로부터 빼앗았다. 하리하라는 최초의 바흐마니 왕조 술탄(Sultan)이었던 알라 우드 딘 바흐마니 샤(Ala ud-din Bahmani Shah)의 공격을 물리쳤다. 그는 정글을 개척, 땅을 개간한 자들에게는 보상을 내림으로써 농업을 장려했다.

북까 1세가(Bukka I)가 하리하라 1세의 뒤를 이어 1335년 왕위에 올랐고, 1377년까지 통치하였다. 그는 힌두 다르마(Dharma)의 부활에 관심을 가졌다. 그는 또한 뗄루구 문학을 장려했다. 데와라야 1세(Devaraya I, 통치 1406-1422)의 통치 기간 동안에, 술탄 피루즈(Firuz)는 비자야나가르의 여러 지역을 정복했다. 그리고 그는 또한 수도까지 공격하였다. 데와라자는 평화를 요구하였으나, 술탄은 금과 그의 딸과의 결혼을 요구했다.

열렬한 쉬바 신자였던 데와라야 1세는 땀삐 띠르타(Tampi-tirtha)의 여신 빰빠(Pampa)의 신자였다. 그는 비자야나가르에 여러 사원을 지었다. 그의 통치 기간에 비자야나가르는 남인도에서 배움의 주요 중심지가 되었다. 많은 학자들이 명성과 인정을 받기 위해 몰려 들었다.

데와라야 1세의 통치 기간 동안에, 이탈리아인 니꼴로 꼰띠(Nicolo Conti)가 비자야나가르를 방문하였다. 그는 수도를 다음과 같이 묘사하였다: "비제헤갈리아(Bizehegalia)의 커다란 도시는 매우 급경사의 바위산 근처에 위치하였다. 도시의 둘레는 약 97km이다. 도시의 방벽은 산에까지 이르고, 계곡을 둘러싸 도시 크기가 늘어났다. 도시에는 무기를 소유한 약 90,000명의 남자가 있다. 데와라야 1세에 대해 언급하면서 그들의 왕은 인도의 다른 어떤 왕보다도 강력하다. 그는

12,000명의 부인이 있는데, 그 중 4,000명은 그가 어디를 가던 맨발로 그를 따르는데, 그들은 조리만을 위해 고용되었다. 훨씬 멋있게 갖춰 입고, 그와 비슷한 수가 말위에 걸터앉았다. 나머지는 남자들에 의해 정신없이 운반되는데 그들 중 2,000명 혹은 3,000명은 왕의 사망 시에 그와 함께 자발적으로 따라 죽는다라는 조건으로 부인으로 선택된다. 남편을 따라 자신의 몸을 불사르는 것은 인도에서 커다란 영예로 간주되고 있다."

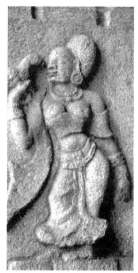

그림 257. 앵무새와 여인, 부조, 빗탈라스와미 사원, 16세기

데와라야 2세(Devaraya II)는 꼰다비두(Kondavidu)의 렛디(Reddi) 땅을 정복하고, 그의 북동 경계를 끄리슈나 강으로 삼았다. 그는 위대한 군주였는데, 그의 영토를 끄리슈나 강에서 실론까지, 아라비아 해에서 벵갈 만까지 확장하였다. 그의 해군력은 바다를 장악하였으며, 낄론(Quilon), 실론, 뻬구(Pegu) 등에 공물을 요구하였다. 사마르깐드(Samarkand)의 술탄 샤룩(Shahrukh)이 캘리컷(Calicut)의 자모린(Zamorin)에 대사로 파견한 헤라뜨(Herat)의 압두르 라즈작(Razzak)이 비자야나가르를 방문한 것도 1443년 그의 재임 때였다. 라즈작은 데와라야 2세를 다음과 같이 묘사하였다: "왕은 녹색의 수자(繻子)로 된 의복을 입고 있었으며, 목둘레에 진주와 다른 화려한 보석으로 만든 목걸이를 하고 있었다. 안색은 올리브색이었고, 체격은 말랐으나 키가 큰 편이었다. 볼은 약간 쳐졌으며, 턱에는 수염이 없었다. 그의 얼굴 표정은 아주 호감이 가는 느낌이었다."

비자야나가르의 부는 커다란 원석과 아주 맑은 물이 나오는 다이아몬드 광산에서 나온다. 고아에 있는 포르투갈인들과 무역에서 균형을 맞추는 것도 이 광산 때문이다. 수입품으로는 아라비아산 말, 벨벳, 수자, 다마스크 천, 도자기 등이다.

라즈작은 비자야나가르의 사람들이 꽃을 대단히 좋아한다고 적고 있다: "장미는 어디서든 살 수 있다. 이 지역 사람들은 장미 없이는 살 수 없다. 이들은 장미를 음식만큼이나 필요한 것으로 여기고 있다. 직

그림 258. 수줍은 표정의 여인,
빗탈라스와미 사원, 16세기

업에 따라 계층이 다른 사람들은 나란히 가게들을 가지고 있다. 보석 상인들은 시장에서 공개적으로 진주, 루비, 에메랄드, 다이아몬드 등을 판다. 왕의 궁전을 포함한 이 유쾌한 장소에서 사람들은 다듬고 마감질하여 부드러운 돌로 이루어진 많은 개울과 수로를 볼 수 있다."

자신이 본 제국에 대해서는 다음과 같이 언급하고 있다: "그 나라의 대부분은 잘 경작되어 있고 비옥하다. 약 300개의 항구가 있다. 1,000마리 이상의 코끼리가 있는데 그들은 언덕만큼이나 높고 악마들만큼이나 거대하다. 남자들로 구성된 군대는 그 수가 백십만에 이른다. 비자나가르는 전 세계에도 듣지도 보지도 못한 비슷한 도시가 없는 그러한 도시이다. 도시 외곽 성벽에서 왕궁으로 이르는 요새화된 성벽이 7개 있다. 첫 번째와 두 번째 그리고 세 번째 성벽 사이에 경작된 밭과 정원 그리고 집들이 있다. 세 번째부터 일곱 번째까지 사이에는 요새와 상점, 시장 등이 서로서로 밀접하게 같이 붙어 있다. 시장은 매우 넓고 길어서 길 양쪽에 꽃을 파는 상인들이 자신들의 상점 안에 높은 가판대를 두고 꽃을 팔 수 있었다. 그 도시에서는 달콤한 향내 나는 신선한 꽃들을 항시 얻을 수 있다. 그들은 꽃을 생활의 필수품으로 간주하였는데, 마치 꽃 없이 그들은 존재할 수 없는 것처럼 보였다. 이 나라는 인구 밀도가 너무 높아 합리적 공간에 적당한 사람이 거주하는 것이 불가능해 보였다. 왕의 국고에는 방이 있었는데, 거기에 있는 구덩이에는 금괴가 가득 차 있다. 나라의 백성들은, 신분의 고위 여하를 막론하고 심지어는 시장의 기능공들까지 자신들의 귀, 목, 팔, 손목, 손가락에 보석 치장과 도금 장식을 하고 있다."

"공창(公娼)도 나라의 통제 하에 운영되고, 세금도 받았다. 창녀들은 밀고자들이기도 하였다. 외부자가 그들을 방문했을 때, 그들은 정보를 받아 감찰관에게 고발한다." 이들 여인들이 지닌 매력에 반한 듯 라즈작은 그들에 대해 다음처럼 서술하고 있다: "조폐소 맞은 편에 도시 감찰소가 있는데, 약 12,000명의 감찰원들이 소속되어 있었으며

그들의 급료는 이 매음굴에서 나오는 세금으로 충당한다. 그들이 거주하는 집들의 웅장함, 마음을 황홀하게 하는 아름다움, 그들의 달콤한 말과 추파 등은 모두 표현할 수 없다. 짧게 언급하는 것이 가장 좋을 듯하다. 조폐소 뒤로는 시장이 있다. 시장의 길이는 274m 이상, 너비는 18m이다. 길 양쪽에는 집과 앞마당이 있고, 집 앞에는 의자 대신에 품질 좋은 돌로 만든 높은 의자가 있다. 한낮의 기도가 끝나고 그들은 아름답게 꾸며진 집의 문앞의 의자나 긴 의자에 그들은 자리를 잡고 앉는다. 모두 진주와 보석 그리고 비싼 의상을 입고 있다. 그들 모두는 아주 젊고 아름답다. 그녀들은 모두 한 두명씩 시종을 두고 있는데, 사람을 초대하거나 유혹한다."[1]

그림 259. 부인에게 이별을 고하는 병사, 부조, 빗탈라스와미 사원, 16세기

다음 통치자인 끄리슈나데바라야(Krishnadevaraya, 통치 1509-1529)는 비자야나가르 왕중에 가장 위대한 왕이다. 그는 남인도 전체를 그의 통치하에 두었다.

1520년 비자야나가르를 방문한 포르투갈 상인인 도밍고 빠에스(Domingo Paes)는 끄리슈나데바라야 왕에 대해 다음과 같이 서술하고 있다: "왕의 키는 중간이고, 아주 좋은 얼굴색을 하고 있고, 인물도 좋고 약간 뚱뚱한 편이다. 얼굴에는 천연두를 앓았던 흉터가 있다. 그는 가장 무섭고 완벽한 왕이고, 성격은 즐겁고 유쾌한 편이다. 외국인을 영예로 대하는 사람이다. 그들을 친절하게 맞아주고, 그들의 조건이 무엇이든지 그들과 관련된 모든 것을 묻곤 한다. 그는 위대한 통치자이자 정의의 사도이다."

끄리슈나데바라야는 시인이자 작가 그리고 예술과 문학의 후원자였다. 학자, 시인 그리고 철학자들이 후원을 받기 위해 그의 궁정에 몰려들었다. 그는 뗼루구 문학 발달에 커다란 공헌을 하였다. 그의 궁정 시인이었던 알라사니-뻬드다나(Alasani-Peddana)는 뗼루구어의

1) Abdur-Razzak, 'Matla'u-s Sa'dain' in Elliot & Dowson's *The History of India*, Vol. IV, pp. 105-114

일인자로 여겨지고 있다.

끄리슈나데바라야의 통치기는 쫄라 왕들과 맞먹을 수 있는 사원 건축이 왕성한 시기였다. 비자야나가르 사원의 커다란 특징은 장식된 기둥을 가진 커다란 홀, 즉 깔야나만다빠(Kalyanamandapa)이다. 다른 특징은 높다란 출입문이다. 여러 개의 사당에 여신들이 모셔진다. 그의 통치 초기에는 그는 고뿌람(gopuram)을 짓고 함삐(Hampi)에 있는 다른 사원을 보수하였다. 함삐에 있는 사원들은 비자야나가르 왕조의 창시자 마다바짜르야 왕을 기리기 위해 초기 왕들이 건립하였던 사원이다. 커다란 끄리슈나스와미(Krishnaswami) 사원은 1513년 그가 지었다.

함삐에 있는 유적들 가운데 가장 아름다운 것은 하자라 라마(Hazara Rama)와 빗탈라(Vitthala) 사원 그리고 왕 즉위식 때 사용하였던 납작한 돌이다. 하자라 라마 사원은 왕 개인용 사원이다(그림 255). 위에 언급한, 즉위식 때 사용한 납작한 돌처럼 이 사원도 끄리슈나데바라야가 1513년 건립하였는데, 사원 바깥 담은 안과 비슷한 부조들로 덮여 있다.

"비록 상대적으로 작은 건물이지만, 현재 남아 있는 비자야나가르의 힌두 사원 건축의 가장 완벽한 예이다. 부속된 암만(Amman) 사당과 함께 북에서 남으로 34m, 동에서 서로 61m 길이의 울타리 안에 자리한 이 사원은 동쪽을 바라보고 있다. 라마에게 바쳐진 이 사원은 두 개 사당의 기둥과 벽을 장식하는 부조와 사원 안뜰 담의 안쪽 표면은 『마하바라따』에서 따 온 몇몇 이야기들과 『라마야나』에서 일어났던 사건들이 묘사되어 있다.

"사당의 바깥 벽과 현관의 기둥도 비슷한 방법으로 장식이 되어 있다. 그러나 외견상 목적은 동일하나 여기서 부조는 화강암에 새겨졌다. 이러한 흥미로운 부조 이외에 아름다운 작은 벽기둥과 빈틈없이 조각된 기둥, 분리된 조각을 위한 장식용 감실, 뛰어난 조각, 두 사원

그림 260. 부인에게 이별을 고하는 병사, 부조, 빗탈라스와미 사원, 16세기

의 외벽을 장식한 커다란 처마 돌림띠 등은 눈여겨볼 만하다.

 "암만 사당은 주 사원의 북쪽에 있고, 동쪽을 바라보고 있다. 남인도의 경우, 남자 신에게 바쳐진 커다랗고 중요한 모든 사원은 암만 사당을 두고 있다. 이 암만 사당에는 신의 배우자인 여신상이 안치되어 있다. 따라서 쉬바 사원은 그의 부인인 빠르와띠 여신의 암만 사당을 두고 있고, 비쉬누의 경우, 그의 부인인 락쉬미의 상을 안치하고 있다.

 "빗탈라 사원은 함피에서 가장 뛰어난 건물이다. 그것은 빗탈라 혹은 비토바(Vithoba)의 형태로 비쉬누에게 바쳐졌다. 비토바는 마라타(Maratha) 지역의 신인데, 그 지역 밖에서는 좀처럼 볼 수 없다. 그는 끄리슈나의 형태로 여겨진다. 사원의 안팎에는 1513년부터 1564년에 걸쳐 연대가 새겨진 23개 남짓의 비문이 있다. 몇몇 비문은 훼손되었으나 판독 가능한 비문에 따르면, 도시 창설에 많은 공을 들인 끄리슈나데바라야가 1513년 사원 건립을 시작했다고 한다. 완성 후 그것을 마을 사람들에게 기증했다고 한다. 사원 앞에는 돌로 만든 전차가 있는데 너무 섬세하게 만들어져 하나의 돌에서 만들었다고 착각할 정도이다.

 "사원의 구조는 암만 사당, 보조 사원, 전실과 사원 안뜰을 빙 돌아 회랑 같은 베란다로 이루어져 있다. 사당 위의 편편한 지붕은 장식용 벽돌과 석회로 만든 돔 모양의 석회로 된 탑이 있다. 원래 장식용 벽돌이나 석회로 된 흙벽은 조그만 감실이 있었다. 사원의 동쪽과 앞쪽을 장식했던 현관 양쪽에 접한 커다란 기둥이 있는 홀의 처마돌림띠 위로 스터코로 만든 인물 조각들이 감실을 채웠다. 아주 아름다운 홀 위의 지붕은 결코 완성된 적이 없고, 많은 아름다운 기둥이 도시의 파괴자들에게 아쉽게도 훼손되었다는 사실에도 불구하고, 남인도에서 가장 뛰어난 건물이다. 퍼거슨은 다음과 같이 말하고 있다: "진보한 양식이 화려함 속에서 극도의 한계를 보여준다." 이 건물은 왕 소유의 말들의 행진, 정형화된 스타일로 조각된 거위들 그리고 아름다운 팔

찌 조각 등을 포함한 정교한 조각들이 화려하게 조각된 기단부 위에
서 있다."[2]

비자야나가르 왕들의 통치 동안에, 라야-고뿌람(Raya-gopurams)
이라고 하는 거대한 출입문이 이미 존재하고 있던 사원 콤플렉스
의 가장 바깥쪽 행로를 따라 세워졌다. 예를 들면, 깐치의 에깜브라
나타(Ekambranatha) 사원, 띠루반나말라이(Tiruvannamalai)의 아
루나짤라(Arunachala) 사원, 깔라하스띠(Kalahasti)의 쉬바 사원 등
이 그 예이다. 기둥위에 앞발을 높이 든 말 모양의 조각으로 된 기둥
이 있는 홀의 건설은 선호되는 모양이었다. 이러한 장식은 슈리랑감
(Srirangam)에 있는 사원에서 가장 잘 볼 수 있다.

남인도에서 무슬림과의 전투장면은 빗탈라 사원의 전실에 조각된
부조에서 볼 수 있다. 전장으로 떠나는 두 명의 전사가 혹시 다시 못
볼 수도 있는 부인과의 이별 장면이 묘사되어 있다(그림 259, 260).
이것과는 별도로, 일상생활을 묘사한 주제도 있다. 애완 동물인 앵무
새를 손위에 올려놓은 처녀 조각도 있다(그림 257). 가장 인상적인
것은 자신의 나체를 부끄러운 듯 가리는 소녀 조각이다(그림 258).

높이 7m에 달하는 하나의 돌로 만들어진 커다란 나라싱하
(Narashimha)의 사나운 표정의 조각은 적대적인 무슬림 술탄들에 둘
러싸여 포위당한 비자야나가르의 힘과 영광을 반영하고 있다.

북쪽으로 가면, 빠에스가 승리의 집이라 일컫는 즉위 시 사용하
는 넓적하고 평평한 석판 폐허가 있다. 사람들은 그것을 다사라 딥
바(Dasara Dibba), 혹은 마하나바미 딥바(Mahanavami Dibba)
라 부르고 있다. 이것의 의미는 둣세라(Dussehra), 마하나바미
(Mahanavami) 혹은 나바라뜨리(9개의 밤) 등 다양한 명칭으로 불리
는 9일 동안 진행되는 축제동안 사용된 대(臺)라는 뜻이다. 빠에스는

2) Longhurst, A. H. *Hampi Ruins*, pp. 124-130

당시에는 승리의 집이라 불렸다고 말하는데, 왜냐하면 끄리슈나데바가 오디샤 왕과의 1513년 전투에서 승리 후 돌아와 지었기 때문이다. 이 건물이 둣세라 축제의 중심이었다고 서술하면서 빠에스는 다음과 같이 생생하게 증언하고 있다:

"성안의 폐허들 가운데에는 건물들의 기단부가 많이 있다. 그러나 어떤 것도 높이와 아름다움에 있어 이것만큼 뛰어나지 못하다. 그것은 매우 거대한 구조물이었다. 원래 기단부의 왼편 혹은 서편 위에는 어두운 녹니석과 함께 부분적으로 계속 개장(改裝)한 조각된 화강암 블록과 석판과 면해 있었다. 중간쯤에 구조물 둘레에는 층층으로 된 걷기 위한 통로가 있다. 동편 윗층에는 바닥보다 낮은 조그만 방이 있는데, 서로의 방은 좁은 돌계단을 통해서 접근 가능하다. 기단부 주추의 다른 열 사이의 공간은 하자라 라마 사원을 둘러싼 담의 장식에 적용된 것과 비슷한 식으로 화려하게 조각되었는데, 군인, 말, 코끼리, 낙타 그리고 무희들의 행진 장면을 묘사한 점에서 다른 느낌이 난다. 다른 얕은 돋을새김에서는 사냥하는 모습이나 고식적인 동물 등이 묘사되어 있다. 화강암의 성질 때문에, 이러한 조각들은 다소 거칠기 마련이나 그럼에도 불구하고 아주 흥미롭다. 후에 녹니석에 조각된 것은 품질도 좋고, 마무리도 아름다워 아마도 여기에 남아 있는 것 중 가장 뛰어난 조각일 것이다. 이 돌 기단부 위에서 발견된 유물로 미루어 보아, 상부 구조는 인도 서해안의 사원 지붕처럼 조그만 구리판으로 덮인 목재로 짜여진 지붕을 지탱하는 조각된 나무 기둥과 함께 벽돌과 석회를 사용해 건설되었을 것이다. 이 기단부가 마하나바미 축제 동안에 왕이 사용하였을 금과 보석으로 만든 옥좌가 놓인 훌륭한 건물의 일부임에 틀림이 없다. 매년 가을에 열린 축제에서는 모든 지역 실권자, 귀족, 부족장 등이 비자야나가르에 모여 왕에게 경배와 조공을 바치곤 하였다.

무니즈(Muniz)는 이 축제를 다음과 같이 서술하고 있다:

"첫째 날에 그들은 왕궁 앞터에 왕국의 중요한 9명의 수장들이 만든 9개의 간이건물을 놓는다. 그것들은 매우 높고 값비싼 천들이 걸려 있다. 그곳 안에는 많은 무희들과 또한 많은 종류의 고안품들이 있다. 이 9개 이외에, 각 수장들은 자신만을 위한 간이건물을 하나씩 만들어야 했으며, 그것을 왕에게 보여주어야 했다. 각각은 자신만의 장치가 있어 그들은 9일 동안의 축제기간 동안 그들은 모두 이처럼 해야했다. 9일 동안의 축제기간동안 그들은 동물을 죽여 희생제를 지냈다. 첫 날, 그들은 9마리씩 수컷 물소와 양과 염소를 죽인다. 그런 이후로 그들은 매일 살해 숫자를 늘려 나가는데, 그 수가 항시 그 두 배가 된다. 그들이 이 동물들을 죽이는 것을 마쳤을 때, 왕의 9마리 말과 코끼리가 그곳에 온다. 그리고 왕 앞에는 꽃과 장미 그리고 많은 물건이 온다. 그들 앞에 말관리 총책임자가 시종들과 함께 나와 왕에게 인사를 드린다 이것이 끝나면, 사제들이 쌀, 공양식, 물, 불, 여러 종류의 향 등을 갖고 나와 기도를 드리며, 말과 코끼리에게 물을 뿌린다. 사제들은 짐승의 목에 장미 화관을 걸어준다. 이 모든 것은 금과 보석으로 만든 옥좌에 앉아 있는 왕의 면전에서 행해진다. 그는 이 옥좌에 일 년에 단 한 번만 앉는다. 지금 통치하는 왕은 그 위에 앉지 않는다. 왜냐하면 그 위에 앉는 자는 누구나 매우 진실된 사람임에 틀림없고, 오로지 진실만을 말한다고 사람들은 말하기 때문이다. 그러나 왕은 결코 이러한 것을 하지 않는다. 이것이 진행되는 동안, 춤을 추며 천명의 여인들이 왕 앞으로 지나간다. 준비가 끝나면, 비단으로 만든 부속물로 덮어쓴, 그들 머리에 금과 보석으로 치장된 왕의 말들이 지나가고, 그 다음으로 코끼리와 멍에를 짊어진 황소가 궁전 앞 원형 무대 가운데를 지나간다. 이 다음으로는 금과 작은 진주로 치장을 하고 손에는 금으로 만든 불이 켜진 등잔불을 손에 하나씩 들고 왕의 가장 아름다운 부인 36명이 지나간다. 그 다음에는 모든 여자 하인들과 금이 달린 지팡이와 불을 밝힌 횃불을 든 왕의 다른 부인들이 함께 지나간

다. 이 다음에야 왕은 물러난다. 이 여인들은 금과 보석들로 몸을 아주 화려하게 치장해 거의 움직일 수 없을 정도이다."

　무니즈와 압두르 라즈작이 묘사한 많은 풍경이 이 플랫폼의 벽을 장식하는 부조의 형태로 묘사되어 있다. 즉위시 사용한 평석과 빗탈라 사원의 기단부 위에는 비자야나가르 사람들의 삶과 매너를 사실적으로 우리에게 전달해주는 부조가 있다. 그것들 가운데 듯세라와 홀리(Holi) 축제를 묘사한 소벽도 있다. 사냥 장면도 있다. 긴 활로 무장한 사냥꾼들은 사슴을 향해 화살을 쏘고 있다. 창으로 무장한 전사들은 사자와 싸우고 있다. 낙타의 긴 행렬도 묘사되어 있다. 몇몇 낙타에는 사람이 타고 있고, 몇몇은 그렇지 않다. 이 소벽에 낙타가 이처럼 많이 묘사된 이유는 비자야나가르 왕의 군대를 위한 물자의 운송을 위해 사용되었다는 것을 암시한다. 비자야나가르의 조각가가 가장 선호했던 것은 말이었다. 천천히 걷거나 혹은 빠르게 뛰거나, 껑충거리며 앞으로 나아가거나, 전속력으로 빨리 달리거나 하는 모습들이 묘사되어 있다. 소벽 맨 위에는 자신의 위엄성을 의식하듯, 코끼리가 앞으로 느릿느릿 걷고 있는 모습이 있다. 소벽 밑에는 무희들과 연주가들이 유혹하는 자세로 묘사되어 있다(그림 241). 아마도 그들은 라즈작이 아주 자세하고 세세하게 묘사한 매혹적인 여자들이었을 것이다. 사자와 코끼리의 대결을 묘사한 다른 판넬도 있다.

　1542년 사다쉬바(Sadasiva)는 비자야나가르의 명목상 통치자였고, 실권은 재상인 라마자가(Ramaraja)가 쥐고 있었다. 라마라자는 데칸의 술탄들과 차례로 마지막 결전을 가졌다.

　1564년 비자뿌르(Bijapur), 골꼰다(Golkonda), 아흐마드나가르(Ahmadnagar), 비다르(Bidar)의 술탄들은 비자야나가르에 대해 연합 전선을 결성, 비자야나가르를 함락시켰다. 라마라자는 1565년 1월 23일 딸리꼬따(Talikota)에서 패하였다. 왕족과 추종자들은 뻬누꼰다(Penukonda)의 요새로 도망갔다. 비자야나가르의 운명에 대해서 시

웰(Sewell)은 다음처럼 서술하였다: "그 때 공포가 도시를 사로잡았다. 진리는 마침내 마지막에 모습을 드러낸다. 이것은 단순한 패배가 아니라 지각변동이었다. 모든 희망은 사라졌다. 도시의 많은 거주자들은 방어 없이 내팽겨졌다. 아주 소수를 제외하고는 퇴각도, 도망도 갈 수 없었다. 왜냐하면 황소들과 짐수레 등은 거의 모두 군대를 따라 전쟁에 나갔고, 돌아오지 않았기 때문이었다. 모든 보물을 묻고, 젊은 이들을 무장시키고 기다리는 것 이외에 할 수 있는 것은 아무 것도 없었다. 다음날 도시는 인근에 사는 약탈을 일삼는 부족과 정글에 살던 사람들의 먹이가 되었다. 빈자리(Binjaris), 람바디(Lambadis), 꾸루바(Kurubas)와 같은 부족은 불운한 도시로 갑자기 달려들어 가게와 상점을 약탈하고 엄청난 양의 금은보화를 빼앗았다.

"3일 째는 끝의 시작이 보였다. 승리한 무슬림들은 전쟁터에서 휴식과 원기회복을 위해 멈추었다. 그러나 지금 그들은 수도에 도달했다. 그날부터 이후 5개월간 비자야나가르는 안정을 몰랐다. 적들은 파괴하기 위해 왔고, 그들은 자신들의 목적 수행을 잔인하게 실행했다. 그들은 사람들을 자비 없이 살해하였다. 사원과 궁궐을 파괴하였다. 왕의 거주지에 대한 이와 같은 야만적 복수로 인해 돌로 만든 극소수의 사원과 담을 제외하고는 아무것도 남은 것이 없었다. 있다면 파손된 잔해더미들 뿐이었는데, 그 더미들은 한 때 이 장소에 왕궁이 있었다라는 사실을 말해 주고 있었다. 그들은 신상도 파괴하고, 거대한 나라싱하 단일 조각상의 사지도 부수었다. 아무 것도 그들을 피해갈 수 없는 듯 보였다. 그들은 왕이 축제 행렬을 바라보곤 하였던 거대한 플랫폼이 있던 건물도 파괴하였고 모든 조각도 훼손하였다. 그들은 강 근처에 빗탈라스와미 사원 건물 중 하나인 아주 아름다운 건물에 불을 지르고 거기에 있던 조각들을 부수었다. 불과 칼, 그리고 쇠지레와 도끼로 무장하고, 그들은 파괴 작업을 매일매일 계속하였다. 아마도 세계 역사에서 이와 같은 아수라장이 그토록 아름답던 도

시위에 그토록 급작스레 일어났던 적은 없었을 것이다. 번영으로 가
득 차고, 부유함과 근면한 인구가 넘쳐나던 도시가 야만적 대학살과
끔찍한 무일푼의 모습으로 파괴되었다."[3] 아시아에서 가장 부유하고
장엄했던 수도 중 하나가 사자나 다른 야생 동물이 출몰하는 장소가
되었다. 비자야나가르의 영광은 다시 회복되지 않았으며, 황폐함과
폐허로 영원히 남았다.

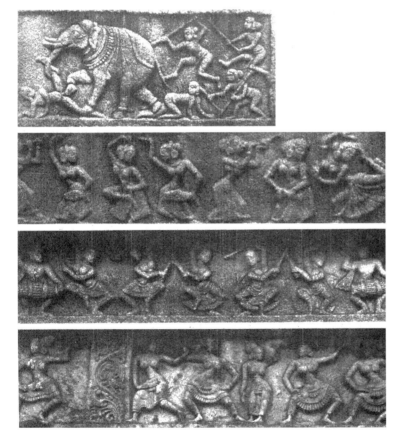

◀ 그림 261. 윗부분: 코끼리 길
들이기, 아랫부분: 무희, 왕 즉
위 시 사용하는 평석의 부조, 함
삐, 16세기

3) Sewell, R. A. *Forgotten Empire, Vijayanagar*, pp. 199, 200

26장

남인도의 드라비디안 사원
따밀 나두와 께랄라
16세기-18세기

그림 262. 와라다라자스와미 사원, 깐찌
뿌람, 따밀 나두

드라비다 양식으로 지어진 따밀 나두와 께랄라의 거대한 사원들은 16세기 이후부터 지어졌다. 퍼거슨은 거대한 사원들의 수가 30개 이상 된다고 언급하면서, 각각의 사원은 영국 성당의 건축 비용만큼, 혹은 그 이상의 비용이 소비되었다고 덧붙인다. 이 사원들 중에서 가장 두드러진 사원은 7개이다. 따밀 나두의 마두라이, 라메쉬와람(Rameshwaram), 찌담바람(Chidambaram), 깐찌뿌람(Kanchipuram), 슈리랑감(Srirangam)과 께랄라의 빠드마나바뿌람(Padmanabhapuram)과 수찐드람(Suchindram)이 그것이다. 이 사원들은 커다란 울타리 안에 자리하는데, 주 사원과는 별도로 보통 여러 개의 보조 사당과 몸을 씻기 위한 물탱크, 회랑, 많은 기둥이 있는 홀, 안이 빈 듯 통통 소리가 나는 기둥들, 고뿌람이라 불리는 거대한 출입문 등으로 구성된다. 고뿌람은 피라미드 형태로, 수평으로 된 여러 층

으로 이루어지는데 꼭대기에는 돔이 자리한다. 고뿌람 낮은 부분은 일반적으로 기둥과 감실이 있는 깎아 다듬은 돌이 있다. 장식용 못대가리가 박혀 있는 벽판의 거대한 나무로 만든 출입문은 앞쪽에서 통로 깊이의 3분의 1정도에 위치한다. 고뿌람은 비쉬누의 10개의 화신들, 마하바라타의 영웅들, 뿌라나의 등장 인물이 스틱코로 제작되어 섞여 있는 형태이다. 중앙 사당 위에 자리한 고뿌람은 바깥 고뿌람의 높이 때문에 오히려 작아 보인다. 이러한 사원들은 닳지 않는 풍부함의 인상을 준다.

그림 263. 통로를 따라 조각되어 있는 디빠 락쉬미 (등잔을 들고 있는 조각), 수찐드람 사원, 께랄라, 1545년

드라비다 양식의 가장 인상적인 사원은 마두라이를 1621년부터 1657년까지 통치하였던 띠루말 나익 (Tirumal Naik)이 세운 미낙시(Meenakshi) 사원이다. 남인도의 마투라라고 할 수 있는 마두라이는 바이가이 (Vaigai) 강기슭에 위치한 따밀 나두에서 두 번째로 커

다란 도시이다. 14세기까지, 이곳은 빤댜 왕조의 수도였다. 미낙시 사원 둘레에는 9개의 고뿌람이 있다. 남쪽 고뿌람은 높이가 약 46m이고, 근처에 다섯 개의 기둥이 있다. 안에는 두 개의 성소가 있는데, 하나는 순다레스와라르로서의 쉬바에게, 다른 하나는 그의 배우자인 미낙시에게 바쳐진 것이다. 전설에 따르면, 빤댜의 공주였던 미낙시는 3개의 가슴을 지녔는데 그녀가 쉬바를 보면 세 번째 가슴이 사라질 것이라고 예언되어졌다고 한다. 그녀가 전쟁터에서 쉬바를 만났을 때, 저항할 수 없는 수줍음이 그녀를 덮쳤고, 그녀의 세 번째 가슴은 사라졌다. 그녀는 그와 결혼하여 행복하게 살았다. 순다레스와라르와 미낙시의 결혼식 장면이 매력적인 조각으로 묘사되어 있다(그림 270). 사원 한쪽은 사원의 건립자 띠루말과 그의 부인들을 묘사한 조각을 포함한 놀라운 조각들이 되어 있는 수 천개의 기둥이 있는 홀

그림 264. 연인, 수찐드람 사원, 께랄라, 16세기

이다. 사랑의 신인 까마데바의 부인인 라띠(Rati)를 묘사한 조각은 이 사원에 있는 조각들의 품질이 어떠한 가를 보여준다. 그녀는 백조를 타고 있는데, 그녀의 의상과 장신구들은 바라따나땸 무희의 그것과 유사하다. 이 사원은 띠루말 시대에도 그러했듯이 현재에도 활발하게 운영되고 있다. 사원은 지금도 사람들 삶에 있어 없어서는 안 될 부분이다. 입구에는 향, 코코넛, 꽃, 목걸이, 다른 잡동사니를 파는 가게들로 붐비고 있다. 꽃을 들고 쉬바와 그의 부인에게 바치려는 많은 신자들이 항상 있다.

거의 동시에 띠루말 나익이 17세기 마두라이에 미낙시 사원을 지을 때, 람나드(Ramnad)의 왕들은(rajas) 라바나(Ravana)에 대한 람의 승리를 기념하는 라메쉬와람 사원을 건축하였다. 이 사원은 빰반(Panban) 섬 북동쪽에 우뚝 솟아 있는데, 이 섬에는 마을이 있다. 가로 세로 198m×304m의 사각형 모양의 울타리 안에 자리한 이 사원의 둘레에는 30m 높이의 고뿌람이 있다. 회랑의 길이는 거의 1219m로 수많은 조각들로 채워져 있다.

퍼거슨은 다음과 같이 말한다: "만일 가장 완벽한 드라비다 양식의 모든 아름다움을 보여주고, 동시에 디자인의 모든 결함을 예시하는 사원 하나를 선택하라면, 선택은 거의 라메쉬와람 사원이 될 것이다. 다른 어떤 사원도 이 사원 건축에 걸린 시간만큼이나 오래 걸리지 않았다. 그러나 불행히도 그러한 노동도 디자인의 부족한 부분을 채워넣지는 못하였다. 연속적인 증가로 성장한 것은 이 사원이 아니다. 그것은 시작이었고, 이전의 디자인을 사용했을 뿐이다.

"어떤 우리 영국 성당도 152m 이상의 길이가 되지 않는다. 심지어 성 베드로 대성당의 네이브도 문에서 후진까지 단지 182m이다. 이 사원의 측면 회랑 길이는 213m이고, 가로지르는 회랑으로 열려 있는데 많은 조각이 되어 있다. 다양한 장치들과 불을 밝히는 형식들과 더불어 이 사원은 확실히 인도의 다른 어떤 사원들보다도 뛰어난 효과

를 낸다."

따밀 나두 아르꼬뜨(Arcot) 지역 남쪽에 자리한 찌담바람의 쉬바 사원은 커다란 건물들로 구성되어 있다. 비록 수 세기 걸쳐 건축이 진행되었지만, 뛰어난 미적 통일성과 일관성의 조화를 보여준다. 사원의 면적은 약 13만m²이다. 동쪽 고뿌람에는 1250년이라는 연대와 순다라 빤댜(Sundara Pandya)라는 이름이 새겨진 비문이 있다. 반면 북쪽 고뿌람은 끄리슈나데바라야가 1250년에 지었다. 수 천 개의 기둥이 있는 만다빠는 17세기에 지어진 것이다. 이 사원은 높은 돌담을 가진 4개의 구역으로 둘러싸여 있다. 가운데 서 있는 것은 춤추는 쉬바(Nataraja)상이다. 사원의 내부 벽에는 바라따가 지은 『나따샤스뜨라』에 나오는 동작을 기반을 한 바라따나땸의 108가지 동작이 조각된 부조가 있다.

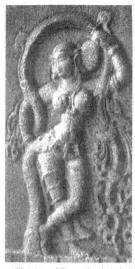
그림 265. 나무 요정, 와라다라자스와미 사원, 깐찌뿌람

깐찌뿌람은 빨라바 제국의 수도이자 유명한 종교 중심지였다. 이 도시는 빨라바 제국의 주요 항구였던 마말라뿌람과 길과 운하로 연결되었다. 빨라바 왕조는 많은 사원을 건립하였는데, 가장 중요한 것은 까일라샤나타(Kailashanatha)와 바이꾼타 뻬루말(Vaikuntha Perumal) 사원이다. 700년 경 까일라샤나타 사원 비마나에는 이 사원을 라자싱하가 지었음을 특별히 알리는 비문이 있다. 사원은 두 개의 독립된 구조로 이루어지는데, 비마나와 사원 중심부에 위치한 전실이 그것이다. 담은 신을 얕은 돌을새김의 부조로 꾸며져 있다.

그림 266. 화장하는 여인, 와라다라자스와미 사원, 깐찌뿌람

깐찌뿌람은 인도의 7대 성지 중 한 곳이다. 남인도에서 가장 오래된 도시이며 기원전 2세기에 빠딴잘리(Patanjali)가 쓴 『마하바샤(Mahabhashya)』에도 언급되어 있다. 마드라스에서 남서로 약 76km 떨어져 있으며 바가바티 강변에 위치해 있다. 도시에는 124개의 사원이 있어, '사원의 도시'란 적절한 명칭을 얻었다.

깐찌뿌람은 또한 배움의 도시이기도 하다. 중국에서 선 불교를 창시한 불교 성인 달마대사(Bodhidhrama)와 후에 날란다에 거주한 불

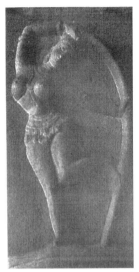

그림 267. 활을 굽히는 여인, 와
라다라자스와미 사원, 깐찌뿌람

교 주석가 다르마빨라(Dharmapala)가 이 도시 출신이다. 상까라쨔르
야(Sankaracharya), 압빠르(Appar)와 시룻티두르(Siruthydur)와 같
은 남인도 성인과 학자도 또한 이 지역에 거주했었다.

마드라스에서 깐찌뿌람으로 접근하다보면 제일 먼저 보는 것이 에
깜바라나타 쉬바(Ekambaranatha Shiva) 사원의 남쪽 고뿌람이다. 10
층으로 이루어졌으며, 높이는 57m이다. 코코낫 나무 사이로 보는 고
뿌람은 매우 인상적이다(그림 262). 이 사원에는 다섯 개의 행례용
작은 길이 있고, 수천 개의 기둥이 있는 전실이 있다. 고뿌람은 1509
년 비자야나가르의 왕 끄리슈나데바라야가 지었다.

바라다라자스와미의 비쉬누 사원 전실의 수백 개의 기둥은 16세기
에 비자야나가르 왕들이 지었다. 전실에 조각된 부조들은 함삐의 빗
탈라 사원 전실의 것들과 대단히 유사하다. 전실 네 구석에 있는 화강
암으로 조각된 사슬 문양은 뛰어난 장인정신을 보여준다. 기둥에서
돌출한 조각은 뛰는 말에 탄 전사를 묘사하고 있다. 어떤 조각은 아름
다운 여인이 이끄는 말을 보여 주고 있다. 물탱크 뒤쪽에 면해 있는
어떤 기둥은 사랑을 나누는 남녀의 매력적인 부조가 있다. 여성을 묘
사한 부조 가운데 가장 아름다운 것은 활에 기대어 춤을 추는 무희이
다. 그녀의 유연하고 우아한 모습과 활은 두 개의 상반되는 곡선이 아
주 아름다운 미를 구성한다(그림 267). 다른 부조는 화장하는 여인을
보여주고 있다. 거울을 바라보고 있는 그녀는 자신의 아름다움에 반
한 듯 보인다(그림 266).

브릭샤까 주제는 전실 기둥에 또한 묘사되어 있다. 아름다운 여인
이 뜨리방가 동작으로 다리를 꼰채 한 손은 자신의 엉덩이에, 다른 한
손은 위로 한 채 서 있다. 나무는 단지 상징적으로 되어 있는데, 여성
인물을 위해 곡선의 형태를 띠고 있다(그림 265).

『바가바따 뿌라나』의 몇몇 일화도 부조에 묘사되어 있다. 이중 가
장 인기 있는 것은 끄리슈나가 고삐(Gopis)들의 옷을 훔치는 것과 관

련있다. 『바가바따 뿌라나』에는 다음과 같이 묘사되어 있다: "겨울의 첫 달에 브라자(Vraja) 지역의 목동들인 고삐들은 여신 까뜨야야니(Katyayani)를 기리기 위해 단식을 한다. 그 다음 그들은 사람이 잘 가지 않는 가트(ghat)에 목욕하러 간다. 옷들을 벗고 물에 들어 간 후 물놀이를 시작한다. 바로 그때, 크리슈나는 무화과나무의 그늘에 앉아 소들이 풀을 뜯어 먹게끔 하였다. 그들의 노래 소리를 듣고, 그는 조용히 접근하여 그들이 목욕하는 것을 관찰하였다. 그들을 응시하다가 장난스런 생각이 떠올랐다. 그는 그들의 옷 모두를 훔쳐 까담바(kadamba) 나무위로 올라갔다. 고삐들은 자기들의 옷이 없어진 것을 알았고, 모두 경계심으로 주위를 찾아보기 시작하였다. 그들 중 누군가가 말하였다: "지금까지 새 한 마리 오지 않았다. 누가 옷을 가져갔는가?" 한편, 한 고삐가 야생화로 만든 꽃목걸이를 하고 왕관을 쓴 채 까담바 나무에 숨어 있는 끄리슈나를 보았다. 그를 보며 그녀는 울며 말하였다: "얘들아, 우리의 마음과 옷을 훔쳐 간 자. 까담바 나무에 우리 옷을 들고, 빛나게 앉아 있는 저 자를 보아라. 이 말을 듣고 끄리슈나를 본 처녀들은 수줍음을 느껴 물속으로 들어가 그들의 손을 모아 머리를 숙이고 끄리슈나에게 자신들의 옷을 되돌려 줄 것을 애청했다. 끄리슈나는 옷을 받으려면 물 밖으로 나오라고 그들에게 요구하였다.

"끄리슈나가 이처럼 이야기하였을 때, 자신을 둘러 본 고삐들은 말하기 시작하였다: "오, 친구들이여. 그가 이야기 한 것을 우리는 따라야 한다. 왜냐하면, 그는 우리 몸과 마음의 상태를 알기때문이다. 이 안에 무슨 부끄러움이 있는가? 자신들을 진정시킨 후, 끄리슈나의 지시에 따르면서 모든 처녀들은 물에서 나와 손을 모으고 그에게 절을 하였다. 그들이 물가에서 그 앞에 섰을 때, 끄리슈나가 말하였다. "자, 손을 모으고 앞으로 오라. 그리하면, 내가 너희들의 옷을 주겠다." 고삐가 손을 모으고 앞으로 나가자, 끄리슈나는 옷을 되돌려 주었다."

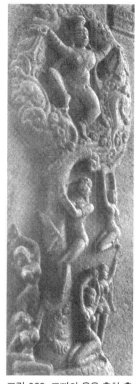

그림 268. 고삐의 옷을 훔친 후 까담바 나무로 올라간 끄리슈나, 와라다라자스와미 사원, 깐찌뿌람

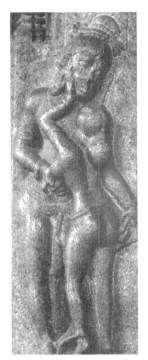

그림 269. 연인, 와라다라자스
와미 사원, 깐찌뿌람

그림 270. 미낙쉬와 순다레스와
라(쉬바)의 결혼

이 조각에서 끄리슈나는 까담바 나무에 올라 가 있는 소년으로 묘
사되었다. 그 아래에는 6명의 고삐가 있다. 그 중 둘은 끄리슈나를 달
래기 위해 손을 모으고 있고, 다른 한 명은 나무를 오르고 있고, 다른
한 명은 가지에 매달려 있는데, 그녀를 다른 고삐가 밑에서 받치고 있
다. 매력적인 구성이다(그림 268).

까베리 강과 꼴리담(Kollidam) 사이에 코코낫 나무로 뒤덮인 그림
같은 외딴 섬에 자리한 슈리랑감은 띠루찌라빨리(Tiruchirapalli)에서
북쪽으로 약 5km 떨어져 있다. 슈리랑감 사원은 남인도에서 가장 커
다란 비쉬누 사원이다. 사원은 한 가운데 사원을 중심으로 7개의 사
각형 울타리로 이루어져 있는데, 맨 바깥 울타리에는 담과 집들이 한
데 어우러져 있다.

4번 째 울타리에는 수 천개의 기둥이 있는 전실이 있다. 이곳으로
들어가는 입구 쪽에 3개의 고뿌람이 있는데, 벨라이(Vellai)로 알려진
동쪽 것이 가장 큰데 높이가 약 45m에 달한다. 주 사원은 세샤나가
자세로 누워 있는 비쉬누 상이 모셔져 있다. 사원지붕은 금도금되어
있다. 담에는 여성 인물의 아름다운 부조가 있다.

7세기 쫄라 왕조의 수도였던 꿈바꼬남(Kumbakonam)은 16세기
에 다시 그 중요성을 얻었다. 딴조르의 통치자였던 라구나트 나약
(Raghunath Nayak)이 라마를 기리기 위해 라마스와미 사원을 지었
다. 사원의 성소에는 라마와 시따(Sita) 상이 모셔져 있다. 사원 앞 전
실에는 다수의 아름다운 조각이 있다. 기둥에 기대어 서 있는 우아하
게 사리를 입은 무희도 있다. 그녀는 보석과 귀에 펜던트, 보석이 박
힌 3개의 벨트, 은 발찌와 많은 장신구를 걸치고 있다(그림 272). 그
녀의 의상과 장신구를 따밀 나두의 바라땨나땀으로 유명한 짠드라레
카(Chandralekha)가 걸친 그것과 비교해 보라(그림 273). 의상과 장
신구의 유사성 이외에 얼굴 표정의 유사성도 주목할 만 하다. 다른 무
희는 다섯 개의 벨트를 하고 있다. 금으로 만든 팔찌와 많은 목걸이를

하고 있다. 그녀는 뒤로 쌓은 커다란 시농을 하고 있다(그림 274).

끄리슈나가 고삐의 옷을 훔치는 주제는 남인도의 조각가들에게 인기가 있었던 듯하다. 그림 275에서 다시 그 장면을 볼 수 있다. 이것은 구성이 훨씬 단순하고 2명의 고삐만 묘사되어 있다. 전실에는 많은 외설적인 조각들이 있다. 석대(石臺)위에 앉아 있는 장신구를 걸친 남자는 그 앞에 서 있는 여자와 사랑을 나누고 있다(그림 278). 전실의 벽감에는 젊은 여자상이 있다. 그녀는 자신의 나신을 의식하는 듯 부끄러워하고 있다(그림 276). 이와 같은 섬세한 방법으로 표현된 감정을 다른 어떤 조각에서도 볼 수 없다.

께랄라에는 드라비다 양식으로 지어진 두 개의 사원이 남아 있는데, 수찐드람(Suchindram)의 스타누나타(Sthanunatha) 사원과 뜨리반드람(Trivandrum) 내 빠드마나바뿌람(Padmanabhapuram)의 닐라깐타스와미(Nilakanthaswami) 사원이 그것이다. 수찐드람의 스타누나타 사원은 높은 담으로 둘러싸인 넓은 공간에 자리하는데 담을 따라 몇몇의 사당과 전실 그리고 조그만 건물들이 있는 예례용 통로가 있다. 사원은 동쪽으로 면해 있고, 바깥문은 높은 고뿌람으로 이루어져 있는데, 7층으로 되어 있는 고뿌람은 많은 스턱코로 만든 조각상들로 덮여 있다.

사원의 북쪽회랑에는 하나의 돌로 만든 4개의 기둥이 있는데, 두드리면, 북이나 시따르(sitar), 땀부라(tambura), 잘뜨랑가(jaltranga)와 같은 악기 소리가 난다.

신상이 모셔져 있는 성소로 이르는 회랑을 따라 기(ghee)가 타는 램프를 들고 있는 디빠락쉬미(Deepalakshmi)상이 있다.

수찐드람과 관련 있는 전설은 왜 이 사원이 건설되었는가에 대해 설명해 주고 있다. 옛날 이 지역에 아뜨리(Atri)와 아름다움과 순결함으로 유명한 그의 부인 아나수야(Anasuya)가 살았다. 누가 지구상에서 가장 고귀한가에 대한 토론이 천국의 신들 가운데 열렸을 때, 나라

그림 271. 백조위의 라띠, 미낙시 사원, 마두라이, 나약 왕조, 17세기

그림 272. 무희, 라마스와미 사원, 꿈바꼬남, 따밀 나두, 17세기

그림 273. 바라따 냐땀의 무용수 짠드라레카의 춤 동작. 그림 272와 비슷한 얼굴, 의상, 그리고 장신구에 주목하라.

다(Narada)는 아나수야의 이름을 거론했다. 브라흐마, 비쉬누와 쉬바가 나라다의 진술이 맞는지를 보기 위해 세 명의 가난한 브라만으로 변장하여 그녀의 집앞에 나타나 구걸하였다. 남편은 밖에 나가고 없었고, 그녀는 마음으로 그들을 맞아 음식을 대접했다. 접시로 사용하기 위해 바나나 잎이 그들 앞에 놓였을 때, 그들은 옷을 입고 있는 여자가 대접하는 음식은 먹지 않겠노라고 그녀에게 말하였다. 상황은 어색하였는데, 왜냐하면 찾아온 손님에게 음식을 대접하지 않고 그들을 되돌려 보내는 것은 죄였고, 손님들 앞에서 옷을 벗고 나타나는 것은 점잖지 못하였기 때문이었다. 소원이 들어지기를 기원하면서, 그녀는 까만달루(kamandalu)에서 약간의 성수(聖水)를 꺼내 세 명의 손님에게 흩뿌렸다. 그러자 그들은 아기로 변하였다. 아뜨리가 집에 돌아 왔을 때, 그는 그곳에 세 명의 이쁜 아기들이 있는 것을 보고 기뻐했다. 그는 셋을 그의 팔에 놓고 그들을 눌렀다. 그러자 세 명은 닷따뜨리야(Dattatriya)라 불린 한 명의 아기로 변했다. 무슨 일이 있었는가를 알게 된 세 신의 부인들은 아나수야를 기다려 그녀에게 용서를 구했다. 그녀가 성수를 아이에게 붓자 아이는 원래의 형태가 되돌아 왔다. 아뜨리와 그의 부인은 신들 앞에 절을 하고 자신들에게 아이 한 명을 달라고 기도했다. 오래지 않아, 그녀는 닷따뜨리야라 이름을 지은 아들을 낳았는데 그는 세 신의 모든 속성을 가지고 있었다.

다른 전설에 따르면, 인드라가 그의 간통죄를 속죄 받은 곳이 이곳 스찐드람이라고 한다. 그의 몸을 덮고 있던 천 개의 요니 표식이 제거되고, 그는 그의 원래 모습을 되찾았다. 전설은 다음과 같다: "성인 고따마의 충실한 아내인 아할랴(Ahalya)의 아름다움을 들은 인드라는 그녀와 즐거운 시간을 갖기 원했다. 이른 새벽, 수탉의 형태로 변장을 해서 그는 강가에 종교적인 아침 목욕을 하기 위해 떠난 고따마의 숙소 앞에서 울음 소리를 내었다. 인드라는 다시 고따마의 모습으로 변장, 그의 숙소에 들어가 아할랴에게 아직 새벽이 되지 않았기 때문에

되돌아 올 수밖에 없었다고 말했다. 한편 강에 도착한 진짜 고따마는
강의 신이 잠들어 있는 것을 발견하고는 자신의 집으로 되돌아왔다.
그는 자신의 부인과 함께 누워 있는 인드라를 잡았다. 죄를 느낀 인드
라는 용서를 구하였다. 고따마는 인드라의 몸은 수천 개의 요니 표식
으로 덮일 것이라는 저주를 내렸다."

그림 274. 무희, 전실 조각, 라
마스와미 사원, 꿈바꼬남, 따밀
나두, 16세기

께랄라 뜨리반드럼의 빠드마나바스와미 사원은 가장 아름답다. 포
두발(R. V. Poduval)에 따르면, 사원은 1729년 건축되었다. 사원 면
적은 약 2만8천m²이다. 앞에는 30m 높이의 고뿌람이 있다. 정상에는
금으로 만든 7개의 작은 탑이 있다.[1] 빠드마나바가 뜨라반코르의 통
치 계층의 가족신이기 때문에 사원의 관리는 뜨라반꼬르 왕국의 마
하라자가 하고 있다. 주 사원은 사각형이고, 뱀 셰샤의 행태로 누워있
는 인상 깊은 비쉬누의 조각이 안치되어 있다. 사원의 네 구석은 사각
형으로 된 방이 있다. 방 천정에는 둥근 청동 램프가 매달려 있고, 양
쪽에는 연꽃 받침 형태의, 자신들의 손을 모아 램프를 잡고 있는 허리
위로는 아무 것도 입지 않은 아름답게 조각된 처녀상인 디빠락쉬미
(Deepalakshmis)가 있다. 모든 램프에 불이 켜졌을 때, 최고로 아름
다운 장면이 전개된다. 깜빡이는 불빛은 목걸이로 장식을 한 디빠락
쉬미의 큰 가슴 위에 어른거린다. 기둥에는 고행을 행하는 수도자의
모습과 유혹하는 듯한 자세로 육체를 보여 주고 있는 요정들이 묘사
되어 있다. 사원의 어떤 곳에서는 선정적인 조각도 있다.

성소로 들어가는 입구에는 딴다바(Tandava)를 추는 쉬바 상이 있
고, 그 아래에는 나무 요정의 옷을 벗기려 애쓰는 두 명의 수행자가
묘사되어 있다. 이 주제는 드라비다 사원 조각가들의 인기있는 주제
였고, 이러한 종류의 조각은 남인도 사원에서 다수 발견된다(그림
277). 여기서 다시 인간과 신은 서로 밀쳐내며 다투고 있다. 이것은

그림 275. 고삐의 옷을 훔친 후
까담바 나무로 올라간 끄리슈
나, 라마스와미 사원, 꿈바꼬남,
따밀 나두, 16세기

1) Kramrisch, S.; Cousens, S. H. and Podvual, R. V. *The Arts and Crafts of Travancore*, p. 39

그림 276. 수줍어 하는 여인, 베누고빨 사원, 슈리랑감, 따밀 나두, 16세기

그림 277. 여인의 옷을 벗기려 하는 짓궂은 난장이들, 잘라깐 테이와란 사원, 벨로르, 따밀 나두, 16세기

있는 그대로의 삶의 표상이다. 한 순간 우리의 영혼은 최상의 존재와 교감한다. 다음 순간, 우리는 다시 속세에 발을 딛고 있다.

사원에서 예식과 기도는 아침 4시에 시작한다. 그 때 사제는 성소의 문을 연다. 일상의 기도와 연관된 많은 예식이 있는데 이것은 오전 11시 30분까지 계속된다. 마하라자는 아침 8시에 사원을 규칙적으로 방문, 여러 사당을 돌고 공양을 드리면서 꽤 많은 시간을 그곳에서 보낸다. 저녁 예배는 5시 15분에 시작한다. 주 예배는 디빠라다나(deeparadhana)라고 하는데 6시 30분에 불을 켜는 것으로 시작한다. 기를 채운 많은 청동 램프에 불을 피운다. 향의 피어오르는 연기와 램프의 깜빡거림 안에서 신도들은 낯선 침착함과 온화한 표정으로 비쉬누 상의 얼굴을 바라보다가 동시에 커다란 목소리로 신을 경배하는 기도와 주문을 소리내어 읊기도 한다. 아라띠(arati)는 누워 있는 비쉬누 상의 머리 근처에서 시작한다. 오른쪽이나 가운데로 움직이면, 연꽃이 브라마가 앉아 있는 신의 배꼽에서 나오는 것을 볼 수 있다. 다음 아라띠는 가장 오른쪽으로 움직이는 것인데 꽃 화환으로 덮여 있는 비쉬누의 발을 볼 수 있다. 진언(眞言, mantra)을 외우는 소리, 등잔의 깜빡거림, 공기 중의 향냄새 등은 아름다운 효과를 만들어내서, 그것에 대한 기억은 오랜 시간이 흐르더라도 가슴에 남아 있다. 열성적인 신자들로부터, 이들 종교는 살아 있다라는 인상을 받을 수 있고, 경건한 믿음과 경배를 분위기에서 느낄 수 있다.

중요한 축제의 경우, 왕은 다시 사원을 방문해서, 사원의 특별 통로를 통해 나온 신상의, 쉬벨리(Sheeveli)라 불리는 도로 행진을 이끈다. 마하라자는 도띠(dhoti)라 불리는 허리에 두르는 하얀 색 옷을 입는다. 즉 빠드마나바, 슈리 끄리슈나, 나라싱하 이 세 신의 신상을 운반하는 장식이 된 가마가 모였을 때, 왕은 석판위에 두 번 납작 엎드려 절을 한다. 그런 다음 그는 금으로 된 커다란 항아리에 자신의 공물을 넣는다. 이 항아리는 공물을 할 다른 사람들에게도 나중에 전

달된다. 이 다음에 마하라자는 행진을 이끈다. 이 행진은 아주 볼만
한 광경이다. 잘 장식된 코끼리들과 말, 모양과 색이 서로 다른 수많
은 깃발들, 금은보석이 박힌 의상, 금과 은으로 만든 예식용 우산 등
이 미리 남자들에 의해 운반된다. 사원 안의 모든 조명은 기나 식물
성 기름을 사용하는 등잔만 사용한다. 행렬의 양쪽에는 불을 밝힌 다
른 종류의 횃불이 운반된다. 흰색 옷을 입은 여인은 은 등잔과 접시를
베스타(Vesta) 여신의 시중을 드는 처녀들처럼 양쪽에서 두 줄로 행
진한다. 주 사원의 바깥 담은 6줄에서 9줄까지 청동 램프로 완전히 덮
여 있다. 6-9m 높이의 커다란 청동 기둥도 있는데 기둥에는 많은 등
잔들이 달려 있다. 이와 같은 수많은 불들로 인해, 매우 즐거운 효과
가 만들어진다. 행렬의 앞에는 나다스와라(nadaswara)[2]로 종교 음악
을 연주하는 연주가들이 선다. 행렬 맨 뒤에도 역시 음악가들이 자리
하는데, 그들은 뜨라반꼬르 스와티 띠루날의 죽은 마하라자를 기리기
위한 종교 노래를 부르기도 한다. 사원을 세 번 도는 이 행진 이후에
신상은 다시 사원 안에 안치된다.

　　이와 같은 예식은 대표적인 예식인데 힌두교가 여전히 살아 있는
종교인 남인도의 모든 사원에서 볼 수 있다.

그림 278. 연인, 전실 조각, 라
마스와미 사원, 꿈바꼬남, 따밀
나두, 16세기

2) 〈태평소 모양의 악기〉

인도 미술과 건축 연구 개관

이슬람의 인도 도래 이전에 인도 과거의 발견은 18세기와 19세기 영국 학자들의 업적이었다. 이들의 연구는 학자이면서 학문의 후원 자이기도 하였으며 인도의 첫 번째 영국인 총독(General-Governor) 이었던 워런 헤이스팅스(Warren Hastings)의 격려를 받았다. 그의 인 문학적 열정에 큰 도움을 주었던 4명의 사람이 있다: 윌리암 존스 경 (Sir William Jones), 챨스 윌킨스 경(Sir Charles Wilkins), 나타니엘 홀 헤드(Nathaniel Halhead)와 콜브루크(H. T. Colebrooke)가 그들이 다. 이 그룹 중에서 가장 주목할 만한 사람은 대법원 판사이자 타고난 언어학자이자 학자였던 윌리암 존스 경이었다. 그는 워런 헤이스팅 스와 협력하여 1784년 1월에 아시아틱 소사이어티 어브 벵갈(Asiatic Society of Bengal)을 설립하고 초대 회장으로 선출되었다. 고대 그리 스 역사가들이 남긴 산드로콧토스(Sandrokottos)가 마우리야제국의

창시자 짠드라굽따 마우리야임을, 그리고 폴리보트라(Polibothra)가
빠딸리뿌뜨라임을 확인한 사람이 존스였다.

　존스 이후에 인도 역사와 고고학계에 지대한 영향을 준 사람은
1832년부터 1840년까지 꼴까따 조폐국의 분석 시험관이었던 제임스
프린셉(James Princep)이었다. 그는 브라흐미 문자를 해독하였고, 아
쇼카 대왕의 석주에 쓰인 쁘리야다르시(Priyadarsi)의 의미도 확인하
였다. 프린셉은 인도 역사에 있어 연대 확립의 기초를 놓았으며, 현재
가장 영광스러운 시기라 여겨지는 암흑이었던 인도 역사 시기를 몰아
내었다. 술탄 피로즈 샤 투글락의 통치기에 두 개의 아쇼카 석주를 암
발라(Ambala)의 키자라바드(Khizarabad)와 미루뜨(Meerut) 근교에
서 델리로 옮겨 왔을 때, 술탄이나 그의 신하들도 아쇼카가 누구인지,
석주에 새겨진 것이 무엇인지 아무도 몰랐다는 사실을 언급할 수 있
다. 『타리키 피로즈 샤(*Tarikh-i Firoz Shah*)』의 저자인 샴시 시라즈
아피프(Shams-i Siraj Afif)도 다음과 같이 적었다: "나는 이 석주가 저
주 받은 거인 비마(Bhima)의 지팡이였다고 역사책에서 읽었다."

　인도 유적 보존에 있어 커다란 사건은 1861년 커닝 경(Lord
Canning)이 설립한 인도고고학조사국(Archaelogical Survey of India)
이다. 협회 창설은 무관(武官)이었던 알렉산더 커닝햄(Alexander
Cunningham)이 제안하였는데, 그는 1861년 5월 19일 이 협회의 초
대 국장으로 선출되었다. 그는 협회가 폐지되었던 1866년까지 국장
을 계속 맡았다. 협회는 1874년 다시 부활했는데 커닝햄은 1885년
10월까지 두 번째 국장 임기를 마쳤다. 그는 그의 업적을 다음과 같이
정리하였다:

　"나는 고대 인도의 가장 유명한 장소와 많은 주요한 도시들이 위
치했던 장소를 알아내었다. 아오르노스(Aornos)의 바위, 탁실라, 상
갈라(Sangala)의 요새 등은 모두 알렉산더 대왕과 연관된 장소들이
다. 인도에서 나는 상끼샤(Sankisa), 슈라와스띠(Sravasti), 꼬삼비

(Kausambi) 등 유명한 도시들의 위치를 발견하였다. 모두 붓다의 역사와 관련을 가지고 있다. 다른 발견 가운데에서 나는 붓다의 삶의 주요 사건들의 대부분이 조각되고 새겨져 있는 바르후뜨 대탑을 언급하고 싶다. 나는 아쇼카 대왕의 연대기가 새겨진 세 개의 비문을 발견했다. 나의 조수들은 새로 발견된 아쇼카 대왕의 석주 연구에 조금씩 진전을 보이고 있다. 브라흐미 문자로 쓰여진 총 12개 암각 칙령 중 샤바즈가르히 칙령만 아직 미해독이고 나머지는 전부 해독이 되었다.

"나는 띠고와, 빌사, 비따르가온, 데오가르에서 굽따 왕들의 사원에서 굽따의 건축 양식을 밝혀냈다. 그리고 에란(Eran), 우다야기리(Udayagiri)와 다른 장소에서 이 강성했던 왕조의 새로운 비문을 발견하였다."

커닝햄의 뒤를 이은 제임스 버기스는 1886년부터 1889년까지 고고학협회의 회장을 역임하였다. 그는 아마라와띠와 작가이야뻬따(Jaggayyapeta)의 불교 대탑과 엘로라의 석굴 사원을 탐험하고, 그것들에 대한 논문을 썼다. 인도 건축에 대한 최초의 역사가이자 『나무와 뱀 신앙(*Tree and Serpent Worship*)』의 저자인 제임스 퍼거슨과 공동으로 『인도의 석굴 사원(*Cave Temples of India*)』라는 저서를 1880년에 출판하였다.

인도 건축에 대한 최초의 권위있는 기록은 퍼거슨이 1876년에 쓴 『인도와 동아시아 건축의 역사(*History of Indian and Eastern Architecture*)』이다.[1] 연대기적 사실, 건물의 치수와 그림 등 이 책은 참고용의 표준이 되었다. 그러나 퍼거슨은 이러한 구조를 야기한 사회적 종교적 사고와 이 건물들을 연관시키지 못하였다. 하벨(Havell)은 이 점에 대해 다음과 같이 적절하게 언급하였다: "건축사의 진정한 의미는 퍼거슨이 생각하듯이 건축 양식에 대한 자의적 해석으로 완벽한

1) 〈영어 제목에서 'Eastern'이 지칭하는 것은 동남 아시아와 일본, 중국까지 포괄한 것이다. 실제 그의 저서는 이들 나라의 건축의 역사를 다루고 있다.〉

고고학적 방안을 추구한다거나 건물의 분류화를 의미하는 것이 아닌, 사람들의 삶과 생각이다." 인도 건축을 연구하는 자들의 첫 번째 임무는 '인도다움이나 인도 삶의 종합에서 가치를 구성하는 두드러진 성향이 무엇인지를 스스로 깨닫는 것이다. 퍼거슨은 서구 고고학에 대한 자신의 지식에서 얻은 가치를 인도의 건축에 적용하였다. 결과적으로 그의 뛰어난 선구자적인 업적은 서구 건축가의 도서관에서 아무도 거들떠보지 않는 책 가운데 명예로운 위치를 점하게 되었다."

영국이 1931년 건설을 시작한 뉴델리를 위한 건축 문제에 직면해서도, 하벨은 그의 저서 『인도 건축, 그것의 심리학, 구조 그리고 최초 무슬림 침략에서부터 현재까지의 역사(*Indian Architecture, its Psychology, Structure, and History from the First Muhammedan Invasion to the Present Day*)』에서 건축을 위해 인도 양식과 인도 장인들과 석공들을 고용할 것을 요청했다. 의심할 바 없이, 그의 생각은 에드윈 러천즈(Sir Edwin Lutyens) 경이 발전시킨 건축에 영향을 미쳤다.

잠시 이야기가 빗나갔지만, 다시 인도고고학조사국 이야기로 돌아와 보자. 버기스가 1899년 은퇴하고, 조사국은 다시 폐지되었다. 그것은 1900년 인도의 총독이었던 쿠르존 경(Lord Curzon)에 의해 다시 부활되었다. 인도에 도착한지 1년도 안되어 그는 엘로라, 산찌, 파테흐푸르 시크리와 같은 고고학적으로 많은 중요한 장소들을 방문했다. 그는 그곳에 위치한 고고학적 보물들을 검진해 보고, 그것들의 보존을 명령했다. "아름다운 사원의 순례객으로서 나는 그 곳을 방문했다. 사원의 성직자로서 나는 스스로에게 사원의 독실한 관리와 수리에 대한 임무를 부여했다."

다음에 그는 까타아와르(Kathiawar)의 솜나트 사원, 기르나르의 아쇼카 비문과 자이나교 사원, 까를라의 석굴 사원, 함삐와 비자야나가르, 그리고 비자뿌르의 폐허, 마두라이와 띠루찌라빨리

(Tiruchirapalli)의 사원 등을 보았다. 몇몇 장소에서 그는 잡목과 박쥐에게 자리를 내어준 훼손된 사원, 궁전, 그리고 무덤 등과 영국산 수성도료가 비참하게 튀겨져 있는 것을 보았다.

꼴까타 아시아틱 소사이어티에서의 연설에서 그는 "정부의 일차적 의무 중 하나는 고대 유물의 보존"이라고 말하였다. 그는 선조와 당대 그리고 후손들에게 공통적으로 의무가 있음을 믿었다. 그는 "만일 우리가 선조로부터 물려받은 유산을 고맙게 받아들이지 못한다면, 우리는 어떻게 우리의 후손으로부터 제대로 된 평가를 기대할 수 있는가가 궁금하다"라고 말하였다. 그는 정부는 인도의 역사적 유물을 보존해야 할 특별한 책임이 있음을 주장하였다. 유적들 중 일부는 지방 통치자가 관리를 하였는데 왜냐하면 현재 이러한 것들은 대부분 외진 곳에 위치해 있고, 좋지 않은 기후와 우거진 수풀, 때론 무관심하고 깨우치지 못한 그 지역 사람들이 있었기 때문이었다.

1901년 쿠르존은 존 마샬 경(Sir John Marshall)을 조사국의 국장으로 임명하였다. 마샬은 그리스, 크레테, 터키 등지에서 고고학적 작업과 연관을 맺고 있었다. 인도에서 그의 주요 작업은 탁실라와 산찌이다. 프랑스 학자 알프레드 푸쉐(Alfred Foucher)와 공저로 1939년에 집필한 세 권짜리 저서인 『산찌의 유적(*Monuments of Sanchi*)』은 그의 후계자들에게 모범 사례로 꼽히고 있다. 푸쉐는 간다라 불상을 집중적으로 연구하였는데, 간다라 불상의 그리스 기원설을 주장한 주요 인물이다. 마샬은 산찌와 탁실라 유적을 복구하였는데 그의 손으로 그 두 유적은 새 생명과 아름다움을 부여받았다.

1904년 인도 정부는 고대유물보존법(Ancient Monuments Preservation Act)을 통과시켰는데 이 법의 목적은 고대 유물의 보존과 유물 거래, 발굴, 고대 유적의 보호와 획등, 고고학적, 역사적 그리고 예술적 물품에 대해 통제하고자 함이었다.

사진은 인도 조각의 아름다움을 책도판으로써 애호가의 손안에 갖

다 주는 중요한 역할을 하였다. 1850년 이전에 출판된 책에서 저자들은 조각을 그림으로 그려 넣어야 했다. 이 도면을 위해서, 그리스 조각에 익숙한 영국의 도안가들은 무의식적으로 그리스 조각의 특징을 집어 넣었다. 그의 조수가 제임스 토드를 위해 제작한 바롤리의 압사라 그림에서 이러한 것을 명확히 볼 수 있다. 그는 1829년과 1832년 사이에 그의 책 『라자스탄의 연대기와 유물(*Annals and Antiquities of Rajasthan*)』초판을 출판했다.

사진이 인도에 소개된 것은 1854년 첫 번째 인도사진협회(Photographic Society of India)가 뭄바이에 설립되었을 때였다. 마드라스 군대(Madras Army)의 대위 로버트 길(Robert Gill) 1868년과 1870년에 아잔타와 엘로라 석굴의 유적을 사진으로 찍고, 아잔타 벽화를 복사하기 위해 파견되었다. 당시 인도고고학조사국의 국장은 캡튼 알렉산더 커닝햄이었다. 그는 운이 좋았는데 왜냐하면 그의 조수 중 한 명은 바르후뜨 탑의 조각을 뛰어나게 사진에 담은 베글라르(J. D. Beglar)였기 때문이었다. 사진은 곧 고고학조사국의 보고서에 필수 불가결한 특징이 되었다. 민간인과 군인 출신의, 적어도 28명 이상의 사진사들이 방대한 사진 기록 작업에 공헌하였다. 마샬이 1938년 인도를 떠났을 때, 고고학조사국의 사진 보관소에는 40,000점 이상의 사진이 있었다. 현재는 100,000만점 이상이 보관되어 있다. 이러한 사진들은 최상의 기록이다. 독립 이후, 인도고고학조사국에는 예술 감각과 사진은 단순한 기록 이상의 의미가 있다고 믿은 떼와리(S. G. Tewari)와 같은 뛰어난 사진사가 있었다.

유적지 조사와 조각의 분류는 20세기 초반에 끝났다. 프린셉, 커닝햄, 퍼거슨, 버기스는 미래 연구를 위한 토대를 잘 다져 놓았다. 현재는 다양한 장소에서 발견된 조각에 대한 음미할 시기이다.

훌륭한 예술이란 관객이 느낀 것이다. 만일 거기에 아무런 느낌이 없다면, 그것은 예술 작품이 아니다. 예술의 기능은 관객 안에 자리

한 다양한 종류의 감정을 불러일으키는 것이다. 힌두 시인들이나 수
사학자들은 이것들을 라사라 정의하고, 9개의 라사가 있다고 하였다.
우리에게 평화를 주는 불상을 보았을 때, 우리는 평화(shanta rasa)를
느낀다. 쉬바의 이미지는 영웅(vira)이나 공포(bhayanaka) 혹은 분노
(raudra)와 같은 라사를 준다. 힌두 사원을 장식하는 여신이나 압사라
등의 이미지는 관능미(sringara)의 라사를 준다. 여신의 이미지는 가
장 뛰어난 여성의 육체적 아름다움과 영성과 차분함의 우아함이 결합
되어 있다. 여기에는 슈링가라 라사와 샨따 라사가 절묘하게 결합되
어 있다. 슈링가라 라사는 모든 라사 중에서 가장 유쾌하다.

"예술은 아름다움의 창조이다. 그것은 아름답거나 숭고한 듯 보이
는 형태의 사고나 감정의 표현이다. 그러므로 여자가 남자에게 주거
나 남자가 여자에게 주는 원초적 즐거움에 대한 어떤 반향이 우리 안
에서 일어난다."라고 윌 듀란트는 말한다. 이것이 우리가 인도 조각의
걸작을 보았을 때 느끼는 것이다.

"인도의 조형 예술은 명예의 전당의 회전문을 오랜 인내심으로 기
다렸다."라고 1926년 코드링톤은 말했다. 이것은 일반적으로 영국의
통치 동안에 인도의 종속적인 상태에 기인한다. 유럽의 학자들은 그
리스 조각의 완벽함에 열광했다. 인도 조각에 대한 미적 의미에 대한
이해는 다음과 같은 뛰어난 사람들 덕택이다: 하벨, 쿠마라스와미, 쿠
센스, 로텐슈타인, 코드링톤, 그로우세, 짐머, 벤자민 로울랜드, 물크
라즈 아난드(Mulk Raj Anand), 쉬바라마무르띠 등이 그들이다.

꼴까따 정부예술학교(Government School of Art)의 교장이었던
하벨은 그의 저서 『인도 조각과 회화(*Indian Sculpture and Painting*)』
에서 인도 조각의 미적 의미를 올바르게 이해한 최초의 학자이다. 당
시 유럽 학자들은 그리스 조각과 르네상스 회화에서만 예술적인 우월
성을 인정했다. 하벨은 서구의 예술 철학과 동양의 예술 철학과의 근
본적인 차이를 지적했다. '인도 조각은 신성한 이상에 의해 고무되고,

영적인 묵상이 힌두 예술의 기조(基調)이다.”라고 그는 말한다. 인도의 조각가에게 모델이 되는 것은 그리스 조각이 추구하는 근육질의 운동 선수보다는 삼매에 빠진 수행자이다. 남자다운 미의 이상은 붓다, 비쉬누 혹은 쉬바이다. 하벨에 따르면 여성미에 대한 인도 조각가의 이상은 아름다운 인도 여인이 아닌, 빠르와띠나 압사라에서 있다고 한다. 하벨은 인도 예술가들은 유럽 양식의 회화나 조각을 모방할 필요가 없고, 인도인의 삶과 사고를 해석하기 위해 인도적인 예술을 발달시켜야 한다고 또한 호소하였다.

하벨의 입장에 대한 옹호는 뜻하지 않은 곳에서 이루어졌다. 1910년 2월 28일자 런던에서 발간되는 더 타임즈(The Times) 기사에는 윌리암 로텐슈타인, 로렌스 호우스만(Housman), 조지 프렘튼(George Frampton), 발터 크레인(Walter Crane) 등 13명의 유명한 영국인 예술가와 비평가들의 사인과 함께 다음과 같은 선언문이 실렸다.

“여기에 사인을 한 우리 예술가들과 비평가들, 그리고 예술을 공부하는 학생들은 신성(神性)이란 주제에 대해 가장 깊은 사고와 사람들의 종교적 감정이 가장 적절하고 고양된 형태로 표현된 최고의 것을 인도 예술에서 찾아 볼 수 있을 것이다. 우리는 세상의 뛰어난 예술적 영감이 붓다와 같은 신성한 인물의 표현에 있다는 것을 인정한다. 우리는 독특하고 잠재력 있는 살아 있는 예술 전통의 존재가 인도인들에게는 무한한 가치가 있음을 인정하고 이 분야에서 그들이 성취한 것을 존경하고 감탄하는 자들은 궁극적인 존경과 사랑으로 지켜야 한다. 특정 전통 형태의 기계적인 정형에 반대하면서 참된 진보의 길은 과거의 민족 예술로부터 유기적 발달로 발견된다. 오늘 여기 많이 모이신 분들은 교양 있는 유럽인들이라는 점을 확신하면서, 우리는 인도인의 삶과 사상의 해석에 여전히 활력과 능력을 보여주고 있는 인도 국립예술학교(School of National Art)에서 공부하고 있는 학생들과 우리 형제 장인들이 그것이 그 자체로 사실로 남아 있는 한, 우리

가 가진 존경과 동정을 칭찬하는데 실패하지 않을 것이라고 확신한다. 외국의 소스로부터 전체적으로 동화될 수 있는 것은 무엇이든지 수용하는 것을 경멸하지 않으면서 역사의 부산물과 나라의 신체적 조건인 개개인의 특성 뿐 아니라 인도와 모든 동양 세계의 영광인 오래되고 심오한 종교적 개념을 열정적으로 지킬 것을 우리는 믿는다."

이 선언에 대한 자극은 조지 버드우드 경(Sir George Birdwood)이 예술협회에서 읽은 발표문이었는데 그 일부는 다음과 같다: "먼 옛날부터 고정된 듯한 유사한 포즈로 이 느낌 없는 듯한 자바 불상은 독창성이 없는 놋쇠로 만든 무표정으로 자신의 코와 엄지, 무릎, 발가락을 응시하고 있다"

로텐슈타인은 1910년 발행된 『영국 박물관 소장 인도 조각 견본(*Examples of Indian Sculpture at the British Museum*)』이라 이름 붙은 소책자에서 인도 조각에 대해 다음과 같이 예리한 논평을 하였다: "세계는 인도의 천재들에게 예술사에 있어 세 가지 최고의 개념을 빚지고 있다. 첫 번째는 삼매에 대한 조형적 해석이다. 이 영적인 분위기의 구체적 결정화를 너무 완벽한 형태로 발전시켰다. 2천년의 시간이 흐른 뒤에도 인간이 창조한 가장 영감과 만족을 주는 상징으로 남아 있다. 두 번째는 신성한 춤을 추는 자로서의 쉬바의 이미지에서 보여 준 영원한 우주의 조화에 대한 인식이다. 중단 없는 움직임에 대한 개념이 나타라자의 형태로 전달되었다. 세 번째는 남인도의 천재들이 완성한 엑스타시와 환상의 중단, 운동과 정지 사이의 중간적 움직임을 물리적 형태로 표현해 낸 것이다."

로텐슈타인은 보석 장신구의 사용은 나체인 여자 몸매에 특별한 풍만함과 빛을 더해주고 풍부하게 해 주는 인도 조각이 지닌 가장 독창성이라고 덧붙인다.

쿠마라스와미는 1924년에 펴낸 그의 저서 『인도와 인도네시아의 예술사(*History of Indian and Indonesian Art*)』에서 인도와 인도네시

아의 사원과 건축에 대해 명료하게 설명하고 있다. 쿠마라스와미는 전체적인 시각으로 예술과 역사 그리고 철학의 종합을 저서에서 표현하고 있다. 인도 조각과 그들의 역사적 의의에 대한 그의 형이상학적 해설은 아마 오래도록 기억될 것이다.

아일랜드 출신의 시인이지 비평가인 쿠센스(Cousens)는 192년 『서인도의 건축 유물(*The Architecturla Antiquities of Western India*)』이라 이름 붙은, 마하라슈뜨라와 구자라뜨의 건축과 조각에 대해 커다란 가치를 부여한 지역 연구서를 출판했다. 이 책에서 그는 인도의 미적 표현과 그들의 심리와 동기에 대한 깊고 심도 있는 해석을 하였다.

1926년에는 코드링톤의 책『초기부터 굽따 시대까지의 고대 인도 -중세 건축과 조각에 대한 주해와 함께 -(*Ancient India from the Earliest Time to the Guptas with notes on the Architecture and Sculpture of the Mediaeval Period*)』가 출판되었다. 그 책에는 그는 인도 조각의 미적 아름다움에 대한 자신의 생각을 적었다. 그는 인도 조각에서 뜨리방가 포즈가 여성의 아름다움을 표현한다고 말하였다. 그는 더 나아가 압사라의 조각에서 볼 수 있는 것처럼 많은 장신구의 사용은 조각의 아름다움을 더해 준다고 덧붙였다. 많은 영감을 얻을 수 있는 문체로 쓰여진 이 매력있는 책은 결점이 있는데 그것은 형편없는 도판과 형식이다.

1930년에는 인도행정사무관(Indian Civil Service)이자, 역사가, 예술 비평가였던 빈센트 스미스(Vincent A. Smith)가『인도와 스리랑카의 조형 미술사(*History of Fine Arts in India and Ceylon*)』를 펴냈다. 이 책은 그 때까지 행해졌던 인도 조각과 건축 연구에 대한 균형 있고 객관적인 자료의 분류와 정리의 틀을 제공했다. 스미스는 그 이전인 1901년에『자이나교 탑과 마투라의 유적(*The Jain Stupa and other Antiquities of Mathura*)』이라고 하는 논문을 쓰기도 하였다. 그는 조

각품들이 손에 지닌 꽃이나 과일들을 아름답게 처리한 인도 조각가들의 솜씨를 인정해 주었으나, 그가 무희라고 치부한 나체의 약시상들에 대해서는 혐오감을 지녔다. 그는 진정한 비평과 제대로 된 이해와 대조되는 예술연구 주제에 대한 민족주의화 되는 경향을 유감스럽게 생각했다. 그는 동양의 정신사상이 서구의 물질주의와 반대라는 것은 근거 없는 일반화라 느꼈고, 어떤 예술에 대한 형이상학적 가설을 빈약하고 이치에 맞지 않는 것으로 간주하였다.

파리, 기메 박물관(Musee Guimet)의 수석 큐레이터였던 그로우세는 1932년 그의 저서 『동양의 문명, 인도(Civilization of the East, India)』에서 인도 예술과 문명사에 대한 흥미로운 소개를 하였다. 불교와 힌두교 조각에 대한 그의 이해는 진지하다. 이 책을 제대로 이해한 자는 미에 대한 감각이 여러 방향으로 열릴 것이다. 그러나 이 뛰어난 책은 하나의 심각한 결함이 있다. 도판과 설명의 배치가 잘못되었고, 또 거리도 가깝지 않다.

여기서 벵갈 출신의 두 학자의 저서를 언급하는 것이 적당할 듯 싶다: 사라스와띠(S. K. Saraswati)와 니하르 란잔 라이(Nihar Ranjan Ray)가 그들이다. 사라스와띠는 빨라 시대 벵갈의 조각을 연구했다. 1937년 그의 저서 『벵갈의 초기 조각(Early Sculptures of Bengal)』은 이 주제의 선구자적 연구이다. 니하르 란잔 라이는 1945년 마우리야와 숭가 시대의 사회-경제적 환경의 맥락속에서 마우리야와 숭가의 예술을 분석하여 『마우리야와 숭가의 예술(Maurya and Sunga Art)』란 책을 1945년에 출판하였다. 당시는 조각 예술이 통치자와 상인 계급들이 후원하던 때였다.

벤자민 로울랜드는 1953년 『인도의 예술과 건축(The Art and Architecture of India)』을 발간하였다. 불탑과 힌두 사원에 관심이 있는 사람들에게 이 책은 가장 적합하다. 조각과는 별도로, 인도 회화에 대해 간략히 언급도 하고 있다. 아잔따에서 라즈뿌뜨 회화에 이

르기까지 인도 회화의 광대한 양을 20장의 그림으로 설명하고 있다. 1952년 이래로 나 자신을 포함해 아춰(W. G. Archer), 칸달라왈라(K. Khandalavala)와 같은 연구자들에 의해 인도 회화에 있어 새로운 발견이 특히 라즈뿌뜨 회화에서 이루어졌는데, 인도 예술이나 건축에 대한 새로운 책을 쓰려는 시도는 주제 넘어 보이기도 한다. 인도 건축, 조각 그리고 회화에 대한 분과 연구를 해야 할 시기가 도래했다.

인도 조각에 대한 가장 뛰어난 책은 하인리히 짐머가 쓰고, 조셉 캠벨이 편집해 완성한 1955년에 나온 『인도 아시아의 예술(*Art of Indian Asia*)』이다. 이 책은 조각에 대한 미적 감상을 위해 형이상학과 철학을 결합하였다. 짐머는 힌두교 불교 신화에 대해 깊은 지식을 갖고 있었고, 인도 조각을 미적 감상과 더불어 설명한 최상의 주해서임에는 틀림이 없다. 그러나 너무 두꺼운 책과 높은 가격은 일반인이 이용하기에 꽤 꺼려하는 요소이다.

이 책에는 인도 조각이 지닌 신비한 매력을 섬세한 기기 등을 사용해 제작한 고품질의 사진들이 실려 있다. 고감도 필름의 발달과 인공 조명과 다른 장치들의 조작으로, 조각들의 조형미가 예술적인 사진으로 기록되었다. 말로(Malraux)가 표현한대로 이 '벽 없는 박물관'은 조각의 영역에서 인도가 이룩한 성취를 더 잘 감상할 수 있도록 만들었다. 고품질의 사진은 프랑스인 부르니에(Burnier)가 1946년 스텔라 크람리쉬의 책 『힌두 사원(*The Hindu Temple*)』을 위해 찍은 카주라호의 압사라들의 사진이 시작이다. 1954년에 출간된 그녀의 책 『인도의 예술(*The Art of India*)』에서 그녀는 다양한 곳에서 얻은 조각 예술 사진을 사용했다. 도판의 배열에 있어, 이 책은 새로운 표준을 제시하였다. 게다가, 그녀는 시까르 박물관, 괄리오르의 고고학 박물관과 같은 외딴 곳에서 새로운 걸작들을 발견하였다. 『인도의 예술』 표지 그림을 장식한 갸라스뿌르에서 출토된 브릭샤까는 그녀 이전에는 아무도 눈치채지 못하였다. 두 명의 프랑스인 람바(P. Rambach)와

골리(V. D. Golish)는 바다미, 아이홀, 빳따다깔의 조각을『인도 예술의 황금시기(*Golden Age of Indian Art*)』란 책에 예술 사진으로 담아 1955년 출간하였다. 예술과 공예 사진은 하인리히 짐머의『인도 아시아의 예술』을 장식한 엘리어트 엘리소폰(Eliot Elisofon)이 찍은 인도 조각에서 정점에 달했다. 이 책은 가장 예술적인 방법으로 인도 조각을 보여 주고 있다.

소설가이자, 예술 비평가 그리고 월간지『마르그(*Marg*)』의 편집자이기도 한 물끄 라즈 아난드가 인도 미술의 대중화, 특히 조각에 있어 그가 한 훌륭한 업적에 대해 살펴보겠다. 그는 회화와 조각을 다룬『마르그』특별판을 냈다. 양질의 도판을 위해, 그는 뛰어난 사진가이자 레이아웃 전문가인 자신의 조수 돌리 사히아르(Dolly Sahiar)와 같이 석굴, 사원, 박물관 등 인도의 중요한 장소를 여행하였다. 그의 저서에서 아난드는 자신의 미적 경험을 전달하면서 그것을 공유하고자 하였다. 게다가 그는 인도고고학조사국의 창고에서 잠을 자고 있던 조각들과 사원 등에 관한 정보를 독자들에게 제공하였다. 그가 이룩한 다른 업적 중 하나는 외진 사원과 박물관에서 조각들 가운에서 걸작을 발견해 낸 것이다.

예술에 대한 문헌의 전달이란 측면에서 쉬바라마무르띠는 반드시 언급되어야 할 인물이다. 그는 인도 조각의 문화적 배경에 대한 심도 있는 지식의 소유자이다. 그는 특히 남인도 조각의 새로운 중심지를 확인하였다. 게다가, 그 스스로는 예술가였으며 산스끄릿 문헌에 깊은 지식을 갖고 있었고, 조각의 주제를 인식하는 가치 있는 작업을 하였다. 1977년 출간한 그의 최신작『인도의 예술(*The Art of India*)』은 범위에 있어 백과사전급이고, 참고용 도서로써 오래도록 애용될 것이다.

SELECT BIBLIOGRAPHY

Agrawala, V. S.	Catalogue of the Mathura Museum *(Journal of the U.P. Historical Society)*, Lucknow, 1948-52
	Guide to the Archaeological Sections of the Provincial Museum, Lucknow, Lucknow, 1940
	Heritage of Indian Art, Delhi, 1964
	Studies in Indian Art, Varanasi, 1965
	Indian Art, Varanasi, 1965 ·
	Evolution of Hindu Temple and other Essays, Varanasi, 1965
Anand, M. R.	*The Hindu View of Art*, London, 1933
Archer, M.	*India and British Portraiture, 1770-1825*, London, 1979
Ashton, L.	*The Art of India and Pakistan: Catalogue of the Exhibition at the Royal Academy of Arts, London*, 1947-48, London, 1947
Ayyar, J. P. V.	*South Indian Shrines*, Madras, 1922
Balasubramanian, S. R.	*Four Chola Temples*, Bombay, 1963
Banerji, R. D.	*Age of the Imperial Guptas*, Benaras, 1933
	Bas-reliefs of Badami (MASI, No. 25)
Barkataki, S.	*Assam*, New Delhi, 1964
Barrett, Douglas	*Sculptures from Amaravati in the British Museum*, London, 1954
Bhoothalingam, M.	*Movement in Stone (a study of some Chola Temples)*, New Delhi, 1969
Binyon, L.	*Examples of Indian Sculpture at the British Museum*, London, 1910
Burgess, J.	*The Buddhist Stūpas of Amaravati and Jaggayyapeta*, London, 1887
	The Ancient Monuments, Temples and Sculptures of India, London, 1887–1911
	Rock Temples of Ellora, Bombay, 1871
	Indian Architecture, London, 1927
Bussagli, Mario and Sivaramamurti, C.	*5000 Years of Indian Art*, New York, 1971
Chaudhury, P. D. and Das, M. C.	*Ancient Treasures of Assam in Assam State Museum, Gauhati*, Gauhati, 1959
Chaudhury, P. D.	*Archaeology in Assam*, Gauhati, 1964
Cheney, S.	*A World History of Art*, New York, 1945
Codrington, K. De B.	*Ancient India from the Earliest Time to the Guptas*, London, 1926
	An Introduction to the Study of Mediaeval Indian Sculpture, London, 1929

Coomaraswamy, A. K. *Visvakarma*, London, 1914
 History of Indian and Indonesian Art, London, 1927;
 reprinted, New Delhi, 1972
Cousens, H. *The Architectural Antiquities of Western India,* London, 1926
Craven, R. C. *A Concise History of Indian Art,* London, 1976
Cunningham, A. *The Bhilsa Topes or the Buddhist Monuments of Central India,*
 London, 1854
 The Stūpa of Bharhut, London, 1879
Dhama, B. L. and *Khajuraho,* Dept. of Archaeology, New Delhi, 1957
Chandra, S. C.
Dikshit, K. N. *Excavations at Paharpur* (*MASI,* No. 56)
Dowson, J. *A Classical Dictionary of Hindu Mythology and Religion,*
 Geography, History and Literature, London, 1950
Durant, W. *The Story of Civilization*
 i. *Our Oriental Heritage,* New York, 1942
 Encyclopaedia of World Art, Vol. 7, New York
Fabri, C. L. *Discovering Indian Sculpture,* New Delhi, 1970
Fergusson, J. S. *The Cave Temples of India,* London, 1880
Burgess, J. *History of Indian & Eastern Architecture,* London, 1876
Frederic, Louis *Indian Temples and Sculptures,* London, 1959
French, J. C. *The Art of the Pala Empire of Bengal,* London, 1928
Garde, M. B. *Guide to the Archaeological Museum at Gwalior,*
 Gwalior, 1925
Garratt, G. T. (Ed.) *The Legacy of India,* London, 1967
Goetz, H. *India (Art of the World),*
 Five Thousand Years of Indian Art, Bombay, 1959
Gravely, F. and *Illustrations of Indian Sculptures, Madras Government Museum,*
Sivaramamurti, C. Madras, 1939
Gravely, F. H. and *Madras Government Museum,*
Sivaramamurti, C. *Guide to the Archaeological Galleries,* Madras, 1960
Gravely, F. H. *Bulletin of the Madras Government Museum,*
 Madras, 1960
Grousset, Rene *Civilizations of the East,* Vol. II, India, London; reprinted,
 New Delhi, 1969
Gupte, R. S. and *Ajanta, Ellora and Aurangabad Caves,* Bombay, 1962
Mahajan, D. B.
Gupte, R. S. *The Iconography of the Buddhist Sculptures at Ellora,*
 Aurangabad, 1964
 The Art and Architecture of Aihole, Bombay, 1967
Hauser, A. *The Social History of Art,* Vol. I, London, 1952
Havell, E. B. *The Ideals of Indian Art,* London, 1911
 Handbook of Indian Art, London, 1920
 Indian Sculpture and Painting, London, 1928

Hunter, W. U., Stirling, A., Beames, J. and Salen, N. K.	*A History of Orissa,* Vol. I, Calcutta, 1956 (Indian Reprint)
Jouveau-Dubreil, G.	*Pallava Antiquities,* Pondicherry, 1916-18
Kala, S. C.	*Sculptures in the Allahabad Municipal Museum,* Allahabad, 1946
	Bharhut Vedika, Allahabad, 1951
Kanwar Lal	*Erotic Sculpture of Khajuraho,* New Delhi, 1970
Kar, C.	*Classical Indian Sculpture,* London, 1950
Kramrisch, Stella	*Pala and Sena Sculpture,* Calcutta, 1929
	The Hindu Temple, 2 vols., Calcutta, 1946
	The Art of India, London, 1954
Kramrisch, Stella, Cousens, J. and Poduval, R. V.	*The Arts and Crafts of Kerala,* Cochin, 1970
Longhurst, A. H.	*Hampi Ruins,* Madras, 1917
	The Buddhist Antiquities of Nagarjunakonda (*MASI,* No. 54), Delhi, 1938
Maisey, F. C.	*Sanchi and its Remains,* London, 1892
Malraux, M.	*The Voices of Silence,* London, 1956
Marguerite-Marie Deneck	*Indian Art,* London, 1970
Marshall, J. H. and Foucher, A.	*The Monuments of Sanchi,* 3 vols., Calcutta, 1940
Maury, Curt	*Folk Origins of Indian Art,* London, 1969
Merillat, H. C.	*Sculpture West and East — Two Traditions,* New York, 1973
Meyer, J. J.	*Sexual Life in Ancient India,* London, 1953
Mitra, R. L.	*The Antiquities of Orissa,* 2 vols., Calcutta, 1875-80
Mitra, D.	*Bhubaneswar,* Kanpur, 1958
Munshi, K. M.	*The Saga of Indian Sculpture,* Bombay, 1957
Nath, R. M.	*The Background of Assamese Culture,* Sylhet, 1948
Prakash, Satya	*As Stones Speak — Mount Harsh,* Jaipur, n.d.
Ramachandran, T. N.	*Nagarjunakonda,* (*MASI,* No. 71), Delhi, 1938
Ramaswami, N. S.	*Indian Monuments,* New Delhi, 1979
Rambach, P. and Golish, V. D.	*Golden Age of Indian Art, Vth to XIIIth Century,* Bombay, 1955
Randhawa, M. S.	*The Cult of Trees and Tree Worship in Buddhist-Hindu Sculpture,* New Delhi, 1964
Rawson, P.	The Methods of Indian Sculpture, *Orient Art,* 1958
Rawson, P.	*Indian Sculpture,* London, 1960
Rawson, P.	*Indian Art,* London, 1972
Ray, Nihar Ranjan	*Maurya and Sunga Art,* Calcutta, 1945

Ray, Amita	*Aurangabad Sculptures,* Calcutta, 1966
Read, H.	*The Art of Sculpture,* London, 1954
Rowland, Benjamin	*The Art and Architecture of India* (Pelican History of Art), 3rd ed., London, 1963
Sahni, D. R. and Vogel, J. Ph.	*Catalogue of the Museum of Archaeology at Sarnath,* Calcutta, 1914
Saraswati, S. K.	*Early Sculpture of Bengal,* Calcutta, 1937; revised and enlarged edition, Calcutta, 1962
	A Survey of Indian Sculpture, New Delhi, 1975
Sarkar, H. and Misra B. N.	*Nagarjunakonda,* New Delhi, 1966
Sen, D. C.	*Eastern Bengal Ballads,* Vol. II, Pt. I, Calcutta, 1926 ·
Sivaramamurti, C.	*Amaravati Sculptures in the Madras Government Museum,* Madras, 1942
	Indian Sculpture, Bombay, 1961
	The Art of India, New York, 1977
Smith, V. A.	*The Jaina Stupa and other Antiquities of Mathura,* Allahabad, 1901
	History of Fine Arts in India and Ceylon, 2nd ed., Oxford, 1930
Srinivasan, P. R.	*Rare Sculptures from Kumbakonam,* Madras, 1959
Stace, W. T.	*The Meaning of Beauty,* London
Taddei, Maurizio	*Ancient Civilization of India,* London, 1970
Thomas, E. J.	*The Life of Buddha,* London
Tod, J.	*Annals and Antiquities of Rajasthan,* Vol. III, Oxford, 1920
Vijayatunga, J.	*Khajuraho,* Delhi, 1960
Vogel, J. Ph.	*La Sculpture de Mathura* (Ars Asiatica, Vol. XV), Paris, 1930
Winstedt, Richard Sir (Ed.)	*Indian Art,* London, 1966
Wortham, B. H.	*The Satakas of Bhartrihari,* London, 1896
Zannas, Eliky S.	*Khajuraho,* The Hague, 1960
Zimmer, Heinrich	*Myths and Symbols of Indian Art and Civilization,* New York
	The Art of Indian Asia, 2 vols., New York, 1960

찾/아/보/기/

저자 | 엠 에스 란다와(M.S. Randhawa)

모힌더 싱 란다와(Mohinder Singh Randhawa, 1909-1986)는 인도 뻔잡 출신으로 고위 관료이자 식물학자, 역사가, 예술사가였다. 뻔잡 지역 농업 혁명의 아버지로 불리며 인도 예술에 관한 많은 저서를 집필하였다. 대표적인 저서로는 『인도농업사』, 『바부르나마 회화』, 『깡그라 지역 회화』, 『바술리 지역 회화』, 『인도 회화』 등이 있다.

역자 | 이춘호

역자 이춘호는 한국외국어대학교 동양어대학 인도어과를 졸업했다. 자미아 밀리아 이슬라미아 대학에서 인도이슬람건축사로 박사 학위를 받았다. 2008년부터 2013년도까지 한국외국어대학교 인도연구소 책임연구원을 지냈다. 2014년부터 현재까지 영산대학교 인도비즈니스학과 조교수로 근무하고 있다. 논문으로는 '무갈 초기 정원의 상징성-아크바르 시대까지', '왕권 강화도구로써의 시각예술-무갈 세밀화를 중심으로' 등이 있다. 공저로는 인도인의 공동체의식(대외경제정책연구원) 등이 있다.

인도 조각사

초판 인쇄 | 2017년 4월 20일
초판 발행 | 2017년 4월 20일

저 자 모힌더 싱 란다와
역 자 이춘호

책임편집 윤수경

발 행 처 도서출판 지식과교양
등록번호 제 2010-19호
주 소 서울시 도봉구 쌍문1동 423-43 백상 102호
전 화 (02) 900-4520 (대표) / 편집부 (02) 996-0041
팩 스 (02) 996-0043
전자우편 kncbook@hanmail.net

© 모힌더 싱 란다와, Mumbai, Vakils, Feffer & Simons Pvt. Ltd., 1985, Printed in KOREA

ISBN 978-89-6764-073-6 93600 정가 20,000원

＊ 이 연구는 2017년 영산대학교 교내연구비의 지원을 받아 수행되었음.